藝術館

遠流出版公司

吳瑪悧 主編

藝術館 71

現代藝術理論 I

編著／Herschel B. Chipp
譯者／余珊珊
主編／吳瑪悧
責任編輯／曾淑正

發行人／王榮文
出版發行／遠流出版事業股份有限公司
地址／台北市南昌路二段 81 號 6 樓
電話／(02)23926899　傳真／(02)23926658
劃撥帳號／0189456-1

香港發行／遠流（香港）出版公司
地址／香港北角英皇道 310 號雲華大廈四樓 505 室
電話／(852)25089048　傳真／(852)25033258
香港售價／港幣 133 元

著作權顧問／蕭雄淋律師
法律顧問／王秀哲律師・董安丹律師

2004 年 6 月 1 日　新版一刷
2006 年 10 月 1 日　新版二刷
行政院新聞局局版台業字第 1295 號
售價／新台幣 400 元
如有缺頁或破損，請寄回更換
版權所有・翻印必究　Printed in Taiwan
ISBN 957-32-5193-0（套）
ISBN 957-32-5194-9（冊）

遠流博識網 http://www.ylib.com　E-mail: ylib@ylib.com

Herschel B. Chipp 編著　余珊珊 譯

現代藝術理論

目錄

Neo-Plasticism
Constructivism
Dada
Surrealism
Pittura Metafisica

閱讀《現代藝術理論》須知

王嘉驥

在閱讀本書之前，讀者有必要知道兩件事。首先，《現代藝術理論》書名中「理論」二字在英文當中，是複數格，亦即 "Theories"；其次，這部書還有一個副標題，也就是 "A Source Book by Artists and Critics"，"Source Book" 指的是「原典」之意，而且是出自「藝術家」與「評論家」所寫的原典。由這兩點可以看出，這部以《現代藝術理論》命名的著作，其實是一部以現代藝術家和評論家所寫的原典作為編纂對象的書籍。

就著作類型而言，這是一部被歸類在「藝術史」項類的學術書籍。書名當中的「理論」二字，主要指的不是作者個人針對現代藝術所提出的理論，而是現代藝術發展過程當中，由參與現代藝術運動的藝術家

與評論家所寫下或被記錄下來的「理論」。因此，本書並非單單是「一家之言」，或「某家之言」，而是「百家之言」。就以此論，作者在本書所扮演的角色，更像是「現代藝術理論」的編纂者，而非立論者。

《現代藝術理論》的出版計畫，緣起於一九五八年，成書於一九六八年，是「加州大學藝術史研究叢刊」（California Studies in the History of Art）系列中的第九本。本書主要的作者是已故的赫索・契普（Herschel B. Chipp, 1913-1992），次要的作者是已故的約書亞・泰勒（Joshua C. Taylor, 1917-1981）和如今已是藝術史學耆宿的彼得・索茲（Peter Selz, 1919- ）。其中，赫索・契普與彼得・索茲都是柏克萊加州大學藝術史系的資深榮譽教授，前者是研究立體主義（Cubism）的專家，更是畢卡索《葛爾尼卡》（Guernica）名作的研究權威，後者是研究德國表現主義（German Expressionism）與包浩斯（the Bauhaus）的專家；約書亞・泰勒則是芝加哥大學藝術史系資深榮譽教授，曾經是彼得・索茲的業師，他是研究未來主義（Futurism）和美國藝術的專家。三位作者均堪稱美國藝術史學界研究「歐美現代藝術」的知名學者。

赫索・契普指出，《現代藝術理論》成書是「為了響應藝術史學者和學生的需求，便於他們接近二十世紀藝術基本的理論文獻。」就此而言，《現代藝術理論》一書可以看成是一部不折不扣的「現代藝術文獻選集」。全書共分為九大章：一、後印象主義──通往構成與表現的個人取徑；二、象徵主義與其他主觀論者取向──形式與情感的召喚；三、野獸主義和表現主義──創造性的直覺；四、立體主義

——形式即表現；五、未來主義——動力主義（dynamism）作為現代世界的表現；六、新造形主義和構成主義——抽象與非具象（nonobjective）藝術；七、達達、超現實主義和形而上學派——非理性與夢境；八、藝術和政治——藝術家與社會秩序；九、當代藝術——藝術作品的自律性（autonomy）。其中，第三章和第八章的「簡介」部分，係由彼得・索茲教授負責撰寫；第五章「簡介」的撰寫，以及該章所選錄的關於未來主義運動的「原典」英譯，則由約書亞・泰勒教授負責；其餘各章的「簡介」，連同全書的導論，則由赫索・契普教授負責撰寫。

　　本書的編排方式，先由作者在各章開頭撰寫「簡介」，提供知識背景、歷史暨社會脈絡、以及該藝術階段或運動的前後文及課題重點，藉以引導讀者，方便其進入藝術家與評論家的原典立論。作者暨編纂者赫索・契普特別指出，為了讓本書條理分明，所輯錄的原典文字，均統一在各「藝術運動」項下，這是出於編輯上的便利，然而，也因為這樣的緣故，作者敬告讀者，千萬不要因此就用「集體意識形態」（group ideologies），強加在個別藝術家身上，以免造成偏頗。換句話說，讀者不應該用固定的刻板印象或意識形態，將個別藝術家窄化為只做某種類型藝術或只堅持某種意識形態的創作者。再者，作者也提出說明，除了少數的例外，大多數藝術家的原典文字，都編排在他最具創造力的時期當中。在作者看來，藝術家最具創造力時期的思想，同時也最具藝術文獻的價值。

　　《現代藝術理論》所輯錄的文獻，最終及於一九六六年，這是因為本書成書於一九六八年。或許為了維持其在文獻上的意義和價值，

本書於一九六八年出版之後，即保持在當初出版的原貌，而不在書中做增修、補纂或擴大版本的動作。不過，《現代藝術理論》在出版之後，「加州大學藝術史研究叢刊」系列後來又有兩本性質與體例相同的姊妹作問世：《十九世紀藝術理論》（*Nineteenth-Century Theories of Art*），作者暨編纂者即《現代藝術理論》次要作者之一的約書亞・泰勒，該書的寫作與輯錄緣起於一九七〇年，卻遲至泰勒辭世後數年的一九八七年才成書出版（「加州大學藝術史研究叢刊」第二十四本）；《當代藝術理論與文件：藝術家著作原典》（*Theories and Documents of Contemporary Art: A Source Book of Artists' Writings*），本書的計畫由彼得・索茲於一九八一年發起並兼任主要作者，另一位作者則是赫索・契普與彼得・索茲兩位共同指導的博士生史提勒斯（Kristine Stiles），本書最終於一九九六年出版（「加州大學藝術史研究叢刊」第三十五本）。

赫索・契普指出，《現代藝術理論》成書的背景之一，乃是基於早年相關的文獻或出版品，大多散見於罕見、難以取得或發行量甚少的報章雜誌與出版物，因此，本書的發行對於現代藝術的研究，具有相當程度的歷史意義和貢獻。相形之下，上述成書於一九九六年的《當代藝術理論與文件》一書，則主要以較為晚近的「當代」為範疇，其所面對的問題不再是史料稀薄的困擾，反而是文獻出版品汗牛充棟，應當如何剪輯選材的問題。

《現代藝術理論》雖以「現代」為範疇，書中最後一章卻已經以「當代藝術」命名，並以二次世界大戰終戰之年，亦即一九四五年，作為「當代」的起點。此一時間定義和其續本《當代藝術理論與文件》

如出一轍。由此，亦可看出西方藝術史學界──至少在美國如此──一般傾向於以一九四五年作為「當代藝術」與「現代藝術」的歷史分野。這樣的劃分，有一部分似乎因於《現代藝術理論》的作者，均屬於戰後長成與成熟的世代，因此，他們自然而然將二次大戰終戰視為「當代」的起點。不過，「當代」畢竟是一個相對的時間或歷史概念，而且，具有特殊的時空特性。以一九四五年作為「當代藝術」的起始點，無疑反映了上述作者自身所在的時空，而且是以「歐美藝術」作為前提。廣義而論，就以《現代藝術理論》的寫法進行分析，書中將「當代藝術」列為「現代藝術」的一章，而且是時間上最晚近的最後一章，這當中似乎也意味著「當代藝術」仍是「現代藝術」的歷史延續與概念深化，而非斷裂後的全新起點。無論如何，來到二十一世紀的今天，以一九四五年作為歐美「當代」藝術的起點，依舊是今日歐美藝術史學界均能同意且有共識的看法。

由於《現代藝術理論》屬於藝術文獻史，讀者乃是透過當時參與藝術運動的藝術家與評論家的文字論著，來理解現代藝術的發展及其議題。也因為是從當時代與當事者所留下來的文獻，去理解歐美現代藝術史，讀者較能產生當下的臨即感，也較能感同身受地理解某一藝術運動在當時出現的緣起，以及其迫切性和必要性。讀者所見乃是身為當事者的藝術家與當時代評論家的「理念」、「觀點」和「見解」──此即作者所稱的「理論」。

相較於那些以藝術家作品為討論主體的藝術史著作，《現代藝術理論》的藝術文獻史體例無疑要「抽象」得多。同時，讀者也有必要知道，《現代藝術理論》一書所涉及的文獻輯錄與介紹，僅限於繪畫

與雕塑兩大類型，而不包括建築。

由於本書預設的讀者以藝術史學者及學生為主，有心想要進入本書的讀者應該先行了解，這不是一本關於現代藝術賞析的入門書籍。讀者在閱讀本書之前，甚至應該對歐美現代藝術的發展，以及對於知名藝術家作品的風格面貌，具備基本的認識與印象。

閱讀本書不宜直接略過作者特別費心所寫的「簡介」。針對每一章所介紹的藝術運動，作者透過言簡意賅與提綱挈領的方式，對該藝術時期的環境背景、藝術發展脈絡、以及藝術家或評論家的立論要點，均提出介紹並進行簡要分析，俾使讀者透過最短的閱讀，而能夠最有效率地進入藝術家與評論家的「理論」脈絡之中。

換言之，《現代藝術理論》書中的「簡介」，正是作者因應各章課題所寫的「導讀」。同時，讀者也應有所體認，書中各章所選輯的藝術家和評論家之理論原典，也與作者所立的導讀，形成一種「互為文本」（intertexual）的關係。導讀一方面是為了方便讀者理解理論原典的背景與前後文，然而，導讀也是作者個人身為藝術史學者的觀點和見解呈現，因此，作者暨編纂者的觀點和見解自然也會影響他如何選裁藝術家及評論家的原典。就此而言，本書所選錄的「原典」亦或多或少且無可避免地反映了作者本人對現代藝術史的認識與見地。

《現代藝術理論》所提供的藝術家與評論家原典，既非全部，也不可能完全周延，不過，卻已經是有心者理解歐美現代藝術發展，極為重要而基本的理論之書。本書於一九六八年出版於美國，對於當時英語世界——尤其是美國——研究歐美現代藝術的脈絡，具有紮根奠基的作用。本書遲至一九九五年才有中譯本出版，顯見華文世界在歐

美現代藝術的研究上，早已望塵莫及。然而，亡羊補牢，終究時猶未晚。尤其，本書如今能夠再製重印，更是對此間藝術史研究者與有心讀者的一大福音。

【導讀者簡介】

王嘉驥

策展人／藝評家

· 二〇〇四第九屆威尼斯建築雙年展台灣館策展人；二〇〇二年台北國際雙年展雙策展人之一。曾任帝門藝術教育基金會執行長；台北當代藝術館策展人。

現任國立台南藝術學院造形藝術研究所兼任講師；國立台北師範學院藝術與藝術教育學系「藝術史」課程兼任講師。

· 美國柏克萊加州大學（University of California at Berkeley）亞洲研究所（Group in Asian Studies）碩士（1991）；中國文化大學藝術研究所藝術史組碩士（1986）；輔仁大學英國語文學系學士（1984）。

Herschel B. Chipp 編著　余珊珊 譯

現代藝術理論

導論

本書以畫家、雕刻家、藝評家、詩人的文稿和聲明爲基，對研究現代藝術的概念和學說是一相當有用的資料。藝術家對自己的藝術是理所當然的論者——鑑於他們對其環境的想法和態度，且是唯一參與、目睹其創作行動的人。本書的主要目的是在時間上跳出旣有的歷史和評論研究，作額外的補充，並以某件作品的確切意識形態的環境爲其範圍。藝術風格的界定和發展這方面的問題則留給其他作者；我們在此所探討的是將創作時的理念和狀況呈現出來，並加以研究。但在這本書內，我們提出的只是可能影響作品源起和發展的一些意念與狀況的幾種複雜層面。

本書所用的方法在某些人眼中可能過度追根究底，當然，這比起研究體系，更像是指引。這自然應該和透徹了解作者明言或未言的意

圖一起解讀，也應該對畫家或雕刻家在一種不十分熟練的媒體中表達自己的情形有所同情。即使本書對所列的理論性資料的研究做得還算差強人意，還是可以匡正許多引述上斷章取義的誤用。

問題的核心在於對異時異地所著的文稿隨手拿起來就研究：鑑於這些文件在與我們不同的文化體系中形成，帶有複雜的個人觀點，當藉以表達的特殊情況和媒介受影響時，該如何來評估這些理念？ ❶

此類論文的一般特色可濃縮為四點：

一、該時代一般的文化體系，特別是藝術家最感興趣的理念和理論，無論出自科學、歷史、文學、政治或社會，或其他的藝術時期。

例如，德・維爾第（Henry van de Velde, 1863-1957）的新藝術理論，即新藝術運動的基礎，就極受前人莫利斯（William Morris）之社會理論的影響。而蒙德里安（Piet Mondrian, 1872-1944）在畫新藝術派風格繪畫並發展出以相對物之平衡為基礎的抽象藝術特色之前，對神學的傾心，其重要性是無庸置疑的。另外，布荷東（André Breton）在藝術上表現出對佛洛伊德（Sigmund Freud）的詮釋及對自動主義的興趣，則是了解超現實主義理論的關鍵。這些文化體系對某種意識形態發揮影響的例子，都尚未充分研究過。

二、作者規劃並試探其理念和想法的特殊意識環境，例如他的朋友圈、交往關係，和評論家、詩人、作家的接觸。

例如，阿波里內爾（Guillaume Apollinaire）和許多藝術家都過從甚密，包括德洛內(Robert Delaunay)；他寫過一首以德洛內繪畫為題的詩，也和德洛內討論過純粹用色彩來表達的可能。他論玄祕立體主義的某些文章就要歸之於這些討論，而德洛內的聲明也受其影響。

三、理念藉以傳達的媒介，只要這影響了作者在針對某類讀者而

採用的知性和感性觀點：他所選擇的語言，說理的能力，或甚至他所選的意念類別。

例如，在咖啡館和其他藝術家公開的滔滔雄辯中，其思緒所表達出來的情緒化語氣和知性敘述，和他與藝術史學家針對他作品而合撰的專文無疑會大不相同。如果第一種情況發生時他還默默無聞，只有幾個藝術家知道，而第二種情況時，他已成爲國際知名人士，那麼其理念就會由於不同的羣衆和他與他們之間相異的關係而改變。此外，促成某項聲明發生的情況也可能是決定其所說的方式和內容的重要因素。可能是對某項攻擊產生的反應，也可能是出於想對大眾有所解說的意願。近年來，許多藝術家在美術館和畫廊主管的要求下而欣然執筆，另外許多人也在座談會、電影、電台、電視的訪問中出現於大眾之前。這種種媒體成了將腦中意念轉變成帶有不同之可能和極限之形式的工具。我們尋找這些想法的意義時，應考慮到這些因素。

四、作者個人身爲理論家的條件，因爲這可能與他的教育背景和以往在觀念上的經驗，以及他目前對筆下或口頭用字作爲傳達意旨的手法有關。

學院式的訓練對個人的發展可能提供一實際的基礎，如馬蒂斯（Henri Matisse）的情形，也可能加上一層只能用暴力來破除的嚴厲桎梏。筆下和口頭的意念對形象的塑造可能是一豐碩的來源，例如魯東（Odilon Redon），另一方面對藝術家也可能造成「文學意念」的威脅，這是他們不惜一切要抗拒的。

在我們相信藝術家的聲明乃研究其藝術之涵義的有用資料時，與此相反的某些評論家甚至藝術家却不願從這觀點去看。杜卡色（C. J Ducasse）就認爲「藝術家的職責是從事藝術，而不是談論藝術」，而美

學觀念是哲學家的專門領域。❷他連評論家說的都不信，並勸藝術愛好者別管藝術家和評論家，因爲他們扭曲了他認爲正確的觀者看法，亦即「傾聽感覺的震撼」。某些藝術家在不同的原因下也認同杜卡色對藝術家兼任理論家的質疑。塞尚就在貝納剛完成一篇論其繪畫的文章之際，警告這位年輕人：「不要做藝評家，只管畫，在這之中就有救贖。」

有些當代藝術家（雖然數目愈來愈少了）認爲他們藝術的來源純粹是個人感覺的領域，是言語無法形容的，不然就是他們覺得他們所做的迥異於過去的一切，沒有任何想法能表達。某些人像胡東（Jean-Antoine Houdon）就溫和地否定了評論家所用、而他所謂的「藝術詞彙」的認知，並解釋「即使新字典和這些新名詞很巧妙，他不用也不懂。」❸他繼續說：「我將那部分留給有識之士，而我只求做得好，却不奢望說得妙。」

我們也要注意，某些藝術家對探討藝術理念最常持的異議是他們「畫理念，而不是談論」。但妙的是，藝術家的聲明極少只談所謂的純「繪畫理念」（如果嚴格說來，確實有這樣的理念的話），而涉及的經常是信仰、觀點、目的，就像那些飽學、深思之士談論他們一生的興趣一樣。

高士（Charles E. Gauss）却深信藝術家的文稿，並以此作爲他一本書的基礎來證實這點，且提醒我們藝術家所關懷的主要是創作的過程而非美學，以此來答辯杜卡色的質疑。❹他指出杜卡色反對的最大謬誤在於：「我們不是到藝術家的理論中去找解決美學問題的答案，而是以此作爲哲學研究的材料。」

也許對藝術家理念之價值最具信心的聲明來自波特萊爾（Charles Baudelaire）。他爲華格納（Richard Wagner）的評論身分辯護時，慷慨

激昂地寫道:

> 我聽到許多人甚至攻擊起他偉大的天賦和傑出的批評才
> 智, 以這兩點來質疑他的音樂才華, 而我認爲此乃糾正某個
> 極之普遍的錯誤的適當時機, 這主要根源可能是人類最爲可
> 悲的感情: 嫉妒。「將藝術説得頭頭是道的人未必就能創造美
> 的作品」, 那些將天賦從其理性中排除並將某種純本能——簡
> 言之, 即植物性——功能加諸給他的人説道……我可憐那些
> 讓本能牽著走的詩人; 我認爲他們不夠全面。在創始人意欲
> 將其藝術理性化, 由於他們所創而發現那些不爲人知的法則,
> 並從這研究中提出一列定律, 而其神聖的目的是在詩歌創作
> 中萬無一失時, 其精神生活必然會出現危機……要詩人不庇
> 護評論家是不可能的。因此我認爲詩人是最好的評論家時,
> 讀者就不該感到驚訝了。❺

大部分的現代藝術家願意表達他們的理念 (以及這許多理念的相
關性和品質), 證實了波特萊爾對華格納的判斷, 所以就算我們不能將
他們的聲明視爲美學系統, 也可視之爲印證其想法, 主要是印證其藝
術的無價理念。

最後, 最能決定這類資料的價值是藏有好幾種文件——都在一九
四五年以後出現——的藝術史學家。其中最主要的是哥德沃特(Robert
J. Goldwater) 和崔福斯 (Mark Treves) 編的《藝術家論藝術》(Artists
on Art) ❻。該書雖然將早期文藝復興時代以來的廣大時期局限在相當
簡短的段落, 作者嚴格選擇的重要資料對藝術史學家和學生極爲有用,
使得這本書成爲標準的參考書。在序言中, 哥德沃特教授清楚地表達

了他重視藝術家的聲明：

這些觀點所呈現出來的不是客觀專業的評論，而是和藝術本身的創作有關才收錄在此；它們通常比泛泛而論的美學中的抽象文字和慣用詞彙更具啓發性。❼

賀特(Elizabeth G. Holt)的《藝術史中的文學來源》(*Literary Sources of Art History*) ❽一書所載的選錄較少但較長，考慮到的不只是藝術理論，還有其他的文學和紀錄資料。第一版包括到十八世紀爲止的資料；再版時是兩冊平裝本，並增加了包括十九世紀的第三冊。第三冊的資料比前兩冊都更理論，而由於大部分是出自藝術家之手，和目前的討論就更切題。高士的《法國藝術家的美學理論》是一本分析性的書，選錄從庫爾貝（Gustave Courbet）到超現實主義間主要藝術運動中藝術家撰述的美學觀點。此書內，藝術家的理念是和當代美學理論彼此相關的。其他書籍則以某些時代的文學和社會理論的遼闊思想範圍爲其領域。韋伯（Eugen Weber）的《導向當前的路》(*Paths to the Present*) ❾一書所載的摘錄文件則探討歐洲思潮以及從浪漫主義至存在主義的藝術。另外還有一些有用的刊物，最早最有分量的一些都出版於德國。

因此，在這些和另外的收錄文稿中，許多理論性的文件都潛藏著真正的價值。不幸的是，一般文件通常只有一小部分發表過，因而其潛伏的浩瀚意念就尚未被充分地了解到。❿而只有在某幾個例子，文件加以斟選、研究過，並和對整個運動意識形態能提供更深入的了解這樣的觀點來加以比較。⓫

以上羅列的研究要點試圖爲這些文稿界定出一種意識體系，以求

擴充其意義，並希望最終能更深入地了解藝術。根據此法，一份文稿不只是某項藝術問題的理論觀點，也是大環境狀態下的產品。

這種方法——貫通整個體系的一種，在此，研究的對象是和意識環境的關係並觀的——在藝術史和美學上都已預見。它跟隨維也納學派的藝術史，而此派在十九世紀末時是從維也納大學的奧地利歷史研究學院中演變而來。這些藝術史學家——主要是里格（Alois Riegl）、維克荷夫（Franz Wickhoff）和德佛拉克（Max Dvorak）——將藝術和藝術理論視爲整個大文化史的一部分，且認爲這兩者常被非藝術的事物影響，甚至左右。他們及其學生的作品將藝術投射在比以前更廣的平面，並由於將它嵌進社會和文化的體系裏而使其研究更充實、更生動。❷更甚者，他們的作品開啓了對非西方和對外國藝術的研究，例如非洲、大洋洲、民俗、兒童、甚至裝飾藝術，而這些直接或間接地充實、改變了現代藝術的主流觀念。

這種態度和這些特定的影響，夏皮洛（Meyer Schapiro）列在風格研究這更廣的領域中，深入地闡釋了這些和其他相關的問題。❸夏皮洛視藝術風格爲該文化最深層的羣體感情和思想形成的力量。他相信風格特色是由幾個不同的層次來決定的：個人的感情和思想，羣體、國家甚至世界的觀點。本此觀點，他打開了文化和藝術品之間複雜的互動作用，由此，藝術由於它在現有文化中的資源而獲得生存能力。

體系論（contextualism）是匹柏（Stephen C. Pepper）用在美學理論一個主要學說上的名詞❹。他視其爲一綜合、源自歷史事件而非分析的過程。這個過程試圖在現世中再創該歷史事件，以求在一種知性上想像過並體驗過的現象中徹底理解整體面貌。

潘諾夫斯基（Erwin Panofsky）在藝術品中尋求更深刻的意義的作

法，大大擴張了藝術史的領域，因而就再也無法停留在歷史只是一門真實的學問。他論肖像學的文章闡述了一種以揭露史實最深刻的意義的方法。他列舉了藝術品主題中三種主要意義的層次❶。他的目標是從表層的意義中去洞察——最低層次——到其本質或象徵的意義——最高層次——這在最內在最深刻的層次上構成了藝術品的「內容」。

最先或最低的層次，「主要或自然的主題」，可以在研究一篇論文時，權充作呈現之意念的主要表層或文學的意義來用。它包括的事實就是陳述的事實及其相互間的關係。

第二層的意義包括「次要或慣用的主題」，在此，第一層單純的表層的、文學的意義和一更廣的主旨和觀念——即我們的大眾文化和歷史知識的一部分——互相聯結。就文字而言，我們可以將潘諾夫斯基意譯為：在這層次上，我們將討論中的特定意念連接到廣義的「次要或慣用的理念」上。

第三層的意義則是綜合，包括第一層的表層意念，第二層的大眾文化和意識形態體系，以及來自其他人文學科相關的意念。在這高層次上，學者和其他相關領域的知識及智慧會對所探討的意念帶來影響。在這層次上，我們有權洞察主題的實質意義或「內容」。

較低的兩個層次所常用的方法——稱之為「圖像學」(iconography) 或形象的描述——在第三個層次上就轉變成「肖像學」(Iconology)，或研究畫像意義的科學。同樣的，在研究理念時，我們透過對其整個體系的細究，以及對其他學科上相關意念研究的資料，可以從其理念的表層或文學意義洞察到其實質的意義，或以其最深的層次而言——其「內容」。

艾克曼 (James S. Ackerman) 對為了了解藝術品而研究其體系的

這種價值發表過一些真知灼見❶。首先，他譴責藝術史學家太執著於歷史的發展，他認為這在演變的「趨勢」下往往吞沒了藝術家和藝術品。他相信只有在其體系下研究藝術，才能使藝術免於武斷的分類而讓它實質的特性顯示出來。艾克曼教授將創造的行為看成一種主要的價值，勝於傳統的抽象觀念，例如「發展」的神話，和藝術中的「前衛」教條。他寫道：

> 從個別作品的自主性這前提著手，我們會發現藝術家創造時的目的和經驗。但我所謂的自主性並非孤立，因為藝術家的經驗無疑會使他接觸到他的環境和傳統；他不能在歷史的真空下創作。所以我們需要知道藝術家之前看過、做過什麼，他現在生平第一次看了、做了什麼，他或他的贊助者希望達到什麼，在製作過程中，他的目的和解決之道是如何成熟的。為求了解這一切，每種歷史工具都必須用上，也要用到某些新的，例如心理學和其他社會科學。簡言之，我們形成的藝術史主要是以體系而非發展而言的。❶

在這裏所提出的觀點和方法，唯有用得一致且切題，藝術家的聲明和現代藝術其他類似的文件對藝術史學家才會變得更有意義、更有用。只有再創文件當時出現的狀況、事實和理念，才能從不過是如實的聲明和表層的意義進展到更深的實質意義和一切聯想與暗示的豐富涵義。這樣去了解史實可避免一般的錯誤，即權宜地將資料斷章取義地用在從非原著者意欲的目的上。但更重要的是，藉著提供一篇論文的意識體系，根據相關的方法來分析意念，我們即能獲得潛伏於藝術背後的觀念這額外而寶貴的資料，最後，更深入藝術本身的洞察力。

❶門羅 (Thomas Munro) 發展出一套有助學生使用的指南，以分析此處討論的那些文章，《學院藝術雜誌》(College Art Journal) (紐約)，XVII，1958年冬季號，197-198。他的大綱提出的實際問題，雖然擬用於評論，却也適用於此處的論文。回答這些問題，將大大增加對文意的了解，因而對再創該意識形態的環境會有所助益。

❷杜卡賽，《藝術哲學》(The Philosophy of Art)(紐約：Dial, 1929)，第2頁。和高士《法國藝術家的美學理論》(The Aesthetic Theories of French Artists) 一書中的回答一起引用 (巴爾的摩：Johns Hopkins，1949)，第5-6頁。

❸引用《偉大藝術家的書信集》(Letters of the Great Artists)，第一册，《吉伯提到根茲巴羅》(Ghiberti to Gainsborough)，傅萊登索 (Richard Friedenthal)編(倫敦：Thames and Hudson, 1963)，第240頁。

❹高士，《法國藝術家的美學理論》，第5-6頁。替藝術家兼理論家辯護的，尚有華納 (Alfred Werner) 的〈執筆的藝術家〉，主要以德拉克洛瓦、高更和梵谷的文稿爲主，《藝術雜誌》(Art Journal) (紐約)，XXIV，1965年夏季號，342-347。

❺波特萊爾，「美的點滴，道德詩」，《評論面面觀》(Variétés Critiques)，II (巴黎：Crès, 1924)，第189-190頁。

❻《藝術家論藝術》，哥德沃特和崔福斯編 (紐約：Pantheon, 1945)。

❼《藝術家論藝術》，哥德沃特和崔福斯編，第11頁。

❽《藝術史中的文學來源》，賀特編 (紐澤西州普林斯頓：普林斯頓大學，1947)。擴編並修訂成《紀錄下的藝術史》(A Documentary History of Art)，三册 (紐約：Doubleday Anchor, 1957, 1966)。

❾《導向當前的路：從浪漫主義到存在主義的歐洲思想面

面觀》，韋伯編（紐約：Dodd, Mead, 1960）。

❿值得注意的一個例外是紐約 George Wittenborn 出版社以總標題《現代藝術的文稿》(*The Documents of Modern Art*) 出版，馬哲威爾編的傑出文稿系列是全文發表。另外《現代藝術家論藝術》(*Modern Artists on Art*)，赫伯特 (Robert L. Herbert) 編 (紐約：Prentice-Hall, 1964)，選錄了十篇未經刪減的文稿。

⓫阿波里內爾論藝術的文稿收錄、編輯、註釋的一本極有價值的著作:《藝術年鑑》(*Chroniques d'Art*)，布魯涅格編 (L.-C. Breunig) (巴黎：Gallimard, 1960)。由貝赫 (Pierre Berès) 和柴斯托 (André Chastel) 指導，巴黎 Hermann 出版的《藝術之鏡》(*Miroirs de l'Art*) 是根據此文內的觀點來註釋的。此時，下列論現代藝術的著作已出版了：阿波里內爾，《立體主義藝術家》(*Les peintres cubistes*)；德尼斯，《從象徵主義到古典主義：理論》(*Du symbolisme au classicisme: Théories*)；希涅克，《從德拉克洛瓦到新印象主義》(*D'Eugène Delacroix au Néoimpressionism*)。

⓬近期對此法所編的一個清晰簡明的大綱，可見於安托 (Friedrich Antal) 的〈藝術史方法評論，I〉，《柏林頓雜誌》(*Burlington Magazine*) (倫敦)，XCI, 1949年2月，49-52。

大約和維也納學派同時，泰恩 (Hippolyte Taine) 也以他對藝術和文化之間階級的交互作用，規劃出一套藝術哲學。他寫道：「藝術品是由它四周一般狀態下的精神和習俗的整體效果來決定的。」《藝術哲學》(*Philosophie de l'art*) (巴黎：Hachette, 1903)，第101頁。

⓭夏皮洛，〈風格〉，《今日人類學》(*Anthropology Today*)，泰克斯 (Sol Tax) 編 (芝加哥：芝加哥大學，1952)，第

287-312頁。夏皮洛敎授在此文內極爲深入地探討了方法論問題中許多其他的根本觀點，這種研究基礎在理論性藝術—歷史文學研究方面是無法相提並論的。

❹匹柏，《世界學說》（*World Hypotheses*）（柏克萊：加州大學，1942），第10章。

❺潘諾夫斯基，〈圖像學和肖像學：文藝復興藝術研究入門〉，《肖像學研究》（*Studies in Iconology*）（紐約和倫敦：牛津大學出版社，1939），重印於《視覺藝術的意義》（*Meaning in the Visual Arts*）（紐約，Doubleday Anchor，1955）。

❻艾克曼，〈藝術史和評論的問題〉，*Daedalus*（劍橋，麻省），LXXXIX, 1960年冬季號，253-263。

❼同上，第261頁。

1

後印象主義

簡介： 塞尙的書信

我們對塞尙 (Paul Cézanne) 的
藝術觀，幾乎全得悉於他一小撮私
人信件。他是個勤於寫信的人，且
許多信都得以保存下來，但他在信
中說的家事、朋友及一般問題，比
藝術還多。甚至在給他少時友人左
拉 (Emile Zola) ——活躍於當時巴
黎知識分子圈及藝術界——的大量
信件中，塞尙說的也多是私事、左
拉的小說，除了自己的繪畫外，幾
乎什麼都說。而在他給益友兼良師
畢沙羅 (Camille Pissarro) 的信中，
他長篇大論地談到家庭糾紛，對方
的，甚至他自己的，但就是絕少提
到藝術理論。

他僅有的幾篇藝術觀感顯然是
爲一些特殊情況及原因而寫的。這
些觀感大部分是他死前三年，將近

七十歲時，寫給一心求敎於他這個孤傲畫家的三個年輕人的。這三個年輕人都先後成爲塞尙的密友，得以知悉他一些私下的看法，他的許多疑懼，以及他對巴黎藝術圈的批評界及官方的憎恨。葛斯喀(Joachim Gasquet, 1873-1921) 是個詩人，一八九六年時才二十三歲，在巴黎老唐吉 (Père Tanguy) 的店裏一睹塞尙的作品，大爲崇拜而前往請敎。雖然身爲塞尙少時友人之子，葛斯喀這樣出人意表的行徑却把塞尙搞糊塗了，倒敎長者誤以爲遭後生嘲弄而大加譴責。最後，還是年輕的葛斯喀以其溫文誠懇、聰明伶俐，才帶引出一段親切的關係。卡莫昻 (Charles Camoin) 是個藝術系學生，一九〇一年服役於艾克斯(Aix)，尋訪塞尙以聽取意見並交遊作伴時才二十二歲。同樣的，這段親密的友誼後來以魚雁方式持續，信中載有塞尙的一些藝術心得。貝納(Emile Bernard, 1868-1941) 早在一八九〇年，二十二歲時於「當代人物」系列叢書發表了一篇讚揚他在巴黎看到的塞尙繪畫的文章，就已經得知於大師了。但他們一直到一九〇四年，貝納到艾克斯找塞尙時才見面。同樣地，這個青年也得到塞尙的信賴，而比起別的畫家來，更像是所謂的入室弟子。貝納是個異常活躍的青年，求知慾特強，還有個理論傾向的頭腦。他捨棄了高更 (Paul Gauguin, 1848-1903) 和那比畫派 (The Nabis)，從而尋求一種更具形式的藝術，希望其中隱含宗敎意

義。他那些誠摯但銳利的問題，無疑刺激了塞尚去規劃自己的藝術觀，而其大部分是爲了澄清貝納於質疑中來論證的學說。這兩個藝術家在一起討論繼而外出作畫的那一個月，連續寫了許多信，塞尚的看法在其中表達得至爲明確。該次會談及隨後的書信構成貝納幾篇評論的大綱，報導了以下這些觀點。

貝納一九二一年在《法國水星雜誌》（Mercure de France）上發表了〈與塞尚的一段談話〉，他寫道：

一九〇四年，有一次我們在艾克斯附近散步時，我對塞尚說：

你對那些大師有什麼看法？

他們很好。我在巴黎時每天早上都到羅浮宮去；而我比他們都更喜愛自然。一個人必須要有自己的視覺。

你那麼說是什麼意思呢？

要創造自己的眼力，要用你之前沒有人用過的眼光來看自然。

那樣難道不會造成一種視覺太過個人，別人都看不懂嗎？畢竟，繪畫不是就像說話一樣嗎？我說話時，我用你所用的語言；如果我發明了一種新的、未知的語言，你會懂我嗎？要用共通的語言來表達新的觀念，也許這是唯一能讓這些觀念發生效用，爲人接受的方法。

我所謂的眼力是一種邏輯的視覺，也就是，並非不合理的。

但是，大師啊！你的視覺以何爲基礎呢？

以自然。

　　你所謂的「自然」是什麼意思？是我們的自然，還是自然本身呢？

　　兩種都是。

　　那麼，你視自然為宇宙和個人的結合了？

　　我視之為個人的內在意識。我將這個內在意識置於感性之中，而我依靠智慧將其融入作品。

　　但是你說的是什麼感性呢？是你的感覺的？還是你的視網膜的？

　　我想兩者是不可分的；不但如此，身為畫家，我首要執著於視覺的感性。

　　雖然塞尚一直都極厭惡教授藝術及其學院化後的一切，但他之所以私下這樣熱衷地指導這些年輕人，原因似乎很明顯：他們以學生的姿態前來，深為大師的作品所感動，試圖了解他，繼而改進他們本身的藝術。他變成了聖人，孤獨却顯赫，其每件作品每項意見都彌足珍貴。他這樣超然的地位却和他面對古布瓦咖啡館（Café Guerbois）那批機智慧黠、唇齒犀利的羣眾（印象派畫家）時，所有的彆扭、甚至痛苦，以及他對經常針對他的作品而來的劣評那種深惡痛絕，都全然不相稱。他老來時抱怨道，他那一代的人都反對他，這種意識又由於少時起一連串的阻撓而更為根深柢固，而這幾乎每次都打擊他當藝術家的心願。這甚至在他家裏時就開始了，當時只靠他本身的頑抗不從才讓父母親屈服；然後在巴黎也是如此，一直被摒於沙龍、畫商及收藏家門外。另一方面，他那些印象派的朋友却一一被人承認，到一八

八〇年除了塞尚外，他們都被官方的沙龍接納了。

塞尚很少有藝術方面的論述並不足爲奇。雖然他自始至終遵奉他的座右銘——只要工作，不要理論——他並不反對智識。他在學校表現優異，經常得獎，特別是拉丁文和數學，而且他年輕時還替左拉寫過詩。他也讀小說和戲劇，而且對朋友贈閱的著作也有獨到的見解。但是他就是不能加入也無法容忍印象派那批畫家和一八六六年開始在古布瓦咖啡館聚會的那批作家，風趣而雋永的閒聊。他出席的時候，多半是沉默不作聲的。一旦開了口，多數演變成激烈的爭論，然後就憤怒地奪門而去。他似乎只能和一個人討論嚴肅的主題，再不然就是和他覺得在一起能夠絕對放鬆的人。他在藝術界影響最深遠的一段友誼是和溫文博學的畢沙羅結交的，約始於一八六一年，而在一八七二年搬到奧維爾（Auvers）時更形親密。畢沙羅教他首要就是速寫自然界的物體，然後必要的話，才繼之以觀念和理論。

塞尚的寫作風格彆扭，語意不明，而且通常不合文法，表達十分吃力。在這一方面他的寫作倒有點像他最早期的繪畫。

塞尚之所以對這些年輕藝術家如此友善，並願意與之討論藝術——這個特質牴觸了大師是個不近人情、憤世嫉俗的人這公認的神話——可以輕易地總結出來。這些年輕藝術家對他作品的全心欽佩，讓他很高興。德尼斯（Maurice Denis, 1870-1943）的一幅畫《向塞尚致敬》（Hommage à Cézanne, 1900），一九〇一年在布魯塞爾的「自由美學展」（La Libre Esthétique）展出時，引起極大的注目。畫中一排重要的年輕畫家（魯東，烏依亞爾〔Edouard Vuillard〕，德尼斯，塞魯西葉〔Paul Sérusier, 1863-1927〕，蘭森〔Paul Ranson〕，盧塞爾〔K.-X. Roussel〕，波納爾〔Pierre Bonnard〕）聚集在弗爾亞爾（Ambroise Vol-

1　德尼斯，《向塞尚致敬》，1900 年，油畫（左至右：魯東、烏依亞爾、馬勒里奧、弗爾亞爾、德尼斯、塞魯西葉、蘭森、盧塞爾、波納爾、德尼斯夫人）（羅浮宮）

lard) 的畫廊，讚賞塞尚的一幅靜物畫。一直到一八九五年，塞尚五十六歲時，作品才終於在弗爾亞爾巴黎的畫廊展出，之後是一九〇〇年的巴黎百年展，及一九〇五年的秋季沙龍展。只有在他最後幾年離羣索居時，他才能和這些年輕人──極可能是他思考方面唯一的激盪以及他和當時藝術界最密切的接觸，談到他的藝術觀點。

塞尚：書信摘錄

寫生

給左拉，於艾克斯，日期從缺〔約一八六六年十月十九日〕(#21, 74-75頁) ❶

　　但是你知道所有在屋內、在畫室畫的畫，絕不會有在戶外畫得那麼好。如果畫戶外景色，人物和地面之間的對比驚人，而風景壯麗無比。我見到一些精彩的東西，我得下定決心只畫戶外的景物。❷

　　我跟你說過我想嘗試的一幅畫；這幅畫要表現的是馬利昂(Marion) 和華拉布格（Valabregue）出發去找尋主題（當然是風景的主題）。我那幅古拉梅(Guillemet)認為不錯的素描，似乎讓所有其他的都黯然失色。❸我確定老前輩畫的戶外景色，下筆都頗為躊躇，因為對我來說，他們似乎都沒有掌握到自然所提供的真實的──特別是獨創

的形貌。

作品先於理論

給毛斯，於巴黎，一八八九年十一月二十七日（#115，190頁）❹

關於這封信，我必須告訴你我所畫的許多速寫，只帶來反面的效果，而且嚇壞那些一絲不苟的批評家，我已下定決心靜靜工作，直到我能夠以理論來爲自己努力的成果辯護的那一天爲止。

藝術家的角色

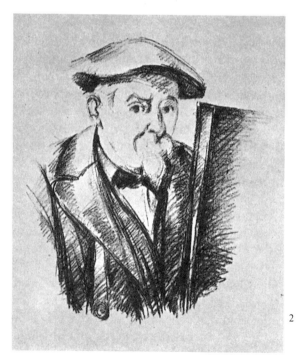

2　塞尚，《自畫像》，約1898年，石版畫轉印（紐約現代美術館）

給葛斯喀，於艾克斯，一八九六年四月三十日（#124，198-199頁）❺

　　如果你可以看見我的內在，裏面的那個人，你就不會再［生氣］了。你難道不見我淪落到一個悲慘的地步嗎？不是我自己的主宰，一個不存在的人，而你，自稱是哲學家，要給我最後的一擊嗎？但我詛咒那些……和幾個混蛋，為了五十法郎的一篇文章，而將大眾的注意力轉向我。我一生都在努力工作以維生，但我以為一個人可以畫好作品而不必引起眾人對其私生活的注意。的確，藝術家希望儘可能地提昇知識水準，但是他應該不求聞達。樂趣應該從學習中去尋找。如果能讓我成功的話，我應該和昔日那幾個常一起出去喝兩杯的畫友躲在角落。我現在還有當年的一個好朋友。嗯！他並不成功，但是這並不妨礙他比那些擁有獎牌勳章、令我作嘔的畫匠，更像個畫家，而你要我這麼一把年紀再去相信什麼嗎？更甚者，我和死去的一樣好。

「讓我們工作……」

給葛斯喀和一個年輕朋友，日期從缺（#129～，203頁）

　　就我而論，我已漸漸老了。我不會有時間表達自己了……讓我們工作吧……

　　……研究（所畫的）對象並如實地表現出來，有時來得很慢。

討論繪畫

給卡莫昂，於艾克斯，一九〇二年一月二十八日（#148，218頁）❻

我沒有什麼可跟你說的；一個人面對繪畫題材時，實在比討論憑空玄想出來的理論——在其中，人往往會把自己搞糊塗——可說得更多些更好些。

和自然接觸

給卡莫昂，於艾克斯，一九〇三年二月二十二日（#160，228頁）

但是我必須工作。——一切事情，特別是以藝術而言，都是和自然接觸時所發展出來並採用的理論。

給卡莫昂，於艾克斯，一九〇三年九月十三日（#163，230頁）

庫提赫（Couture）曾經跟他的學生說：「要和好畫家親近，即是：到羅浮宮去。但是看過了長眠在那裏的大藝術家，我們要趕快出來，並以和自然接觸來喚醒我們內在的本能及藝術的激情。」

觀念和技巧方面

給奧漢席（Louis Aurenche），於艾克斯，一九〇四年一月二十五日（#165，232頁）

你信中說到我在藝術上的實踐。雖然有一些困難，我想我每天都達到的更多一點。因為如果豐富的自然經驗——而我保證我有——是奠定未來作品中壯麗與美的藝術觀的必備條件，那麼表達我們感情之道的學問也絕對少不了，而這只能由長久的經驗獲致。

話說回來，他人的讚揚有時反而是我們所要提防的激勵。對本身

實力的感受會使人謙卑。

「圓柱體，球體，圓錐體……」

給貝納，於艾克斯，一九〇四年四月十五日（#167，234頁）

我可否重複一下我在這裏告訴你的：處理自然以圓柱體，球體，圓錐體，所有一切以其適當的觀點，那麼一個物體或平面的每一邊都會朝向一個中心點。和地平線平行的線會予以寬廣，那是自然的一部分，或——假如你喜歡的話——全能的天文永生的主展現在我們眼前的奇觀的一部分。和地平線垂直的線則予以深遠。但自然對我們人類而言是比表面爲深的，藉由各種紅色黃色，以及製造空氣效果的足量藍色這些必需之物，傳給我們光的震動。

我得告訴你，我對你在畫室樓下畫的那張習作有另一種看法，它很不錯。我認爲你應該照這樣畫下去。你了解到什麼是非做不可的，那麼你很快就會捨棄高更、梵谷（Vincent Van Gogh）那一派畫家。

自然寫生

給貝納，於艾克斯，一九〇四年五月十二日（#168，235-236頁）

我對工作的專注，再加上我的高齡，足以說明我何以延誤回信。

不但如此，你上封信所談論的主題，雖然都與藝術有關，却涵蓋太廣，所以不是你的所有階段我都懂。

我進展得非常慢，因爲自然以非常複雜的形式向我展示；而所需的進展是永無止境的。我們得看清對象，並以正確的方法來體驗它；

然後進一步再有力且別出心裁地將自己表現出來。

　　品味是最好的判斷。它極為罕有。藝術只向為數極少的一撮人介紹自己。

　　藝術家不應重視任何不經理智的觀察就下的判斷。他要提防由於長久不切實際的玄想而將繪畫帶離正軌——具體的自然寫生——的那種文學精神。

　　羅浮宮是一本可以參考的好書，但只應作為媒介。真正應該大量著手的速寫是自然的各種景色。

給貝納，於艾克斯，一九〇四年五月二十六日（#169, 236-237頁）

　　整個來說，我贊成你將要發表在《西方》（Occident）那篇文章裏的觀點。但我必須常舊話重提：畫家必須將自己整個投入自然的臨寫，然後試著作畫。紙上談兵的藝術幾乎是沒有用的。能夠在自己的題材上帶來進展的工作足以彌補那些笨蛋無法明瞭的愚昧。

　　文學以抽象的概念來表現，而繪畫以圖象和顏色的方式給予感覺和理解具體的形狀。畫家對自然既不特別小心翼翼，也不特別熱誠或柔順；但或多或少那都是所畫對象，特別是表現方法的主宰。對展現在你面前的，抓住其核心，然後繼續儘可能邏輯地表達自己。

給貝納，於艾克斯，一九〇四年七月二十五日（#171, 239頁）

　　我收到了《西方》，有關你對我的描寫，在此謹表謝意。❼很抱歉我們現在不能見面，因為我不要在理論上正確，而要在自然上無誤。安格爾（Ingres）儘管有他的「風格」（estyle）［艾克斯口音——瑞華德按］和崇拜者，他只是個無足輕重的畫家。你比我更清楚那些最偉大

的畫家：威尼斯和西班牙畫家。

要有所進步，單靠自然就夠了，而眼睛可以經由和自然的接觸訓練出來。藉著觀察和工作，它變成同心圓。我的意思是一個橘子、蘋果、[...]而這個點總是——儘管光、影和色感[...]；物體的邊緣後退到我們地平線的[...]能做個極好的畫家。而就算不怎麼[...]些好東西出來。有藝術感就足夠了[...]恐懼的。因此，學院、退休金、獎牌[...]設的。不要做藝評家，而要去畫，得[...]救就在其中。

自信方面

[...]卡賽爾，於艾克斯。一九〇四年十二月九日（#174，241-242頁）

研習所畫的對象，並且將其如實地表現出來，對藝術家來說，有時進行得很慢。

不管你喜愛的大師是誰，都只應作為一個導引。否則，你除了仿效，什麼都不會。對自然有所感，再加上一些幸運的天賦——你有一些——你應該能夠將自己脫離出來；忠告、別人的方法，都不應該讓你改變自己感受的態度。萬一你一時受某個前輩的影響，相信我，一旦你自己開始感受時，你本身的情感終究會出現且壓過他們的威望——佔上優勢，信心——而你所要奮力爭取的是一個好的建構方法。

前輩大師

我不應停在這兒老講美學的問題。是的，我很贊同你對威尼斯畫家的強烈欣賞；我們正在紀念丁多列托(Tintoretto)。你希求在作品裏找到一個道德上、智識上我們都永不會超越的支點，這個願望讓你保持警醒，不斷地追尋那條你難以察覺的路，終究會讓你在自然之前辨認出你所要表現的方法；而你找到的那一天，相信你也會毫不費力的，並在自然之前，找到四、五個威尼斯大畫家所採用的方法。

這是真的，不必懷疑——我非常肯定：視覺的影像投射在我們的視感官上，讓我們將色感呈現出來的表面分爲淺色、半調色、或四分之一調色(那麼，對藝術家而言，光是不存在的)。只要我們被迫從黑進到白，這些抽象符號的第一個在我們的心中、眼中都還有如一個支點時，我們就會被弄糊塗，而在「控制自己」時，就無法獨立自主。在這段期間(我必須重複一下)，我們就會轉而投向一代代相傳至今的曠世之作，我們得以獲得慰藉之處，猶如一塊木板對泳者的支撐力一樣。——你在信中告訴我的一切都很真確。

羅浮宮是一本書，我們在其中學著閱讀。我們不應守成在名聲響亮的先人那些美麗的公式上而自滿。讓我們前去研習美麗的自然，讓我們試著將思緒從他們身上移開，讓我們按著個人的性格盡力表達自己。再者，時間和反省會逐漸調整我們的視覺，最後，領悟就會來到。

抽象

給貝納，於艾克斯，一九〇五年十月二十三日（#184，251-252頁）

　　你的信對我來說有雙重的價值：第一個是純粹自私的，這些來信讓我掙脫出因長期不斷追尋那個獨一無二的目標，而由於一時肉體上的勞累造成的智力衰竭，所帶來的沉悶單調；第二，我得以再次，恐怕太多了些，向你描述我不屈不撓地追尋以實現進入我們視線而產生圖畫的那一部分自然。現在所要發展的主題是——不論我們在自然之前的性情或力量如何——我們要忘掉先前的形象而呈現我們所見到的。這個，我相信，必須是能讓藝術家表現出他整個的性格，不論偉大還是渺小。

　　現在，瀕臨七十歲的高齡，能製造光的色彩感是（我）走向抽象的原因，這讓我避免把整個畫面都填滿，或在物體的接觸點已很纖細微弱時，還去劃定界線；結果，這造成我的形象或圖畫不完整。另一方面，以平面相疊出現的新印象主義，用黑色的筆觸來描繪輪廓，這個失策是要不惜代價來挽救的。而自然，如向其徵詢，會提供我們達到這個目標的方法。

自然的張力

給塞尚之子保羅，於艾克斯，一九〇六年九月八日（#193，262頁）

　　最後我必須告訴你，身為畫家，我在自然之前的目光愈來愈清晰，但對我來說要實現我的感受却總是相當困難。我無法達到展露在我感官之前的張力；我沒有那種讓自然生氣蓬勃的豐美色彩。在這河邊，題材極多，同樣的主題從不同的角度來看能給予寫生最大的樂趣，而

變化多得讓我覺得可以畫好幾個月而不需變動位置，只要稍稍向右或向左移一下就可以了。

技巧的問題

給貝納，於艾克斯，一九〇六年九月二十一日（#195, 266頁）

你要原諒我老是舊調重彈；但是我相信一切事物的邏輯發展，我們所見所感是先透過自然寫生，然後才將注意力轉到技巧的問題。對我們來說，技巧問題只是讓大眾感受到我們對自己的感覺，並了解我們的一種方法。那些我們仰慕的大師也沒有什麼別的可做。

美術館

給塞尚之子保羅，於艾克斯，一九〇六年九月二十六日（#197, 268頁）

他〔卡莫昂〕給我看那倒楣的貝納所畫的一張人物畫的照片；我們在這一點上意見相同，就是說他是個知識豐富的人，塞滿了美術館裏面的記憶，但自然却看得不夠，然而能將自己從學院，事實上從任何院派中解脫出來，是件了不起的事。——那麼，畢沙羅所說的，所有藝術的墓園都該燒掉，雖然稍嫌過火了些，倒是沒錯的。

自然——藝術之基

給保羅，於艾克斯，一九〇六年十月十三日（#200, 271頁）

我得繼續下去。我非得照著自然去畫不可。——素描，圖畫，如

果我要畫的話，就會只照著［自然］來構圖，根據方法、感覺，以及所畫之物的提示來發展，但我老是說同樣的東西。

簡介：梵谷的書信

有關梵谷在藝術方面的陳述，特別是想法和理論的聲明並不多，而且多半是非常簡潔直接的。這些聲明幾乎毫無例外地寫於很短的一個時期，時當他三十五歲剛剛離開巴黎，在亞耳（Arles）從一八八八年二月待到一八八九年五月，產量豐盛、田園風味濃郁的最初幾個月。這些想法和理論之所以會在這一段時間出現於他的信中，且爲期如此之短，是有幾個原因的。

他在亞耳很自得，因爲兩年來第一次他擁有了他迫切需要、却在巴黎一直無法享有的幽靜。在巴黎，他和弟弟西奧（Theo）住在一起，又與蒙馬特（Montmartre）咖啡館和畫室裏的藝術家們交際應酬。他深植於宗教精神裏的嚴謹道德意

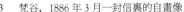

識，無法允許自己耽於大部分同道那種波希米亞式的逸樂。他最後在亞耳的黃屋佈置好畫室時，才得以擺脫巴黎那些讓他如此沉醉的人物和藝術衝擊，而終能自認爲一獨立的畫家。現在他才有時間和閒暇來思索在巴黎聽過、自己也討論過的許多藝術見解和理論。而在自己家裏，他可以計畫夢寐已久的藝術家合作會社。

　　在巴黎，他和當時才十八歲、頭腦却異常敏銳，全心專注於理論創作的少年貝納成爲密友。貝納似乎總是知道思想方面又有什麼新招，特別是阿凡橋 (Pont-Aven) 那批藝術家的理論，且拿這些觀念去和許多朋友討論。梵谷是希涅克 (Paul Signac, 1861-1935) 的朋友，也是繪畫上的夥伴，後者是新印象主義的理論家，在巴黎常就這個當時最引人爭議的前衛運動，熱切地發表高論。由於住在巴黎，和弟弟以及

4 梵谷簽名式，日期從缺
（約 1888 年 9 月）

藝術圈的朋友都有密切接觸，便不需要將閃過他腦中的許多藝術想法寫下來。在亞耳，梵谷發現了一個自然環境，極為適宜沉思在巴黎討論過的那些理論。對這個習慣於北方陰冷、暗淡色調的荷蘭人來說，燦爛的陽光、藍色的天空、普羅文斯的花草植物和大地那種溫暖濃烈的色彩，令人聯想到日本版畫的色調，而這也提供了一個機會，讓他把從印象派及新印象派畫家那兒學來的知識，得以執筆練習。

由於這種種因素，再加上他當時正將巴黎藝術運動的影響融入他自身個人而猛烈的風格中，在亞耳前幾個月所寫的信全是對朋友的想法和藝術上的思索。高更十月的來訪，他起初覺得重新受到激勵，但他們之間許多極端的差異和衝突，很快就在梵谷身上製造出情緒上的危機，而結束了他的田園時期。

這些藝術上的論調，一如書信，大半是寫給梵谷的弟弟西奧的，他繼梵谷受僱於巴黎的畫商，古庇畫店（Goupil）。西奧對他哥哥的支持，對他問題的了解，都深為讀信的人所知。文生・梵谷一八七五年一離開畫店，西奧就立刻鞭策他去做畫家。而文生本人則在五年後才徹底覺悟出這個可能。整個奮鬥的過程，西奧一直義無反顧地以他微薄的收入來供養哥哥，而且他源源不斷的鼓勵正是文生極度需要的。由於西奧一八八八年在畫廊擢升到了一個舉足輕重的職位，他同時又成了文生和巴黎藝術圈之間重要的聯繫。

文生早年決定要做畫商時，就進入了早已名噪一時的家族事業。他父親有五個兄弟，三個是畫商，全都很成功，有一個還成為當時歐洲首屈一指的商號古庇畫店的主要股東。這個人，文生舅舅，對他這個同名同姓的侄子特別有心，一八六九年文生十六歲時，就安插他到該公司的海牙分店。三年之中，少年文生在那兒極為成功，且很受喜愛。他升遷到倫敦辦事處，在那兒待了兩年，然後於一八七四年調到了巴黎總店。在這做畫商的六年間，文生摸熟了歷來大師的作品，這對他後來當畫家是非常重要的。他特別欣賞那些悲憫單純農民的畫家，例如巴比松畫派（Barbizon School）的盧梭（Théodore Rousseau）、米勒（Jean François Millet）、廸亞茲（Diaz de la Peña）和布雷登（Breton）。一八七四年，到達巴黎不久，他在感情上變得全神貫注於聖經的研習。這導致他對畫店生意愈來愈不滿足，於是第二年就向古庇畫店辭職了。

　　接著的五年，從一八七五到一八八〇年，他不顧一切地要讓自己成為福音牧師，這段時期不但給他帶來最大的困苦，而他想成為牧師的一切嘗試都徹底失敗了。這方面的奮鬥，在他家族中也有先例，因為他父親和祖父（也叫文生）雙雙都是牧師，後者還因為精於治學、性格高尚而極負盛名。文生雖然竭盡己能以求符合進入福音學校的嚴苛條件，他很快就發現自己的天職是有別於經院方式的天地。為了滿足他感情上極欲傳播福音所做的先後努力，起先的講道師和後來在比利時南部波里納吉（Borinage）一個礦區的志願傳教士，都宣告失敗。

　　所以當梵谷最終轉向藝術時，已二十七歲，雖然挾著顯赫而昌盛的家族之名而來，他拒絕了叔伯舅舅們的事業，而父親及祖父的天職，儘管他付出了極大的自我犧牲，也是一敗塗地。最後到一八八〇年，在波里納吉經過長期閉門苦思的自我檢討，才下定決心當藝術家。他

想當畫家的熱望，由於早年和藝術接觸過而更為熾烈，並且滿溢著宗教情緒，這遠在他對繪畫有任何概念之前就萌發了。照夏皮洛的看法，他帶著所有對宗教歸依的狂熱，將自己投入藝術。在一封給西奧的長信中——這個新近獻身的宣言——敘述著他的掙扎：

> 我是個感情用事的人，容易做傻事，而碰巧我事後都多少會後悔……我難道要自認是個一無所長的危險人物嗎？
>
> 我唯一的焦慮是，我如何對這世界有所貢獻？難道我什麼都不適合也做不好嗎？
>
> 然後該有友誼熱情摯愛時，卻感到空虛，感到天大的阻力正在啃噬我們這股道德力量，而命運似乎在感情的本能上加了一道障礙，厭惡像潮水般室人地淹過來。任何人都要大喊：「還要多久啊！我的上帝！」

他寫到對繪畫的渴念，在畫店那幾年所如此熱愛的，疾呼道：

> 我對某些東西總還有用，畢竟我的生命還是有目的的，我知道我可以成為很不一樣的人！我怎樣才能有用，我能盡什麼力呢？在我裏面有些東西，那可能是什麼呢？

他現在寫到藝術好像先前寫到宗教一樣，把藝術看作敬拜上帝的一種方式：

> 要了解偉大的畫家、嚴謹的大師在傑作裏所要傳達的真正意義，那要榮歸上主……

因此，做個藝術家不但滿足了他對藝術本身的狂熱，還完成了他

熾烈的宗教心願——這個於過去五年裏如此震撼他的挫折。他在生命中找到一個目標可以善用他猛烈的熱情，且將其導向一個他自信對社會有用的事業。由於這些原因，我們才可以說梵谷向藝術歸依。他對藝術的社會性和理論同樣地關切，而這兩方面的執著都反映在信中載有的藝術聲明。在他整個而立之年，他將他最高的情操和本身的疑懼都傾注到信中；這些信是他藉由獲得並和他人維持親密聯繫的主要門徑，一種在他私人關係上反而難以久享的聯繫。透露得如此之詳盡，這些信同時烘托出一個人自我的追尋以及一個藝術家的鑄成。

梵谷：書信摘錄

《食薯者》，一八八五年❽

給弟弟西奧，於紐南，一八八五年四月三十日（404，第二冊，369-370頁）❾

以《食薯者》（*The Potato Eaters*）來說，這是一張用金色會很出色的畫，我很確定，但掛在糊有深熟玉米色的牆上也會同樣突出。

不這樣佈置就看不出來。

在深色的背景下，它不很明顯，而於晦暗的背景中則完全看不見。因為一眼望過去，它是一幅非常陰暗的內景。事實上，它也彷彿鑲著一道金邊，因為現在在畫框外的壁爐和白牆上的火光表面看來距觀者較近，但其實却替整幅畫帶來立體感。

我再說一次，一定要用暗金或黃銅之類色調的畫框將它整個鑲起

來。

如果你要看它應有的樣子，拜託不要忘了這個。把它放在金黃色調的旁邊，立刻會照亮某些你意料不到的地方，而蓋掉一旦不巧放在晦暗或黑色背景下所帶來的大理石效果。陰影是用藍色來畫的，而金色能帶出生氣……

我一直想強調這些在燈下吃馬鈴薯的人，從盤中取食所用的正是在田裏掘地的同一雙手，因此這幅畫代表了手的操勞，代表了他們如何誠實地賺取吃食。

我一直想描繪一種和我們文明人完全不同的生活方式。因此我絕對不急於讓每個人都立刻喜歡或欣賞此畫。

一整個冬天我都握有這個組織的脈絡，且一直在尋找那個決定性的形式；而雖然組織成了質樸粗糙的形態，這些脈絡卻是根據某些原則精挑細選過的。它經得起考驗，是一張真正的農民畫。我知道是的。可是他寧可看農人身穿星期天上教堂的禮服，也隨他高興。我個人相信畫出他們粗糙的一面而非傳統的魅力，效果要來得好。

我覺得身著滿佈塵土、綴有補丁，混合著來自氣候、風霜、太陽最微妙色彩的藍裙和緊身上衣的農家女，比淑女要美。但是如果她換上了淑女的裝扮，就失去了她特有的嫵媚。農人穿著粗棉布衣服在田裏做活比穿著星期天上教堂的禮服要來得真實。

同樣地，我認為在農人畫裏加進傳統的優雅也是錯誤的。如果一張農人畫裏聞得到燻肉、煙味和馬鈴薯蒸氣——很好，那並非不健康；如果馬廄裏聞得到糞便味——很好，那本來就該是馬廄的；如果田裏有一股熟玉米、馬鈴薯、鳥糞或肥料的氣息——那也是健康的，特別是對於城裏的人。

4
0

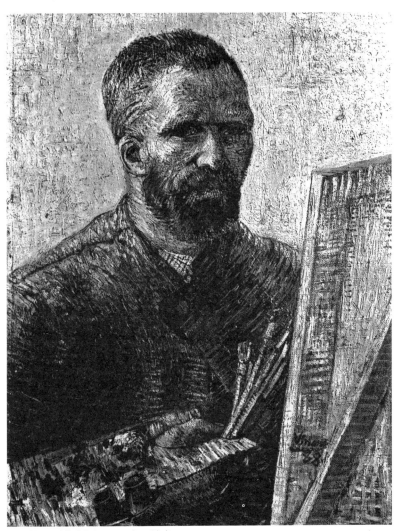

5　梵谷,《自畫像》, 1888 年, 油畫

熱帶色彩❿

給他的妹妹薇爾（Wilhelmina），於亞耳，一八八八年三月三十日（W3，431頁）

　　加強「所有的」顏色，人可再次獲得寧靜諧和。自然裏有一些東西和出現在華格納音樂中的很類似，那即使由一個大型管絃樂隊演奏出來，也仍然是很可親的。只有面臨選擇時，人才會喜歡陽光和鮮明的效果，而我怎麼都認爲未來會有許多畫家到熱帶國家去工作。只要你想到，舉個例子，隨處可見的日本畫——無論是風景畫還是人物畫——那種明艷的色彩，你就會對繪畫上的革新有個概念。西奧和我都藏有好幾百張日本版畫。

幻想力

給貝納，於亞耳，一八八八年四月（B3，478頁）

　　幻想力無疑是我們應該培養的一種能力，單是幻想所創造出來的自然，就比略眼現實——於我們眼中是分秒在變，快如閃電的——更能讓我們理解，更爲崇高而使人快慰。

　　譬如，一幅星空，你瞧！這是我想嘗試畫的，就像在白天，我想畫一片綴滿蒲公英的綠草地。我本身有許多地方尚待批評，而你有許多值得讚美。

我的筆觸沒有章法

給貝納，於亞耳，一八八八年四月（B3，478頁）

目前，我專注於開花的果樹，粉紅的桃樹，黃白的梨樹。我的筆觸全無章法可言。我以凌亂的筆調襲擊畫布，而讓它們聽其自然。一塊塊塗得厚厚的油彩，一處處沒有填滿的畫布，到處是完全留空的部分，重複，粗野；簡而言之，我一廂情願地認為，得出的效果是如此的令人不安，如此的令人苦惱，好像上天賜給對技巧抱著一貫看法的人的一帖良藥。這兒有一張速寫，畫的是普羅文斯一個圍有黃籬笆的果園入口，四周圍繞的柏樹是黑色的(迎著寒冷的西北風)，種著的特別蔬菜是各種深淺不同的綠色：生菜、洋蔥、大蒜是黃色的，韭菜是翡翠綠。

從頭到尾我直接在實地作畫，企圖用簡化了的色調捕捉素描的本質——稍後我才把輪廓裏的空間填上——無論有沒有表現出來，却一定感覺得到,我所謂的簡化是：將土壤畫成全帶有同樣的紫羅蘭色調，整片天空都是藍色，綠色植物不是藍綠色就是黃綠色，在這個情形下故意誇張出黃色和藍色。

簡而言之，我的好同志，這絕不是一件欺矇眼睛的工作。

黑和白是顏色

給貝納，於亞耳，一八八八年六月中下旬（B6，490頁）

一個技巧上的問題。來信告訴我你對這個問題的意見。我要大膽地將黑色和白色以顏料商賣給我的樣子擠在調色盤上,而且就這樣用。觀察我所謂的日本風格的簡化色彩——一個鋪有粉紅小徑的綠色公園

裏，我看到一個黑衣紳士和一個在讀《強硬分子》（L'Intransigeant）的保安官（都德〔Daudet〕的小說《塔塔林》〔Tartarin〕裏的阿拉伯猶太人管 Zouge de paix 這種體面的頭銜叫保安官）……

在他和公園之上是一抹單純的深藍天空……那麼為什麼不將上述的保安官畫成普通的骨炭色，而《強硬分子》畫成簡單生硬的白色呢？因為日本畫家都無視於反射的色彩，而將平面色調並排，只以線條象徵性地區分動作和形式。

在另一類想法裏——比方，要構想一幅以傍晚黃色的天空為主的色彩，那麼襯著這片天空的白牆上那種強烈刺眼的白色，必要的話就可用——以非常奇異的方式——生硬的白色表現出來，然而卻會被一種中性色緩和，因為天空本身就替它上了一層非常纖柔的淡紫色。再進一步想像，在一片如此單純的風景裏，那是件好事，有一間整個粉刷成白色的農舍立在橙黃色的田裏——當然是橙黃色的，因為南方的天空和藍色的地中海會迸發出一種橙色，隨著藍色部分的騷動而增強——然後大門上的黑色調子，和窗戶以及屋脊上的小十字架產生即時的黑白對比，和藍色橙色一樣的討喜。

不然我們來挑個更有意思的題材：想像一個穿著黑白方格衣服的女子置身在一片有著同樣藍天橙地的原始景色裏——那會是個相當滑稽的現象，我想。在亞耳，她們真的常穿黑白格子的衣服。

只是要說黑白也是顏色，因為在很多情況下，黑白都可視之為色彩，因為兩色之間即時的對比和紅綠同樣的顯眼。

日本人因此而加以應用。他們僅用白紙和四筆勾勒就把少女暗淡蒼白的五官和黑髮之間尖銳的對照，表現得意外的好。更別提他們矮黑的有刺灌木，星星般地綴滿千朵白花了。

補充色

給貝納，於亞耳，一八八八年六月中下旬（B6, 491頁）

我想知道天空用更強的藍色會有怎樣的效果。佛洛曼丁（Fromentin）和哲羅姆（Gérôme）把南方的土壤視之爲無色，很多人都是那樣看的。我的天，當然囉！如果你抓一把沙在手裏湊近去看，同樣地，水呀，空氣呀，這樣看都是無色的。沒有黃色和橙色，也就沒有藍色，而你一旦用上了藍色，也就一定要用黃色和橙色，不是嗎？唉！好吧！你會說我告訴你的都是陳腔濫調。

給貝納，於亞耳，一八八八年六月中下旬（B7, 492頁）

土地裏有許多隱約的黃點，黃紫相混所得出的中性色調；但我可是該死地多少用了眞實的顏色。

《星夜》，一八八八年 ❶

給貝納，於亞耳，一八八八年六月中下旬（B7, 492頁）

但是我什麼時候才能畫那幅盤據心頭已久的「星空」呢？罷了！罷了！這就像我們出色的同行希浦里恩（Cyprien）在海斯曼（J.-K. Huysmans）的《同住一處》（En Ménage）裏說的：「最美的圖畫是那些我們躺在床上抽著煙斗時夢想的，但是永遠不會去畫的。」

雖然如此，還是要開始著手，不論在自然無以言喻的完美、光輝燦爛的壯麗之前，人們自覺是多麼地無能爲力。

顏色的即時對比

給貝納，於亞耳，一八八八年六月中下旬（B7，493頁）

對於黑白，這是我要說的。拿《播種者》（*The Sower*）爲例，整幅畫分成兩半；上面的部分是黃色的，下面的一半則是紫色的。而黃紫之間過度的即時對比刺激到眼睛時，白色的褲子能讓眼睛有片刻的休息且暫時分散其注意力。

線條和形式的即時對比

給貝納，於亞耳，一八八八年八月初（B14，508頁）

你何時再給我看這麼生動穩健的速寫呢？我求你快些，雖然我絕無意貶低你對反方向線性所做的研究——因爲我對線條、形狀的即時對比，絕對不是沒有興趣，我如此希望。問題是——我親愛的貝納同志，你要知道——喬托(Giotto)、契馬布耶(Cimabue)、霍爾班(Hans Holbein)和范‧戴克（Van Dyck）都住在石碑一般——包涵一下用字——嚴密隔絕、架構得跟建築一樣的社會，這裏面每個人都是一塊石頭，然後所有的石塊堆在一起，砌成一個石碑似的社會。社會學家一旦沒建立起心目中合理的社會體系時——他們還差得遠呢——我肯定人類可看到這個社會的重生。但是，你曉得，我們正陷於徹底的放縱和混亂。我們這些喜好秩序均衡的藝術家，正孤立起自己努力去界定「僅僅一樣東西」。

有表達力的色彩

給西奧，於亞耳，日期從缺〔約一八八八年八月〕（520，6頁）

　　什麼樣的一個錯誤啊！巴黎人的調色盤中沒有粗糙生澀的東西，沒有蒙地西利（Adolphe Monticelli），沒有普通陶器的色彩。但是沒關係，總不能因為烏托邦無法實現就失掉勇氣。只是，我已逐漸捨棄在巴黎學來的，而回到還沒有認識印象派以前，在鄉間時的想法。要是印象派畫家很快就發現我的繪畫方式不對，我也不會奇怪，因為這是來自德拉克洛瓦（Eugène Delacroix）的意念，而不是他們的。因為我不再試著把眼前所見一成不變地畫下來，只武斷地使用顏色以更有力的表現自我。唉！只要理論如此，就讓它去吧！但我給你舉個例子說明。

　　我想替一個藝術上的朋友畫張像，一個有著偉大夢想，在夜鶯唱歌時工作的人，因為這就是他的本性。他將會是金髮。我要把對他的欣賞，對他的愛畫進去。所以首先，我要把他畫得如本人般，盡可能的忠實。

　　但是這還沒有完成。要畫完的話，我現在就要開始做個武斷的色彩畫家。要誇張頭髮的金黃，我甚至會用到橙紅、鉻黃和淡黃。

　　頭的後方，與其畫成那間陋室平凡的牆壁，我要畫成無限的虛空，用我能找到最濃最烈的藍色做背景，而頭部鮮明的顏色襯著艷藍的背景這個簡單的組合，可達到一種神祕的效果，有如青空深處的一粒星子。

　　同樣地，那張農夫肖像我也是這樣處理，但是這次並不想製造一

種淡星襯著虛空的神祕亮光。反而我想像這個人可憐地處於收割時節的酷熱裏，彷彿被整個法國南部包圍。至此，橙紅有如電光般閃爍，赤鐵般熾熱，有如陳金在陰暗中熠熠發光的色調。

自然和藝術

給西奧，於亞耳，日期從缺〔約一八八八年八月〕（522，10頁）

　　無論律法和公正是如何背道而馳，美女是怎樣一個活生生的奇蹟，達文西（Leonardo da Vinci）和科雷吉歐（Antonio Correggio）的作品却由於其他因素流傳。爲什麼我是個如此渺小的畫家，總是遺憾雕像繪畫之非生物？爲什麼我較能了解音樂家，對他抽象概念的存在理由看得還比較淸？

靈魂的肖像

給西奧，於亞耳，日期從缺〔一八八八年八月〕（531，25頁）

　　啊！我的好弟弟，有時我非常淸楚地知道自己要什麼。我的生命裏，繪畫裏，都可以不要上帝，但即使病得如此，我都不能失去那比我偉大、等於我生命的東西——創造的力量。

　　而如果一個人體力不濟時，還試著去創造思想而非小孩，他就仍是人性的一部分。

　　在繪畫裏我要表現一種像音樂那麼安撫人的東西。我要在畫男人女人時，賦予一種永恆，傳統用光圈來象徵這種永恆，我們則用色彩的眞實光輝和震顫。

那些如此爲人熟知的畫像並不因爲有《聖·奧古斯丁》（*St. Augustine*）裏的藍天作背景，就變成一幅艾瑞·雪佛（Ary Scheffer）。因爲雪佛實在是個微不足道的色彩畫家。

但是德拉克洛瓦在那幅《獄中的陀叟》（*Tasso in Prison*）及許多其他作品裏試著表現的「眞正」的人，就來得和諧得多。啊！肖像畫，帶有模特兒思想靈魂在內的肖像畫，是我認爲應該出現的。

《夜間咖啡館》，一八八八年❷

給西奧，於亞耳，一八八八年九月八日（533，28-29頁）

敎店東、我畫過的那個郵差、夜訪的浪蕩子，以及我自己驚喜的是，一連三晚我通宵作畫，白天睡覺。我常認爲夜比日來得有生命，色彩來得豐饒。

至於討回我售畫給店東以付租金的錢，我不想多談，因爲那是我畫得最醜惡的一幅。雖然不同，但和《食薯者》不相上下。

我試著用紅綠兩色來表現人性可怕的情慾。

室內是血紅和深黃的，中間是一張綠色的彈子桌；四盞檸檬黃的吊燈散發著橙綠光芒。在熟睡的小流氓身上，空蕩沉鬱的室內，在紫色藍色裏，到處是互相牴觸、互相對比、最不和諧的紅色和綠色。例如，彈子桌的血紅和黃綠，就和櫃上的粉紅花束及櫃身的路易十五嫩綠互相輝映。店東的白色外衣，點醒了角落的爐台，而轉變成檸檬黃或透明的淺綠。

給西奧，於亞耳，日期從缺〔約一八八八年九月〕（534，31頁）

在我《夜間咖啡館》(*The Night Café*) 那幅畫裏,我試著要表達的觀念是,酒店是使人墮落、發狂或犯罪的地方。所以我一直想用路易十五的嫩綠和孔雀綠,對照黃綠和刺眼的藍綠來表現好比是低級公共場所內的黑暗力量,而這一切在一種淡黃綠的氣氛裏,猶如魔鬼的煉爐。

這一切都蒙著一層日本式的歡樂和塔塔林(Tartarin)的善良天性。

南方的色彩

給西奧,於亞耳,日期從缺〔約一八八八年九月〕(538,39頁)

6　梵谷,《夜間咖啡館》,1888 年,油畫 (耶魯大學藝廊)

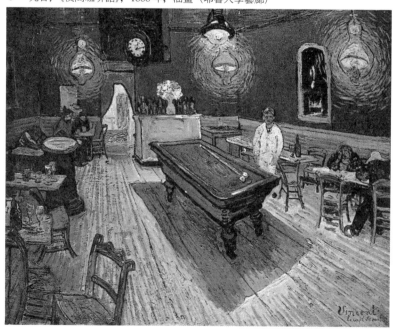

對我而言，我預言其他畫家會想看驕陽下的色彩，也會想看日本那種清澄光線下的色彩。

那麼如果我在南方的大門那兒佈置一間畫室及收容所，也並非什麼瘋狂的構想。這是說我們可以靜靜地來著手。而如果其他人說離巴黎太遠了之類的，讓他們說去，他們來了還更糟。為什麼最偉大的色彩畫家德拉克洛瓦認為，一定要去南方且要直奔非洲呢？顯然地，因為不單在非洲，而是從亞耳起，你就必然會找到紅和綠、藍和橙、黃綠和淡紫的美麗對照。

所有真正的色彩畫家都會得到這個結論：承認在北方之外還有另一種顏色。我確信如果高更來到，他會愛上這個國家；要是沒有，那只是因為他已體驗過更為鮮明的。他一直都會是原則上和我們站在一起的朋友。

而會有別人來接替他的位子。

如果一個人目前所做的是以不朽為目標，認為自己的作品在未來有存在及流傳的價值，那麼就比較能夠從容以待了。

給西奧，於亞耳，日期從缺［約一八八八年九月］（539，42頁）

我從未有過這樣的經驗，此地的大自然超乎尋常的美麗。蒼穹處處藍得不可思議，太陽灑下一道淺黃的光芒，柔媚得有如混合了米爾（Van der Meer of Delft）的天藍色和黃色。我畫不出那麼美，但是我如此著迷，索性放開自己，絕對不去想任何一條規則。

那造就了三張黃屋對面花園的圖畫；還有兩張酒店，和幾張向日葵。另外，有巴克（Bock）的畫像和我的自畫像。還有一幅是紅太陽懸在工廠和老磨坊上，人們正在卸沙。更別提其他的寫生畫了，你看

我是留下了一些作品。但是今天，我的顏料、畫布和荷包可都消耗殆盡了。花園景色的最後一幅，是用管裏最後一滴顏料畫在最後一塊帆布上，不消說是綠色的，除了純綠、普魯士藍和鉻黃外，別無所有。

有暗示性的色彩

給西奧，於亞耳，日期從缺 ［約一八八八年九月］（539，44-45頁）

我常想到他［秀拉］的方法，雖然我完全無法明白；但他是自創一格的色彩畫家，希涅克也是，儘管層次不同，他們的點畫是一大新發現，而不論怎樣我都很喜歡。但我本身——坦白以告——更傾向我還未到巴黎之前就開始尋找的東西。我不知道在我之前有沒有人談過暗示性的色彩，但是德拉克洛瓦和蒙地西利雖沒有說過却做過了。

但我已回到紐南的時期，當時我學音樂不成，却已深深感到我們的色彩和華格納音樂之間的關係。

臨寫眞人實物

給西奧，於亞耳，日期從缺 ［約一八八八年九月］（541，48頁）

爲了要掌握到那特性，那最基本的眞實：我已在同一個地點畫了三次。

這正巧就是我屋前的那個花園。而這花園的一角正好說明我曾想告訴你的一件事：要掌握住此地事物的眞正特性，你必須長期地觀察，長期地畫。

給西奧，於亞耳，日期從缺〔約一八八八年九月〕（542，52頁）

這個冬季我要大量作畫。只要我能從記憶中把人畫下來，那麼我就永遠有事可做。但是就算你拿任何畫家，如葛飾北齋(Hokusai)、杜米埃（Honoré Daumier）一時之間畫下的最精妙的人物，在我看來也絕對比不上這些臨寫真人所畫出來的畫家或其他肖像畫家。

最後，如果模特兒，特別是慧點的模特兒，注定要教我們畫壇的話，我們也不必因此太失望或在掙扎時太頹喪。

日本畫家活在自然之中

給西奧，於亞耳，日期從缺〔約一八八八年九月〕（542，55頁）

如果研究日本藝術，我們毫無疑問會看到一個有智慧、有哲理且有學識的人，他把時間用來做什麼？研究地球到月亮的距離嗎？不是。研究俾斯麥（Bismarck，1815-1898）的政策嗎？不是。他研究單獨一片草葉。

但是由這一片草葉他畫出了一棵植物，繼而一整個季節，鄉間的廣闊，動物，人體。他就這樣過了一生，而人生太短，不能做盡一切。

好啦！這些單純得儼然花朵般活在自然之中的日本人，所教導我們的難道不就是真正的宗教嗎？

對我來說，似乎不能研究日本藝術而不變得較為開朗、快樂，而撇開我們在世俗的教育或工作不談，我們還是得回歸自然。

豈不可悲嗎？蒙地西利那些隨著生命而悸動的作品，從沒有被複製成好的石版或蝕刻。如果有個版刻家也像版刻委拉斯蓋茲（Diego

Velázques）的那人一樣，雕了一張上好的，我倒很想知道其他畫家會怎麼說。算了！我想我們自己先試著欣賞了解事物，比去教別人這些事還更是我們的本分。但兩者是可以兼顧的。

我羨慕日本畫中的一切都極為清朗；絕不呆板，絕不似倉促而成。他們的作品有如呼吸般簡單，而老練的幾筆所畫成的人物也如釦上衣鈕般輕易。

《黃屋》，一八八八年 ⓭

給西奧，於亞耳，日期從缺〔約一八八八年九月〕（543，56頁）

還有一張三十號 ⓮ 的帆布草圖，畫的是黃屋和四周環境，浸在硫黃色的陽光裏，純鈷藍的天空下。這個主題艱難得嚇人；但正因如此，我才要克服它。太好了！這些屋子在太陽底下一片黃色，還有新鮮得無可比擬的藍色。大地到處也都是一片黃色。遲些，我會寄給你一張比這即興而畫的粗稿好些的素描。

左邊那間在樹蔭下的房子是粉紅色的，裝有綠色的百葉窗。那是我每天去吃晚餐的飯館。我的郵差朋友住在左邊兩條鐵橋之間那條街的盡頭。我畫過的那間夜咖啡館不在此畫裏，它還在飯店的左邊。

我不能不畫模特兒

給貝納，於亞耳，一八八八年十月中上旬（B19，517-518頁）

我不會在這張素描上簽名的，因為我從不憑著記憶去畫。裏面有些顏色會討你歡喜，但我又替你畫了一張我其實寧可不畫的畫。

7　油畫尺寸表（公分）

No	Figure	Paysage	Marine
1	22x16	22x14	22x12
2	24x19	24x16	24x14
3	27x22	27x19	27x16
4	33x24	33x22	33x19
5	35x27	35x24	35x22
6	41x33	41x27	41x24
8	46x38	46x33	46x27
10	55x46	55x38	55x33
12	61x50	61x46	61x38
15	65x54	65x50	65x46
20	73x60	73x54	73x50
25	81x65	81x60	81x54
30	92x73	92x65	92x60
40	100x81	100x73	100x65
50	116x89	116x81	116x73
60	130x97	130x89	130x81
80	146x114	146x97	146x89
100	162x130	162x114	162x97
120	195x130	195x114	195x97

　　我毫不留情地毀了一張重要的作品：《基督和天使在客西馬尼園》（*Christ with the Angel in Gethsemane*），以及另一幅《星空下的詩人》（*Poet against a Starry Sky*）──儘管顏色正確──因為造形不是我臨著模特兒畫的，而這在此情況下是必要的。

　　……我不能沒有模特兒。我不敢說把速寫改成完稿、調配顏色、放大及簡化時不會違反自然；但在造形上，我很怕不合理不眞實。

　　我不保證我十年後寫生時不會這樣畫，但是坦白而老實地說，我的注意力全放在合理而確有的東西上，幾乎沒有意願也缺乏勇氣爲抽象速寫時或可產生的完美而分神。

　　以抽象素描來說，別人畫的可能比我的清晰，很可能你就是其中一個，高更也是，我老來時也有可能。

　　但是目前，我正逐漸熟識自然。我誇張主題，有時改動一些；儘管如此，我不虛構整個畫面；相反地，我發現自然裏什麼都有了，只是尚待解放。

《臥室》，一八八八年❶

給西奧，於亞耳，一八八八年十月中下旬（554，86頁）

　　這次不過是我的臥室，只是顏色在這裏就是全部，而我以簡化來賦予事物一種更莊嚴的風格，暗示這裏是作為一般「休息」或睡覺的。總而言之，看此畫一定要讓腦子，或不如說想像力，空閒下來。

　　牆是淡紫色。地板是紅磚鋪成。

　　木床和椅子是新鮮牛油的黃色，床單和枕頭則是微帶綠色的檸檬黃。

　　床罩猩紅色。窗子綠色。

　　梳妝台橙色，臉盆藍色。

　　房門淺紫色。

　　就是這麼多了──要是百葉窗放下來，這個房間就一無所有。

　　這些家具粗獷的線條是要表達不可干擾的休眠。牆上是幾張畫像，一面鏡子，一條毛巾和幾件衣服。

　　畫框──由於畫面沒有白色──會是白色的。

　　這是為了報復強加諸於我身上，不得不睡的覺。

　　我要再花一天來重畫一次，但是你可見這個觀念是多麼地簡單。陰影和投影都去掉了；此畫是用日本版畫那種自由的平面色調畫成。這是要和──譬如說，《塔洛斯金的勤勉》（*The Tarascon diligence*）和《夜間咖啡館》這兩幅畫互相對照的。

給高更，於亞耳，日期從缺〔約一八八八年十月〕（B22，527頁）

　　我爲了裝飾又畫了一幅三十號的油畫，畫的是我帶你見過的有白松家具的臥室。唉！我樂此不疲地畫這一無所有，秀拉式的單純的空室；用平面色調，但粗獷地刷上去，一層厚厚的油彩，四壁是淺紫，地板是褪色的碎紅，椅子和床是鉻黃，枕頭和床單是微綠的檸檬黃，床罩是血紅，臉盆架是橙黃，臉盆是藍色，窗子是綠色。用這許多極不統一的顏色，是要表達一種絕對的安適，而且你看，畫裏完全沒有白色，只除了鑲著黑框的鏡子反映出的一小塊（爲了配成第四組互補色）。

　　嗯！你還會看到一些別的，我們會再談，因爲我工作時簡直就是

8　　梵谷，《亞耳臥房》之草圖，附於給高更的一封信中（約 1888 年 10 月）。梵谷寫道，這有著「秀拉式的單純；用平面色調，但粗獷地刷上去，一層厚厚的油彩……」

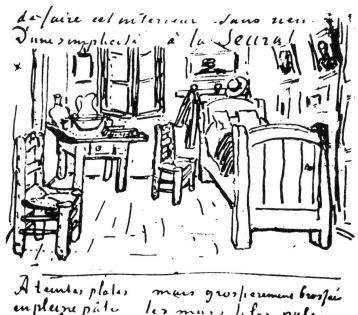

個夢遊者，常常不知道自己在做什麼。

強烈的南方色彩

給西奧，於亞耳，一八八八年十月（555，88頁）

　　快告訴我一些新朋友的繪畫詳情，而如果他們眞想在處女地上耕耘，那麼大膽地把南方介紹給他們吧！我相信一派新的色彩畫家會在南方生根，而我見到愈來愈多的北方畫家依賴他們的畫筆，所謂的「繪畫性的」（picturesque）（相對於線條性），而沒有意思用顏色來表達一些東西。你的消息帶給我極大的快慰，但是你不知道畫框內是些什麼，倒教我大爲驚訝。

　　這兒，在一個毒辣得多的太陽下，我發覺畢沙羅所說的得到了印證，同時高更在信中也提過的──那就是單純，顏色的減退，和陽光威力的嚴重。

憑記憶作畫❻

給西奧，於亞耳，日期從缺［約一八八八年十月二十三日］（561，103頁）

　　我要規定自己常常靠著記憶來畫，這樣的作品總比寫生，尤其是在乾冷的西北風下的寫生來得靈活，來得有美感。

給西奧，於亞耳，一八八八年十二月（563，106頁）

　　高更──不顧他自己也不顧我──多少向我證實，我的畫風改變了一些。我開始憑著記憶去構圖，而我所有的畫稿對我仍然還很有用，



幫我回憶我所見過的事物。

主題的處理

給西奧，於聖瑞米（St. Rémy），一八八九年六月九日（594，179頁）

　　要是所畫之物的特性和表現方式完全協調，是否這樣就賦予該藝術品其素質了呢？

聖經題材

給西奧，於聖瑞米，一八八九年十一月（614，228-229頁）

　　如果繼續的話，我當然同意你所說的，從簡潔著手比尋求抽象好。

9　梵谷，《播種者》之草圖，附於給西奧的一封信中，1888年10月底

我並不欣賞高更，譬如他的《基督在橄欖園裏》(Christ in the Garden of Olives)，這他還寄給我一張草圖。然後，至於貝納的畫，他答應給我一張照片。我不知道，但我怕他的聖經繪畫會讓我另有所求。最近我見到一些採擷橄欖的女人，但我找不到模特兒，所以什麼也沒做。不管怎麼說，現在可別要我欣賞高更的作品，而吾友貝納可能根本就沒見過一棵橄欖樹。他完全沒有任何概念，也不知道事物的眞相，而那絕不是綜合的方法──才不，他們對聖經的詮釋，我從來就不感興趣。

給西奧，於聖瑞米，日期從缺〔約一八八九年十一月〕(615, 233頁)

　　問題是這個月來我一直在橄欖林工作，而他們畫基督在園裏，却沒有一樣東西是實地觀察來的，這讓我很不舒服。我對聖經題材全無異議──而給高更和貝納的信中也說過，我認爲我們的職責是思想，而不是幻想，所以看他們的作品時，我嚇了一跳，他們竟會如此地放手去畫。貝納還寄給我他作品的照片。他們的問題在於他們在做夢或做惡夢，在於他們太過博學──你可以看到還是走原始風格的人。但坦白講，英國前拉斐爾派 (Pre-Raphaelites) 要好得多，然後是夏畹 (Pierre Puvis de Chavannes) 和德拉克洛瓦，又要比前拉斐爾派健康得多。

　　不是說這讓我心涼，這給我的不是進步而是要崩潰的痛苦感覺。唉！爲了擺脫那個，我日夜在這清朗寒冷但是太陽很好很晴的天氣裏，在果園徘徊，而結果是五張三十號的油畫，另有三張在你手上的橄欖園速寫，至少在這問題上起了個頭。橄欖樹和我們的柳樹或北方的截頭柳樹一樣的變化多姿，你知道柳樹是很撩人眼眉的，儘管表面上看

來單調，却是這個國家特有的。橄欖樹和柏樹在這裏的意義正像柳樹在家鄉的。我所畫的是在其抽象外，一個相當粗糙且不堪的眞相，但是却有農村的品質，土地的氣息。我眞想看看高更和貝納的寫生，後者還跟我談到人像畫——這無疑會比較討我歡喜。

依你花園的本貌來畫

給貝納，於聖瑞米，一八八九年十二月初（B21，522-525頁）

你知道，高更在亞耳的時候，有一兩次我放手任自己去抽象，例如《坐搖椅的女人》（Woman Rocking）、《讀小說的女人》（Woman Reading a Novel），黑色調子在黃色的圖書室裏；當時抽象於我似乎是條迷人的小徑。但它是塊被施了法的地，老人，很快你就會發現自己是面對一堵石牆。

我不敢說精力充沛地研究了一生，和自然徒手搏鬥了一世之後，會不會在這方面冒個險，但我個人是不想拿這個來煩惱自己。這一整年來，我連續不斷地和自然苦纏，幾乎不想印象派或這個、那個的了。然而我又一次任自己伸手去摘那些過大的星星——一個新的失敗——我是受夠了。

所以我目前正在橄欖林子裏工作，尋找灰空襯著黃地，點綴著綠中帶黑的樹葉的各種不同效果；另一次，土地和樹葉全是紫色，襯著一片黃天；然後是赭紅色的土壤和帶有粉紅的綠天。是啊！當然囉！這個遠比上述的抽象更使我感興趣。

如果我好久沒有寫信給你，那是因為前一陣子和疾病對抗而失掉了討論的意向——而我發現在抽象裏是很危險的。要是我安靜地工作，

美麗的題材就會自動出現；眞的，尤其最好是在現實裏培養元氣，而不帶預先的構想或巴黎的偏見……

我告訴你這兩張作品，特別是第一張，以提醒你不必直接對著歷史上的客西馬尼園，就可經營出悲痛的情調；不必畫出山上寶訓的人物，就可產生撫慰而溫和的畫面。

噓！被聖經感動當然旣有智慧又正派，但是現代的眞實感往往擾著我們不放，甚至當我們企圖在想像中重新塑造古代的時光，生活中微不足道的事情都會把我們從沉思中拉回來，而我們本身的遭遇又敎我們跌入個人的情緒裏——喜悅，無聊，痛苦，憤怒，或微笑……

有時人要犯錯才能找到正路。你可以這樣來補救：照你花園原來的樣子畫，或者愛怎麼畫就怎麼畫。在任何情形下，挖掘出一個人的特點和高貴情操總是件好事；而速寫代表下了苦功，終究會得出一些東西，絕不同於浪費時間。能夠將畫面分成相互交織的大塊平面，找得出對比的線條和形狀，那就是技巧，戲法、烹調也可以，隨你高興，但都是同樣的意思，就是你更深入地研究自己的手藝，而那是件好事。

無論繪畫多麼可恨，無論我們的日子過得多麼不順心，一個人只要選了他的手藝就眞誠地追隨下去，他就是個有責任感、可靠且忠實的人。社會時常敎我們生存得極爲惡劣艱苦，搞得我們的作品也殘缺無力。我相信即使高更也飽受其害而無法施展全力，雖然這是在於他要不要去做。我嘛！却苦於全無模特兒可畫。但是另一方面，這兒却有些美麗的地點。我剛畫完五張三十號的橄欖樹。我留在這裏的原因是我的健康有長足的進步。我現在所做的事又困難又枯燥，但那是因爲我要用粗活來積聚新的力量，而我恐怕抽象會讓我軟弱。

關於蒙地西利和高更

給奧利耶，於聖瑞米，一八九〇年二月十二日（626a，256-257頁）

謹謝你那篇登於《法國水星雜誌》的文章❼，這使我大爲意外。我十分喜歡，因爲大作本身就是一篇藝術品；以我看來，你的文字能帶出顏色；總而言之，從你的文章裏我重新發現了我的作品，但是比原有的更好，更豐富，更具內涵。話說回來，我覺得無法釋然的是，我反省你所說的，認爲是針對別人而發的，而不是對我。例如，特別是蒙地西利❽。正如你所說的：「就我所知，他是唯一的一個畫家，察覺到事物的僞色彩是如此的強烈，帶有像金屬、寶石般的光澤。」

請你行行好，到我弟弟的畫店去看蒙地西利的一幅花卉──以白色、毋忘我藍和橙色畫的一束──那麼你就會感覺到我要說的了。但是最好最精的蒙地西利早就在蘇格蘭和英格蘭了。北方的一個美術館──我相信是里耳（Lisle）的那個──據說有一幅非常神妙的，有著另一種華麗，且絕不比華鐸（Antoine Watteau）的《往西塞赫島出發》（*Départ pour Cythère*）不夠法國味。目前勞塞（Lauzet）先生正忙著複製蒙地西利的三十幅作品。

這就是了；據我所知，沒有色彩畫家直接傳承自德拉克洛瓦，而我認爲恐怕蒙地西利都只有德拉克洛瓦第二手的色彩理論；也就是說，他得自妯亞茲和茲安姆（Ziem）的更多。我覺得蒙地西利個人的藝術氣質簡直和《德卡馬倫》（*Decameron*）的作者包伽邱（Boccaccio）一樣，憂鬱、溫順而不快樂的一個人，眼見世界的婚宴迤邐而過，便描繪分析他那個時代的戀人們──他，一個被世事遺忘的人。噢！他

學包伽邱還比不上亨利・利斯（Henri Leys）⓳學原始藝術。你看！我的意思是似乎有些事情陰錯陽差地歸到我的名下，你也大可這樣說讓我受益匪淺的蒙地西利。我受高更的好處還更多，我在巴黎就認識他，我們還一起在亞耳工作了幾個月。

高更那個奇異的外國人，眼裏的神色隱隱讓人想起林布蘭（Rembrandt）那張在拉卡瑟畫廊（Galerie Lacaze）的《一個男子的畫像》（*Portrait of a Man*）──我這個朋友要人覺得好畫相當於善行；並不是他這麼說過，而是若不注意某些道德責任就很難跟他親近。分手的前幾天正當我礙於疾病要進瘋人院，我打算要畫「他的空椅」⓴。

這是一張素描，畫的是他暗紅棕色的木扶手椅，椅墊是綠色燈心草，而在空著的位置上是一根點燃的蠟燭和幾本現代小說。

如果有機會，請務必去看一下這張用來懷念他的素描；全是以紅綠二色碎點畫成的。我認爲要是你在談到我之前，公平而論蒙地西利和高更，那麼討論「熱帶繪畫」的未來和顏色的問題時，你才會覺得你那篇文章更爲客觀，更爲有力。

❶繼書信標題之後的資料來自《保羅‧塞尚：信件》(*Paul Cézanne: Letters*)，由瑞華德 (John Rewald) 編輯 (倫敦：Cassirer, 1941)。譯文是由瑪格麗特‧凱(Marguerite Kay) 譯自法文。某幾處的字或片語是由現任編輯翻譯的，和譯者翻的有些出入，但是意思基本上一樣。改動之處以方括弧表示。所有引用的信都是摘錄，所引部分的標題由編者擬訂。

❷左拉 (1840-1902) 和塞尚自幼在普羅文斯省 (Aix-en-Provence) 時就是好朋友，直至做事後還維持左拉所謂的「隱私的親密關係」。左拉1858年到過巴黎，他懇邀塞尚加入他，這是塞尚1861年到該地旅行的主要原因。他們許多藝術方面的品味都相合，儘管後來分道揚鑣，這封信仍透露出他們年輕時溫暖而親密的關係。那一年稍早左拉還將他藝評的一個選集──《我的沙龍》(*Mes salons*)──獻給塞尚，雖然他在文中並沒提到塞尚的畫。(該選集的英譯本見瑞華德編的《保羅‧塞尚》[紐約：Simon and Schuster, 1948年由李普曼 (Margaret H. Liebman) 翻譯]，第56-57頁。) 寫此信時，塞尚才二十六歲，戶外寫生顯然只是說說而已，因為他畫中並沒有什麼證據顯示他真的這樣做。

❸這幅畫只有草圖為人所知 (凡徹利〔Venturi〕目錄編號96)。根據馬利昂寫給摩士達(Morstatt)的信，塞尚這段時間似乎正在準備他朋友的另一些畫像。[瑞華德按]

❹毛斯 (Octave Maus) 是布魯塞爾「二十人團」──當時比利時和荷蘭最前衛的一羣藝術家──的領袖。在毛斯指導下，這羣藝術家替他們自己的作品策劃了一個年展，其中又加入了一些新畫家的作品。毛斯喜好最大膽的藝術，而他的判斷通常都非常正確：1886年展出印象派的作品，1887年的秀拉(Georges Seurat)，1888年的恩索爾

(Ensor)，1889年的高更。塞尚的信是回覆毛斯邀請他以三幅畫參加下一屆於1890年春季舉行的展覽。

❺此信是寫於塞尚遇見葛斯喀漫步於艾克斯寬闊的中央大道 Cours Mirabeau 的當晚。塞尚認爲葛斯喀在生他的氣，因此急於寫這封信以表露他的挫折和膽怯。

葛斯喀，作家及詩人，當時二十三歲，是塞尚求學時代一個朋友的孩子。雖然開始得如此尷尬，他們日後還是成了密友。

❻卡莫昂（1879-）在艾克斯服役期間尋訪塞尚，兩人成了密友。他和馬蒂斯、馬克也(Marquet)在美術學校(Ecole des Beaux-Arts) 曾是牟侯（Gustave Moreau）的學生，而即使在軍中服役時，也和日後成了野獸派的年輕畫家一起參展於巴黎。他向塞尚轉達馬蒂斯及其他年輕畫家對他的敬佩。

❼貝納在這篇文章中(《西方》[巴黎]，1904年7月)，描述他第一次到艾克斯拜訪塞尚。瑞夫（Theodore Reff）相信這是篇經塞尚認可的文章，當作塞尚觀念的一個說明比其他的文章都更爲可信。Cézanne and Poussin, *Journal of the Warburg and Courtauld Institutes*(倫敦)，23期(1960年1-6月)，第150-174頁。瑞夫也同樣評估了貝納和其他第一手評註者對塞尚見解的可靠性。

❽梵谷收藏，列倫（Laren），荷蘭。

1883年梵谷三十歲，放棄了在布魯塞爾和海牙學院苦習了兩年的繪畫，而回到父親在紐南（Neunen）的老家。那兒他全心投入繪畫，遨遊鄉間，畫他深表同情的農人。這是他畫過尺寸最大的一幅，也是他賦予此畫的另一層重要性（50號，或大約32寸×45寸）。

❾繼書信標題之後括弧內的資料，除非另有說明，表示來自《文生·梵谷書信全集》(*The Complete Letters of Vincent*

van Gogh, 3 vols.)（格林威治，康乃狄克州，紐約平面藝術協會出版，1958），書信的選擇均節錄自此。標題由編輯所訂。

⑩文生於1888年2月20日到亞耳，主要的動機是尋找日本版畫中所見的鮮艷色彩。

⑪紐約現代美術館。

⑫耶魯大學藝術館，紐哈文（New Haven，康乃狄克州）。

⑬梵谷收藏，列倫，荷蘭。

⑭見本書第55頁的油畫尺寸表。

⑮梵谷收藏，列倫，荷蘭。

⑯這兩封信寫於高更在亞耳梵谷居處短留期間，信中清楚地流露他對梵谷看法的影響。將梵谷在此事件之前對記憶的見解（B19，給貝納，1888年10月中上旬）以及一年之後的（B21，給貝納，1889年12月初）互相對照。高更個人對記憶這個角色的看法在他的論文〈多樣的選擇〉裏有詳細說明（見以下各段）。

⑰艾伯特‧奧利耶（G.-Albert Aurier, 1865-1892），〈孤立者：文生‧梵谷〉，《法國水星雜誌》，I（1890年1月），第24-29頁。

⑱蒙地西利（1824-1886）是浪漫派晚期畫家，專畫難以辨認的公園景色。他豐美的色彩襲自德拉克洛瓦，但其實畫面昏暗，而以閃亮的色彩點綴其間。他略爲戲劇化的筆調和濃厚的顏料也讓梵谷印象深刻。

⑲亨利‧利斯（1815-1869），比利時的學院派歷史畫家。

⑳《高更的椅子》（*Gauguin's Chair*, 1888年12月），梵谷收藏，列倫，荷蘭。

2

象徵主義與
其他
主觀論者趨向

簡介

　　參與一八八五到一九〇〇年主觀派運動的藝術家之所以被歸為一派，主要是因為他們全都排斥橫掃上一輩的寫實藝術觀念。基於這個立場，他們才能合而論之；其實在風格上，他們有很大的差異。在激進詩人的領導下，他們從外在的世界走進內心對主題的感覺。雖然他們在繪畫裏經常採用傳統的宗敎或文學題材，他們聲稱由顏色和形式引發的感情因素要比來自主題的為多。因此，這個運動是兩個因素下的產物：掙脫了如實呈現有形世界的這道枷鎖而生發出的新自由，同時由於能向主觀世界探索而斬獲的新刺激。這些新的自由和刺激也讓觀念裏可以入畫的主題範圍大大擴張了。這激發了某些較為大膽的畫

家去創造新的形式特徵，或甚至新的風格，以求將繪畫裏新的主觀題材中那種較以前隱晦的本質表現得更好。

　　這個運動第一次是由莫里亞（Jean Moréas, 1856-1910）在象徵主義（Symbolism）宣言裏向詩人們發佈。莫里亞排斥左拉和上一代作家的自然主義，宣告要「反對『教條，演說，虛僞的感性，客觀的描寫』，象徵派的詩企圖將意念包裹在知覺的形式裏……」以馬拉梅(Stéphane Mallarmé,1842-1898)爲核心的象徵派詩人發展出的一套藝術理論，替後來許多藝術家的思想提供了意識背景。他們的理論首在推翻左拉小說裏那種「科學」勘察下所描繪出來的中產階級普羅大眾的世界。他們相信最眞的現實潛藏在想像和夢幻的領域裏。其實，這些新主觀派運動的見解不久前在維爾林（Paul Verlaine,1844-1896）的《詩的藝術》（Art poétique, 1882）和海斯曼的《錯誤之道》（A Rebours, 1884）已出現過。這些作家從浪漫主義，特別是詩人波特萊爾身上得到靈感，發覺只有本身的感覺和激情的抒發，生活才過得下去。波特萊爾的《向我膜拜》(Culte de moi)又再興起；他主張表現個人，結果演變成對自我隱密的內心世界的執著，而導致排斥外在的世界。波特萊爾的信念啓發了詩人，他認爲，「整個視覺的宇宙是一個儲藏形象和記號的倉庫，而幻想力將此倉庫定位並賦予相對價值；這好像是幻想力必須消化然後轉換的一種養料。」波特萊爾在一八五七年〈相對性〉（Correspondence)那首詩中闡明的理論「相對性」，也深深影響了詩人和畫家。簡潔地說就是：一件藝術品應該將心底感覺和意念情緒表現、激發到一個層次，讓所有的藝術都互相牽連；聲音可以帶出顏色，顏色帶出聲音，甚至意念也可以由聲音或顏色促發。

　　象徵派詩人古斯塔夫‧康（Gustave Kahn）界定該派宗旨時，更

進一步地將藝術家和其主題之間一貫的關係相互對調。傳統的關係始於有形世界，然後依照感覺將其主觀化；古斯塔夫‧康則是把感覺或意念作爲一件藝術品的起點，然後在詩或繪畫的形式裏再予以客觀化。他在一八八六年那首〈事件〉（L'Evénement）中寫道，「我們藝術的基本目標是將主觀的事物客觀化（意念的具體化），而非將客觀的事物主觀化（經由某種性格所看到的自然）。因此我們將**自我**的分析推展到極致，我們將繁複交織的節奏和意念的拍子互相配合……。」

古斯塔夫‧康如此顛倒了傳統的秩序，就上一輩畫家所了解的層面來說，即是把自我提昇到自然之上。然而，波特萊爾稱讚德拉克洛瓦的顏色和形式把主題的氣氛表達得恰到好處的同時，古斯塔夫‧康看到的却是顏色形式的主觀性和表現力，相當於或甚至超越所描寫的主題。詩人們如此高抬作品中顏色與形式的力量，且以視覺的詞彙表達出來，自然大大刺激了畫家。比起二十世紀的理論，認爲顏色和形式可以表達主題的境界和意念，而不必將主題明確呈現或即使暗指出來，這個觀念只稍遜一籌。然而，畫家雖然能夠理解顏色和形式的聯想力與主題是分開的，却無法完全將這些理論運用在作品裏。一直要到一九一〇年以後，第一幅真正的抽象畫才由一批其實觀念頗爲相異的藝術家造就出來。

參與這個運動的藝術家也爲文評述過自己的作品，有時剖析得非常深入。更值得一提的是，不像大部分藝術家多作事後的聲明或解釋，他們多在著述裏預先擬定了形式上的概念，再落實於作品中。我們可由此假定這些理論首先由詩人們提出來，而藝術家於處理本身的問題時再自己發展而成。這些畫家幾乎毫無例外地都多少和當時主要的新派詩人有所往來，有些本身也是詩人，甚至劇作家、批評家或雜文家。

P Gauguin.

有幾個還從事藝術批評。他們絕大部分都勤於寫信，產量豐富，且將本身於藝術方面的掙扎滔滔不絕地在信中向友人傾訴。畫家和詩人這樣不但私交甚篤，且於共同的藝術疑難上還彼此互助，幾乎是空前絕後的。這樣的結合，華格納在他的「整體藝術」(total art) 觀念裏已有所倡導，於是各種藝術，特別是音樂、繪畫和詩，便一併而爲神聖聯盟。華格納在巴黎就被網羅進馬拉梅的圈子，很受圈內法國詩人的推崇。藝術家像高更、德尼斯和魯東大量吸收了詩人們文學方面的意念，可從他們的著述及繪畫裏含有的象徵觀念得到證實。這裏面的某些意念，例如綜合主義 (Synthetism)，高更還未將其形式特色運用在繪畫上時，就已出現在他的論文中了。

　　高更成長在一個和作家有密切關係的家庭環境裏。他的父親是新聞記者，外祖母是講師兼作家。他定期與朋友通信，特別是梵谷和貝納，信中長篇巨論詩人和畫家同時面臨的一些主要的意念與疑難。高更深信他企圖在繪畫裏達成的是前所未見的，因此必須經由意念及作品本身來實現。另一方面，高更又自認是未受文明社會污染的「野蠻人」，但這並未壓抑他成熟精練的學說創立，甚至也沒有阻止他和那些探討他作品的評論家舌戰。他初識這羣詩人時，替奧利耶的前衛雜誌《現代主義者》(Le Moderniste) 寫過一些藝評，而在大洋洲時，又寫了幾篇長文談論他的藝術觀及對社會、宗教問題的一些看法。他讀過古典文學，因此即使在他「逃開」歐洲文明，避往玻里尼西亞時，還

定期收到並保留至死的當時主要文學期刊《法國水星雜誌》，也就不足為奇了。而在大溪地生病住院時，他還閱讀莫倫浩(J. A. Moerenhout)的《大洋洲羣島之旅》(*Voyages aux iles du Grand Ocean, 1835*)，書中對南太平洋的生活和習俗有廣博的研究，他將書中大部分的當地傳說假以德呼拉(Tehura)告訴他的故事，記載於日記《諾阿—諾阿》(*Noa-Noa*)裏。他甚至還將其編纂出來，以油印方式刊登在當地殖民政府經管下的一份他自己專載評論意見的小報上。

由此，可以想見高更不但對那些詩人嶄新的意念產生興趣，而且還參與其中。但是他不擅寫作，而言語之間又有強烈的自我色彩，所以經常和友伴起爭執。他在比他年輕許多的貝納和塞魯西葉身上，發現一種必要的知性激盪。他們兩人的背景和智慧都更為優越。貝納有超人的察覺力、理解力，還能傳播新的意念，對高更尤為重要。何況，他認識許多首要的藝術家，包括梵谷和塞尚，和他們有書信往來，還為文評介。貝納又和當代出色的象徵派作家、藝評家奧利耶為友，並鼓勵他撰文論述高更和象徵主義運動。奧利耶更把高更引入馬拉梅的圈子，圈中稱他為「象徵派畫家」，他也常不遺餘力地解說自己的想法。高更確實受到詩人們的愛戴，在他一八九一年首次往大溪地之前，他們還為他開了一個惜別宴。他當時已在畫像裏用上了「象徵主義」和「綜合主義」兩個名詞；在陶塑、木刻作品上題上象徵派的詞句；另外還為一八九六～九七年那篇深受愛倫坡 (Edgar Allan Poe) 影響的論文〈雜說〉(Diverses Choses)，下了一個象徵主義的副標題：

非夢一般緊隨著
非生命一般拼湊而成之物。

雖然他日後否認任何來自文學的影響，在他著述、繪畫的主題却都顯而易見，例如那幅《我們來自何方？我們是什麼？我們要往何處去？》（*Whence Do We Come?* , *What Are We?*, *Where Are We Going?*, 1898），他就沉迷在那些和詩人們切磋來的象徵主義體系之中。

奧利耶是最爲博學也最富同情心的象徵派評論家；他學過繪畫，熟識許多藝術家，饒有興味地研究他們藝術的緣由。他自二十三歲起就和貝納結識，經貝納提議而寫了幾篇深刻的文章推介年輕畫家。其中最重要的一篇是歷來首論梵谷的文章（1890），刊登在《法國水星雜誌》創刊號上。他還在他主編的評論雜誌《現代主義者》上刊載過貝納和高更的文稿(1889)，同時又宣傳推薦高更及其同道於一八八九年在伏爾皮尼咖啡館（Café Volpini）的展出。在那篇泛論高更的文章裏（1891），他讚譽高更爲首要的象徵主義畫家，比綜合主義更爲恰當的一個名詞；而在一篇探討象徵主義的長文裏(1892)，他爲這個運動的美學下了定義，並將之與綜合主義區分開來。由於他認爲這個運動和象徵主義文學關係密切，遂將象徵派藝術的美學根植於文學運動中已有所發揮的理論上。他二十七歲的早逝斷送了該當影響深遠的藝評生涯，尤其是在《法國水星雜誌》的園地上。該雜誌的藝術版遂由象徵派畫家塞尙、羅特列克（Toulouse-Lautrec）和其他新人的公敵毛克萊（Camille Mauclair）接手，而奧利耶蘊育出來的衝勁也就銷聲匿跡得差不多了。

高更本身的理念表現得雖有力却相當笨拙，經一羣敬他爲大師的年輕畫家修飾後廣爲散佈。很快地一個「學派」的基本條件就具備了：一個個性強烈鮮明的人物以爲「掌門人」，幾個睿智而忠貞的弟子，條理分明的組織以將理論規劃出來，以及觀念風格在指導下得以發揚的

藝術學校。

主要弟子是塞魯西葉和德尼斯。第一個團體是朱利安學院(Académie Julian)的學生於一八八八年組成的。該團公認的領袖塞魯西葉一八八八年從阿凡橋高更那兒帶回並宣佈了為人奉為圭臬的聲明後，便給了青年學生這門藝術的開啓之鑰：

你如何看這棵樹？

真的很綠嗎？那麼用綠色，用你調色盤上最美的綠色。

而那陰影可是相當地藍？那麼，別怕把它畫得盡可能地藍！

幾個畫家在一八九一年成立了一個團體叫那比畫派，也包括了蘭森、烏依亞爾、波納爾和盧塞爾。這個畫派就是一九〇八年成立的蘭森學院，會員多在其中敎學過。

塞魯西葉要好幾年後才發展出一套自己的理論，而德尼斯十九歲起寫了〈新傳統主義的定義〉(1890)這篇重要的論文後，就忙於潤飾經由塞魯西葉灌輸給他的高更理念。隨後幾年，他寫了幾篇對主觀派運動的意識形態、歷史演變、及形式特色評介最入微的文章，如此直到他像其他那比派畫家一樣，變得極為保守，且開始將純理論的宗敎詮釋應用於象徵主義的理想本質上。終其漫長的一生，德尼斯挾著夏畹以來最具影響力的壁畫家的令譽，以及他和藝術組織之間的往還，包括他自己的神聖藝術畫室在內，把他塑造成畫壇權威，從而得以更進一步地向下一代宣揚傳承自高更及那班詩人的意念和理論。

另外一些畫家就直接從詩人和小說家的著作裏吸取他們的概念和意象。這樣的畫家例如牟侯(Gustave Moreau)和布勒斯丁(Rodolphe Bresdin)是一代，孟克(Edvard Munch, 1863-1944)和魯東又是一代，

他們畫的常是取自文學題材裏幻想力豐富而不真實的景象。照魯克馬可（H. R. Rookmaaker）的看法，他們是文壇象徵派詩人以形象出現的版本，因此可稱之為象徵派畫家。

而即使魯東——特別是他——在主題基本要素以外又附加了許多東西，他和他那一代的藝術家所使用的形象手法還是十分的傳統。魯東傾向於奇幻文學，對波特萊爾和愛倫坡尤有心得，還研究過植物學，這一切對他的作品都非常重要。他曾說過他崇拜「帶著思想權威」的人性美。他在波爾多（Bordeaux）做過一段時期的藝評家，不久就打進了巴黎象徵派詩人的圈子，和馬拉梅、紀德（Gide）及瓦勒利（Valéry）結交。他的雜誌和大量信件都是文學上很有分量的文件，不但理念意象豐富，而且文筆優美。

另一方面，雖然恩索爾（James Ensor, 1860-1949）、孟克和荷德勒（Ferdinand Hodler, 1853-1918）發展的環境和世紀末的巴黎很不一樣，他們和文學界的來往也很密切，而且都曾先後涉足巴黎法國象徵主義的圈子。恩索爾也研讀過幻想作家的著述，本身還是個多產的作家，書信、隨筆、藝評、講稿都寫過，許多還發表在當時領銜的前衛性文學雜誌上。日後批評家還稱讚他那種生動而極富表現手法的散文，具表現主義風格那種扭曲變形、反文法造句的特色。恩索爾本身也捲入了比利時藝術圈內激烈的前進黨與保守黨的派系之爭，這更替他的文章提供了許多尖酸刻薄的材料，而這個新舊之爭更因為巴黎前衛藝術運動散佈過來的口號而漸趨白熱化。他的文章刊登在一份象徵主義的期刊《翮筆》（La Plume）上，該雜誌一八九九年在巴黎替他開了首展，同時又專為他的繪畫編了一期特刊。恩索爾的著作一如其畫，帶有強烈的個人際遇和色彩：他是個有些憤世嫉俗的單身漢，和母親同

住在法蘭德斯奧斯頓市（Ostende）一個度假小鎮，他們自己開設的一間古董店樓上；對農人的民俗特別感興趣，尤其是在區域性嘉年華會上見到的。

孟克偏執於他繪畫主題裏那些情緒上的困擾；這一部分起因於童年時在挪威身受的悲劇。他很小就目睹母親和姊姊死於肺炎，父親又飽受焦慮和劇烈神經病發作的煎熬。一八八六年他二十三歲時，與小說家耶格（Hans Jaeger）一起成爲文藝界的波希米亞人，攻擊自己同胞那種保守僵硬的社會習俗。不久他前往巴黎就學，見到當時最新潮的畫風，但對他的作品却無甚影響。他發覺柏林更投其所好；知識界的風氣更導向心理探討，而且來自中歐、北歐的藝術家和詩人更多，其中最主要的是普茲畢休斯基（Stanislas Przybyszewsky）以及史特林堡（August Strindberg）。孟克一八九二年在柏林的首展爲有關當局被迫閉幕；這樣一來他的名氣反而大增，結果應邀作全國性巡迴展。孟克後來重訪巴黎時，由於和象徵派畫家有所接觸而接下爲易卜生(Ibsen)在歌劇院演出的《皮爾金》（Peer Gynt）設計佈景，在這裏畫家和劇作家經常同台合作。此後孟克在北歐度其餘生，曾於德國住過一段時期，但大部分是在挪威寂寥的海岸邊。饒富意味的是，他的書信和著述多半以私生活爲主，除了一些精簡的短句外，沒有多少藝術理論。

荷德勒天生就傾向於藝術理論。他年輕時在瑞士對杜勒（Albrecht Dürer）和達文西的著作都深入研究過。他也修過宗教和自然科學，還從頗爲神祕和理想土義的角度就「藝術家的使命」發表演說。他這些早年的興趣摻雜著以自然合一的形上學觀點爲基礎的個人象徵主義，都在他的平行主義理論中反映出來。一八九二年他在巴黎的展覽是受露絲·克洛瓦（Rose Croix）這個藝術集團資助的，該集團的信仰甚至

比象徵派還要理想主義，還要反自然。

「新藝術」（Art Nouveau）相當於象徵主義應用在繪畫上的形式，對其意識形態之構成影響最鉅的首推德・維爾第。他的思想雖然架構在莫利斯的理想主義上，但相反的是他完全接受工業文明和機械生產所蘊涵的美感。他將這個運動（雖然避免使用「新藝術」這個名詞）視為反傳統觀念一個必要的革新，且認為未來的根基完全是以設計一個和諧的環境為意願，讓生活也隨之更為協調。他在巴黎求學時就和法國象徵主義詩人有所來往；也研究過莫里斯的理論；還是布魯塞爾的前衛藝術組織「二十人團」（Les XX）的會員。

他利用了各種管道去傳揚觀念；他是個多產的作家，動聽的講者，而一九〇一年在德索手工藝學校（Dessau Kunstgewerbeschule）成立的一門課程和教學方法，在他於一次世界大戰被迫離開德國後，成為包浩斯（Bauhaus）（一九二〇年代德國現代設計的中心）的前身。身為設計師，他的設計內容也同樣的廣泛；一八九五年他設計了自己住家的每一個細節，包括他太太的服裝在內；他設計過美術館、房屋、室內、家具、海報、刺繡、裝飾畫，同時還一直從事素描和石版畫。

高更：綜合主義理論

感覺與思想

給舒芬納克的一封信，於哥本哈根，一八八五年一月十四日❶

就我而言，有幾次我以爲自己瘋了，但是我在晚上就寢時，愈反省就愈覺得我是對的。有很長一段時間，哲學家一直在思考我們視之爲超自然但又有所「感受」的現象。一切都包含在那個字裏面了。拉斐爾和另外一些人是先有所感，後有所思的人，這使他們在速寫時，不但不至於破壞感受，還能做個藝術家。對我來說，大藝術家是天才神智的調配師；他能接收最纖細的知覺，也即是思緒最隱祕的轉移。

看看自然浩瀚無邊的創造吧！然後再瞧瞧是否人類情緒的創造沒有什麼法則可言，這兩種觀點雖然不同，效果却類似。看看一隻巨形

的蜘蛛，在森林裏的一根樹幹；兩者都給你一種無以名狀的恐懼感。為什麼去摸老鼠或許多類似的東西會讓你覺得作嘔：並不是這些感覺後面有什麼理由可言。我們的五種感覺全都「直達大腦」，受各種條件限制，非教育所能改變的。我的結論是有高尚的線，有錯誤的線，諸如此類。直線表示無窮，曲線限制創造，這還不包括數目的影響力。三和七這兩個數目被人仔細研究過嗎？而顏色對眼睛所造成的刺激，變化雖然比線條少，却比線條更有得可以解釋。有高貴的色調，普通的色調，寧靜的和諧，安撫的和諧，其他的或以本身的活力來煽動。簡而言之，在筆跡學裏你可以看到老實人和欺騙者的特徵；那麼難道業餘畫家的線條和色彩不多少也告訴我們一些他崇高的品格嗎？

　　思想的轉移和文學的翻譯是完全不同的兩回事，這個道理我愈想愈覺得不可思議；我們會知道到底誰對。如果我是錯的，那麼為什麼你們整個學院知道那些大畫家用的方法，却複製不出那些作品？因為他們並非僅僅創造單一本性，單一智慧，單一心志；因為年輕的拉斐爾有自己的直覺，而且在他畫裏線與線之間的某些關係是無法解釋的，由於這是一個人最內心的部分，因而再次證實是完全歛藏的。再不然

看看拉斐爾畫中的陪襯物或風景吧！你會發覺和頭像給人的感覺一樣。整張畫都很純淨。而杜朗（Carolus Durand）的風景畫却和肖像畫同樣的惡俗。（我無法解釋，但就是有這種感覺。）

自由熱情地畫，你就會有進步，而要是你確有任何潛能，他們遲早會承認的。最要緊的是不要爲一幅畫拚命；熱烈的感情可以立刻轉移，把它想像一下然後尋求一種最簡單的形式。

等邊三角形是最穩固、造形最完美的三角形。拉長的三角形却更優美。在抽象的眞理中，是沒有邊線的；在我們的感覺裏，往右邊的線前進，往左邊的後退。右手攻擊，左手防衛。纖長的頸項看起來典雅，而頭縮在兩肩裏就比較憂鬱。鴨子的眼睛朝上就是在聆聽；我知道，我是在告訴你一連串傻事；你的朋友庫特瓦（Courtois）比較理智，

11　高更或貝納，《惡夢》（舒芬納克、貝納和高更的肖像），約 1888 年，粉筆畫（羅浮宮）

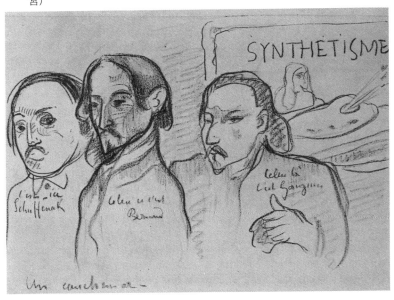

但他的畫却蠢得可以。爲什麼楊柳垂著樹枝就叫做「泣柳」呢？是因爲下垂的線條哀傷嗎？小無花果樹的悲愁是因爲種在墳場嗎？不是，是因爲顏色看起來悲愁。

抽象

給舒芬納克的一封信，於阿凡橋，一八八八年八月十四日❷

一些勸告：不要畫太多自然寫生。藝術是抽象的概念；在大自然面前夢想時，就可從中取得這種抽象概念，要多想那將會有結果的創作，而少想自然。像神聖的造物主一樣地創造是走向上帝的唯一方法。

陰影

給貝納的一封信，於亞耳，一八八八年十一月❸

你和勒佛（Laval）討論到陰影，又問我在不在意這個……只要解釋成光線，我就在意！瞧瞧那些畫得絕好的日本人，你會看到在戶外陽光下的生命都是沒有陰影的，只把顏色當成混合了的色調來用……給予溫暖的感覺，等等。除此之外，我把印象主義看成一種全新的追尋，必須和任何攝影之類的機械產品分開而論。由於這個原因，我才要盡量地拋開那些把幻覺當成實體來畫的手法，而陰影既是太陽的「幻像」（trompe l'œil），我寧願將它去掉。

但是如果陰影在你的構圖中是一必要的形式，那就完全另當別論了。因此，以影子取代人像，其怪異效果如已在你預期下，那麼你就找到了一個全新的出發點。這就好像畫家決定在帕拉斯（Pallas）頭上

12　不列塔尼阿凡橋市葛羅奈克公寓 (Pension Gloanec) 的住客，約 1888 年，包括高更、貝納、勒佛、德・韓，以及費利格。戴著無邊便帽坐在路邊的可能是高更

畫一隻烏鴉而非鸚鵡，是有意的選擇。那麼所以，我親愛的貝納，如果你認爲陰影有用就畫上去，不然就不要。同樣地，如果你認爲自己不該受陰影的支配；應該把陰影當成是聽命於你的。我將我的想法表現得非常籠統，言外之意就要靠你去體會了。

「綜合筆記」

節錄自手稿，約一八八八年❹

　　繪畫是所有藝術中最美的。在繪畫裏，所有的感覺都濃縮了；每個人都可以在觀賞時憑自己的想像來編故事──而且單憑一眼──就可以讓其靈魂浸淫在最深刻的回憶裏；不必搜索枯腸，所有的事情在

頃刻間都涵蓋了。——一種全面的藝術，總括了所有其他的藝術並補足它們的不全。——像音樂一樣，它經由感官而對靈魂發生效用：諧調的顏色相當於聲音的和諧。但在繪畫裏可獲致的統一，在音樂裏却得不到，因為音符是一個接一個的，要下判斷必須從頭不厭其煩地聽到尾。而耳朵這個感官其實不如眼睛。聽力一次只能捕捉一種聲音，而視力却能同時接收所有的東西，再隨意刪簡。

像文學一樣，繪畫的藝術愛說什麼就說什麼，優點是觀者能立即讀出序言、佈局和結尾。而文學和音樂都需要記憶力的配合才能整體的欣賞；而最後提到的那項是藝術形式中最不完整，力量最弱的一種。

聽音樂時就像看一幅畫那樣，你可以隨心所欲地幻想。而讀一本書時，就要受作者思想的擺佈。作者必須在感其心前先伸其志，而天知道理智的感性有多少力量。單靠視覺就能製造即時的衝動。但另一方面，文學家本身就是藝評家；他們能單獨面對羣眾為自己辯護。他們的序言通常都是作品的表白，好像真正的傑作無法自我辯證似的。

這些有識之士騷擾天下好像蝙蝠在黃昏時振翅，其黑影從四面八方向你襲來；又好像動物不安其份地蠢蠢欲動，却限於龐然之軀而無法起身。只要向牠們丟一手帕的沙，牠們就會笨得一撲而上。

而我們却得聽他們評審人類一切的作品。上帝以自己的形象來造人，而這顯然讓人類得意忘形。「這件作品讓我很滿意，而且完全是依我的想像來做的。」所有的藝評都是如此：苟同於羣眾，且按著一個人的形象來看他的作品。可不是嘛！你們這些文學家根本沒有能力去批評一件藝術之作，何況是一本書呢！因為你們已經賄賂了評判；又有了先入為主的觀念——文學家的觀念——過分高估自己的想法而不願去深究別人的。你們不喜歡藍色，就譴責所有藍的畫。而一旦自己

是個多愁善感的詩人，就要所有的作品都是低調。──這樣的一個人如果喜歡親切和藹，一切就得照那個方式來。而另一個要是喜歡愉悅，就不會懂得奏鳴曲。

評核一本書有賴智慧和知識。而鑑定繪畫或音樂還需要智慧和藝術科學以外的特殊感性；換句話說，就是天生要是個藝術家，而在那些稱之為藝術家的人當中，只有少數幾個選得上。任何觀念都可化成

13　高更，1888 年

公式，但是心中的感受却不能。要克服恐懼或一時之狂熱，不要付出代價嗎？難道愛不經常是即來即去且總是盲目的嗎？如果說那種想法就叫做精神，那麼本能、神經、心志都是物質的一部分了。多麼嘲諷啊！

最微妙、最難以界定、最千變萬化的正是物質。思想是感情的奴隸。我老是不解爲什麼有人說「高尚的本能」……

在人之上的是自然。

文學是用言語來描繪的人類思想。

不管你向我多麼繪聲繪影地描述奧賽羅（Othello）如何出場，如何因嫉妒噬心而殺了代士狄摩納（Desdemona），我的靈魂絕不會有親眼見到奧賽羅進了房間，前額預示著風暴的來臨那麼震撼。那就是你需要藉舞台來彌補你作品的不足的原因。

你可能口才絕佳地形容一場暴風雨——你却無論如何不能向我轉達其感受。

弦樂以及數字都以單位爲計。整個音樂系統都從這個原理衍生出來，而耳朵已習慣了所有的劃分。這個單位是建立在一種樂器的和奏法上，然後你也可以選擇另外的基調，那麼全音、半音、四分音就會相繼產生。不根據這個就會有不諧和音出現。要理解這些不諧和音，眼睛不需要像耳朵利用的那麼多，但另一方面［顏色］的分類還要細，更複雜的是有好幾種色系。

以一件樂器來說，你從一個音調奏起。而繪畫却要從好幾個色調。那麼，你從黑色開始，一直劃分到白色——這是第一個單位，也是最簡單最常用的，因而最容易了解。但是把彩虹裏面所有的顏色，再加上這些顏色互相調配出來的，那麼你得出的色列就很可觀了。多麼大

的一個累積數啊，還真是個中國謎題呢！難怪畫家對色彩學都沒有什麼研究，而大眾懂得的更是少之又少了。然而和自然建立起親密關係的途徑又是何其多呢！

他們譴責我們把「沒有調過的」顏色畫在一起。在這一方面，我們注定是要贏的，因為得到自然的鼎力支持，而不這樣它就無以進展。綠色挨著紅色不會生出［這兩種顏色］加起來的紅棕色，而是兩種波動的顏色。如果紅色旁邊再畫上鉻黃色，你就會得出三種互補的顏色且加深了第一種顏色的色度：綠色。把黃色換成藍色，你就得出另外三種色調，但相映之下還是跳動顫躍。如果畫上了紫色而非藍色，結果就只有單一種色調，但是是混合的，屬於紅色系列。

組合是無窮無盡的。各種顏色混合起來就得出一種很髒的顏色。任何一種顏色單獨都很生硬，且不在自然之內。顏色只存在於明顯的彩虹裏，而自然是如何煞費苦心地把這些繽紛燦爛的顏色一個個按著既有且無可更動的位置，好像是彼此衍生出來一樣地展示在我們面前！

你的方法已經少於自然了，而對自然給你任意取用的那些還要宣佈放棄！難道你的光會有自然那麼多，熱會有太陽那麼強嗎？而你竟還說誇張——你既然是在自然之下，何以言誇張呢？

啊！要是你說的誇張是指任何一張比例失調的作品，那麼在這方面你倒是對的。但是我必須提醒你，雖然你的作品可能保守了些，暗淡了些，但只要有一個地方畫得不協調，就可能被當作是誇張。那麼和諧是否有科學可言呢？有的。

就那一方面而言，畫家的色彩感就是天生的和諧。一如歌者，畫家有時也會走調，眼中喪失和諧。但是總會學到一整套和諧之道的，除非大家不注意，像在學院裏，在畫室多半的情形下。說真的，繪畫

的研習已分成兩個部分了。總是先學描再學塗，也就是說在勾好的輪廓裏敷上色彩，像替一座刻好的雕像著色。我得承認至今爲止我從這種手法只學到一件事，就是色彩只形同配件，除此之外，一無可取。「先生，你非得描得正確了以後才能畫畫」——出自於一種很賣弄的口吻；但同時，所有天大的愚昧也都是這樣說出來的。

有人以穿鞋子來代替戴手套嗎？你眞的要我相信素描不是來自顏色，反之亦然？爲了證明這點，我把同一張素描按照自己塗上去的顏色縮小或放大。試試看照著林布蘭一式一樣的比例來畫一個頭像，再著上魯本斯（Rubens）的顏色——你將可看到結果多麼畸型，而同時顏色也變得不協調了。

過去一百年來，花在繪畫上的宣傳費不計其數，畫家的數量也增多了，但却沒有眞正的進步。我們目前仰慕的畫家是那些？全是那些譴責學院派的人，那些親眼觀察自然而得出一套自己的理論的人。沒有一個……［手稿未完］。

裝飾

給德・蒙佛瑞德的一封信，於大溪地，一八九二年八月❺

強迫自己去裝飾只有對你好。但是謹防立體烘托。簡單的彩色玻璃窗以顏色和形狀的分割吸引我們的視覺，仍然是最好的。只要想想我生來就是要走裝飾藝術的，却還沒有做到。既沒有搞出窗子，也沒有搞出家具、瓷器或任何東西……我看嚴格說來，我在這些方面的才能還比繪畫高出許多。❻

印象派畫家

取自手稿「雜說，一八九六～一八九七年」其中三段，於大溪地 ❼

就裝飾效果而論，印象派畫家對色彩研究得非常專精，但並沒有解放，仍然爲逼眞所局限住。對他們來說，並沒有那種由許多不同的本質創造出來的夢幻景色。他們看起來感覺起來都很協調，但沒有一個目標。他們心中的構想沒有堅實的基礎，而該基礎是架構在藉著顏色所引起的感覺這個本質上。

他們只留意到眼睛而忽略了思維的奧祕部分，所以陷進了純粹科學的推論……他們是明日的權威，和昨日的權威一樣糟糕……昨日的藝術奠基已深，已有不朽之作問世，而且還會繼續下去。於此同時，今日的權威才踏上一艘搖擺不定的船，船造得既壞又未完工……那麼他們說到本身的藝術時，那可是什麼呢？根本是膚淺的，矯揉作態兼物質掛帥的藝術。沒有思想在內。

……「那麼你有技巧嗎？」他們會問道。

沒有，我沒有。而就算我有的話，也是稍縱即逝的，非常伸縮自如的，依我早上起來的脾氣而定；以我個人的風格來表達我個人的思想，而不管自然的一般外觀是否眞確的一種技巧。

記憶

節自「雜說」

無論誰畫畫，任務可不像圓規在手的泥水匠，只要照著建築師設

計好的藍圖來造房子。年輕人有模型也未嘗不好，只要畫畫時，把布簾拉起來遮住就好了。

最好是憑著記憶來畫。這樣作品就完全是你個人的了；你的感覺，你的智慧和靈魂經得起業餘畫家的檢驗。要是他想數他那匹驢子的毛以確定每一根在哪裏的話，就該到馬廄去。

顏色

節自「雜說」

顏色本身給我們的感覺就像謎，也只能照謎一般的邏輯來使用。人不單只是用顏色來畫，還用顏色來製造音樂感，這種感覺流洩自顏色的本身，顏色的本質，顏色奧妙如謎的內在力量。

夏晼

給莫里斯的一封信，於大溪地，一九〇一年七月 ❽

沒錯，夏晼解說了他的意念，可是並沒有把它畫出來。比起來他是希臘人，而我是野蠻人，不穿衣服的一匹森林之狼。為了解釋何為「純潔」，他會畫一個手握百合的童貞少女──耳熟能詳的象徵；結果是人人都懂得。高更，為了「純潔」這幅畫題，會在風景裏畫上清澈澄明的流水；沒有文明人的污染，也許會畫一個人。

不必研究細節就知道夏晼和我之間有一道鴻溝。當畫家，夏晼是個博學的人，但不是文學家，而我不博學，卻可能是個文學家。

何以批評家在一幅作品面前，要把它和過往的觀念以及其他的作

者作一比較呢？而一旦找不到他認爲應該在畫裏的，就不去理解也不感動了。感情第一！了解其次。

高更：論其繪畫

《自畫像》,《孤雛淚》, 一八八八年 ❾

給舒芬納克的一封信, 於昆伯羅(Quimperlé), 一八八八年十月八日 ❿

今年, 我爲了風格犧牲了一切——技巧、顏色, 不希望加諸任何做不到的事於自己身上。我希望這是個將變而未變, 以後會有所成的轉型而已。我已畫好了文生要的自畫像。我相信這是我的一幅佳作: 抽象得完全無法理解。前面是個強盜的頭像, 用佛爾象(Jean Valjean)(《孤雛淚》Les Misérables) 來比擬一個也同樣聲名狼籍且總是受縛於這個世界的印象派畫家。構圖獨特之極, 全然地抽象。眼睛、嘴巴、鼻子像一塊波斯地毯的花紋, 以將象徵的效果擬人化。顏色和眞實差得很遠; 想像被猛火燒得變了形, 依稀像陶器的一件東西! 所有的紅

色、紫色被火焰鞭成細紋，好像酷熱輻射自雙瞳，畫家思緒掙扎的位置。整幅畫以撒有稚氣花束的鉻黃爲底。一個純潔少女的閨房。這個印象派畫家還很乾淨，未被美術學院的腐臭之吻玷辱。

《馬璐突帕包》（死亡之靈望著），一八九二年❶

節錄自《給艾琳的隨筆》手稿，於大溪地，一八九三年❷

　　一個大溪地的少女趴著，半露出受驚的臉。她歇在一張覆著藍色「巴褸」(pareu)和淺檸檬黃被單的床上。藍紫的背景上綴有電光般的花朵；床邊坐著個奇怪的人物。

　　我畫這些沒有別的意思，只是被一種形式、一種動作攫獲，全神貫注地完成一幅裸女。如其所示，這是一張不太道德的女體素描，然而我卻希望把它解釋成一張貞潔的畫，浸淫著土著的精神、天性和傳統。

　　「巴褸」親暱地貼著一個大溪地人的生命，我將它用來做床罩。被面卻一定要是黃色，因爲這個顏色會在觀者身上激發起一些意料不到的東西，而且還因爲黃色代表了燈光。無論如何，這卻省了我製造眞實的燈光效果。我需要恐怖的背景；紫色清楚地說明了。現在此圖的音樂性已鋪敍而成。

　　一個全裸的土人少女以這樣不很自然的姿勢躺在床上，是在做什麼呢？準備做愛嗎？那顯然是在本性中，但卻是不道德的，而我也不希望如此。睡覺？那麼情愛活動是已經結束了，而那仍然不道德。我在畫裏只見到恐懼。什麼樣的恐懼呢？自然不是蘇珊娜被老者偷襲的那種恐懼。那種恐懼在大洋洲是沒有的。

14　高更,《給艾琳的隨筆》的封面設計, 大溪地,
　　1893 年

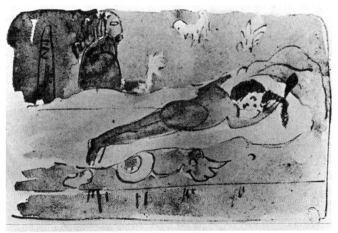

15　高更,《給艾琳的隨筆》內一頁, 大溪地, 1893 年, 附《死亡之靈望著》
　　(馬瑙突帕包) 的速寫

「突帕包」（tupapau，死亡之靈）已經明示了。對土著來說這是個如影隨形的憂慮。夜間總是亮著一盞燈。從來沒有人在沒有月光的晚上走路而不提燈，即使如此他們還要結伴而行。

我一找到我的「突帕包」，便將注意力整個投入進去，且用它來做我繪畫的主題。裸女反而淪為次要的了。

對大溪地人來說，幽靈代表什麼呢？她既不知道戲劇也沒有讀過小說，而她只要想到死人，一定是想她見過的某個人。所以我的幽靈就只能是個普通的小婦人。她的手向前伸出似乎是要捕捉獵物。

我的裝飾感引我在背後撒上花朵。這些是「突帕包」閃著磷光的花；它們表示幽靈就在附近。大溪地人信得很。

畫名《馬瑙突帕包》（Manao tupapau）有兩層意思，不是土人少女在想幽靈，就是幽靈在想她。

總結——其音樂性：起伏的橫線；橙黃和藍色的調和，結合以微綠火花燃亮的黃色和紫色（那些顏色所衍生出來的）。其文學性：活人的靈魂和死人的靈魂牽連在一起。夜和晝。

這篇創世記是為那些總是非要知道理由和原因不可的人寫的。

否則這只是一張大洋洲裸女的速寫。

《我們來自何方？我們是什麼？我們要往何處去？》，一八九八年❸

給德・蒙佛瑞德的一封信，於大溪地，一八九八年二月❹

我上個月沒有寫信給你；我已沒有什麼可向你說的了，除了再重複一次：我已沒有任何勇氣了。上次的郵件裏沒有查德（Chaudet）來的東西，而且突然地，我的健康恢復了大半，所以不可能自然死亡，

我想要自殺。我任憑自己藏在山上，這樣遺體就會被螞蟻吞噬掉。我沒有左輪，但是有一些生濕疹時留下來的砒霜。我不知道是否分量太強還是反胃嘔吐而抵消了毒藥的作用。終於，受了一夜要命的罪以後，我還是回家了。這一整個月來，我在廟裏飽受壓力折磨，又由於三餐簡陋，而引起頭昏和噁心交替出現。這個月我從查德那兒收到七百法郎，莫夫拉（Maufra）那兒收到一百五十法郎：我用這些錢來打發了幾個最憤怒的債主。然後，我又一如以往地活在悲慘羞恥之中。五月銀行就會把我所有的財產查封，然後賤價賣掉；我的畫是在另外的財產當中。然後我們就看怎樣再以別的方式從頭開始。我得告訴你我在十二月就已經決定了。所以在死前，我要畫一幅已經構思好的大畫，而在那一個月裏，我以一種不可置信的狂熱夜以繼日地拚命工作。我對天發誓，這絕不像一幅夏晚對著自然的寫生，預先畫的底稿之類的。整幅畫風格大膽，直接運用筆觸於到處糾結起皺的麻布上，所以看來極為粗糙。

　　他們會說這太過隨便……沒有完工。沒錯，一個人不能客觀地評審自己的作品；但是，我相信這幅畫不但超越了先前所有的，而且我也不會畫得比這再好或甚至類似的了。在死之前，我把全付精力都放下去了，在極糟的狀態下這麼痛苦的一種熱情，而影像是如此清晰不需修正，結果倉促之感消失了，生命潮湧而至。畫裏嗅不出模特兒、專業技巧和所謂的規條的氣息——我總是不拘泥於這些，雖然有時不免帶些惶恐。

　　這是一張五呎［高］乘十二呎［寬］的畫。❶上邊的兩個角落是鉻黃色，左邊寫有標題，右邊有我的簽名，好像一幅在金色牆上四角損毀的壁畫。

Février 1898-

54

Mon cher Daniel.

Je ne vous ai pas écrit le mois dernier, je n'avais plus rien à vous dire sinon répéter, puis ensuite je n'en avais pas le courage. Aussitôt le courrier arrivé, n'ayant rien reçu de Chaudet, ma santé tout à coup presque rétablie c'est à dire sans plus de chance de mourir naturellement j'ai voulu me tuer. Je suis parti me cacher dans la montagne où mon cadavre aurait été dévoré par les fourmis. Je n'avais pas de revolver mais j'avais de l'arsenic que j'avais thésaurisé durant ma maladie d'eczéma: est-ce la dose qui était trop forte, ou bien le fait des vomissements qui ont annulé l'action du poison en le rejetant, je ne sais. Enfin après une nuit de terribles souffrances je suis rentré au logis. Durant tout ce mois j'ai été tracassé par des pressions aux tempes, puis des étourdissements, des nausées à mes repas minimes. Je reçois ce mois-ci 700f de Chaudet et 150f de Mauffra: avec cela je paye les créanciers les plus acharnés, et recontinue à vivre comme avant, de misères et de honte jusqu'au mois de Mai où la banque me fera saisir et vendre à vil prix ce que je possède: entre autres mes tableaux. Enfin nous verrons à cette époque à recommencer d'une autre façon. Il faut vous dire que ma résolution était bien prise pour le mois de Décembre alors j'ai voulu avant de mourir peindre une grande toile que j'avais en tête et durant tout le mois j'ai travaillé jour et nuit dans une fièvre inouïe. Dame ce n'est pas une toile faite comme un Puvis de Chavannes, études d'après nature, puis carton préparatoire etc. Tout cela est fait de chic au bout de la brosse, sur une toile à sac pleine de noeuds et rugosités aussi l'aspect en est terriblement fruste. + [D'où venons nous? Que sommes nous? Où allons nous?] On dira que c'est lâché etc. ———

16　高更，給德‧蒙佛瑞德的信，描述《我們來自何方？我們是什麼？我們要往何處去？》，1898 年 2 月

右下邊是一個沉睡的嬰兒和三個坐著的女人。兩個身著紫衣的人相互吐露心事。一個巨大的，刻意干擾視線的身軀蹲在地上，抬起一臂，驚異地望著那兩個竟敢思索自身命運的人。居中的那個人正在摘果子。兩隻貓傍著一個小孩。一隻白山羊。一個偶像，兩手神祕而有節奏地舉著，似乎象徵著來世。一個蹲著的女孩好像在聆聽那個偶像。最後，一個垂死的老婦看起來很安詳地陷進了自己的沉思中。故事到她告一段落。在她腳邊有一隻奇特的白鳥，爪中抓著一隻蜥蜴，代表了言語的無用。

佈景是森林裏的河岸邊。背景是海洋，再過去就是鄰島的山脈了。儘管色調有變，整個景致從一端到另一端都是藍色和維洛內些 (Veronese) 的綠。在其陪襯下，裸女耀眼得奪眾而出。

如果有人告訴美術學院角逐羅馬獎 (Prix de Rome) 的學生，要畫一幅表現「我們來自何方？我們是什麼？我們要往何處去？」的畫，他們會怎麼做呢？我已經以此爲題完成了一幅哲學作品，可以比擬福音書❶❻。我認爲很好；〔如果有力氣照畫一幅，我會寄給你〕。

17　高更，《我們來自何方？我們是什麼？我們要往何處去？》1898 年，油畫（波士頓美術館）

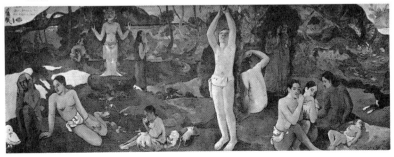

　　每個人都可按自己高興，自由選擇尋常或特殊的場景。那本身並不重要。重點是——我在這些圖畫中看不出確切的大溪地或馬貴薩斯羣島（Marquesas）的景致——這個畫家的藝術是要給我們一個熱帶地區的形象，對的或錯的(那並無關係)，富庶而原始，滿佈巨大的叢林，覆有深潭，光線和空氣對比尖銳的土地，住著高尚的人民，謙遜而善良。高更先生應該爲這些大洋洲的幻境而捨棄不列塔尼那種過分人工化的單純，是他尚待證明的眞誠。在他那片中了魔的島嶼上，他已不再熱中恢復不列塔尼偉大的古拙浪漫那種荒謬的兒戲，反正是那麼地沉悶。他也無須再擔心自己在文學唯美派之間的聲名了；他活躍於遙遠的海島中，而不時寄給友人的畫稿證明他一直在努力工作。

　　讓觀者過眼難忘的是，他對畫布上裝飾意味的苦心經營。那些深刻而調子沉鬱的諧和景色，爲原始的圖畫效果而營造的成分較少，主要是爲了——幾乎總是能做到——波濤起伏的感情所創造出的溫暖且能孵育水源的這個目的。如果這些飽和而騷動的色彩互相牴觸——它永遠不會經由中間色而彼此滲透，而且也難以混合——先轉移而後又吸引了注意力，那麼也不得不承認這些經常光亮奪目、大膽歡騰的顏色有時因爲單調的重複而失去效果；也由於把價值和張力相當，到頭來令人惱怒的駭人的紅和震顫的綠並列而失去效果。然而高更先生的繪畫裏，能讓人永遠滿足，永遠振奮的，無庸置疑是風景畫。他用了綜合法以及在《法國水星雜誌》❶寫的幾句話，自創出一種新而廣的方法來畫風景，「爲了尋求作品中人類生命和動植物生命之間的和諧，我讓大地深沉的聲音也扮演一個重要的角色。」

　　弗爾亞爾畫廊有一張幾年前畫得非常細緻的風景，畫中人物在岸邊凝視水上反射的閃閃波光，在藝術形式的表現上是一幅純粹裝飾風格的畫，而我相信畫家獨具的個性。高貴的動植物在陰沉的藍綠二色之中交相糾纏，構成統一的圖案。此外別無所有；形式和顏色的完美搭配。

　　還有一幅風景畫，畫中各種各樣的黃色散佈開來，有如一道纖細的金色雨簾。處處是一片片奇異的綠葉、鮮紅莓子不斷重複的細節。一個身著沙龍的男子往樹上的矮枝摘去。所有這些──光線，優雅的手勢，物件和顏色的組合──構成一張簡單而精緻的圖畫。

　　但願高更先生總是畫得這樣就好了！或者畫成這樣也好：祭祀的舞者徘徊在樹下濃密的灌木叢裏，或裸女在艷麗而怪誕的草木環繞中沐浴。但通常他夢中的人物枯燥無味而且僵硬，結構模糊得好像是未經形上學訓練的幻想下拙劣拼湊而成的，其意義可疑而表情武斷。這樣的畫只留下不幸的錯誤所造成的印象，因為抽象是無法藉具體的形象來表達的，除非畫家自以為這些抽象概念在某個賦予他們生命的自然寓言裏已定了形。這是夏畹在其高貴的藝術典範裏所教導我們的。他創造出一臺人物，所持的態度給我們一種夢境，與畫家本人的極為類似，以呈現一種哲學的理想。而高更先生展出的這張大畫裏，要不是他在角落上邊寫了「我們來自何方？我們是什麼？我們要往何處去？」，便毫無能透露給我們該寓言的東西──即使那兩個優雅沉靜地站著的美麗而憂鬱的人物，或那神祕偶像有力的啓發都不能。

　　話說回來，我們逐漸習慣了這些近乎野蠻人的異國風味後，整個興趣又從前面蹲著的裸女轉回到事件發生的迷人場景。

　　但如果我指出露天裏一個女子半躺在臥榻上那種華貴而又神祕的

典雅，那麼我寧可不徘徊於那些留有這名革新畫家用盡所有奮鬥的意志力、百折不撓、帶點殘酷的作品。

　　其他方面高更先生無疑是個有天賦的畫家，却苦無機會在公共場所展出一幅重要的裝飾作品，以顯示性情中充沛的精力。由此我們可以知道他究竟擅長什麼，而如果他能不流於抽象，那麼我確信我們會見到出自他手裏眞正有力而和諧的創造。

高更答覆方登納評論的信，於大溪地，一八九九年三月 ❶❾

> 　　一個巨大、陰鬱的睡眠
> 　　我的生命墮落
> 　　睡，全部的希望
> 　　睡，全部的渴望。

<div align="right">——維爾林</div>

方登納先生：

　　你在一月號《法國水星雜誌》登有兩篇殊堪玩味的大作，〈林布蘭〉和〈弗爾亞爾畫廊〉。你在第二篇提到我。儘管你不喜歡，你仍試著誠懇地去研究一個對你不具感情負擔的畫家的藝術，或更確切地說——作品。這是評論家之間難得的現象。

　　我一直[認爲]畫家於理不應對評論有所答覆，即使是惡評——尤其是惡評；奉承的也不應該，因爲那通常出於友人間的口授。

　　這次，並無違反我一向的保留，却無法壓抑寫信給你的欲望，如果你願意就認定是反覆善變好了，而且——像所有情緒化的人一樣——我不擅於抗拒。這只是私函，算不得正式答覆，只是藝術上的閒

談：被你的大作激發起的。

我們這些畫家注定要貧窮，甘受物質生活的困窘而不抱怨，但我們却苦於這對工作造成的阻力。我們要浪費多少時間以求每日的溫飽啊！最最低下的賤役，損毀的畫室，還有上千樣其他的障礙。這些全導致勇氣的喪失，隨之而來的是無能、憤怒、暴力。這些和你全都無關，我之所以提出來是想讓你我雙方都相信你有充分的理由數落諸般不是──暴力，畫面的單調，顏色的衝突等等。是的，這些可能都有，也確實有。但有時這是蓄意的。難道這些色調的重複，單調的一致色彩（從音樂觀點而言）不類似於嗓音尖拔、伴著與之對立的規律調子却益增彰效的東方吟唱嗎？例如，貝多芬（Beethoven）在《悲愴奏鳴曲》中（就我了解）就經常使用。德拉克洛瓦也常用棕色和深紫交替配合，以一件暗沉的外袵來象徵悲劇。你經常去羅浮宮；記著我所說的，再仔細看看契馬布耶的畫。

同時也想想今後顏色在現代繪畫裏將要扮演的音樂性。顏色，一如音樂那樣地震動，能夠達到最為宇宙的，同時本質上也是最難以捉摸的：其內在力量。

在我小屋的周圍，萬籟俱寂，在自然醉人的芬芳裏，我幻想著激烈的和諧。這種喜悅更由於無法知道我未來會預測出什麼宗教恐懼而加深。我現在嗅到一種久已不聞的香味。動物的身軀僵如雕像，在其姿態的韻律裏，怪異的靜止中，帶有某種無以名之的嚴肅和神聖。在夢幻的眼神裏，在一種深不可解的謎題錯綜複雜的表面。

夜已降臨。一切都安息了。我闔上雙瞳不求甚解地看著在虛空之中飛逝眼前的夢境；然後我體驗到希望的哀悼行列所產生的無力感。

某些我認為不重要的作品你却讚嘆道：「但願高更總是畫得這樣就

好了！」但我不要總是像那樣。

「高更展出的這張大畫裏，毫無可以解出寓言意義的東西。」錯了，是有的：我的夢境難以捉摸，沒有什麼寓言；像馬拉梅說的，「它是一首音樂詩篇，不需歌詞。」因此一件沒有實質且難以掌握的作品，其精要正是在其「絃外之音；它從無色無言的字裏行間暗示流露出來；此非實質的結構。」

馬拉梅站在我一幅大溪地圖畫面前也說道：「一個人竟然能在如此的光輝燦爛裏投入如此的神祕感，著實使人驚訝。」

回到畫面上：偶像在該處的用意並非文學象徵，而是一座混合了我在小屋前的夢想和整個大自然的雕像，然而也許比起雕像，更近於動物之軀，也許也不近於動物，一座支配了我們原始之靈的雕像，其超越世俗的慰藉，讓我們的苦痛在面對人類起源和人類未來的神祕感之前，變得微不足道且難以察覺。

在能力可及的範圍內沒有確切的寓言——也許是缺乏文學修養的緣故，當我一面畫著一面夢想的時候，這一切都在我的靈魂裏、構圖裏憂傷地歌唱著。

我隨著作品的完成而清醒過來，自問道：「我們來自何方？我們是什麼？我們要往何處去？」和畫面已經毫無關係的一個想法，以散開的文字出現在作品周圍的牆上。並非畫名而是簽名。

你看，雖然我很了解文字在字典中的價值——抽象的和具體的——却無法掌握於繪畫中。我嘗試不藉文學的管道，而用適當的裝飾和繪畫媒體所能容許的精簡來詮釋我的幻像：很困難的工作。你可以說我失敗了，但是不要因為我的嘗試而譴責我，也不該勸我改變宗旨，去將就那些既有的、已奉為圭臬的觀念。夏晼就是最佳的例子。夏晼

以我所沒有的天分和經驗降服了我，我欣賞

他比起你只有過之而無不及，但基於完全不

同的理由（以及——請別生氣——更深入的

了解）。我們各屬於自己的年代。

*拉·方丹（1854-1943），
比利時律師、政治家，
曾獲 1913 年諾貝爾和
平獎。

　　政府不授命我裝飾公共建築是對的，因

為可能和社會大眾的觀念互相牴觸，而萬一我接受了，才更該受責，

因為我可能別無選擇而唯有欺騙蒙蔽自己了。

　　我於杜蘭—魯爾（Durand-Ruel）的畫廊展出時〔一八九三年〕，

一個年輕人看不懂而要竇加（Edgar Degas）跟他解釋。他笑著引用了

一則拉·方丹（La Fontaine)*的寓言。「你曉得，」他說，「高更是一匹

不穿衣服的瘦狼。」〔即是，他寧可自由而挨餓，也不願奴役而飽餐

——瑞華德〕。

　　奮鬥了十五年，我們才逐漸從學院的影響、公式的困惑中掙脫出

來，似乎不走此道，就沒有救贖、榮譽或金錢的希望：速寫、色彩構

圖、面對自然的真誠等等。就在昨天還有數學家〔查理斯·亨利（Charles

Henry)〕試圖向我們證明該用不變的光線和顏色。

　　現在危機已過。是的，我們自由了，然而我仍舊看到另一個危機

在地平線上晃動；我要和你討論一下。我寫一封枯燥的長信只是為了

這個目的。今天，只要是嚴肅、深刻而善意的批評就往往想在我們身

上加諸一套思考和幻想的模式，這可能成為另一層束縛。如果事先顧

慮到他們特別關心的領域——文學，那麼就會看不清我們所關心的

——繪畫。果真如此，就恕我無禮要引述馬拉梅的話了：「批評家就是

那種要在干卿何事裏插一手的人。」

　　為了紀念他，請容我奉上一幅我替他畫的速寫，匆促而成，隱約

在記憶中優美而受人愛戴的一張臉，即使在黑暗中也熠熠生輝。此非禮物，只是懇請你擔待我的愚昧和粗鄙。

高更：論其原始主義

世界博覽會的水牛比爾

給貝納的一封信，於巴黎，日期從缺

[一八八九年二月] ❷⓪

　　我看了水牛比爾（Buffalo Bill）的展覽。你無論如何一定要來看。極有意思。

世界博覽會的爪哇村

給貝納的一封信，於巴黎，日期從缺

[一八八九年三月] ❷①

　　你那天沒來是錯的。爪哇村有印度來的舞者。所有的印度藝術都在那兒了，而我拍攝柬埔寨的那些照片不折不扣也在那兒。我星期二還會去，因為和一個黑白混血女孩有約。

18　高更，馬貴薩斯雕像的草圖，1891-93 年

對熱帶的渴望

給其妻梅特的一封信，於巴黎，日期從缺〔一八九〇年二月〕❷

　　也許那種可以把自己埋在一個海島的樹林裏，以活在忘我、寧靜和藝術之中的日子就快來臨了。組一個新的家庭，遠離那種為錢奮鬥的歐洲生活。在大溪地美麗寂靜的熱帶之夜，我能夠聽到我心跳的甜美低迴的音樂，和周圍神祕的生物共浴在愛的和諧裏。終於自由了，也沒有錢的麻煩，我能夠去愛，去唱歌，去死了。

給貝納的一封信，於普爾度（Le Pouldu），日期從缺，〔一八九〇年六月〕❸

　　我要造一間熱帶畫室。以我的錢我可以在鄉間買一棟像我們在國際展覽所看到的那些房子。

給威廉森的一封信，於阿凡橋，一八九〇年秋季❷

我可是打定主意了。我很快就要去大溪地，大洋洲裏的一個小島，島上的生活物資不要錢就可享有。我要忘掉過去所有的不幸，我要自由自在地畫而不要他人眼中任何榮譽，我要在那裏死，在那裏被人遺忘。但如果我的孩子能夠也願意和我一起來，我倒會覺得完全孤立了。在歐洲，一個可怕的紀元正爲下一代而逐漸醞釀著：黃金國度。一切都腐朽了，包括人，包括藝術。而在那兒，在永恆的夏日蒼穹下，奇妙的沃土上，大溪地人只要伸手就可獲得食物；而且永遠不必工作。在歐洲，男男女女只有在飢寒交迫下不斷勞動才能生存，爲苦難而犧牲，反之，大溪地人却快樂地居住在大洋洲一個不爲人所知的世外桃源，只知道生活的甘甜。對他們來說，生存就是唱歌和愛——（德·維爾〔Van der Veere〕以大溪地爲題的一個演講）。一旦我的物質生活安頓好了，就可以將自己投入偉大的藝術之作裏，從藝術圈的傾軋中解脫出來，也無需再做低價交易。

在藝術裏，有四分之三的時間是要放在精神層面上。因此，要是希望創造出偉大而永恆的東西，就要照料好自己。

史特林堡和高更之間的書信往返

史特林堡應高更要求之回函，於巴黎，日期從缺〔一八九五年二月一日〕㉕

你指望我替你的展覽目錄寫序，以資紀念一八九四～九五年冬我們共住在學院後面的日子，那兒離萬神殿（Pantheon）不遠，和蒙帕那斯（Montparnasse）墓園也很近。

我應該高興地讓你帶著這件紀念品到大洋洲的那個島上，以尋求空間以及和你身材相襯的景色，但從一開始我就覺得自己的地位模稜兩可，所以對你的要求我立即答以「我不能」，或更無禮地說，「我不

願意」。

但同時，我有義務向你解釋我回絕的理由，這並非由於不夠道義，或懶怠提筆，雖然我大可歸咎於手傷，因爲這確實不讓我手掌上的皮有長合的機會。

是這樣的：我無法了解也無法喜歡你的藝術。你目前全是大溪地的那種藝術，我抓不準。但我知道這樣的坦承既嚇不著你也傷不了你，因爲在我看來別人對你的敵意總讓你更爲堅強：你的個性在敵意激起的反感下抖擻，彷彿急於保持其完整。而也許這是件好事，因爲你一旦被肯定，被賞識，有了聲援者後，他們就會把你的藝術歸類、定位並命名，而五年後，年輕的一代就會把它當成陳年藝術的代名詞，會不顧一切使其更爲過時。

我本身就竭力想將你歸類，把你像環節一樣扣進鎖鍊，這樣我或許對你演變的歷史有所了解，但却沒有用。

我記得一八七六年我第一次到巴黎的情形。那是個悲傷的城市，因爲全國上下正在爲發生的事件哀悼，對未來更是人心惶惶；有些事正在醞釀著。

當時在瑞典藝術圈內，我們還未聽過左拉的名字，因爲《威脅》(L'Assommoir) 尚未出版。我出席新星莎拉・波哈特夫人 (Mme. Sarah Bernhardt) 加冕爲瑞裘 (Rachel) 第二的「羅馬受降後」(Rome Vaincue) 法國劇院的一個演出時，那些年輕畫家把我拉到杜蘭─魯爾畫廊去看一些新的繪畫。一個當時還默默無聞的年輕畫家領著我看了一些精彩的油畫，大部分署名莫內 (Claude Monet) 和馬內 (Edouard Manet)。但由於我在巴黎還有看畫以外的事要做（身爲斯德哥爾摩圖書館的祕書，我的職責是去聖─日內斐福〔Sainte-Geneviève〕圖書館搜尋一本

古老的瑞典彌撒經書），我無動於衷地看著這些新派作品。然而第二天我又回去了，不知爲什麼，我發覺「有些什麼」在這些奇異的見證中。我看到一羣人擁在碼頭邊，但我沒有看見羣眾本身；我看到在諾曼第景色中飛馳而過的火車，街上車輪的滾動，醜不堪言的人們不知如何冷靜擺姿而露出的可怕樣子。極度震撼之下，我寄了一封信給本國的報紙，信中試著解釋我認爲印象派畫家想喚起的感受，而由於我的文章像是一篇啞謎，算是頗爲成功的。

一八八三年我再度回到巴黎時，馬內已過世，但他的精神活在一整個畫派中，和巴斯提安─勒巴吉(Jules Bastien-Lepage) ❷⑥互別苗頭。一八八五年我三度到巴黎時，見到了馬內的展覽。這個運動現在已搶在前頭；它已發揮作用，且現在已蓋棺論定。在同年的三年一度的展覽會上，簡直是一團混亂──各式風格，各種顏色，各色題材，歷史的，神話的，自然寫實的。人們不再想聽學派或趨勢什麼的。自由現在是一種挖苦嘲諷的叫喊。泰恩(Hippolyte Taine)說過美麗不是漂亮，左拉也說過藝術是經由某種性格見到的片段自然。

儘管如此，在自然主義最後的力挽狂瀾中，有一個人的名字受到所有人的讚嘆，那就是夏畹。懷著一個信仰的靈魂而畫，即使在他瀏覽同期人物的品味以爲參考的時候，也像是無法認同般的獨站一旁。（我們那時還沒有象徵主義這個名詞，對宛如寓言般古老之事而言，是非常不合宜的名稱。）

昨晚我的思緒轉到夏畹時，隨著曼陀林和吉他的熱帶樂音，我在你畫室的牆上看到亂七八糟一堆浸在陽光中的圖畫，在夢裏還糾纏著我。只看見任何植物學家都找不到的樹木，連庫維葉(Cuvier)*也未曾想像其存在的動物，只有你才畫得出來的人物，像火山口流出的海水，

以及沒有上帝能住的天空。

「先生，」我在夢中說道，「你創造了新的天新的地，但我在你創造的天地裏並不自得。對我這個喜歡光影交錯的人來說，陽光太亮麗了。而住在你樂園中的夏娃也不是我心中的偶像——因為我確有一兩個完美的女人！」今早我到盧森堡 (Luxembourg) 去看不時浮現於我腦中的夏娃。我深懷感動地注視著畫中的窮漁夫，為妻子帶給他忠貞不渝的愛的深情凝視，他的妻子正在採花，小孩閒著。那真美！但現在我猛擊這帶刺之冠，先生，你一定也知道！我不要這個逆來順受的可憐上帝。我的上帝可是那個在太陽裏吞噬人心的威茲利普茲利 (Vitsliputsli) ❷。

不，夏娃造就出來的高更不會比馬內或巴斯提安—勒巴吉更多。

那麼他是什麼呢？他就是高更，那個野蠻人，痛恨哭哭啼啼的文化，像是泰坦神 (Titan)*嫉妒造物主，於是利用閒暇也來創造自己的小世界，將玩具拆開再以其做成他物的這個小孩，宣誓放棄又公然違抗，寧可天空是紅色的，也不願是眾人所看到的藍色。

真的，我這樣一面寫一面溫習，似乎慢慢對高更的藝術有些明白了。

一個現代作家只因為不去描寫真人卻創造自己的人物，而備受譴責。就是這樣！

一路順風，大師；但要回到我們身邊，更要來看我。到時，也許我比較能夠了解你的藝術，而讓我為你在朱奧酒店 (Hôtel Drouot) 的新展的目錄寫一篇真正的序。因為我也開始覺得極需做個野蠻人去創造一個新世界。

高更致史特林堡的回函，於巴黎，日期從缺[一
八九五年，二月五日] ❷

*庫維葉，法國博物學家。
*泰坦神爲希臘神話中天
神地神之子。

親愛的史特林堡：

我今天接到你的信；你的信就是我目錄
的序言。前幾天見你在我畫室彈吉他唱歌時，就有意要你寫了；你那
北方人的藍眼睛專注地研究我牆上的作品。我當時就有抗拒的預感：
你的文明和我的野蠻之間的衝突。

文明讓你受苦；野蠻卻讓我返老還童。

比較一下我用另一個世界的造形和協調畫出來的夏娃，你所選的
可能喚起過去的苦痛。在你文明中的夏娃，把你和我們全都變成厭惡
女性的人；但在我畫室中嚇著你的古代夏娃，可能有一天會較爲溫和
地對你微笑。這個庫維葉或任何植物學家都不知道的世界，可是我一
手描繪出來的天堂。而從描繪到夢境的實現是一段漫長的路。但是沒
有關係！難道一刹那的快樂不是「涅槃」的預兆嗎？

我所畫的夏娃（單獨）可以合理的在我們眼前裸體。在這麼樸實
的狀態下要不粗鄙就不能行動，而且（也許）太漂亮了，恐會引起罪
惡和痛苦。

爲了讓你完全了解我的想法，我不再直接比較這兩個女人，而以
我的夏娃說的毛利語或土耳其斯坦語，和你選擇的女人所說的抑揚頓
挫的歐洲語作一比較。

大洋洲的語言由最基本的元素構成，保留了本來的詰屈聱牙，不
論單音或連音都未經修飾，一切都是赤裸原始的。

然而抑揚頓挫的語言，也是一切語言最初的語根，已消失在日常

活動中而磨平了稜邊突角。像是精美的鑲嵌畫，常人看不出石間的粗糙接縫，而只把它當成珠寶一般來欣賞的美麗圖畫，但是行家單靠肉眼就能得知建構的過程。

對不起，在語言學的枝節上岔出那麼遠；我覺得有必要解釋一下：我所用的野蠻風格是爲了裝飾一個情調相異的國家和民族。

最後，容我向你致謝，親愛的史特林堡。

我們何時才會見到你呢？

旣然如此，我今天先祝你一切順意。

原始主義

節錄自手稿「雜說，一八九六～一八九七年」，於大溪地❷❾

我想人都會有一時衝動做些好玩、幼稚的事情，無傷於他嚴肅之作，並賦予優雅、歡愉和天眞……。機械入侵了，藝術已退位，而我永遠也不相信攝影對我們有益。一個養馬的人說「自從快照問世❸⓿，畫家才算懂得了這種動物，而有法國之譽的梅森尼葉 (Jean-Louis-Ernest Meissonier) 才得以捕捉這種高貴動物的各種神態。」而至於我，我回溯得更遠，比帕德嫩神殿 (Parthenon) 還早，上至我嬰兒時代的玩具，那匹會搖的好木馬。

馬貴薩斯藝術

節錄自手稿《之前之後》(Avant et Après)，於馬貴薩斯羣島，一九〇三年❸❶

我們在歐洲似乎不能想像毛利、紐西蘭和馬貴薩斯羣島居然有非

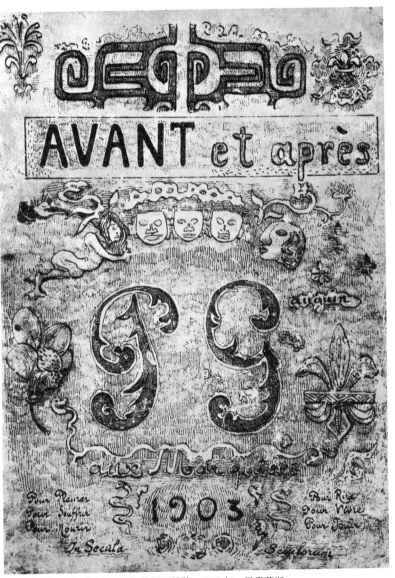

19　高更，手稿《之前之後》的封面設計，1903 年，馬貴薩斯

常先進的裝飾藝術。我們卓越的批評家把這些全誤認爲巴布亞新幾內亞藝術。

特別是馬貴薩斯島民有一種無可比擬的裝飾感。即使給他一種最不像樣的幾何圖形的主題，他也能夠保有整體的和諧，而不留下任何不愉快或不相襯的空白。基本圖案常是人體或人臉，尤其是人臉。原以爲不過是個奇怪的幾何圖形，而後才發覺竟然是張臉。總是同樣的東西，卻永遠不會完全一樣。

今天，除了金製的，也找不到以往他們用骨頭、貝殼、硬木做的那些美麗的物件。警方全「偷走了」，再轉賣給業餘收藏家；而政府一點也沒有想在大溪地爲這些大洋洲藝術建一座美術館的念頭，其實根本易如反掌。

這些自認博學的人從沒有想像過馬貴薩斯藝術的價值。沒有一個芝蔴小官的太太看到這不驚呼「太可怕了！簡直野蠻！」野蠻！他們嘴裏才多的是呢！

野蠻人的生活

給莫里斯的最後一封信，於阿圖亞那（Atuana），馬貴薩斯羣島，一九〇三年四月**32**

我受到徹底的打擊，但還未屈服。印第安人在被折磨時微笑，那就是屈服嗎？野蠻人顯然比我們優秀。有一次你說我不該說自己是個野蠻人，你錯了。這可是千眞萬確的；我是個野蠻人。而文明人早就看出來了，因爲我的作品除了這種不由自主的野蠻外，沒有什麼值得大驚小怪或令人不解的。我的藝術於此之故而與眾不同。一個人的作

品就是那個人的寫照。因此有兩種不同的美：一種是天生的，一種是學來的。兩者結合再加上必要的修飾，自然製造出繁多而複雜的變化，這可是藝評家要花精神去了解的……藝術才剛走過很長一段由於物理、化學、機械和自然寫生所帶來的摧殘。藝術家已喪失了野性，不再有本能，甚至可以說幻想力，在每條路上遊蕩，尋找他們根本沒有能力去創造的生產元素。結果，他們像是烏合之眾，獨處時便好像迷了路一樣地害怕。因此獨處並不適合每一個人，因為這需要勇氣來承擔，獨力來應付的。

象徵主義理論

奧利耶，摘錄自「論批評新法」，一八九○～一八九三年❸

撇開報上那種幾近於報導的批評不論，本世紀的批評自命很科學。

十九世紀的特色是什麼地方都要引進科學，即使是最不相干的領域；──而我所謂的科學，可不是數學，那唯一真正的科學，而非假冒科學的贗品，即自然科學。

比起理性的或精確的科學，自然科學本身就不夠精確，在定義上根本無法求得絕對的解答，因此無可避免的走向懷疑論，變得「畏於思想」。

因此，這個社會喪失了信心，變得動輒得咎，無法表達人類千變萬化的智慧或感情，一言以概之，就是所謂的奉獻，這些都該歸罪於自然科學。

因此，自然科學應該對──一

如席勒（Schiller）所說的——我們藝術上的拙劣負責，因為他們將藝術整個歸類到摹仿的範圍，那唯一能以實驗的方式建立起來的品質。把藝術鞭策到和其本身相反的目的，難道不是完全把它壓抑了嗎？這已成事實，除了少數幾個藝術家，他們敢於脫離這個充滿破壞思想的社會。

一旦明白了這個，現在不正是我們起來行動，趕走科學這個——維爾林說的——「私闖民宅者」、「扼殺修辭者」的時候了嗎？而且，如果可能的話，不該把這些入侵的科學家關在他們的實驗室中嗎？

一件藝術品是個新的生命，不但有一個靈魂，還有雙重的靈魂（藝術家的靈魂和自然的靈魂，父親和母親）。

愛是唯一能夠滲透一件東西的方法。要了解上帝，就要去愛祂；要了解一個女人，就得去愛她；了解和愛成正比。因此，了解一件藝術品的唯一方法就是成為它的愛人。這是可能的，因為作品是一個有靈魂的生命，而且用一種我們能夠學習的語言來證實此事。

對一件藝術品產生真愛比去愛一個女人還容易，因為在藝術作品裏，物質幾乎不存在，而且也絕少會讓愛情淪落為情慾。❸❹也許這種做法會被人嘲笑。那我就不說了。或許它將被認為很神祕。那我會說：沒錯，這無疑是神祕主義，而神祕主義正是我們今天需要的，且只有神祕主義才能把我們的社會從獸性、肉慾和功利主義中拯救出來。我們靈魂中最高尚的本能正在退化之中。百年之內我們就會變成野獸，唯一的理想就是輕易滿足於身體的機能；藉著正面的科學方法，我們將會回到單純而簡單的動物性。我們要反抗了，要重新培養起靈魂裏優良的品質。我們必須再去做神祕論者。我們必須再學著去愛一次，以作為了解一切的根源。

20　奧利耶，約 1892 年

　　唉！但是要再捕捉原來完整無缺的愛却爲時已晚矣！本世紀的肉慾主義已敎我們無法在女人的肉身之外，還能看見滿足我們身體之慾的東西。女人的愛也沒有辦法。本世紀的無神論已敎我們無法在上帝身上看見抽象名詞——可能連這都不存在——以外的東西。上帝的愛也不能夠了。

　　只有一種愛還能夠，就是藝術作品的愛。因此，我們快攀上最後這一塊救贖的木板吧！讓我們變成藝術的神祕論者。

　　我們要是做不到這一點，就回到窩裏去哀嚎最後的法國末日 (Finis Galliae) 吧！

奧利耶，摘錄自〈繪畫裏的象徵主義：保羅・高更〉，一八九一年**㉟**

很明顯地——說來幾乎陳腔濫調——藝術史裏有兩大對立的趨勢，一種無疑源於盲目無知，而另一種則有賴於史維登伯格(Sweden-borg)所說的人內在的洞察力。這就是寫實主義的趨勢和意念主義的趨勢。(我不說理想主義；我們待會就明白。) ❸❻

無庸置疑，寫實藝術——亦即，這種藝術的一個，也是唯一的目的，就是呈現物質的外表，感官的外貌——構成一有趣的美學印證。它呈現物體穿越作者靈魂所承受的扭曲的同時，也反映出作者的靈魂，有如一面倒影。確實，沒有人能否認，寫實主義即使一向是人們嫌厭時所推託之辭，像照片一樣沒有個性，平凡無奇，却不能不承認常出現精彩的作品，在我們腦海中的博物館裏光芒四射。然而對任何真正想要反映的人來說，就更不能不承認：意念藝術顯然更為純粹更為高超——透過把物質和意念分開的絕對純粹和絕對高超，而變得愈發純粹愈發高超。我們甚至可以斷定最高的藝術只能是意念的，在定義上（我們直覺地知道）代表世界上至高無上、至神至聖的實質化，代表在最後的解析下唯一存在之物——意念的實質化。因此那些不知、不具、也不信意念的人，值得我們去同情，就像柏拉圖的寓言之穴裏那些可憐愚蠢的囚犯對自由人的感覺一樣。

然而，如果我們除去大部分原始藝術❸❼以及某些文藝復興的大畫家，人人都知道至今為止，主要的繪畫趨勢幾乎全是寫實的。很多人甚至坦承無法想像繪畫，那種在具象上相當於完美，並能夠將事物一切可見的特質描摹到幻真地步的藝術，還可以表現任何真確的客觀，亦即所謂真實世界的精巧複製以外的東西。即使是理想主義畫家本身（我再重複一次，千萬不要將他們和我稱之為意念的畫家搞混了），不論如何假裝，也經常就是寫實畫家；他們的藝術也不過是以直接呈現

物質的造形為目的。他們對素質本著某些老套偏頗的觀念，而滿足於「安排」客觀性；他們自豪的是將「美麗的」物體帶給我們──即是以物體看來是「美麗的」──他們作品的趣味根植於造形的，也就是寫實的素質。他們稱之為理想的，無過於那種將醜陋的實物巧妙地包裝起來的藝術。一句話，他們畫的是傳統的客觀性，這仍舊是客觀，摘述布蘭傑（Gustave Rodolphe Boulanger）❸一句名言，大意是：今天，理想主義者和寫實主義者之間的分野畢竟是很小的，不過是「頭盔和帽子之間」❹的選擇。

他們也是寓言之穴裏那些可憐愚蠢的囚犯。隨他們去把見到影子即當成實體般地欺騙自己，我們不如到那些鎖鍊斷裂，遠離當地土著殘酷的囚籠，而忘形地凝視著意念光彩奪目的蒼穹的人那兒。一如其他藝術，繪畫正規並最終的目的絕非物體的直接呈現。其目的是將意念轉換成一種特殊的語言來表達。

確實，在藝術家的眼裏──即一定要「表達絕對生命的人」，物體只是相對的生命，只是和相對於我們的智力、**意念**、絕對且基本的生命成正比的一種轉換。物體不可能比其本身的價值更高。在他看來，物體只是「符號」。它們是一個巨形字母的注音，只有天才才知道怎麼拼寫❹。

以這些符號來寫他的想法，他的詩，意識到即使是不可或缺的符號，其本身也是一無所是的，而唯有意念才是一切，這似乎是能靠眼睛將本質和實體區分出來的藝術家的職責。這個原則隨之而來的後果，就必然是「符號語言的簡化」，這明顯得無須停頓。如果此非真實，那麼藝術家不就像作家一樣，以為加上無用的圈圈來美化雕飾其書法，就好像在作品中加進些什麼那樣幼稚了嗎？

但是，如果在這世上唯一的真正生命除了**意念**外別無他物是正確的，如果物體不過是顯示意念外表的東西，而結果，只有當作**意念**的符號時才重要也是正確的，那麼以下的不就更為真實嗎？在我們人的眼裏，在我們自負的「純粹生命之影」的眼裏，陰影毫無所覺其虛幻的狀態，毫無所覺地成了謬誤的實體的鮮活偽裝；那麼，我說，在我們患近視的眼裏，物體通常只是物體，除此之外，一無所是，不具象徵意義，就更為真實了──真實得即使我們竭盡所能也想像不出其為符號。

　　在現實裏認為物體就是物體，這個要命的想法很明顯，也可以說幾乎是很普通的。只有高人一等的人，受到亞歷山大城居民才有權稱之為極樂的那種超凡品質的啟示，才能說服自己：由於神祕的緣分，自己也只不過是丟在一堆不計其數的符號裏的一個；只有能征服幻覺這隻怪獸的人，才能像主宰一樣地走在想像的殿堂裏──

　　　　其生之柱上
　　　　有時現出不可辨認的文字

而昏昧的羣眾，受表象的愚弄而否定基本的意念，會永遠盲目地穿越而過──

　　　　那帶著似曾相識的眼神望著他的
　　　　符號之林❹

　　藝術作品絕不可以自陷於這樣的騙局裏，即使為了一般大眾的眼睛也不可以。事實上，藝術愛好者（絕非藝術家，而結果對符號的相對性也毫無洞察力）會發覺他面對一件藝術品的情形類似大眾面對自

然界的物體。他對所呈現的物體就看作是物體——這是一定要避免的。因此，必須確定意念式的作品不會造成這樣的困惑。因此，我們必得達到一個層次，不能認定繪畫裏的物體就僅僅是物體，僅僅是符號和文字而不帶任何意義，本身毫無重要性可言。

結果，就要用某些確切的條例來規範繪畫上的模仿。藝術家未來的職責就是要小心避免所有這種藝術上的矛盾：眞相、幻象、錯覺，以免在畫中讓觀眾造成一種錯誤印象：即自然的僞裝就是自然，意即不帶暗示，也就是非意念的（原諒我用這個野蠻的新字）。

那麼，藝術家爲了防範具體的眞相這種危機而避免去分析物體，也就很合理了。事實上，每個細節都不過是象徵的一部分，對物體的整體意義來說經常都是不必要的。因此，意念性畫家的職責就是在物體所包含的多重元素中體認出一種理性的選擇，且在作品中僅用線條、形式、普通但明顯的顏色，來精確地描繪物體意念上的涵義，於此再加上部分象徵以鞏固整體象徵。

是啊！很容易就推論出：藝術家不但有權照著個人的眼光、個人主觀的形象（即使在寫實藝術裏也會發生）去誇張、削減、扭曲那些有直接影響力的因素，更有權憑著需要表現的意念❷去誇張、削減、扭曲。

因此，把我想到的藝術品邏輯地摘要總結出來，就是：

1. **意念的**，因爲其唯一的理想就是意念的表達。

2. **象徵的**，因爲將用形式的手法來表達意念。

3. **綜合的**，因爲會根據一個一般能夠領會的方法來展現這些形式和象徵。

4. **主觀的**，因爲物體絕不會當成是物體，而是當成主題意念下的

一個象徵。

5. （因而是）**裝飾的**——因為就裝飾畫的正確意義來說，正如埃及人，也很可能是希臘人和原始人所了解的，不過是主觀、綜合、象徵以及意念藝術的一個印證。

現在，我們來好好地反思一下：嚴格地講，裝飾畫才是繪畫的真正藝術。繪畫只能用來「裝飾」思想、夢境和意念，這些人類心目中巨廈的老牆。而在畫架上畫出來的圖，只不過為了滿足頹廢文明裏的幻想或商業精神所發明的一種不合常理的精巧東西。在原始社會裏，圖畫最初的用意可能只是裝飾。

藉由上述的推論，我們試著使其合法並賦予特色的這種藝術，看來似乎複雜，而某些新聞人士又常當成過為精緻的東西來處理，却往往在最後的分析下回復到簡單、自然和原始的藝術公式裏。這是美學原理所採用的正確標準。由於我們這頹廢文明對上古的一切啟示已不復記憶而覺得意念藝術矛盾費解，必須用抽象且複雜的說明來辯證的，却實在是真正而絕對的藝術。由於這種藝術在理論觀點上是正統的，又因為從人類最早期的天賦之能已可測而得知，便發現它基本上更相當於原始藝術。但只是這樣嗎？是不是在這方面還缺少了讓藝術成為真正藝術的某些成分呢？

是否這就在那面對自然時發現自己知道怎麼去看出一件物體的抽象意義，即超越物體本身的原始意念的人——要感謝他的天賦之能，也要感謝他所獲得的上好品質——身上呢？是否這也就在那憑著智慧和方法就知道如何把物體當成精鍊的字母來表達他洞察得悉的意念的人身上呢？是否他因此就是個徹底的藝術家了呢！他就是**藝術家**了嗎？

難道這個人不是睿智的學者、一流的公式專家，能像數學家一樣知道怎麼把意念寫下來嗎？難道在某方面他不像**意念**的代數學家，其作品不就是神奇的方程式，或一頁用象形字寫的文章，讓人想起古埃及石碑上的圖畫文字嗎？

＊皮格馬利翁，希臘神話中的人物，愛上自刻的一座女子雕像。

是的，毫無疑問；這位藝術家即使沒有其他心靈上的能力，也絕不止於此，因為這樣他就只不過是個可以理解的表達者，而如果理解力再加上表達力足以構成學者的話，也不足以構成藝術家。

要真正符合這美好的高貴頭銜——今天已被我們工業化的世界大加污染了，他必須在其理解力外再加上另一項更為高超的能力。我指的是**感應力**。這絕非面對生命和物體虛幻而感傷的結合時人人都有的感動力，也絕非咖啡館流行歌手或通俗版畫家的那種多愁善感——而是博大可貴，能讓靈魂在跳動的抽象戲劇前顫抖的無形感動力。噯！能將形體和靈魂提昇至**生命**和純**意念**那種崇高境界的人多麼少啊！但這是「舉世無雙」（sine qua non）的天賦，是皮格馬利翁（Pygmalion）＊愛上葛拉蒂（Galatea）的火花，是啟蒙，是那把金鑰匙，是戴門（Daimon）、繆司（Muse）……

感謝這種天賦，象徵——即是**意念**——才得以從黑暗中升起，變得生動活躍，開始和一種基本的輝煌生命，藝術的生命，生命中的生命，而不再和我們那種偶然的、相對的生命共存。

感謝這種天賦，完整的、至善的、絕對的藝術才終得生存。

奧利耶，摘錄自〈象徵主義畫家〉，一八九二年**❸**

懷著一種孩童般的熱心宣佈了八十年來科學觀察和推理的萬能，

並謂在顯微鏡和解剖刀下沒有一件神祕的事之後，十九世紀最後省悟到其努力似乎前功盡棄，而其誇耀也似乎幼稚無聊。人類還是在同樣的謎團裏，同樣浩瀚無邊的未知中摸索，而這更因久經忽視而益發撲朔，益發迷惘。今天許多科學家和學者面臨到一個很不樂觀的阻礙。他們意識到其一向引以爲傲的實驗科學比起最離奇的神譜、最荒誕不實的臆想、最難以接受的詩人之夢還更不可靠千萬倍，而且他們有預感這號稱「絕對」的自負科學可能只不過是相對的、表面的，如柏拉圖所謂的「影子」之科學，而從古老的奧林匹斯山趨走了眾神，摘下了星宿後，却又沒有東西可塡補上去。

德尼斯，摘錄自〈新傳統主義的定義〉，一八九〇年 ❹

I

最好記住：一幅圖畫——在其變成一匹戰馬，一個裸女，或某件軼事之前——基本上是一塊平面，上面塗有以某種秩序搭配起來的顏色。❹

II

我在尋找畫家對「自然」——這個最爲本世紀末接受的藝術理論中身兼標誌和定義的簡單名詞——的定義。

它是否可能爲我們視覺感受的整體呢？但是，不提對現代的眼光來說極其自然的干擾，誰不曾留意到性情對我們的視覺產生的力量呢？我知道一些年輕人勞役其視神經以求一睹[夏畹所作]《窮漁夫》(*Poor Fisherman*) 一畫中的幻象；而我肯定他們看到了。用萬無一失的科學方法，希涅克可向你證明他那一套色彩感之必要。而伯哲羅 (A.-W. Bouguereau) ❹，要是他在課堂上的指正是眞心誠意的話，則深信自

己是在臨摹「自然」。

III

去美術館，把每一張畫和其他的畫分開來看：每一張畫就算不能給你全面的，也至少給了你大自然以假幻真的錯覺。你會在每張畫中看見你想要看的。

然而，如果一個人憑著意志力就能在畫中看見「自然」，那麼反之亦然。畫家有個無法避免的傾向，就是會把現實中體會到的和在畫中見到的融合起來。

要把所有會影響現代視覺的事物都指出來是不可能的，但是大部分年輕畫家都經歷過：心智的折磨會創造出非常逼真的視覺偏差，則是無可懷疑的。要是找灰紫色找了很久，那麼無論是否紫色，都會很容易就看到。

只因為非崇拜不可就對古畫盲目的崇拜，以刻意從中尋找對自然的詮釋，則顯然扭曲了各派大師的眼光。

以同樣的研究精神來探討對現代畫的崇拜，則所帶來的迷戀又會導致另外一些問題。有沒有注意到這無法定義的「自然」是不斷地在自我調整的？一八九○年沙龍裏的「自然」和三十年前的不一樣，且在「自然」之中有一股潮流──就像時裝和帽子一樣不斷地在改變的想法？

IV

因此現代藝術家選擇綜合後，在詮釋視覺的感受時，形成了某種折衷而特有的習性──此乃成了自然主義派的標準,畫家才有的性格，也就是文學家後來稱之為氣質的東西。這有些像美學家對之無話可說的幻覺，因為理性本身就有賴於此而無力約束。

V

一旦有人說自然很美，比任何繪畫都來得美時——假定我們仍以美學判斷爲範圍——他也就是說自己對自然的印象比別人的都要好。這我們應該欣然承認。但是難道要把原來效果中那種假定和想像出來的繁複，和某種意識下僅是符號的效果來作比較嗎？在此，性情這重要的問題就出現了：「藝術是經由某種氣質看到的自然。」❹

這是個很公正的定義，因爲很模糊，而且重點——亦即氣質的準則——不明。伯哲羅的繪畫是經由某種氣質看到的自然。拉菲利(Raffaëlli)是個非比尋常的觀察家，但你會覺得他對美麗的形式和顏色很敏銳嗎？「畫家」氣質的起點和終點在哪裏呢？

有一種科學是牽涉到這些事情的：要多謝查理斯・亨利的研究，美學(是否不爲人知?)是以史賓塞(Herbert Spencer)和貝因(Alexander Bain)的心理學作基礎並下定義的。

在將這樣的感受表現於外之前,必須先以美的觀點來斷定其價值。

VI

我不知道爲何畫家把「自然派畫家」以一種獨特的哲學意義用於文藝復興時，會對這個字產生如此的誤解。

我認定安基利訶(Angelico)在羅浮宮的祭壇畫，吉爾蘭戴歐(Domenico Ghirlandaio)的《紅衣男子》(*The Man in Red*)，和許多其他文藝復興前的畫家，比起吉奧喬尼(Giorgione)、拉斐爾、達文西，更能確切地使我感到「自然」。他們用另一種態度來看——不同的想像。

VII

然後在我們的感覺裏，一切都在變，無論是主題還是物體。要訓練有素的人才能認出前後兩天放在桌上的同一件東西。生命、熾烈的

色調、光線、流動性、空氣這許多東西是不能描繪的。但是，我現在正著手於一些非常眞實而明顯的主題。

VIII

最後，我承認輿論——像對其他無法解決的問題一樣——在這方面很可能有些價值，就是攝影多多少少顯示出眞實的形狀，另外所謂複製自然就是「儘可能地逼近自然」。

因此，我會把這一類以及那些有意於此的作品叫做「自然」。我會稱「自然」爲羣眾的錯覺，好像古代畫家所畫的那些被鳥啄食的葡萄，還有狄泰萊（Detaille）所畫的全景，不能確定（噢！美的情緒）前景中的某個浮船箱是眞的還是在畫布上的。

IX

「要誠懇：只要誠懇就足以畫得好。要率眞：把所看見的東西未加提煉地畫下來。」

這是他們要用來裝置在學院裏的正確、精密、萬無一失的儀器。

X

那些常去伯哲羅畫室的人所獲得的指導，沒有一個比得上某一天大師所宣佈的：「素描，就是連接的組織。」

在他混亂的頭腦裏，連接組織結構上的複雜變成了非凡而可取的東西！素描就是連接的組織！對所有認爲這像安格爾的好人來說！如果這個馬後砲比安格爾的作品還好，我也不會驚訝。帶著自然主義的風格，當然啦！自然派畫家的照片。

他們全在這裏了，庸碌之輩如今都成了大師了。他們對浪漫的陶醉，對義大利美術館的朝拜，對大師們例行的瞻仰有一種錯誤的印象。對他們那種變了形的美感而言，這些事是永遠無法理解的——他們從

大師那裏只得到了一些題材。德拉克洛瓦說他很樂意把時間花在分送那種在義賣會出售的十字架受難像上。(哎呀！這在我們的教堂裏真是不計其數！) 那些學院裏的先生們營營於製作四不像的文藝復興式作品。而其中所殘留的光彩，他們還不屑於讓那些天生喜好這種美感的大眾來盲目崇拜呢！

<div align="center">XI</div>

造成梅森尼葉❹聲望的因素：

(a) 是畫面親狎的荷蘭作品的變形。

(b) 濃郁的文學精神(拿破崙的面孔，對我們來說很狰獰，對羣眾來說却近乎莊嚴)。頭部的表情：非常有神；無知的賭棍，狡猾、厚顏、嘲諷的賭棍。

(c) 最重要的乃是技巧的精湛，讓人全心讚嘆道：「那真有力。」

噢！這種可悲庸俗的藝術，輕易上手的業餘藝術欣賞！他們喜用術語，最後更相信自己是在評審！

<div align="center">XV</div>

「藝術，就是東西看起來圓凸的時候。」另一個迷失的靈魂所下的定義。

這種聰敏而鮮為人知的塑造歷史不是來自高更嗎？

最先是一種純粹的阿拉伯花飾，絕少「錯覺」；牆是雕空的：填進造形上對稱，色彩上調和的斑點(彩色玻璃，埃及繪畫，拜占庭鑲嵌，日本字畫)。

之後出現上了色的淺浮雕 (希臘神殿橫樑上的牆面，中世紀的教堂)。

然後帶有裝飾性「錯覺」的古物又為十五世紀用上，試著以著色

的仿塑造浮雕取代上色的淺浮雕，這較前更
能保留裝飾的原意（文藝復興前的風格；記
住雕塑家米開蘭基羅〔Michelangelo〕裝飾西
斯汀〔Sistine〕小禮拜堂拱頂時的情形）。

＊卡拉其，十六世紀中葉
義大利一個繪畫世家，
成立重要的繪畫學院。

這種雕塑：立體圓雕的全盛期，從卡拉其（Carrachi）＊最早的幾個
學院一直沿襲到我們這衰頹的時代。藝術始於東西看起來圓凸的時候。

<div align="center">XX</div>

藝術品的整個感覺潛藏在，或幾近於，藝術家的心靈狀態。安基
利訶說道：「想畫耶穌事蹟的人必須和耶穌住在一起。」這是真理。

讓我們來分析一下夏晼在巴黎大學文理學院所畫的半圓，需要對
庸俗的人作個文字上的說明。是文學方面的嗎？當然不是，因為那解
釋是錯的：具學士資歷的研究人士應該知道以菲拔士（Ephebus）垂向
水面的美麗身影是一種青春之覺醒的象徵。這是美麗的身影，難道不
是美感嗎？而我們感情的深度來自這些線條、這些顏色自我解說其非
凡之美，神聖之美的能力。

以《無子嗣夫婦》（Ménages sans enfants）一畫來說，只有傳說吸
引我（他們給你的起薪將是二十五個半法郎）❹，因為其對骯髒的頭
部和怪誕陳設的精描，簡直荒謬，使我興致索然；我向你保證，這跟
狄泰萊先生的小槍和屠木席（Toulmouche）先生的手鐲是同樣的毛病。

對拉菲利來說是費力的；但以夏晼的能力而言，却是輕而易舉，
稀鬆平常的。

接下去，騙人的「錯覺」，不管是追求還是得來的，不也會導致我
們所謂的可厭的「文學」效果嗎？

想像福希安（Friant）先生來畫高更的《骷髏地》（Calvaire）❺。

這主意應該是科培（F. Coppée）的。我們對十字架前的道德倫常或浮雕「戀人」的強烈印象，並非來自主題或所呈現的自然景物，而是表現、形式和色彩本身。

感性──無論苦或甜，即畫家所謂的「文學性」──來自畫面本身，一張塗了顏色的平面。無須參用任何先前記得的感受（一如從自然取材的主題）。

拜占庭時代的耶穌是一種象徵；而現代畫家筆下的基督，即使髮式畫得再正確，也只是文學裏的。在這一個，形式很有表現力；而另一個，是極力要變成自然的一種自然的摹仿。

一如我所說的，所有的描寫都可從自然中取材，每一幅美麗的作品都可喚起最深最完整的感情，那種亞歷山大居民忘我的極樂。

即使對線條所作的簡單研究，像安昆汀（Anquetin）的《紅衣女子》（*Femme en rouge*，在巴黎 Champ de Mars），也有一種感情上的價值。

而萬神殿上的橫飾牆面（frieze），更是一首偉大的貝多芬奏鳴曲。

XXII

藝術的唯一形式在這裏：真實。一旦不當的盲從附和及無理的偏見去掉了，就有讓畫家幻想，美學家展現其美的空間了。

由於帶有文學的感傷，新傳統主義不可能為博學狂熱的心理學放慢腳步；它將所有不在其感情範圍內的事物都稱之為神話。

它達到最後的綜合。一切都包涵在作品本身的美之中。

XXIV

藝術是自然的神化，是那種只要生存便於願已足的一般自然的神化。

我們稱之為裝飾性的偉大藝術，是印度、亞述、埃及、希臘、中

世紀和文藝復興時期的藝術，以及絕對比現代藝術優秀的作品。如果藏在神聖、魔幻又儡人的肖像下，散發著庸俗感性的自然景物不是偉大的藝術，又是什麼呢？

是否佛陀那種僧侶式的單純呢？還是由宗教民族的美感所轉化成的修士般的單純呢？把真正的獅子和哥薩巴（Khorsabad）的獅子再作一次比較；那一種趨人下跪呢？朵利夫拉斯（Doryphorus）、狄俄杜米諾斯（Diadumenos）、阿奇里斯（Achilles）、美羅島愛神（Venus di Milo）、薩瑪席瑞斯女神（the Samothrace）才能真正挽救人類的形象。還需要提中世紀的聖人嗎？還需引述米開蘭基羅筆下的先知，和達文西畫中的女人嗎？

我研究了義大利藝術家皮那帖利（Pignatelli），而羅丹（Auguste Rodin）的《施洗約翰》（John the Baptist）就是受他影響的。這件作品不是那種千篇一律的雕像，而是一個聲音前進時的魅影；一座可敬的銅像。我們知道夏畹在看似憂悽的《窮漁夫》中歌頌的那人是誰嗎？

美學家的幻想遠勝於粗劣的臨摹；美的感情超越自然的偽裝。

德尼斯，摘錄自〈保羅‧高更的影響〉，一九〇三年❺❶

高更已去世，而現在西更（Armand Séguin）記錄完整的研究已發表在《西方》雜誌上❺❷，此文用來探討他對當代藝術家的影響比探討他本身的作品更為恰當，而我們希望很快就能將他的作品蒐備齊全展出。

我們之間在一八八八年之際進茱莉亞學院作風最大膽的年輕藝術家，幾乎完全無覺於藝術界這個以印象主義為名，改革了繪畫藝術的偉大運動。他們接觸過若爾（Roll）、德能（Dagnan）；他們欣賞巴斯提

安—勒巴吉；並帶著一種敬重的冷漠談論夏畹，雖然私下裏懷疑他是否真的能畫。感謝當時在聖德尼 (Saint-Denis) 市郊小畫室的監管塞魯西葉，在任時極富創意，所以環境自然比大多數院校更有學術氣氛。那兒常討論的有柏拉丹 (Péladan)、華格納、拉莫若 (Lamoureux) 的音樂會，以及頹廢文學，而後者，附帶一提，我們知道得很少。羅爵 (Ledrain) 的一個學生把閃族文學介紹給我們，而塞魯西葉也對當時在亞歷山大學院考哲學學位的青年德尼斯大談該學院和普羅提納斯 (Plotinus) 的理念。

是在一八八八年初，塞魯西葉從阿凡橋回來，神祕兮兮地給我們看一個上面畫有風景〔後來名為「符咒」(Talisman)〕的雪茄煙盒時，高更的名字才傳到我們耳裏。盒面上紫色、朱紅、維洛內些綠色及其他幾種好像剛從顏料管裏擠出來，幾乎不摻雜白色，看來很生硬。「你怎麼看這棵樹？」高更站在《愛之林》(Bois d'Amour) 的一角這樣問道，「真的很綠嗎？那麼用綠色，用你調色盤上最美的綠色。而那陰影可是相當地藍？那麼，別怕把它畫得儘可能地藍。」

就是這樣，這「塗有以某種秩序調配出的色彩的平面」的豐實觀念，首次以一種既矛盾又難忘的方式介紹給我們。我們於是領悟到每一件藝術品都是一種轉換，一種嘲弄，其熱情和所接收到的感覺相當。這就是伊貝爾 (H. G. Ibels)、波納爾、蘭森、德尼斯毫不猶豫地投入的那個演變的源起。❺我們開始常去勒費佛 (Jules Lefebvre) ——我們的贊助人——完全不知道的一些地方：蒙馬特大道古庇畫店的中樓，畫家的弟弟*帶我們看了幾幅高更的馬丁尼克島 (Martinique)*，還有掛在一起的幾幅文生、莫內和竇加；而在克羅塞爾路 (Clauzel) 上的老唐吉畫店裏，我們驚異地發現了塞尚。

塞魯西葉極有哲學的慧根，很快地將高更的寡言轉換成了科學的條理，這對我們造成關鍵性的影響。高更並非教授。但某些人卻如此冤枉他——羅特列克惡作劇地給了他這個稱謂。相反地，高更卻有直覺的本能。他的言談像他的著作一樣，充滿了撼人的警句，深刻的見解——一言以蔽之，他那斬釘截鐵的論調讓我們震撼。我猜他一直要到離開了元老們❸聚集的不列塔尼，前往巴黎後才領悟到這個，而於發表象徵文學的偉大宣言時，才發現自己的理念已由奧利耶這樣的作家潤飾成條理分明的形式。

很可能最初提出綜合理論，後經與文人接觸而變成象徵主義的這人並不是他。這眾說紛紜的問題上，貝納是非常有可能的。但高更仍是**大師**則是不爭的。他那強詞奪理的論調，每個人都樂於引用。不只是他的才華和源源不絕的幻想力，甚且其浪漫行逕的任一特點——姿態和口才，充沛的體力，酒量和好勇鬥狠——都為人崇拜。他的優越在於我們全無指導時，指點我們一兩個非常簡單而基本的真理。因此，他雖不曾就古典的層面上探索過美，卻很快就讓我們沉迷進去。他最主要的是表現個性，表現「內在的思維」，即使醜陋亦無妨。他仍然是個印象派畫家，卻聲言讀了「寫有美的不朽定律」的書。❺他有鮮明的個人色彩，卻執著於最大眾化最無名號的通俗傳統。而我們卻從他的矛盾之中提煉出有益的原則和方法。

但即使過了那麼久，印象派的理念也全未過時——購買然後轉手一幅雷諾瓦（Auguste Renoir）或竇加就可維生。高更把這個理想，加上他從古典傳統及塞尚那兒求取的心得傳給我們。他介紹塞尚時，並

非把他當做一個獨立的天才或馬內學派內的一個異數，而是他真正的面目，長期努力後的結果，也是重大轉捩點後的必然現象。

一如印象派衛道者的作品和其歪論所印證的，印象主義即走回陽光——回到擴散的陽光和自由的構圖。也就是柯洛（Jean Baptiste Camille Corot，1796-1875）作品中的價值觀，暈光的技法，新鮮色彩的品味，最後，日本的影響，那種一點一滴逐漸滲透整塊物質的影響。是的，這些全有，但還有許多別的。除了這項遺產，高更還同時向我們宣佈了另一樣。

高更把所有因臨摹觀念而產生的障礙都從我們畫家的本能上解脫了。我們畫室裏最鄙俗的寫實主義繼承了安格爾最後一批門生那種貧血的學院風格；我們那兒的一個教授杜謝（Doucet），建議我們用耶路撒冷的照片以增加那張耶穌受難草圖的趣味。然而，我們極欲享受像目前這樣橫掃當時年輕作家的「自我表現」的樂趣。從高更那富表現力的造形所提煉出的對等理論，給了我們達成這個目標的途徑。高更給了我們對抒情風格的需求；例如，如果我們可以把那棵一時之間看起來很紅的樹畫成硃砂色，那麼為什麼不將這些印象以詩的隱喻裏用得相當明顯的誇張手法，在造形上轉換一下呢？為什麼不乾脆把香肩扭曲以強調其弧度呢？把膚色誇張成珍珠白？把紋風不動的樹幹的對稱圖案化呢？

那替我們解釋了羅浮宮裏，文藝復興前，魯本斯和維洛內些的一切。但我們把高更初步的學說加以補充，用大自然中變化無窮的美的和諧來取代高更那過於簡化的純色理論。我們將調色盤上的一切資源演變成我們情感的狀態，而激發這些感覺的景象由於我們自己的主觀而變成無數的象徵。我們尋找相對的東西，僅在美感上相對的東西！

而同時，和我們正好相反，一些極端保守的美國畫家却以臨摹微光下無聊物體那毫無新意的造形來炫耀其愚蠢的技巧。❺❻我們眼中全是高更從馬丁尼克島和阿凡橋帶回來的光輝。和官方教條下的悲慘現實比較起來，這簡直就是華麗之夢！此乃有益的醇醪，難忘的熱情之浪！再者，塞魯西葉以黑格爾（G. W. F. Hegel）向我們證明，無論邏輯上哲理上都是高更正確，而奧利耶的長文更強調了這一點。

當時我們不太感覺得出高更的異國風味，他印象派格調裏半野蠻的優雅。我們只當他是用「裝飾手法」來表現的一個力證。

「裝飾」這個字還沒有在藝術家甚至外行人之間成爲日常話題。而高更一反常態，對他最知心的崇拜者也不承認自己是個裝飾畫家。他自認是個手工藝匠，不但做家具、陶瓷，還雕飾自己的木鞋，我們不禁對奧利耶那句插科打諢的話深感戚戚：「嗯！怎麼了！在我們這個悲慘的世紀裏只有一個偉大的裝飾家，如果把夏畹算在內的話，或許有兩個，而我們這個銀行家工程師充斥的低能社會，却拒絕給這個獨特的藝術家一個小小的宮殿，全國最樸素的一間茅屋，以掛他綺麗的夢中華服！」❺❼

他那種誠實、歸類、富彈性而又寬宏的處理手法，顯然是來自塞尙，和科學的點描派之間的差別有如牟侯最早期的學生玩弄的愚人技倆。他把一張六號❺❽的畫布畫成巨型壁畫的氣派。由此我們得出一明智之箴言，就是一切繪畫都是以裝飾和雕琢爲目的。

新藝術及其附庸者尚未出現。一八八九年的展覽仍未顯露出外國，尤其是英國方面的情況。

因此藉著這個絕佳的時機，高更把藝術主要是一種表現方法這個眩人的啓示，注入一些年輕藝術家的心靈裏。他可能不知不覺地敎了

他們：一切物體都帶裝飾性。最後，以自己的作品為例，他證明只有簡單明瞭，只有物以類聚時，一切的壯麗與美才有價值。

他不是過去十五年來那種倒盡我們胃口的「紳士型藝術家」──不錯，他的感性的確有異常人──但他的作品却粗率而痛快。他充分辯證了卡萊爾（Thomas Carlyle）玩弄的語源學字彙：「天才」和「創造之才」。從他的野蠻藝術，粗略的智識，潑辣的率眞之中散發出某些最基本最深刻的眞理。他言談間的強詞奪理，無非是要和別人一樣顯得自命不凡。但由於他是巴黎人，其中便蘊藏了每個時代的藝術所必備的基本道理，深刻眞理和不朽的觀念。本著這些，他再度振興起繪畫。在我們這腐敗的時代，他像沒有古典背景的普桑（Nicolas Poussin），而且與其溫順地去羅馬研究古蹟，他燃著一腔熱情去發掘不列塔尼骷髏地和毛利偶像的古樸風格，或「艾皮諾造形」（Images d'Epinal）❺⑨生硬著色的傳統。沒錯，但像偉大的普桑一樣，他也狂熱地愛好簡單明瞭，並勸誘我們全心追求。對他而言，「綜合」和「風格」也幾乎同義。

德尼斯，〈綜合主義〉，一九〇七年❻⓪

綜合不一定意味把一件東西的某個部分壓抑的簡化：而是讓描繪容易明瞭的簡化。簡而言之，就是照其地位的重要性來排列：把每張圖畫規劃出單一的節奏和主調；要壓抑而趨於籠統，是一種犧牲。像他們在葛拉賽（Grasset）學院說的：單是把一件物體圖案化是不夠的；那只是臨摹出一件毫無特徵的東西，然後再特別強調其外在的輪廓。這樣的簡化不是綜合。

「綜合」，塞魯西葉說道，「是在少數我們懂得的幾個造形內納入所有可能的造形：直線，某幾個角度，弧形和橢圓形。出了這個範圍，

我們便迷失在千變萬化的汪洋中了。」這無疑是藝術上的數學觀念，然而並不減其壯闊。

德尼斯，「主觀和客觀的變形」，一九○九年❻

　　我們以對等或象徵理論取代了「經由某種氣質看到的自然」這個觀念。我們肯定任何景象引起的情緒或精神狀態，都會在藝術家的想像中帶來象徵或造形上的相等體。藉著這些就足以喚起當時的情緒和精神狀態，而無須再「複製」原來的景象。因此我們每一種感覺的狀態，一定都能找到一個相對的物體來表現。❻

　　藝術，不再只是我們記錄下來的視覺感受而已，而無論有多精緻，也不再只是一張大自然的照片。可不是嗎？它成了我們精神上的創造，而自然只不過是個藉口。高更說的，「我們用的不是眼睛，而是在神祕的思想中心探索。」結果，像波特萊爾所希望的，幻想又變成了能力之后。而我們也得以把感覺發揮出來，而藝術，就成為自然的「主觀變形」，而非臨摹了。

　　從客觀的角度來看，既有美感又帶理性的裝飾畫變成對等理論的互補，一種必要的中和劑，這是印象派畫家無法明白的，因為這和他們那種即揮而就的品味是完全相反的。為了表達而容許一切變形，甚至於漫畫手法或個性上的誇張。而「客觀的變形」是要求藝術家把一切都置換成**美**。總之，能表達一種感覺的綜合、象徵，必定是動人的轉換，而同時也是一個眼睛看了舒服的物體構成的。

　　這兩種趨勢緊密地結合在塞尙的作品裏，而在梵谷、高更、貝納的各個階段，以及過去所有綜合畫家的作品裏也都找得到。這和他們的思想是互相對照的；他們理論的精華濃縮到這兩種變形，是個很確

切的總結。於裝飾性變形通常是高更的優先考慮之際，倒反而是主觀變形培養了梵谷的特色和情調。前者，在其粗獷而充滿異國風情的畫面下，我敢說嚴格地分析起來，在其構圖的設計之中仍然殘留著一些義大利的演說味道。相反地，那個和林布蘭來自同一國度的畫家却是個激情的浪漫派；圖畫般的風景，悲慘的人世要比造形上的美感和秩序更能打動他得多。他們因而代表了兼具古典和浪漫這個運動的特例。讓我們在這羣年輕人裏的兩位大師身上找一些具體的形象來說明一些極爲抽象、甚至隱晦的觀點……

　　同樣地，接納了象徵主義或對等理論之後，我們就可界定模仿在造形藝術中扮演的角色了。這門學問便是繪畫的核心問題。歐爾貝克（Johann Friedrich Overbeck）學派❻❸，安格爾學派，所有的學院派都信奉崇尚客觀、標準的美感——因而這個問題也就沒有好好估量過。但是十九世紀的大錯是在風格和自然之間傳授了一種歪論。那些大師們從未分清現實——至少在藝術裏是一個元素——和現實的闡釋兩者間的區別。他們的素描和寫生在風格上和油畫不相上下。理想這個字相當誤導；這起源於唯物藝術觀的時代。一張笨拙的寫生畫，無須在事後刻意地加重格調。高更說，「只要有才情，你高興怎麼畫就怎麼畫。」即使臨摹，這個絕對的藝術家也很有詩意。其藝術技巧、內容和目標都足以提醒他不要把自創的「物體」和其主題——即自然——搞混了。象徵派的觀點是要我們把藝術品當做一種和所身受的感覺相當的東西；因此，對藝術家而言，自然可以說是一種他本身的主觀狀態。而我們稱之爲主觀的變形也就相當於風格。

荷德勒，「平行主義」❻❹

任何一種重複，我都叫做平行主義。

自然界裏我覺得最迷人的東西，往往都有一種統一的感覺。

如果我走的路通往松樹林，林中的樹高聳入雲，我則把立於左右
的樹幹看成數之不盡的柱子。同一條重複多次的直線包圍著我。那麼，
要是這些樹幹的輪廓在一整幅深色背景上清晰顯現，在湛藍的蒼穹下
襯托而出，這種統一的感覺就是平行主義。這許多矗立的直線就有一
根巨形直桿或平面的效果。

一棵樹總是長出形狀同樣的葉和果。托爾斯泰（Tolstoy）在《何
爲藝術》（What is Art?）一書中說，即使同一棵樹上也沒有完全相同
的兩片葉子，我們可以更正確地說，沒有什麼比楓樹的葉子更像楓葉。

我還得指出，顏色的重複會加強形式，這在上述的例子裏皆幾近
如此。花瓣以及樹葉通常都是同一種顏色。

現在我們悟出動物和人體的結構也同樣具有左右兩邊對稱的原則……

我們作個總結：平行主義可從一件東西的個別部分單獨來看；如果把幾件同類的東西放在一起則更為明顯。

而如果我們把自己的生命、習俗和這些自然界的法則相互比較時，就會驚異地發現同樣的法則一再重複……

歡慶一次大事時，人們面朝同一方向前進。這是一個跟著一個的平行。

如果有幾個人為了同一個目的圍桌而坐，我們就了解他們是組成統一的平行，像一朵花的花瓣。

我們高興時就不想聽破壞興致的噪音。

俗語說：物以類聚。

平行主義或重複之法則在這所有的例子裏都可見到。而這經驗上的平行主義則是以表達方式轉換成了我們以上討論過的形式上的平行……

如果一件東西使人愉悅，重複後則會益增其魅力；如果表現的是悲傷或痛苦，重複也會更增其憂愁。同樣地，任何怪異或可厭之物重複後，也就會更難忍受。所以重複總是加深其效應。

自從這和諧之法為原始藝術家採用後，就消失不見，被人遺忘了。人們力求變化的魅力之際，也破壞了統一。

只要不過於誇張，變化和平行主義一樣，是一種美的元素。因為我們眼睛本身的結構要求我們在絕對劃一的東西裏，摻入一些變化。

要做到簡單，不總像看起來那麼容易……

從藝術品中，我們會發現原來就埋在裏面的一種新秩序，而這就

是統一的觀念。

恩索爾，奧斯頓海灘，一八九六年❻

　　海灘熱鬧得不得了。混合了高雅的布魯塞爾人和較爲粗俗的根德人 (Ghent)——形形色色，各種人等的世界。油頭粉面的小伙子穿著法蘭絨褲在沙灘上奔竄。蠔類成堆。可愛的小傢伙們逗弄著像蟹一樣的柔軟生物。苗條的英國女子輕快地漫步而過，等等，等等。

　　這羣螞蟻在星期天的海浴時間數量大增：那些泳者笨重的體態都落在其寬而平的腳上了。臀部肥大、長得像蟾蜍的農婦尖聲叫著。鄉下人用肥皂清洗著髒腳。鄙俗不堪的笑鬧。形容不出的一片紊亂，等等，等等。

　　這個快樂的景象也有其黑暗面：我們想起冷酷無情的趕驢人，衣衫襤褸的食土人。一個讓所有敏感的心靈厭惡，把美麗柔和的沙灘弄

22　奧斯頓海灘的風景明信片，恩索爾在上面加插素描

髒的貪婪部落。英國人動輒粗暴地掌摑調皮的小搗蛋。我們來安撫一下受苦受難的驢子，鞭撻兇殘的扒手。

另一幅悲慘的畫面：一個形容不出的水族箱，神祕的魚在兩片玻璃之中游來游去。一些貝類憂愁地在死水中慵懶地匍匐前進。一尾魚噴了某種酸液在奧斯頓一些好人的臉上，不過這些人本身也吐渣渣。變色蜥蜴般的白魚，生了膿疱的龍蝦，暴躁的螃蟹，卑劣的木蝨，等等，等等。

恩索爾，摘錄自其選集的序言，一九二一年❻

讓我們把我們的聲明完整而哲理地提出來，而萬一帶有危險的傲氣就更好了。

經過證實的確切結果：

我永不間斷地研究，今天戴上了榮耀之冠，却引起我那些長得像蝸牛般的徒眾的敵意。但我仍然一路做著。[要如何解釋才能欣賞像西蒙尼葉〔Semmonier〕、毛克萊這樣的畫家呢?] 早在三十年前，還沒有烏依亞爾、波納爾、梵谷和光影畫家時，我怎樣才能說明達到一切現代發現的途徑? 一切光線和視覺解放的影響呢 [?]

有一種敏銳而清晰的視覺，是一直都採用傳統製方，膚淺而拙劣的法國印象派畫家根本就不懂得的。當然，馬內和莫內表露了一些感性——但多麼不痛不癢啊! 而他們整體的努力却沒有帶來什麼重要的發現。

我們要詛咒點描派枯燥可厭的嘗試，在光線和藝術方面都已失敗。他們的點畫技巧用得冷淡呆滯，毫無感情; 線條用得正確但僵硬，且只畫出了光線的一面，即顫動的效果，但却沒有達成其形式。他們的

方法太過局限，無法做進一步的探討。這種靠冰冷的計算和狹隘的觀察的藝術，在光影的顫動上早就瞠乎其後了。

啊！勝利！視野無限地擴張了，解放了並敏感於美感的眼光不時在變；對受造形或光線影響的效果或線條也以同樣的敏銳來看待。

[大量的研究似乎看來相反。]閉塞的腦筋只要求千篇一律的開頭，完全相同的發展。畫家非得一再重複他那些平凡之作，而其他別的都受到譴責。[那是某些喜歡把什麼都歸類的檢查官的忠告，他們把藝術家像蠔床上的蠔一樣的分隔開。噢！可厭卑鄙的小人，喜歡陳陳相因的藝術！而戶外畫家，由於精神上的匱乏，就不太可能嘗試裝飾繪畫；肖像畫家則一輩子都得一致！]這些可憐蟲要求可愛的幻想，天堂的玫瑰，和畫家的創作靈感，都從藝術活動中嚴加棄絕……

是的，在我之前，畫家都沒有留意到他的視覺。

恩索爾，摘錄自恩索爾在「比利時文學」為其舉辦之餐會上的演說，於奧斯頓，一九二三年十二月二十二日❻❼

自一八八二年以來，我就知道自己在講些什麼。觀察修正了視覺。最初是通俗的視覺，線條簡單枯燥，色彩亦無新意。第二個時期是訓練有素的眼睛，較能分辨色調的價值和奧妙。這種視覺已經與眾有別了。

視覺的最後一個階段是藝術家能看出光線、光線的平面，以及其意趣的微妙和變化的時候。這些接連而來的發現修正了最初的視覺；線條變弱，退居次要。這種視覺不會完全為人了解的，這需要長期的觀察和仔細的研究。一般人只會見到其中的紊亂和謬誤。就是這樣，藝術從哥德時期的線條演變成文藝復興的色彩和動感，最後在現代的

光線中達到巔峯。我再說一次：理性是藝術之剋星。唯理是問的藝術家即喪失了所有的感覺，強烈的本能退化，靈感衰竭，而心中的激情也消失了。在理性這條鎖鍊的末端吊著的是天字第一號大傻瓜，或可有可無的人。

藝術上所有的規則、準繩所吐出的死亡就像戰場上其嘴唇青綠的弟兄一樣。點描派那種淵博講理的探索，科學家和知名學者指出並吹捧的研究，已經死了，像石頭那樣完完全全地死了。

印象主義死了，光影主義死了——全都是毫無意義的名稱。我見過許多派別和發起人曇花一現的誕生、發展和消逝。立體派，未來派

23　恩索爾，《我被惡魔包圍》，1898 年，彩色石版畫（紐約現代美術館）

150

[等等，等等]……

因此，我用盡全力大聲呼喊：這些牛蛙叫得愈響，就愈容易爆破。

朋友們，只要有個人視覺的作品就會生存。人必須創造出自己的圖畫科學，而面對美感要像面對自己所愛的女人一樣地興奮。讓我們本著愛來工作，不要怕犯錯，那是偉大的品質裏無可避免且經常發生的。是的，錯誤就是品質；且錯誤還比品質更難能可貴。品質意即統一，任何人只要努力就可達致的那種一般的完美。錯誤却能避免傳統而通俗的完美。因此錯誤是多樣的，是生命，反映出藝術家的個性和人格；它有人性，包含一切，得以挽救作品。

恩索爾，摘錄自恩索爾在Jeu de Paume展覽的開幕致詞，於巴黎，一九三二年❻⑧

法蘭德斯海給了我它所有燦爛的火花，而我每天早上，中午，晚上都要擁抱一次。啊！我摯愛的大海的美妙之吻，昇華之吻，沙質的，帶著泡沫的芬芳，辛辣得令人振奮。

巴黎，以及人們工作遊樂的羣山，我向你們致敬。巴黎，強力的磁鐵，比利時所有的大明星都吸附到你身旁。巴黎，偶像啊！我帶給你我自己的一顆小星星，把你最好的一面顯現給我吧！

親愛的朋友們，我想起一九二九年，那年我在布魯塞爾的藝術宮（Palais des Beaux-Arts）有最為全面的一次回顧展。你們的藝評家很寬宏大量，彼此競相讚美我，而現在你們偉大的人民又對我的工作發生興趣。

親愛的法國同盟弟兄，你們會看到我家裏的一些特寫，廚房裏有捲心菜，長了鬍鬚和條紋的魚，動物化的現代女神，噘著嘴裝腔作勢

的可愛女士們，在雲端裏驚鴻一瞥的反叛天使，這些都充分代表了我。

我的繪畫都來自哪裏，我也不清楚，大部分來自海洋。

而我那些痛苦的、醜化的、粗魯的、殘忍的、惡毒的面具，很久以前我可以這樣說道：「我被人尾隨著，却快樂地離羣索居於一荒鄉僻壤，受控於一張面帶殘暴但光輝的面具。」

而這張面具向我喊道：色調的新鮮，強烈的表情，眩麗的裝飾，明顯而出其不意的手勢，突發的動作，精緻的騷亂。

噢！奧斯頓嘉年華會上的面具：傲慢的駝馬臉，尾巴像天堂鳥的怪鳥，廢話連篇的藍嘴鶴，腳上敷著黏土的建築師，魯鈍的冬烘先生，戴著發霉的骷髏，胸腔無心的活人解剖師，古怪的昆蟲，讓軟體動物寄生的硬殼貝類。去看那幅《基督進入布魯塞爾》（The Entry of Christ into Brussels），畫面充塞著海裏吐出的硬體軟體動物。我的看法為嘲諷征服，被壯麗感動，變得更為精益求精，我的色彩變得更純，更全面且個人。

我在我們的國家看不到深赭色。死氣沉沉的赭色來自地裏，它們

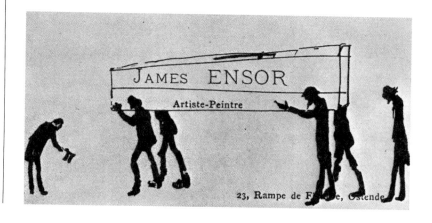

回到土裏時，也不會帶著鼓聲或小喇叭。啊！繪畫裏的嬌嫩花朵都被一陣泥浪給淹沒了。

藝術大師們的傑作在蒙塵的光漆下暗淡、腐敗、龜裂了，或褪色刮損、修飾潤色過度，變得毫無價值可言了。

鳶尾花不在那兒了。修補匠、潤飾家，請聽我永不過時的座右銘：

叫得最大聲的青蛙最容易爆破。我們來把色彩調亮，讓它們盡情地唱歌、歡笑、呼喊。

在巴黎神聖的山頂上，所有的燈塔都點亮照耀著，青春的綠色，成熟的金銀色，少女的粉紅。

咆哮的"Fauves"，野獸，Dodos，達達，跳躍的表現派，未來派，立體派，超現實派，奧費主義（Orphism）。你們的藝術很偉大。巴黎很偉大。

讓我們鼓勵這些畫家的藝術及其五花八門的準則。爲了色彩上的救贖，齊發禮砲，這藝術上的砲手。

色彩啊！色彩，活著和死了的生命，繪畫的魔力。

我們夢境的色彩，我們愛人的色彩⋯⋯

砲手們，舉起你們的槍，女砲手，你們也一樣。發射禮砲以光耀貴國藝術家的天分，而對耽於逸樂的畫家，發射空彈。

各位男女畫家朋友，你們神聖的禮砲發射出來的，不是死亡，而是光和生命。

孟克，〈藝術和自然〉 ❽

於華納蒙（Warnemünde），一九〇七～〇八年

藝術是相對於自然的。

只有人的內心才能產生藝術品。

藝術是一種形式，由人的神經、心、腦和眼所組合成的形象。

藝術是人對形象無法抗拒的一種衝動。

自然是藝術賴以維生的唯一偉大的領域。

自然不只是眼睛看到的而已，還能顯現靈魂內在的形象——眼睛背後的形象。

於艾克利（Ekely），一九二九年

藝術品就像水晶一樣——像水晶一樣也必須擁有靈魂和發光的力量。

藝術品只有分明的塊面和線條是不夠的。

如果向一羣小孩丟去一塊石頭，他們就會一哄而散。

一種重新組合的行為就完成了。這就是構圖。這種色彩、線條和平面的重組手法就是藝術和繪畫的主題。

它〔繪畫〕不必帶有「文學性」——這是很多人在繪畫不描寫桌布上的蘋果或破損的小提琴時，所破口大罵的一句話。

於艾克利，一九二八年

一張有十個破洞的好畫比十張沒有破洞的爛畫強。一幅牆上的炭筆印可能比十幅撐得堅挺、鑲著名貴金框的畫要好。

達文西最好的作品都已毀了。但並沒有死。絕頂的才思永存不朽。

魯東，〈暗示藝術〉，一九〇九年❼⓿

那種一開始讓我的作品深奧難懂，而同時又阻滯難進的，到底是什麼呢？是否某種和我特殊的才華不協調的觀點呢？在心、腦之間的某種掙扎呢？——我不知道。

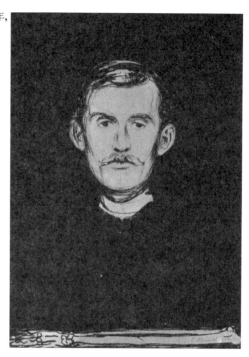

24 孟克，《自畫像》，1896 年，
石版畫

　　事實上，我一開始總是朝著完美和完美的形式（你能相信嗎）去
做。但我現在告訴你，在我的作品裏絕對找不到造形——我指的是根
據光影的法則和相當傳統的明暗對照法那種客觀所見，一如其本身的
造形。我最多在一開始就根據舊有觀點下的藝術規則，來重現（因為
人在可能的範圍應該知道得愈多愈好）外在世界的物體。我只把這當
作一種練習。但現在成熟以後，我聲明，其實應該是堅稱，我所有的
作品完全限制在明暗對照法之中。但也大量借用線條的抽象性所產生
的效果——那來自深處，直接影響到精神的動力。只有回到陰影的神
妙變化和虛構的線條韻律，暗示藝術才能實現。這沒有比在達文西的
作品裏更能感覺到了。要是沒有這些，他藝術裏影響到我們心境的那

種無邊的神祕感和迷惑力是不可能達到的。這是組成他語言最主要的字根。此乃藉由一種完美，優越和理性的意識，以及對自然法則無言的折服，這個可欽可佩的奇葩才得以掌握整個形式的藝術。他掌握了其中的本質。「自然界充斥著無數非來自經驗的法則。」他這樣寫道。自然，對他來說，對所有的大師一定也如是，既為一絕對之必須，也是一基本的定理。否則這畫家是怎麼想的呢?

大自然要求我們順從它所賞賜給我們的天賦之需。我本身的才華導我走向夢境的領域。我把自己交給想像的煎熬，交給自然藉由我的鉛筆所展現的各種驚喜，但我秉著自己對藝術這個有機體所感所知的基本定律來導引或訓練這些驚喜。我唯一的目的是：用出其不意的引誘，把思想範圍內所不知的聯想和魅惑，慢慢灌輸給觀眾。

此外，我所說的沒有一樣不是杜勒在其版畫《憂鬱》(Melancholia)裏已精妙地論述過的。這在當時看來很不協調。不是的，他說得一清二楚，完全是以線的觀點及其強大的力量來界定的。他那種嚴肅深刻的精神，有如樂曲中強勁的主調裏綿密複雜的重音符讓我們靜下來。和他比起來，我們只能吟唱幾小節刪簡的調子。

暗示藝術就像是為夢境所畫的插圖，同時也引導思緒的走向。頹廢與否，都是如此。我們不如說這是成長，是藝術的演進，藉著一必要的提升以求取個人生命裏最高的昇華和擴張——我們力量或道德支撐的頂點。

這暗示性藝術完全包涵在音樂那種歡騰的藝術領域裏，而更為自由、明亮。這也是我自己的藝術，由不同的元素組合在一起，其形式改換變化，和身邊發生的事件絕無絲毫關係，却自有其本身的邏輯。對我早期的作品，藝評家所犯的錯誤都是由於他們看不出這是根本就

不需要去界定、去了解、限制、深究的，因爲任何新事物只要謙誠求新——例如來自別處的美——本身就有其意義。

替我的素描命名，可以說常是多餘的。標題只有在其含糊、混淆，甚至故意模稜兩可時才有道理。我的素描是要「啓發」，而非解釋。它們並不解決什麼。它們像音樂一樣，將我們置於令人費解的世界裏。

它們是一種隱喩，和所有的幾何藝術都相去甚遠，德•哥蒙(Remy de Gourmont) ❼ 將之留置時這麼解釋道。他在其中看到一種想像的邏輯。我認爲這個作家在數行之間對我早期作品的評論，比所有以前寫過的文章都要多。

想像錯綜複雜的圖案或各式各樣綣縮的線條，帶著浩瀚無邊的天空所能給予的精神，在空間裏而非平面上伸展開來；想像這些線條投影於所能想像得到最怪異的東西上，包括人臉在內，並與之結合。如果這張臉有我們每天在街上遇到的那種人的特質，非常眞實、直接但又出人意表，那麼你就會看到在我多幅素描裏常出現的組合了。

即使再作解釋也不能說得更清楚：這就是人類表現的回應，藉著幻想的馳騁，在錯綜變化的圖案裏表現出來。我相信觀眾看了以後就會產生這種反應，引起某些幻想，其意義隨著自身的感性和幻想力而增減。

而且，一切都來自宇宙的生命；畫家故意把一道筆直的牆畫得一塌糊塗，是因爲他要把注意力從穩固這個觀念上移開。而畫水時不考慮地平（只引用最簡單的現象）的畫家也是一樣的。但是在植物的世界裏，打個比方，有某些隱祕而天生的生長傾向是敏銳的風景畫家不可能誤解的：樹枝根據生長的規律和樹液的流向從樹幹上怒伸出去。眞正的藝術家一定會有這個感覺，也一定會這樣來表現。

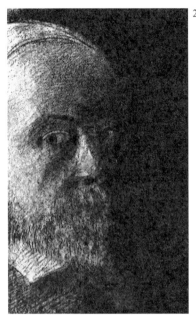

　　動物或人類的生命也是如此。我們連一隻手都動不了，除非全身都置於地心引力的定律中。製圖員對這很淸楚。於創造某些想像出來的生物時，我相信我遵循了這些本能上直覺的聯想。和海斯曼❼的暗示相反的是，這些想像並非得自顯微鏡所展現出來的恐怖的迷你世界。完全不是。創作時，我極爲謹愼地設計這些東西的結構。

　　有一種畫圖的方法，是把幻想力從呈現在外在世界枝節裏那種惱人的煩憂中開脫出來，而只描繪虛構的物體。我就曾經以花莖、人臉，甚至骷髏的某些形象來創出各式各樣的奇想，而我相信是不得不這樣畫成、構成和形成的。它們之所以這樣形成是因爲本身是有機體。說起來，不管怎樣，人都無法創造那種物體即將走出畫框來行動或思想的幻覺，圖畫並不夠現代。它們無法奪走我那種能賦予最怪誕的東西

以生命錯覺的異稟。因此，我的原創力全在於依照或然率賦予看似完全不可能的生物以人類的生命，且儘可能地以可見事物的邏輯用於不可見的事物上。

由神祕的陰影世界的角度看來，這個方法進展得自然輕鬆，在這方面，林布蘭向我們顯示時，提供了答案。

但是另一方面，就像我常說的，對我的進步最有成效、最為必要的方法就是臨摹實物，把外在世界物體最精微、最獨特、最剎那間的枝節仔細地再複製出來。於嘗試精確地臨摹卵石、幼苗、手掌、人的側面或任何其他生命或無機物後，我體驗到一種精神上的亢奮；在那一刻，我需要創新，需要讓自己任意地描繪幻象。因此，調合浸淫過後，自然成為我的泉源，我的活力和酵素。我相信這是我真正的創造力的來源。我相信我的素描也是一樣；顯然地，人所創造出來的東西先天上就算再有弱點、偏差和缺陷都好，但如果不是根據生命的定律或一切生物需要的道德傳播所創造、形成和構成的，那麼對我的素描，很可能一刻都不能容忍（因為這些素描表達得很有人性）。

魯東，「目錄引言」❼❸

我這番話既不是說給那些大唱高調的人，也不是說給多烘先生聽的，因為他們都不正視自然之美。異於他們心理狀態的習俗，使他們無法接納那些融合了感性和思想兩者間的想法。他們的精神太執著於抽象而無法完全欣賞享受藝術的樂趣，而這常關係到靈魂和外在物體之間的和諧。

我演講的對象是那些無須藉助刻板的解釋就能將自己投入感情與內心隱密而神奇的定律的人。

藝術家逐漸順服於扣在他周遭宇宙間那種既定的脈搏律動。他的眼睛──那永遠敏銳，永遠活躍的感情中心──沉迷於他喜愛並細察下的自然奇景。如同其靈魂，他的眼睛和最瞬間的現象也常保聯繫，對他這麼一個真正的畫家來說，這是莫大的樂趣；甚至還顯得很嚮往。他怎麼可能放棄這麼賞心而完整的世界，而去取學者或美學家居於其間的泛泛天地呢？他做不到。他不可能去做這種在他能力範圍之外的冒險。別要求他做先知；他只結他自己的果實──這就是他的作用。

如果藝術家為了評鑑他人而拿自己來作比較，只能經由一個非常笨拙而困難的方法──因為他必須摘掉自己的眼鏡以便看清他人的作品，而又無法由此得益。他只能把自己，把他個人的冒險，把命運已對他的安排，無論悲喜的個人狀況訴說殆盡。

至於我呢，我自信已畫出一種很有表現力、暗示性且難以歸類的藝術。暗示藝術啟發了壯觀的造形元素，這些元素融合在一起以求達到那種能引發刺激視覺，同時促進思考的目的。

如果我那個理性時代的羣眾──時當印象主義圓頂低矮的巨廈建立之時──對我的藝術不是即時有所反應，那麼這一代當會比較了解。這是自然而然演變來的。況且，年輕人的心態也不一樣了，他們受到的音樂狂瀾是前所未有的，因而也接受了這種理想的藝術形式下的虛構和夢想。

德·維爾第，〈回憶錄：一八九一～一九○一年〉❼❹

我們❼❺在十九世紀九○年代初所做的工作有其根本的重要性，應該能提供嚴肅的藝評家和藝術史學者足夠的資料，以激起那些不明其所以而妄下非言過其實即完全謬誤之論的人的好奇心。不過即使如此，

在某一個觀點上却是一致的。在這件事上，沒有作家會否認改革的先兆起於比利時，不然就是從布魯塞爾蔓延到巴黎，然後再到德國和荷蘭。但促使這批比利時元老在形式上刻意走出傳統的一種革新，以正式宣佈他們的反叛，這層道德上的禁忌却絕少有人去解開。然而在各種推動他們的不同動機之中，包含了何以這個運動後來走向兩個極端的原因──而這個分歧却非一時半刻可見的。

雖然基本上我們的目標極不一致，我們四人的作品却顯然由於一個共通的特色而歸納、比較、形容成一類：那就是創新。「新藝術」這個名詞就是這樣來的。激勵塞魯瑞葉─波維（Serrurier-Bovy）、漢克

26　却吉納，《亨利‧
　　梵‧德‧維爾第》，
　　1917 年，木刻

（Hankar）和荷塔（Horta）擺脫傳統而醉心於新形式的這種雄心壯志，實際上是想一嘗開創一種新氣象時的樂趣和聲望。從固步自封的傳統中解脫後，以及設計上一個新時代的來臨會帶來什麼，對這我和他們抱著同樣的期待，但這樣的憧憬並不能滿足我。我知道我們還得掘得更深，奮鬥的目標比本質上可能僅是瞬間的創新重要得多。要達成這個目標，我們必須清除歷代堆積在這條路上的障礙，防範醜陋的侵襲，迎擊每一股腐化自然品味的力量。有兩個基本的原則鞏固了我的信心，且在我自我摸索時引導我：一是美學的，一是道德的。這裏我必須說明，除了一些普通的學校教育外，我慶幸能逃過教育常帶來的精神迫害。源於自修得來的那種未經琢磨的資源，我揮灑起來就好像山洞原人第一次受到人類智慧之光激發後進入的那種即將運作的狀態。因此對那些被新奇的誘惑牽著走的人來說，我是個異數，所審視的範圍完全不同。

我堅信奠定在理智上的美感能達到我的目標而不致讓其淪為幻想，而所獲得的美感也絕不致減少。一旦有人完全明白了做作矯情可以用它貶低人格的方式來污染毫無生氣的東西時，我就自信能以本身

27　維爾第，為《裝飾藝術》期刊所做的海報，1897 年

的剛毅不屈來對抗各種各樣虛僞的阿諛奉承。

這是我在長期沉思的道路上偶然發現的眞理,簡單却高妙。這眞理注定要貫注於我一生的作品,對這信念,我是堅定不移的。

這些遠古的敎訓能用在這麼一個物質掛帥的先進文明中嗎? 而其效應在一個心態腐敗而複雜如吾輩的時代裏能持久嗎? 有時候我的信心不免動搖。

吾友布魯爾(Fernand Brouer),「新聞會社」(La Société Nouvelle)的編輯,刊登了我第一篇論把藝術從學院偏執的拘禁中解放出來的文章〈藝術的淨土〉(Déblaiement d'Art),力勸我把某些不夠透徹的論點再加以引申。對此我打算把以前名爲「鞠躬盡粹的果樹」,「藝術的至尊無上」,和「繪畫和雕刻的再生」(例如從畫架繪畫和素描室石膏像的退化到其所墮落的地步) 的三篇論述,在〈爲試探性綜合體之綱要所做的筆記〉一文中再繼續發揮。我再重申一次我的信念,就是人中之傑很快就會把其卑屈轉變成大眾的口味,並再度聲明組成這羣精英的分子必須把因人而異的美學道德權灌注到對人類最密切亦即最珍貴的事物上:

> 我這麼向你保證,只要我們選擇,就可以從住家直接反
> 應出我們的心願、我們的品味時,我知道你的答案是: 不可
> 能。當然不可能啦! 如果我們一直逆來順受地壓抑我們的個
> 性,且好像狗在狗窩、馬在馬廄一樣無言地屈服於周圍的環
> 境。而這只是基於一個很沒有道理的想法,就是沒有幾個人
> 是生來就擁有表達自我的天賦的──這可錯了,除非文明剝
> 奪了我們那遠古的祖先都具有的能力。難道沒有一個人能夠

站起來爲自己美學良知的意識辯護，並將內心一些自然的回應，一些眞正個人的意見，帶到家居的佈置嗎？

❶收錄在《高更寄其妻友之書信集》(*Lettres de Gauguin à sa femme et à ses amis*)，馬林格 (Maurice Malingue) 編纂 (巴黎: Grasset,1949)，＃11，第 44-47 頁。

舒芬納克 (Emile Schuffenecker,1851-1934) 是高更最知己的朋友，也是在這段期間唯一和他討論藝術的人。他和高更同在一家銀行工作，直至兩人先後辭職全心投入繪畫，其後還提供住宿和錢財給高更以資協助。

1884-1885 年冬對高更來說是一段特別艱難的時日。和他同住的太太的親戚不斷對他施加壓力，要他放棄繪畫，回去上班，而他幾次謀職巴黎事務所的營業代表都不成。而此信是他與巴黎朋友和藝術圈僅有的一些聯絡。

這裏表達的想法和當時最先進的意念同出一轍。大衛・蘇特 (David Sutter) 1880 年的論文〈視覺的現象〉裏對心志的感覺的評價，以及對科學和數學規律性的讚賞都有說明，雖然更早的畫家、學院派理論家都已知悉。秀拉當時也正在規劃自己的理論，兩年後又就查理斯・亨利、盧德 (Ogdon N. Rood)，以及謝弗勒 (Michel E. Chevreul) 三人的理論美學的基礎進一步發揮。

❷馬林格，《高更書信集》，＃67，第 134 頁。

❸馬林格，《高更書信集》，＃75，第 149-150 頁。

高更 1886 年在阿凡橋見到貝納。雖然貝納當時年僅十八，比高更小了二十歲，兩人却很快就熱烈地交換起心得。兩人 1888 年夏天曾在一起，時當高更往亞耳探望梵谷之前，此信顯示高更需求一種理性而智慧的討論，而這在他和梵谷之間却隨著時日而益發困難。此信的主題——陰影的廢除——是高更和貝納兩人都深感興趣的，此乃他們「掐絲琺瑯彩」式 (cloisonnism) 風格的基調，也是他們日後爭執的一個重點。

❹原載於《散文和詩》(*Vers et Prose*) 季刊 (巴黎)，第 22

期(1910 年 7、8、9 月號),第 51-55 頁。此段英譯選自
《保羅‧高更的速寫簿》(*Paul Gauguin, A Sketchbook*),
柯涅特 (Raymond Cogniat) 撰寫正文,瑞華德作序,共
三冊。(紐約:翰墨畫廊〔Hammer Galleries〕,1962),
I,第 57-64 頁。瑞華德將此手稿訂為 1888 年,果真如此,
當寫於阿凡橋。雖然高更似乎特別敵視文藝批評家,稿
中卻反映出象徵主義的觀點,例如繪畫、音樂和文學之
間的關係。

❺馬林格,《高更書信集》,# 132,第 232 頁。
德‧蒙佛瑞德 (Daniel de Monfried, 1856-1929) 是高更
在大溪地和馬貴薩斯 (法屬南太平洋羣島) 最後十二年
裏頭親近且通信最勤的朋友。他無甚繪畫的天分,却一
直欣賞高更。他經濟環境優渥,所以能夠把他在巴黎的
畫室出借給高更,同時在拍賣時還買了他好幾幅畫,才
讓高更首次的大溪地之旅得以成行。高更長期遠遊時,
他還替高更處理公私事宜。因此,給德‧蒙佛瑞德的許
多信裏,理論的、私人的問題都有。

❻僅只幾個月前奧利耶才稱高更為該世紀唯一了不起的裝
飾畫家,補上夏畹為第二候選(《百科全書評論》〔*Révue
Encyclopédique*〕,1892 年 4 月號。見德尼斯 1903 年向高
更致意一文,〈保羅‧高更的影響〉,轉載於下)。去大溪
地之前高更對製陶就很有經驗,且從《寶訓後的幻像》
(*The Vision After the Sermon*, 1888) 這樣的畫裏已意識
到一種「裝飾」風格,因此信中顯示的失意極可能是由
於貧窮。他向德‧蒙佛瑞德抱怨道,不但他的作品在巴
黎找不到買主,而且欠債的朋友、畫商也尚未還錢。最
後,他希望能接到替大溪地官員畫像的委任也沒有實現,
由於無法購買畫布,便轉而從事木刻。

❼節錄自「雜說,一八九六〜一八九七年」(Diverses Choses,

1896-1897），未經發表的手稿，但部分刊載於德・羅東象 (Jean de Rotonchamp) 的《保羅・高更，一八四八～一九〇三年》(巴黎：Crès, 1925)；這些段落見於第 210, 216, 211 頁。

❽馬林格，《高更書信集》，#174，第 300-301 頁。

莫里斯 (Charles Morice) 是很重要的象徵派詩人、批評家、文學期刊的編輯，於高更常出席詩人作家的聚會期間，也和高更交上朋友。他大約在高更 1891 年前往大溪地時，發表了一些對高更深表同情的文章，後來又在《法國水星雜誌》寫了幾篇，另有一篇重要的傳記。高更在這封信裏的言論似乎是答覆莫里斯在 1891 年首篇評介高更的文章裏所陳述的：「夏畹，卡里葉 (Carriere)，雷諾瓦，魯東，竇加，牟侯，以及高更都在繪畫上引導年輕的藝術家。」

❾梵谷收藏，列倫，荷蘭。

❿馬林格，《高更書信集》，#71，第 140-141 頁。

這幅畫經梵谷要求當時在阿凡橋的高更和貝納，兩人各替對方畫像，然後將雙方的肖像都寄到亞耳。基於不同的理由，兩人都沒有這樣做，他們以自畫像代替，並在像後加上替對方畫的速寫。給梵谷的一封信中，高更附加了一段評註：「把他〔佛爾象〕畫成我的樣子，你不但有了我的肖像，也有了所有這個社會只能以行善來報復的倒楣受害者的肖像。」(愛爾蘭：梵谷一封未公開的信)

⓫A. Conger Goodyear 收藏，紐約。

⓬節錄自高更的手稿《給艾琳的隨筆》(高更之女)，於大溪地，1893 年。這一段出現在德・羅東象的《保羅・高更》一書中，第 218-220 頁。節錄見哥德沃特的《保羅・高更》英譯本 (紐約：Abrams, 1957)，第 140 頁。馬林格的《高更書信集》收錄有 1892 年 12 月 8 日給其妻的

信(＃134，第235-238頁)，此乃首次出現措辭稍有出入的說明。信中坦白提到希望能激發對他作品的興趣和銷路——例如，他將《馬瑙突帕包》訂爲一千五百法郎，或把其他作品的價錢標高一倍，另外他還告訴太太這些作品的售價要比他原先在法國訂的高許多。他的說明是這樣開頭的：「這樣你就可以明瞭 [作品的意義]，也可以像他們說的狠毒一點，我會給你最精確的解釋，另外有一幅，我希望留下或高價出售。那幅《馬瑙普帕包》[原文 Manao pupapau]。」以下跟著這樣的解釋：「這是一小段正文，在批評家用惡毒的問題轟炸你時，你可有所準備……我前面寫的很沉悶，但我想在你們那兒是很必要的。」

❸波士頓美術館。

❹此信收錄在《高更給德·蒙佛瑞德書信集》，安妮·玖莉—塞嘉蘭夫人 (Mme. Annie Joly-Ségalen) 編纂 (巴黎：Falaize：1950)，＃40，第118-119頁。謹謝喬治·佛爾 (Georges Fall) 的版本，Montsouris 街 15 號，巴黎。第一部分的英譯來自瑞華德的《高更》(倫敦，巴黎，紐約：Heinemann, with Hyperion, 1949)，第 29 頁。

高更這幅首要的象徵派作品的涵意一直是重要的思索課題。完成此作後他企圖自殺，意味該作相當於他最後的遺言，也是他思想觀念的一個總結。魯克馬可在其《綜合主義的藝術理論》(阿姆斯特丹：Svets and Zeitlinger, 1959)，第230-237頁，認爲這個意念來自巴爾札克的 "Séraphita"，對人類的命運他沉思道：「它來自何方，要去何處?」他也引用了卡萊爾 (Carlyle) 的 "Sartor Resartus"，在高更 1889 年替德·韓 (Meyer de Haan) 畫的肖像裏也抄錄了這個句子。卡萊爾在本身的著作裏問了這個問題：「來自何方? 如何? 往何處去?」魯克馬可另外

又引用了泰恩在一篇研究卡萊爾的文章裏問的一個類似的問題:「但是我們來自何方? 噢! 上帝啊! 我們要往何處去呢?」

見哥德沃特對此畫涵意的精彩詮釋,〈一幅畫的起源: 現代繪畫的主旨和形式〉,《評論》(*Critique*) 雜誌 (紐約), 1946 年 10 月號。另見維爾頓斯坦 (Georges Wildenstein) 的〈高更兩幅關鍵性作品的意識和美學〉,《美術期刊》(*Gazette des Beaux-Arts*) (巴黎) 第 6 期, 四十七 (1956 年 1-4 月號), 第 127-159 頁。

⑮以下的英譯引用哥德沃特的《保羅・高更》, 第 140 頁。方括弧中的資料本在原文, 後由本書編者契普自行加上。

⑯可能是手稿,「現代精神和天主教」, 約 1897-1898 年, 除了李歐那 (H. S. Leonard) 在《聖路易市美術館期刊》(*Bulletin of the City Art Museum of St. Louis*, 1949 年夏季) 所摘錄的片段外, 全稿未經發表。

⑰原載於《法國水星雜誌》, 二十九, 109 (1899 年 1-3 月號), 第 235-238 頁。此處英譯取自高更的《給弗爾亞爾和方登納書信集》(*Letters to Ambroise Vollard and André Fontainas*), 瑞華德編纂 (舊金山: Grabhorn, 1943), 第 19-21 頁。

⑱《法國水星雜誌》[第 13 期, 1895 年 2 月, 第 233 頁]。

⑲此信收錄在馬林格的《高更書信集》, #170, 第 286-290 頁。英譯自瑞華德的《保羅・高更》, 第 21-24 頁。

⑳馬林格,《高更書信集》, #80, 第 157 頁。

㉑馬林格,《高更書信集》, #81, 第 157 頁。

整個土著村建在博覽會址上, 村裏住著世界各個法屬殖民地遷來的土著家庭。另外還附帶供應土著食品的餐廳, 售賣小玩意和照片的小販, 是整個會場最受歡迎的。高更提到的「柬埔寨照片」, 可能是指婆羅—布達兒寺

(Boro-Budur) 的那些，會址上還仿製了一個。高更自己拍攝的照片及其對他繪畫的影響在多利佛（Bernard Dorival）的〈源自爪哇、埃及和古代希臘的高更藝術〉有刊載說明，《柏林頓雜誌》（倫敦），第 93 期（1951 年 4 月），第 118-122 頁。

❷馬林格，《高更書信集》，＃100，第 184 頁。

❷馬林格，《高更書信集》，＃105，第 191 頁。

❷原載於《邊緣》（Les Marges）（巴黎），1918 年 3 月 15 日。此信以法文刊載於勒夫格倫（Sven Lövgren）的《現代主義的起源》（The Genesis of Modernism）（斯德哥爾摩：Almquist & Wiksell，1959），第 164-165 頁。威廉森（J. F. Willumsen, 1863-1958）是丹麥畫家，有一段時期是阿凡橋集團的會員。

❷英譯自布魯克斯（Van Wyck Brooks）的《保羅・高更的個人雜誌》（Paul Gauguin's Intimate Journals）（Bloomfield：印第安那大學出版社，1958），第 42-49 頁。初版：Liveright，紐約。

瑞典劇作家、小說家史特林堡（1845-1912）當時在《法國水星雜誌》、《全集劇場》、和那比畫派圈中都是很有影響力的人物。他也是個才氣縱橫的畫家，而這些年來都創作不輟。他的題材幾乎只局限於一種：風起雲湧，極富戲劇性的海景，精神近似他劇作中起伏不定的情緒。他的筆觸比當代任何畫風都更為活潑，開創了將近十年後「橋派」的表現主義。

❷巴斯提安—勒巴吉（1848-1884）是專以常人生活中的現實題材為主的學院派畫家。他在官方的沙龍廣受歡迎，因而他那一派的人似乎阻擋著馬內那班年輕畫家的圈子。馬內 1884 年在美術學院開紀念展；場內佈置顯示他比誹謗他的那些學院派佔上風。

㉗阿茲特克（Aztec）（譯按：墨西哥中部的土著，1519 年爲西班牙 Cortez 所征服），戰神。生人祭祀是典禮的一部分，祭師披上進貢者的人皮以模擬並懷柔戰神。

㉘儘管史特林堡回絕替高更的展覽目錄寫序，高更却將雙方的信都登上去了（朱奧酒店，巴黎，1895 年 2 月 18 日）。此信收錄在馬林格的《高更書信集》，＃154，第 262 -264 頁。

㉙德・羅東象，《保羅・高更》，第 212 頁。

㉚高更很可能是指拍攝並研究動物姿態的馬布里基（Eadweard Muybridge，1830-1904）的照片，利用一連串快照以捕捉動物和人類的動態。他第一本拍馬的書《運動中的馬》（*The Horse in Motion*）出版於 1878 年，而 1881 年他發明了一種觀看動物的方式，將生氣勃勃的肖像投射於螢幕上。

㉛以眞跡出版（來比錫：Kurt Wolff，1918）；文字本（巴黎：Crès，1923）。英譯自布魯克斯的《保羅・高更的個人雜誌》，第 92-95 頁。

㉜馬林格，《高更書信集》，＃181，第 318-319 頁。
相當於此信的時間，高更寫了後來成爲給德・蒙佛瑞德的最後一封信，然後花了好幾天給巴比特（Papeete）的上訴法庭寫信，抗議當地法庭以毀謗警察罪判他三個月監禁。雖然旣乏且病，他仍執筆給巴比特憲兵隊隊長寫了一封長信，信中爲他的行爲滔滔雄辯了一番，但仍不改他對當地警察的攻擊。（信文引述，以及附加的文件資料，見丹尼爾森〔Bengt Danielsson〕的《高更在南太平洋》〔*Gauguin in the South Seas*〕〔倫敦：George Allen and Unwin，1965〕，第十章。）其後幾天他不見任何人，然後於 1903 年 5 月 8 日被人發現死亡。

㉝Essai sur une nouvelle méthode de critique，未完的第一

份手稿，在奧利耶去世之後刊載於《奧利耶遺著全集》

（*Oeuvres posthumes de G.-Albert Aurier*）（巴黎：法國水星雜誌，1893），第 175-176 頁。此處英譯由魯克馬可和我合譯。（下兩節註解中的縮寫 H.R.R.即魯克馬可的按語。）

❸❹奧利耶的見解架構在新柏拉圖觀點上，這樣我們才得以了解這個爭論。H.R.R.

❸❺Le Symbolisme en peinture: Paul Gauguin,《法國水星雜誌》（巴黎），II (1891)，第 159-164 頁。轉載於《奧利耶遺著全集》，第 211-218 頁。此處英譯由魯克馬可和我合譯。

❸❻奧利耶不說理想的，因爲這個名詞他要專門用來稱呼當代的古典畫家，他認爲他們只是寫實畫家的一種而已。H.R.R.

❸❼奧利耶這裏所說的原始藝術不是我們所想的那種部落藝術，而是中世紀和拉斐爾之前的藝術。也可能包括了希臘古典時期之前，埃及和美索不達米亞的藝術。H.R.R.

❸❽布蘭傑（1824-1888），德拉若希（Delaroche）之門生，以描寫希臘羅馬廢墟作背景的日常風俗畫而揚名沙龍。H.R.R.

❸❾布蘭傑的鋼盔可能是指古物和戰士，而帽子指當時的生活和一般人。H.R.R.

❹❿這些想法得自於德拉克洛瓦和波特萊爾。見魯克馬可的《綜合藝術理論》（*Synthetist Art Theories*），第 24 頁。H.R.R.

❹❶來自波特萊爾〈相對性〉一詩。H.R.R.

❹❷和以下德尼斯〈綜合主義〉一文中的「主觀變形」和「客觀變形」相互對照。

❹❸Les peintres symbolistes,《百科全書評論》（巴黎），1892

1
7
2

年 4 月。轉載於《奧利耶遺著全集》，第 293-309 頁。此
段由魯克馬可翻譯，刊登在他的《綜合藝術理論》中，
第 1 頁。

❹原載於《藝術和評論》(Art et critique) (巴黎)，1890 年
8 月，第 23 和 30 號兩期；也見於德尼斯的《理論；一八
九〇～一九一〇年》，第四版 (巴黎: Rouart et Watelin,
1920)，第 1-13 頁。《理論》加註的節錄本收錄在「藝術
之鏡」系列：德尼斯的《從象徵主義到古典主義：理論》,
德隆內 (Oliver Revault d'Allonnes) 編纂 (巴黎: Her-
mann 1964)。此文部分的英譯見於《藝術家論藝術》，哥
德沃特和崔福斯編纂 (紐約: Pantheon, 1945)，第 380
-381 頁。

德尼斯的下一個註解見於上述的《理論》一書中，第 1 頁：
《藝術和評論》雜誌，1890 年 8 月，第 23 和 30 號兩期。
我當時只有二十歲。〔德尼斯生於 1870 年 11 月 25 日，
當時只有十九歲。〕我自 1888 年 7 月起進修於藝術學院。
文章署名 Pierre-Louis，這個筆名後來因 Aphrodite 的作
者 Pierre-Louys 要求而摘去。

❹德尼斯這裏所表達的形式主義的觀點，雖然只是個小流
派，卻已在學院派藝術理論中出現過。美術學院教授兼
《美術期刊》發起人布蘭可 (Charles Blanc) 在其影響深
遠的藝術理論手册中寫道：「繪畫是以自然全部的真實來
表達靈魂一切的概念的藝術，用形式和顏色呈現在單一
的平面上。」(《素描藝術的法則》〔Grammaire des arts du
dessin〕〔巴黎: Renouard, 1867〕，第 509 頁)

❹伯哲羅 (1825-1905) 是知名的學院派沙龍畫家，也是學
院的一員，得寵的宮廷畫家。他喜用極盡精細的工筆畫
風描繪熟為人知的新古典主義題材。他最普遍的題材是
裸女，不但是光滑柔軟的肌膚，在意念上也很色情。因

此，對年輕一輩較爲創新的藝術家來說，他代表一種過
時而委靡的傳統，以及受保護的特權。

❹德尼斯雖然引用了左拉的名言，他本身的信念却幾乎全
然相反，因爲他希望超越個人的性情，而將其藝術架構
在一般的通性上。

❹梅森尼葉（1815-1891）擅長巨幅的歷史畫，特別是拿破
崙軍隊的戰爭場面。然而，他的風格是一種未經剪裁且
缺乏想像的自然主義，在高更那一派的年輕畫家看來，
無論是戲劇題材或英雄事蹟都了無新意。

❹這有些嘲諷的說法，源於德尼斯發覺自己竟和上述的「通
俗大眾」站在同樣的立場，即彼此都對故事的內容感到
興趣。因此，以付款作爲開頭，意思可能是說，由於該
畫缺少藝術方面的趣味，只有用故事性——其出發點
——來作補救了。

❺在布索和瓦拉東（Boussod and Valadon）［巴黎］（1890）。
M.D.

❺《西方》雜誌（巴黎），1903 年 10 月號。也收在德尼斯
的《理論》一書中，1920 年，第 166-171 頁。

❺《西方》雜誌，1903 年 3、4、5 月號。

❺我們無意在此列出高更所有的「學生」。某些常到不列塔
尼去拜訪探望他，像西更。其他則只是從塞魯西葉那兒
受到他的影響。例如佛卡（Jan Verkade），從綜合主義轉
到黃金分割，成了畢隆學派（School of Beuron）非常傑
出的藝術家。對烏依亞爾而言，由高更的意念而引起的
轉變只維持了很短一個時期。但是他作品裏那些一點一
點、細密而微妙的迷人筆觸，那種規則裏的堅實却確實
受惠於高更。至於麥約（Aristide Maillol，1861-1944），
我懷疑他是否見過高更；不然這位阿凡橋大師的「木雕
神像（xoana）（譯按：古希臘人相信其由天而降）」對這

位「美麗紀元」的希臘雕刻家該是多大的啟示啊！M.D.

㊿還有他的朋友貝納、費利格（Filiger）、德・韓、莫夫拉
　（Maufra），以及夏麥亞（Chamaillard），對他意念的發
　展都有影響。別忘了他見過大量梵谷的作品。M.D.

㊺西更目錄的前言，1895 年。M.D.〔前言轉載於《法國水
　星雜誌》，13 期（1895 年 2 月號），第 223-224 頁。H.B.
　C.〕

㊻許多外國學生進茱莉亞學院，因為許多重要的沙龍畫家
　和美術學院的教授在那兒授課，也因為該院沒有入學試。
　美國畫家亨利（Robert Henri）在那兒讀書時，德尼斯及
　其同學也在那兒。亨利對大部分學生缺乏嚴肅的態度一
　事，很覺不滿。他寫道：「就我所知，茱莉亞學院是個唱
　歌胡鬧等等的大歌廳，簡直是個奇觀……也是個製造成
　千上萬素描的工廠。」
　「但是在這許多學生之間，也有互相找人組團，在校外
　聚會，以藝術為興趣的焦點，討論發揮天底下的一切意
　念。」《藝術精神》（The Art Spirit）（費城：Lippincott,
　1923），第 101 頁。

㊼《百科全書評論》，1892 年 4 月。

㊽畫布和繃框以標了號碼的標準尺寸來製造。每個號碼代
　表長方形較長的一邊；而每個號碼又再分成三種比例：
　最長的長方形叫做「海景」，較短的叫做「風景」，而接
　近正方形的則稱之為「人體」。
　所有六號的畫布都大約是 $16\frac{1}{2}$ 吋長，而其寬度的變化約
　略如下：海景，10 吋；風景，11 吋；人體，13 吋。尺寸
　一覽表見第一章的圖 7。

㊾通俗版畫，常是木刻，都帶有一種僵硬的風格和色彩，
　以及說教意味。描述的通常是為人熟知的歷史事件，例
　如拿破崙的功績或民俗傳奇。主要的製作家是在艾皮諾

（譯按：位法國東北山區，萊茵河谷西岸）。

❻節錄自〈塞尚〉一文，《西方》雜誌（巴黎），1907 年 9
月。也收錄在德尼斯的《理論》一書中，1920 年，第 245
–261 頁，此處節錄自第 260 頁。

以下兩篇論文中，象徵主義和綜合主義這兩個名詞，德
尼斯都用了。兩者要清楚劃分並不容易，但是魯克馬可
定出的卻很有用（《綜合藝術理論》：第三、五、六章）：
「象徵主義」意即從詩人波特萊爾到象徵主義運動本身，
以及相對於此的畫家們，特別是牟侯，布勒斯丁和魯東
這批人發展出來的理念。他們接納傳統的寓言手法，「文
學」為題的意念，以及有形世界裏的一般表徵。另一方
面，就高更那個圈子的藝術家所運用的「綜合主義」來
說，他們接納等同於象徵派的真實和象徵，但相信藝術
作品本身就可能傳遞情感，而不需呈現實物。

❻節錄自〈從高更和梵谷到古典主義〉，《西方》雜誌（巴
黎），1909 年 5 月號。也收錄在德尼斯的《理論》一書中，
1920 年，第 262–278 頁，此處節錄自第 267、268 及 275
頁。

❻這種象徵主義的定義，我已作過多次。比起前面奧利耶
1892 年的宣言，這篇沒有那麼抽象，但是他那篇，藝術
家從未明瞭過。讓我們從塞尚這段話來思考這個字：「我
想臨摹自然……但做不到。舉例來說，我發現太陽（陽
光照到的物體）是不能重現的，而只能以我所看到的物
體之外的東西來呈現時——即顏色——我對自己感到很
滿意……」美麗的物體所引發的情緒十足類似進入一所
哥德教堂時所席捲而來的那種宗教情緒；這就是天才所
凝鍊出來，由比例、顏色和形式造成的力量，如此才能
無誤地投射在觀者身上，引發其所由創造出來的那種精
神狀態。M.D.

❻❸歐爾貝克 (1789-1869) 是拿撒勒派 (Nazarenes) 的一員，
此乃一德國浪漫組織，取材於基督教，並渴望如「藝術
修道院中的修士」一樣的生活。他們雖然理想崇高，風
格却不拘一體，主要遵循十五世紀義大利各大師。因此，
他們很快便流於學院風格。

❻❹原載於班德 (Ewald Bender) 的《荷德勒的藝術》(Die
Kurst Ferdinand Hodlers)，Das Früwerk Bis 1895 (蘇黎世：
Rascher, 1923)，第 215-228 頁。此處英譯自《藝術家論
藝術》，哥德沃特和崔福斯編纂，第 392-394 頁。經 Ran-
dom House, Inc. 分公司 Pantheon Books, Inc. 同意而轉
載。

❻❺節錄自〈一個奧斯頓人〉，《藝術聯盟》(La Ligue Artisti-
que) 雜誌 (1896 年 8 月號)。也收錄在恩索爾的《恩索
爾文集》(Les Ecrits de James Ensor) (布魯塞爾：Luminè-
re, 1944)，第 69 頁。

恩索爾一生，除了在布魯塞爾及巴黎的短期逗留外，都
住在奧斯頓 (譯按：比利時西北) 濱海勝地的沙灘邊。
夏季時，沙灘上擠滿鄰近鄉下來的農人，以及從布魯塞
爾和對海多佛來的遊客。撇開法國的度假勝地不算，奧
斯頓是離倫敦最近的一個，許多英國遊客喜其物價低廉，
習俗相近，和食品的口味。

❻❻此段前言是從 1921 年版的《恩索爾文集》(布魯塞爾：
Sélection) 中節錄出來的，第 22-24 頁，但不在前述 1944
年的版本裏。此處英譯自哥德沃特和崔福斯的《藝術家
論藝術》，第 387 頁。方括弧裏的文字爲該書所略，而由
編者加譯。

其後，許多藝文社團向恩索爾致意。他繼續撰文尖刻地
批評比利時社會的弊端，也以年高德劭的尊長身分在餐
會上發表演說。1930 年，獲比利時國王頒授男爵頭銜。

❻恩索爾，《文集》，1944年，第123-124頁。由麥可莉 (Nancy McCauley) 和我合譯。

❻此處英譯自哈塞茲 (Paul Haesaerts) 的《恩索爾》(紐約：Abrams, 1959)，第357-358頁。

❻摘錄自蘭卡 (Johan H. Langaard) 和瑞佛 (Reidar Revold) 的《孟克》一書 (奧斯陸：Belser, 1963)，第62頁。

孟克雖然一直和文人很親近，却很少寫他自己的藝術。他的信中談的主要是私事和家事，而他晚年的隱居生活又把他隔離於那些可能探索他理念的人之外。

雖然時常出入療養院醫治精神病和酗酒問題，孟克還是很多產。長期住入哥本哈根的一間醫院之前，他在德國波羅的海沿岸的華納蒙度過了一段愉快的創作時期。最後十年他住在奧斯陸外圍的艾克利，那兒他建了一間自己的畫室和簡單的住家。

❼摘錄自魯東的《給自己的：日誌 (1867-1915)》(A soi -même: Journal [1867-1915]) (巴黎：Corti, 1961)，第25-29頁。1922年初版 (巴黎：Floury)。

❼德‧哥蒙 (1858-1915)，批評家、小說家，象徵派詩人和作家的主要衛道之士。魯東的藝術，像對許多象徵派作家一樣，特別引起他的注意。

❼海斯曼 (1848-1907)，小說家和批評家，最初用左拉的自然風格來寫作，但是其自傳《錯誤之道》却走向象徵派的意念，對此他有深厚的潛力。他的藝評 (1883年編成《現代藝術》[L'Art moderne])，表達了作家和詩人那種幻想和荒誕世界裏的理想。他寫了幾篇評魯東的文章，且在《錯誤之道》一書裏提及他的作品。

❼《給自己的：日誌》，第115-116頁。

❼摘錄自〈德‧維爾第，回憶錄選粹，一八九一～一九〇一年〉，《建築評論》(Architectural Review) 雜誌 (倫敦)，

112 期，669（1952 年 9 月號），第 143-155 頁。

這幾個段落是德・維爾第爲這本刊物，而從他幾個不同版本的《回憶錄》（*Memoirs*）和許多零散的文章中選出來的，且和譯者攜手共同編譯而成。兩者之間大量的信函可證實爲此付出的心力。雖然這些片段在德・維爾第的自傳《回憶錄》（尚未出版）裏寫得不一樣，却能準確地反映出他的思想。「德・維爾第協會」的祕書，也是在布魯塞爾的比利時皇家圖書館裏負責繁浩的「德・維爾第檔案」的勒麥爾（M.C. Lemaire），在給現任作者的一封信中陳述道：「作者和譯者爲書中正文已盡其全力，我認爲將德・維爾第那種往往天馬行空的思緒完全反映出來了。」

❼❺1893 至 1895 年之間的前衛之士，有家具和裝潢方面的塞魯瑞葉—波維、德・維爾第，和建築方面的漢克、荷塔。〔德・維爾第的註譯〕

3

野獸主義和
表現主義

簡介　　彼得・索茲（Peter Selz）

象徵主義用形式和顏色以激發感覺的手法，建立了抽象潮流的基礎，此乃二十世紀藝術的核心。但是，下一代生於一八八〇年左右的藝術家却不再執著於世紀末那種浪漫的憂鬱了。他們仍然浸淫在畫家個人的世界裏，但將主觀的自我表達得更爲突出肯定，甚至激烈。這個充滿活力的新紀元，其趨勢乃在要求以一種戲劇性的、大膽的、且常是急切的聲明來作「價值的重新評估」。

二十世紀的頭十年，這些新起的力量聲勢浩大地在萊茵河兩岸奔洩而來：在德勒斯登（Dresden）、慕尼黑和巴黎。而巴黎這個世界的文化之都却是這個新運動最具磁力的焦點。世界各地的藝術家不斷地湧

向那兒，自覺地組成新的前衛藝術圈子，歡慶本身的活動。

在這「饗宴的年代」裏，最德高望重的人物是退休的稅務員盧梭（Henri Rousseau, 1844-1910）。自一八八六年起他開始在「獨立藝術家協會」（Société des Artistes Indépendents）展出星期天繪畫後，所舉行的簡單晚會中都是年輕一代主要的作家、詩人、畫家、雕刻家、音樂家和批評家。他們全都對他視覺上那種魔幻般的單純，那種將夢境和現實結合起來的確切手法讚歎不已。他給都彭（André Dupont）的信及在最後一幅作品《夢境》（*The Dream*）所題的詩句，都為他特有的現實觀念作了辯解。

盧梭的《餓獅》（*Hungry Lion*）在一九〇五年的「秋季沙龍展」（Salon d'Automne）和馬蒂斯（Henri Matisse, 1869-1954）、德安（André Derain, 1880-1954）、烏拉曼克（Maurice de Vlaminck, 1876-1958）、馬克也（Albert Marquet, 1875-1947）、盧奧（Georges Rouault, 1871-1958）的作品同掛一室。可能是盧梭的主題，但絕對是這些畫家狂放的顏色，明顯的扭曲，讓批評家瓦塞勒（Louis Vauxcelles）稱其為 "les fauves"（野獸）。

野獸派畫家從未提出過一致的藝術理論或方案，然而他們認為自己風格明顯。羣龍之首自屬馬蒂斯，他最為年長，且已經歷過好幾種畫風才走到一種全新而自由的「野獸」風格，內含著畫家個人視覺強烈的武斷。德尼斯立刻就醒悟到，馬蒂斯的作品在本質上「就是繪畫，是純粹繪畫的行為……是向絕對的一種尋求」。但是幾年後馬蒂斯摘錄他的藝術思想時，語氣却冷靜而謙遜：他確信對自然本質的把握，歌誦希臘雕刻的完美，肯定他對人體的主要興趣，且力求詳和。但他也強調表現的重要。其實，這才是他的終極目標。對高更來說，表現其

感覺也是首要的, 但馬蒂斯明言: 對他來說, 表現包含了整幅畫的構圖, 各種元素之間的 關係; 而這相對地有賴畫家的感覺, 因為「離

開了個人, 也就談不上規則了」。馬蒂斯的理論奠定在「藝術直覺」的強調, 顯示出他是相當於柏格森 (Henri Bergson) 和克羅斯 (Benedetto Croce) 那一代的人。對其美學理論在二十世紀至為重要的克羅斯來說, 藝術家是從直覺而獲得先驗自然的知識。而由於藝術家真正的直覺在其表現手法上客觀化了, 結果直覺和表現是一樣的。馬蒂斯必同意這個假定。在他老年時重複道: 「每一幅作品都是象徵的組合, 這些象徵都是在執筆時由於其特定的位置才創造出。」

如果馬蒂斯同時強調傳統和訓練, 這些在較年輕的烏拉曼克身上卻全都派不上用場。他是個強壯的專業單車賽手, 自習繪畫, 深受梵谷那種熱烈的表現手法影響, 而早期作品全賴其天資。即使到了一九二三年, 他還聲稱: 「我是用心和腰來畫畫的, 才不理風格什麼的。」

烏拉曼克的烈性子類於一九〇五年羣集於德國德勒斯登以匯其力量, 走出一條生氣勃發的革新之道的年輕藝術家。橋派 (The Brücke) 和當時的野獸派有許多共通之處。但如果說這批年輕的法國畫家主要是為了一種新的視覺和諧而採用變形, 那麼北方畫家那種更為尖銳的扭曲則是因為尋求某種相當於他們本身的衝突和孤立的主觀需要而引起的。一如却吉納 (Ernst Ludwig Kirchner, 1880-1938) 在《橋派編年史》(Chronik der Brücke) 中指出的: 這些藝術家在中世紀的德國木刻, 非洲、大洋洲的雕塑, 艾楚斯肯 (Etruscan)＊藝術, 以及其他的原始藝術實例上——所有看來反古典、野蠻和「表現作風」的形式中——找到靈感。在這個團體結社的八年當中, 橋派藝術家合用工作室, 舉行

展覽，發表宣言，並出版畫冊。這批畫家達成目標後（在這期間搬到柏林）即分道揚鑣，橋派就解散了。却吉納的《編年史》，既未徵得其他畫家的同意，亦未諮詢他們，是造成瓦解最直接的原因。

諾德（Emil Nolde, 1867-1956）在一九〇六至〇七年間為橋派會員，是德國表現派中最年長的一位。一如那些年輕的同伴，他對原始藝術也感到很親切，一九一三年還前往德國新幾內亞去深入體驗；另外還翻閱了一本有關土著藝術的書，覺得他們的藝術像「健康的德國藝術」一樣有力而不腐化。諾德的繪畫反映出北海沼澤地區的生活步調及該地人民特有的神祕的虔誠。諾德終其一生對宗教都表現出一種非常個人、幾近幻想的投入，並把自己看作是某種神祕的福音使者。一九〇九年夏，在他病危之際，突然用繪畫來滿足他在宗教上自我表現的需要。從他自傳裏這個幾近昏厥片段的回憶，可以一窺他那種狂熱而暴烈的個性。

和北方德國人的孤立全然相反的是在慕尼黑歐洲文化主流中的藍騎士(Blaue Reiter)。他們的展覽結合了德國、俄國和法國的前衛藝術家，却沒有提出形式上任何具體的語言或風格，因為在他們而言，無論其所假定的形式是什麼，藝術永遠是精神的化身。康丁斯基（Wassily Kandinsky, 1866-1944)為該派的精神領袖，深具睿智和廣博的文化背景。他對歐洲各派的思想潮流瞭若指掌，對哲學、宗教、詩和音樂更極感興趣。他擬用這種全面的才智將理性和非理性結合起來。康丁斯基及其同道不斷地在摸索一切藝術共通的精神基礎，且一直在實驗聲音和色彩之間的對等性，希望能達到一個整體的綜合形式，不但造成肉體也同時引起心理效應。他們在這方面採用了華格納所提出，史格亞賓（Alexander Scriabin）及荀伯格（Arnold Schönberg）加以研究的

傳統。康丁斯基的著作《藝術的精神性》(*Concerning the Spiritual in Art*)和其論文〈論形式的問題〉都成為抽象藝術上關鍵性的文獻。在這篇對藝術理論最有貢獻的文章裏，他見到兩條主道，「偉大的寫實主義」（見於盧梭的簡化形式）及「偉大的抽象主義」（由他本身的作品證實）都導向同一目的，即藝術家內涵的表現。形式除非用來表達藝術家的內在需要，而且除非一切都符合這個目的，否則即毫無意義。

馬克（Franz Marc, 1880-1916）是康丁斯基在藍騎士的同道，也將藝術視為一種透視現實，達到其真正本質的途徑。在這方面，舊有的傳統是不管用的；必須創造新的。在他嘗試和自然認同時，運用了立體派和未來派的形式，但更具描繪功能，或將其轉化得更為詩意以把動物融合進整個宇宙的自然節奏裏。他對動物本著一種天主教聖芳濟的心腸，並問道：「自然是如何反映在動物的眼中……一匹馬是怎麼看這世界的?」最後，在他尚未死於第一次世界大戰，而一直在尋找藝術的純粹性和最極限的非物質形態之時，更追隨友人康丁斯基步入抽象表現主義的領域。

克利（Paul Klee, 1879-1940）和藍騎士會員共同的願望是「顯現事物之外可見的真實」。他解釋道，是藝術使其可見，而製圖家的線條隨意行走時才能領進更深入的洞察之地。克利對空間和時間的相互關係了然於心，將藝術當作「創造的比喻」來看。他一九一八年寫〈創造的信條〉時，還在軍中服役。此乃他理論性文章的旨要，而隨後又有規模更大的〈教學素描簿〉、〈論現代藝術〉和〈思想的眼睛〉（最早的德文版：1925, 1945, 1956年）。最後一篇是以包浩斯的講稿為大綱，里德（Herbert Read）爵士稱之為「現代藝術家在設計原則上所提交的最全面的報告」。

克利爲人類無意識的經驗和自然的形成過程創造了象徵，因而達到最爲透徹的一種藝術表現方式。他先在威瑪（Weimar）和德索的包浩斯擔任教職，之後到杜塞道夫（Düsseldorf）學院，身爲一個具有詩人傾向的理論家，因此能對藝術的意義提出更進一步的見解。

貝克曼（Max Beckmann, 1884-1950）和表現主義較爲主觀的情緒相反的是：他強調可見之物的重要，這讓他和兩次世界大戰之間興起的新客觀主義（Neue Sachlichkeit）運動的藝術家搭上密切的關係。由於他將夢境賦與了精確的結構和繁瑣的細節，而屬於現代主義的主流，和卡夫卡（Kafka）、喬哀斯（James Joyce）的文風，基里訶（Giorgio de Chirico）、培根（Francis Bacon）的繪畫，安東尼奧尼（Michelangelo Antonioni）、柏格曼（Ingmar Bergman）的電影相互輝映。在他們的作品裏，人的疏離感由於無情的形體寫實而更爲強烈。在一系列巨型的三聯畫裏，他探討了空間的神祕，心頭縈繞著所謂三度空間轉換成兩度空間的魔術，而同時又瞥見「我全心全意追尋的第四度空間」。

貝克曼認爲自己屬於偉大的西方傳統——包括希臘神話，歐洲哲學，格林勒華特（Grünewald）、林布蘭、布雷克（William Blake），以及盧梭的繪畫——的一部分，「在司閽者小屋裏的荷馬（Homer），其史前般的夢境有時將我引近神靈。」表現派的主要理論家康丁斯基所謂的偉大寫實主義，在貝克曼扭曲的形式裏傳承下去，謹守著「他」內在需要的原則。

野獸派

盧梭，給批評家都彭解釋《夢境》的信，
一九一〇年❶

　　一接來信，我即提筆覆函向你
說明，何以你所提到的沙發會〔在
我的《夢境》一畫中〕出現。睡在
沙發上的女人夢見自己置身林中，
且聽到了玩蛇人吹奏的音樂。這說
明何以畫裏會有沙發……我謝謝你
的垂青；我如果還保留了自己的天
眞稚趣，全是因爲（巴黎）美術學
院的教授哲羅姆先生和里昂美術學
院的主任克里門（Clément）先生一
直要我這麼做的。所以你將來就不
會這麼驚訝了。也有人這麼告訴我，
說我不屬於這個世紀。你一定要瞭
解，我現在已不能改變我費盡力氣
才練就的風格。擱筆前，先謝謝你
即將要替我寫的文章。請接受我的
祝福及誠心的一拜。

28　盧梭，《夢境》，1910 年，油畫（紐約現代美術館）

盧梭，《夢境》之題詩，一九一〇年❷

　　在一個美麗的夢境裏

　　雅德維加溫柔地睡著

　　聽到笛音

　　奏自一位仁慈的催眠師

　　月亮反映在

　　河上及青蔥的樹梢時

　　蛇族加入了

　　樂曲歡樂的調子

馬蒂斯,〈畫家手記〉, 一九〇八年❸

　　畫家為了闡明某些他對繪畫藝術的觀點而非展示作品所作的公開演說時, 往往會陷入幾重危險。首先, 我知道有些人習慣將繪畫當成文學的附屬品, 因此想在其中尋找明確的文學意念, 而非適於視覺藝術的一般意念。因此, 我怕畫家闖入文學園地時, 可能會遭到阻力; 我怎麼樣都相信, 最能說明藝術家的目標和能力的就是他的作品。

　　對此, 希涅克、德法利埃(Desvallières)、德尼斯、布朗夏(Jacques-Emile Blanche)、葛林 (Guérin)、貝納等這些畫家, 已在各類期刊為文發表過。我呢, 不管文筆, 只儘量將我繪畫的意念和願望清楚表現

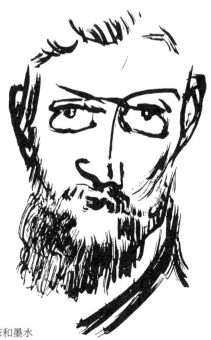

29　　馬蒂斯,《自畫像》, 約 1900 年, 毛筆和墨水

出來。

　　我最先看到的一個危機就是自我矛盾。我覺得我的舊作和新作之間關係密切。但是我現在想的和昨天的却不同。我基本的想法未變，但已有所演變，而我表現的方式是跟著我的想法的。我並不否認我任何作品，但要我再畫一遍的話，絕不會將任何一張畫得一模一樣。我的目標總是一致，但到達的路線却不同。

　　如果我提到某某畫家的話，就等於指出我們各自的手法有何差異，這似乎表示我不欣賞他的作品。這樣別人就會批評我對畫家不公正，而其實我對他們的目標最清楚，也最肯定其成就。我以他們為例，並非是要證實我比他們優秀，而只是透過他們完成的來表明我想做的。

　　最主要的是，我追求表現。有時，別人承認我有一些技巧，但由於野心有限，無法超越那種一眼看去即能獲得的純粹視覺上的滿足。但是畫家的目的不應和他的作畫方式——絕對要比他的意念更為全面（不是複雜）更為深入——分開而論。我無法將我對生命的感受和我的表現方式分開。

　　在我的思考方式裏，表現手法並不包括面部反映出來或猛烈手勢洩露出來的激情。而是整張畫的安排都具表現力的。人或物所佔的地方，在其周圍的空間、比例，都有關係。構圖就是照畫家的意願用裝飾的手法來安排各種元素，以表現畫家感覺的一種藝術。一張畫裏，每一個部分，無論是主要的還是次要的，都會顯露出來，扮演它所承擔的角色。畫裏，沒有用的東西都是有害的。一件藝術品必須整體看來和諧，因為表面的細節在觀者的腦海裏會侵佔那些基本的東西。

　　構圖——目的在於表現——是隨著即將覆蓋的面積而改變。如果我有一張尺寸已定的紙，我所畫的素描一定和其形狀有必然的關係

——而在另一張尺寸不同的紙上必不會重複的；例如，第一張是正方形，而下一張是長方形的話。而如果要在形狀一樣但大十倍的紙上再畫一次，我會毫不猶豫地把它放大：素描要有將周圍的空間也帶出生命的擴張潛力。藝術家把構圖移到一張較大的畫布上時，必須再重新構思一次，以保留其表達力；性質必須改變，而不只是把畫布上劃分好的格子填掉。

和諧或衝突的色彩都能製造出非常賞心悅目的效果。通常我準備就緒開始作畫時，都從記下我最直接最表面的色彩著手。幾年前，這初步的結果已很足夠——但今天如果我就此滿足，則表示作品尚未完成。我還得把瞬間消逝的情緒畫下；然而這還不能完全說明我的感覺，且第二天我可能不認得它們所表達的意思了。我要達到一種狀態，其感覺的濃度能構成一幅作品。也許我對當場完成的畫一時之間會很滿足，但很快就不想看了；因此，我寧願一直畫下去，那麼稍後我就會承認這是我的意念之作。有一段時期，我絕不把畫掛在牆上，因為這讓我想起興奮的一剎那，而靜下來後就不想再看了。現在我試著把詳和貫注進去，而一直到我認為做到了以後才停手。

假設我要畫一幅女體：首先我會畫出高雅迷人，但我知道需要比那更多的東西。我試著以基本的線條來濃縮該人體的意義。魅力似乎比第一眼看時減少了，但久了就會從新的形象裏散發出來。而同時，這個形象就會由於意義的增加而更形充實，更富人性的層面；其魅力，雖然削減了，却不是僅有的特色。它只不過是一般對人體觀念裏的一個因素罷了。

魅力、輕巧、明快——全都只是過眼雲煙的感受。我畫過一幅作品，上面的顏料還很新鮮，而我已經要重新來過了。顏色會變得厚重

些——色彩原來的新鮮感會被紮實取代，這表現出我心志的進步，但對眼睛的誘惑却減少了。

印象派畫家，尤其是莫內、希斯里（Alfred Sisley），有很纖巧、顫動的感性；結果他們的畫面都差不多。「印象主義」這個名詞完全點出了他們的意圖，因爲他們記下了一閃即逝的印象。但這個名詞却不適用於近來崛起的畫家，他們避免第一印象，認爲這是欺騙。對風景的速寫只表現出它一時之間的樣子。由於強調基本的東西，我比較喜歡發掘其中更爲恆久的性質和內涵，即使犧牲了某些令人愉悅的品質也在所不惜。

在這一段包括了表面上活躍和靜止之物，以及不斷地自我遮掩轉變之物的連續時間裏，仍有可能找出一種更爲眞實且基本的性質是畫家能把握得住的，而使他對眞實能賦予得更爲持久的詮釋。我們如果去羅浮宮十七、十八世紀的雕塑廳，比方說看一座普哲（Puget）的雕像，便會發現表情勉強而誇張，令人不安。同樣地，去盧森堡看的話，畫家捕捉人物的手法也都一樣，即都會呈現出肌肉最佳的狀態。但這樣闡釋出來的動作和自然無法呼應，而一旦用快鏡頭拍下這樣的姿勢，所捕捉到的一定是前所未見的。只有我們不把任何動感從它之前或之後的動作中抽離出來，動作的指示對我們才有意義。

表現事情的方式有兩種：一是生硬地顯現，一是從藝術方面來啓發。只有放棄那種未經剪裁的動作時，才能達到一種更爲理想的美感。看看埃及的雕像：我們認爲很僵硬；但是，會覺得那是一具能夠轉動的軀體，即使僵硬也很生動。希臘雕像也很冷靜；一個鐵餅選手，會以他凝聚了全身之力準備投擲之際來展現；不然，如果要雕出他動作所暗示出來的最激烈最不穩定的一刻，雕刻家就會濃縮緊壓以重新建

立一種平衡，而顯示出持久的感覺。動作本身就不穩定，不適於表現像雕刻那樣持久的東西，除非藝術家清楚地瞭解到他只呈現出其中一刻的那整個動作的過程。

對我，界定出我要畫的人或物的性質是必要的。為此，我仔細研究過某些顯著的觀點；如果我在白紙上畫了一個黑點，那無論我站得多遠，都看得見那個點——這是個很清楚的符號；但除此之外，我又畫了第二個、第三個點。這樣就已經亂了。為了保持第一個點的地位，我在紙上加上別的記號時，必須把這個點擴大。

如果我在一張空白的畫布上畫下藍色、綠色、紅色的感覺——每加一筆都減少了前一筆的重要性。假設我準備畫一幅室內景象：我面前有一個碗櫃，給我的感覺是鮮紅色的——而我選了讓我滿意的紅色；那麼這塊紅色和白布之間的關係就立刻建立起來了。而如果我在紅色旁邊又加了綠色，且把地板畫成黃色，那麼在這綠色、黃色和白布之間，還是有一種關係能讓我滿意。但是這幾種色調之間會彼此削弱。因此，我所用的這幾種元素必須非常均衡，才不會互相破壞。要達到這個地步，我得先把思緒整理好；色調之間的關係要紮實，能互相承受。新的顏色組合會延續先前的，而且會為我的詮釋提供更完整的說明。我被迫繼續不斷地調整，直到作品完全改了樣，最後以紅色取代綠色成為主要的顏色。我無法徹底地臨摹自然；必須詮釋自然後，將之貫徹在作品的精神裏。我一旦找到了所有色調的關係後，結果一定是一種色調的生之和諧，一種像樂曲般的和諧。

對我而言，一切盡在觀念之中——必須一開始就對整幅畫有個清楚的影像。我可以舉出一個大雕刻家，他刻了一些極佳之作；但於他，結構不過是片段的組合，而結果是表現手法的混亂。不妨看看塞尚的

畫：畫中一切都安排得妥妥貼貼，所以不論出現多少人物，不論你站得多遠，都能清楚地分辨出每個人物，也總知道哪一隻肢體接到哪一個軀幹。如果一張畫很有條理很明確，就表示這些條理秩序也在畫家的腦筋裏，畫家也意識到它的必要。肢體可以交錯，可以纏繞，但在觀者的眼裏，還是該連在正確的軀幹上。這樣，一切混淆都可避免。

顏色主要的目的就是儘可能地去表現。我畫顏色是毫無底稿的。如果一開始某個色調特別吸引我而我並沒發覺，那麼通常在未畫完之前我會發覺，不斷塗改其他色調的同時，我卻尊重這個色調。我完全憑著一種直覺去挖掘顏色的特性。畫一幅秋景時，我不會去想這個季節什麼顏色才適合，而只會為這個季節給我的感覺所啟發；鬱藍蒼穹那冰冷的清朗和葉子的色調同樣能夠表達這個季節。我本身的感受也可能改變，秋季可能和晚夏一樣的柔和溫暖，也可能是寒瑟的天空、檸黃色的樹木，散發出凜冽的感覺，宣佈了冬天的來臨。

我對顏色的選擇絕不依賴任何科學的理論，而完全憑觀察，感覺，和每一個經驗的特質。受到德拉克洛瓦書中某幾頁的啟發，希涅克想的完全是互補色，而這些論調會讓他在某個地方運用某個色調。我呢，只想找一種能配合我感覺的顏色。有極大一部分色彩能促使我去改變人物的形狀或作品的構圖。而在構圖的每一部分都達到了這種比例之前，我都會繼續不斷地朝這個方面去做。然後，一時之間每一個部分都達到了一定的關係，之後就連一筆都不可能加上了，除非重新畫過。其實我認為互補色的理論並非絕對的。研究了那些將色彩的知識建立在直覺、感性和一貫的激情上的畫家的作品後，就可以界定出色彩的某些定律，而一掃既有色彩理論的限制。

我最感興趣的既非靜物亦非風景，而是人體。只有透過人體，才

能表達我對生命那種近乎宗教的感覺。我並不講究臉部的細節。我不想照著解剖學上的精確來描摹。即使我剛好有個義大利模特兒，其外貌乍看之下不過是一種純粹動物的徵象，然而我還是能夠在其面紋上捕捉到每個人身上都有的，代表地心引力的東西。藝術品都必須具備完整的意義，且在觀者尚未認清其主題之前就傳遞出去。我在帕度亞（Padua）看喬托的壁畫時，並不想花工夫去辨識面前是耶穌生平事蹟裏的哪一景，而是立刻感覺到其中所散發的哀傷——流露在畫面每一筆線條和色彩之中。標題只是用來證實我的印象。

我所夢想的是一種均衡、純粹、安寧的藝術，沒有困擾、沮喪的主題，一種對所有知識階層的人——無論是商人還是作家——來說，都是一股引人的力量，像一帖安神劑，一把能消除形體之勞的好搖椅。

通常討論是針對不同過程的價值及其與各種人物個性之間的關係而起的。直接對景寫生和純粹由想像而創作的藝術家之間就會有差別。我認為不需偏好一種而排斥另一種。通常同一個人會輪流使用這兩者；有時必須先參考了現實才能將其安排入畫。但是，我認為可以由他領受了自然的印象後，如何在另一個時刻把感覺拉回當時的心情，再自動銜接上這些印象（無論自然看起來還是不是原來的）來判斷一個藝術家的活力和力量；這種能力證明他足以自我約束以服從紀律。

最簡單的方法就是最能讓藝術家表達自己的方法。如果他害怕最自然的，就會無可避免地出現離奇的造形，古怪的線條，荒謬的顏色。一個人的表現方式必來自他的個性，且確信他所畫的是他看到的。我欣賞夏丹（Jean Baptiste Chardin）的表達方式：「我把色彩塗到它像為止（即非常相似）。」還有塞尚的：「我要掌握形似。」羅丹的：「臨摹自然！」以及達文西的：「能夠臨摹的就能夠做（創造）。」那些採用矯飾

風格，故意擺脫自然的人是不正確的——藝術家必須明白，一旦用到理智，他的作品就是技巧了；而且畫畫時，必須感到他是在臨摹自然——而就算有意規避自然時，他得有這個信念，就是這樣來闡釋它，只有更好。

也許有人會反對，認為藝術家對繪畫應該有其他的看法，而我說的都是老生常談。對這個我的答案是：沒有新的真理。藝術家的角色也像學者一樣，在於洞察自己和他人都已知的真理，但那對他更能顯示出新的一面，且得以讓他發揮出它們最深刻的意義。因此，如果航空學家要向我們說明飛離地球，升上太空的那些研究，他們只要印證其他發明家所忽略的那些基本物理原理即可。

藝術家總是能從有關自己的資料中學到一些東西——而我很高興發現的是自己的弱點。巴勒丹（Peladan）先生在《週刊評論》（Revue Hébdomadaire）中譴責某些畫家——我想也包括我在內——為「野獸」，却穿得和其他人一樣，因此不會比在百貨公司逛街的人更引人注目。難道天才就值這麼一點嗎？同一篇文章裏，這位了不起的作家又聲稱我不誠心作畫，雖然我承認他還加了一句以減輕語氣：「我的意思是對理想和規則的遵守所帶有的真誠」，但我仍然覺得困擾。問題是他並沒有提到這些規則的所在——我承認是有規則，而一旦學到的話，我們該是多麼卓絕的藝術家啊！

沒有個人也就沒有規則；不然拉辛（Racine）也就不過是個好教授而已。任何人都能引述佳句，但很少人能參透其中的意思。我不懷疑研究拉斐爾或提香（Tiziano Vecelli Titian）的作品比馬內或雷諾瓦的更能提出一套完整的規則，但馬內或雷諾瓦採用的規則適合他們自己的個性，而我對他們的小幅作品偏偏比那些僅僅臨摹《艾爾皮諾的維

納斯》(*Venus of Urbino*)或《金翅雀的聖母》(*Madonna of the Goldfinch*)的都喜愛。這樣的畫家對任何人都沒有價值，因爲無論願不願意，我們都屬於自己的時代，採納它的觀點、喜好及謬見。所有的藝術家都負有時代的烙印，而偉大的藝術家是那些印烙得最深的。例如，在我們的時代，庫爾貝就比法蘭俊(Flandrin)，羅丹就比法希米葉(Frémiet)更有代表性。不管我們要不要，我們和時代間有一種無法分割的聯繫，這是巴勒丹先生也無法避免的。未來的美學家如果想要證明我們這個時代沒有人懂得一丁點達文西的藝術，倒可以用巴勒丹的書做爲例證。

馬蒂斯，「準確並非眞實」，一九四七年❹

在我爲這次展覽精挑細選的素描裏，有四幅是我對著鏡子畫的面像──也許是自畫像。我想請參觀者特別注意一下。

這些素描似乎總結了我多年來對素描的特點所作的觀察，其特點並不在於準確地臨摹自然的造形，也不在於將細節一筆一劃準確地裝配起來，而在於藝術家對他所選擇的物體所流露的深切感受，在於他所投入的注意力和精神。

我對這些事物的信念，在我證實，比如，樹上的葉子──特別是無花果樹──其形狀的千變萬化並不因爲其共通性而妨礙它們的統一之後，而更爲堅定。無花果葉，形狀再奇特都好，也絕對還是無花果葉。我對其他的生物：水果、植物等等，也作了同樣的觀察。

因此，一個不變的眞理就是：必須脫離將要畫出的物體的外在形象。這是唯一重要的眞理。

提到的這四幅素描，主題一樣，但是每幅的筆法都表現出線條、輪廓、體積的自由。

確實，這些素描裏沒有一幅可以重疊在另一幅上，因爲輪廓完全不同。

　　這些素描，臉的上半部都一樣，但下半部則完全不同。158號方而厚重；比較起來，159號上半部較長；160號以一個點作結；而161號和其他三張都不一樣。（圖30）

　　雖然如此，組成這四幅素描的各個元素都給了這個主題下變化多端的面貌同樣的分量。這些元素，就算每次不是以同樣的手法表示出來，在每張素描中也都賦予同樣的感覺——鼻子長在臉上的樣子，耳朵栓入頭骨，下巴崛起，眼鏡架在鼻樑和耳上的姿態，目光的力道及其在所有素描中一致的強度——雖然每一幅眼瞼的表情都不一樣。

　　這整體的元素描寫同樣的一個人，他的人格和個性，看事物的方

30　馬蒂斯，四幅自畫像，1939 年 10 月，蠟筆畫

式，對生命的反應，至少他持之以對，不致毫無條件就投降，這些都很清楚。這確實是同一個人，一個對生命和自己都毫不疏忽的人。

因此，這些素描在有機形體上的差異顯然並無損於內在人格的表現和個性上本有的眞確，相反地還有助於澄淸。

這些素描究竟是不是肖像呢？

怎樣才算是肖像？

難道不是對所畫的人物在人性感應力上的一種詮釋嗎？

就我們所知，林布蘭說過的唯一一句話是：「除了肖像，我沒有畫過別的東西。」拉斐爾在羅浮宮畫的那幅身著紅色絲絨的來自亞拉岡（Aragon）的瓊就眞是所謂的肖像嗎？

這些素描絕少出於偶然，所以在每幅畫裏——由於眞正的人格表

現出來了──可以看到同樣的光線如何籠罩著它們，以及不同部分的造形感──臉，背景，眼鏡的透明感，以及肉體重量的感覺──都無法用筆墨形容，但用同樣粗細的單線把紙張分割成不等的空間時，卻很容易做到──這些東西都維持不變。

　　在我看來，每幅素描都有其獨特的創意，這是由於畫家透視主題時，深刻得知自己認同的地步，所以其基本的真實才能成為一幅素描。這不會因為作畫的情況不同而有所改變；相反地，這種由線條的彈性和自由而塑造真實的表現手法順應了構圖的需要；藉著藝術家表情上的精神變化而現出光、影，甚至生命。

絕對並非真實。

馬蒂斯，繪畫上的熟練，給克立佛的信，於文斯（Vence），一九四八年二月十四日❺

　　我希望這個展覽值得你們所做的這一切，對此，我深為感動。

　　但是，鑑於所作的大量準備工作，反應可能會非常熱烈，我懷疑其範圍是否多少對年輕畫家會帶來不良影響。在他們走馬看花，甚至驚鴻一瞥我整個繪畫及素描後，會如何來詮釋那種顯而易見的熟練的印象呢？

　　我總想隱藏起著力的痕跡，而希望我的作品能帶來一種春天的輕快歡樂，以免讓人知道其中所下的工夫。因此我怕年輕人只看到作品中的熟練和素描裏的不經心，而以此為藉口，省卻某些我認為必要的努力。

　　過去這幾年來我所看到的少數幾次畫展讓我驚覺到：年輕的畫家總想避免緩慢而痛苦的準備工作，而這對任何號稱單靠顏色來架構的

當代畫家均屬必要的訓練。

緩慢而痛苦的工作是不可或缺的。的確，如果花園不在適當的時機翻土，那麼很快就什麼都不適於栽種了。難道我們在每個季節不先清理土地，然後再栽種嗎？

藝術家如果不知道怎麼為花期作準備，而用和完稿相差極遠的作品，他的前途也就很短暫；又或者已經「到達」的藝術家不再常覺得有回到現實的必要，那麼也就會開始不斷地重複自己，直到好奇心被這種重複磨光為止。

藝術家必須掌握自然。他必須藉由熟能生巧的練習，好讓自己日後能用個人的語言來表達自己，而使本身與其節奏契合。

未來的畫家一定得找出對他的發展有用的東西——素描，甚至雕刻——任何能讓他和自然結合為一體並與其認同的東西，藉著投入能夠引起他感覺的東西——亦即我所謂的自然。我相信用素描這種手法來學習是最基本的。如果素描是精神的，而色彩是感官的，你必須先開始畫以培養精神，才能將色彩帶入精神的途徑。這是我看到年輕人的作品時要大聲疾呼的；繪畫對他們而言，不再是一種冒險，他們唯一的目的就是期待把他們送上成名之途的第一次個展。

只有準備了幾年後，年輕的藝術家才可以碰色彩——並非用來描寫，而是一種表達親密的方法。然後如果他能夠發揮其所受的教育，秉著純真而不欺騙自己的話，那麼他可以希冀所採用的造形，甚至象徵，能夠反映他對事物的喜愛——一種他具有信心的反映方式。再來，他才能把色彩用得有品味。他才會將顏色和迸發自感受、不矯飾、卻完全隱藏的自然的構圖互相協調：這讓羅特列克在其晚年感嘆道：「最後，我再也不知道怎麼畫了。」

剛起步的畫家都認為他是隨心而畫的，而終其發展還是這麼認為。只有後者是對的，因為他的訓練和紀律允許他接受他有能力掩飾起來——至少有一部分——的衝動。

我並不自稱在教人：我只是不要我的展覽給那些還在摸索的人提供錯誤的詮釋。我要使人知道不能像走進一扇穀倉大門（entrer au moulin）一樣地來運用色彩：必須通過艱苦的準備以得其代價。但首先，天生就要有色彩感是無疑的，就像歌者要有嗓子。沒有這種天賦就免談，而且不是每個人都能像科雷吉歐聲稱的：「我在畫裏」。色彩畫家即使在一張簡單的炭筆素描裏，都能顯示他在其中。

親愛的克立佛先生，我就此擱筆。一開始我就提到我了解你目前因為我而遭遇到的麻煩。基於一種內在的需要，我已表達出我對素描、色彩、以及在藝術家的訓練教育裏紀律的重要性這些觀感。如果你認為我這些反省對別人還有用的話，請照閣下的意思處理此信。

馬蒂斯，「證明書」，一九五二年❻

對我作品中已表現出來的空間，我沒有什麼可說的。沒有比你在這面牆上看到的更清楚了：這個女子是我二十年前畫的；這幅《花卉》（Bouquet of Flowers）和《睡覺的女人》（Sleeping Woman）是這幾年畫的；在你後面，是用彩色碎紙貼成，為一面彩色玻璃所作的最後設計圖。

至於《生命的喜悅》（La joie de vivre）——作這張「剪影」❼時，我才三十五歲，而我現在已八十二歲——却仍然和當年創作時一樣。我說這個，並非像朋友們所認為的那樣，要人讚美我的外表，而是：我一直都在尋求同樣的目標，這個我可能從不同的途徑去達成的目標。

2
0
4

我建教堂時別無其他目的。❽在一個非常有限的空間裏——五公尺大小——我要銘刻一種精神性的空間，其尺寸不爲所呈現的物體限制。這正是我至今在五十公分或一公尺之內的作品中所謹守的。

你不能說我在「發現」這個時創出了物體之外的空間——我從未放棄過物體。物體本身並非那麼有趣；而是環境製造出來的。就是靠這種方法我才能終其一生對著同樣的東西量了又量。它們給我一股眞實的力量，將我的思緒拉入這些物體爲我以及和我一起經歷過的一切。擺了花的一杯水和擺了檸檬的不一樣。物體是演員；一個好演員在十齣戲裏可演不同的角色，就像物體在十幅畫中扮演的一樣。它不是單獨來看的，而是它激發起的一系列的元素。你記得我在一幅花園景色中所畫的單獨一張小桌嗎？啊！它代表我曾住過的那整個空氣清新的環境。

物體必須強烈地影響幻想力，而藝術家透過物體自我表達時，必須把它描寫得饒富意趣。物體只說別人要它說的。

我把空間就我所看見的在一張已經畫了的平面上詮釋出來。我把顏色局限在素描的層次上。採用繪畫時，我有一種量的感覺——這是我所需要的一塊色面，而其形狀，我則加以修飾以確切反映我的感覺。我們姑且把第一種行爲叫做「繪畫」，第二種叫做「素描」。(對我來說，繪畫和素描是一樣的。)我先選擇色面的尺寸，然後配合我設計時的感覺，就像雕塑家捏土一樣，依其感覺來發展修飾早先做好的土塊。

再看看這塊彩色玻璃窗：有一條海牛(很容易辨認的一種魚)，在它上面是一種像海藻的海中動物。四周有秋海棠。

壁爐上的中國士兵是用一種顏色來表達的，而其輪廓決定了活動量。

這一個〔人物捲在藝術家的指間〕穿了沒有士兵會穿的湖綠和茄紫，而如果穿了，衣料眞實的顏色就會被破壞。在這種輪廓靠「素描」勾勒出來的想像色彩裏，由於加入了藝術家本身的感覺而使物體的意義得以完整。這其間的一切都是必要的。這個棕色的點代表我們想像中他站立的地面，給了湖綠和茄紫一種在空氣中的感覺，不然由於那麼鮮豔，就會迷失了。

　　畫家非常專注地選擇適合他的顏色，就像音樂家選擇他樂器的音調和強度。顏色並不支配設計，而是與之協調。

　　「朱紅色不能代替一切。」佛利茲（Othon Friesz）曾經粗暴地說過。而顏色也不一定需要覆蓋著形狀，因爲顏色是由形狀構成的。

　　你問我的「剪影」是否是我研究的一個段落？我的深索至今尚未有止境。「剪影」是我這陣子找到的最簡潔、最直接的自我表現手法。一件物體要研究很久才能得悉其象徵意義。再者，在一張構圖裏，物體約束了本身的力量後而融入整體變成新的象徵。簡而言之，每幅作品都是象徵的組合，在製作的過程中創於某個特別需要的地方。把它們從之所以創造的構圖中抽離出來，就沒有功能了。

　　就是因爲這樣，所以摯友們向我介紹西洋棋時，我却從不想玩。我向他們說：「我無法和永遠不會改變的象徵玩。這些主教、國王、皇后、城堡對我都沒有意義。但如果你用我們知道的人物做成棋子，那我就可以玩了。」但在每盤棋裏，我會爲每個棋子創造一個符號。

　　那麼，我爲之創造出形象的這個象徵，除非和這個過程中所選的且只適用於這個目的的其他象徵互相溝通，否則就毫無價值可言。象徵是在我用的那一刻才決定，且用在也參與其中的物體上。因此我不能事先創造那永不會變的象徵，就像在文學裏的那些。否則我創造的

自由就會麻木了。

我的「剪影」和我以前的作品並沒有脫離。只是我已更爲完整而抽象地畫出了簡化到其本質的形式，且能夠讓物體——已脫離其複雜的空間——僅以符號的形式存在，這符號不但足以讓物體單獨存在，也能夠在我設計的構圖裏成立。

我一直在企求別人的了解，然而每當我的話被藝評家或同行曲解時，我只認爲錯都在我而非他們，因我不夠清楚，不能讓別人明白。由於這種態度，我一生對任何人的批評都免於憤恨或偏激，因爲我只求作品表達得清晰以達到我的目的。憎恨、怨懟和報復的心態是藝術家不能承受的重擔。他的路途已經夠艱難的了，所以非得排除任何會加諸其精神負擔的事情。

烏拉曼克，〈序文的信〉 ❾

親愛的朋友，

你問我對「法國青年繪畫」運動的看法，以及我目前在做些什麼。我將盡其所能地回答你。

我從來不去美術館。我要避開那種單調肅穆的氣氛。在那種環境下，我又再次嘗到我逃學時，祖父所發的脾氣。我試著用我的心和身來畫，而不去管什麼風格。

我絕不會從朋友向太太求愛的方式去學如何愛我太太，也不會問我應該愛什麼樣的女人，而且我也不管在一八〇二年的女人是如何被愛的。我愛得像個男人，而不是學生或教授。

除了自己，我不需要去討好任何人。

「過去的」風格像立體派、圓體派（roundism），諸如此類的，讓

31　烏拉曼克,《自畫像》, 約 1908 年, 蝕刻 (紐約現代美術館)

我心寒。我並不是個女裁縫、醫生或科學家。

　　科學令我牙痛。我不懂數學, 四度空間, 黃金分割。

　　對我而言, 「立體派的制服」非常軍事味, 而你知道我是多麼沒有「軍人樣子」的。軍營讓我神經衰弱, 而立體派的法則讓我想起父親的話:「從軍對你有好處! 給你個性!」

　　我痛恨一般大眾所謂的「古典」這個字。

　　瘋子令我害怕。一九一四年八月四日❿那理性的、數學的、立體的和科學的瘋狂, 毫不留情地向我們證明了它錯誤的後果。

　　我的朋友,「繪畫」還比那所有的一切都困難愚蠢得多。如果這對

你還有點意思的話，那麼還有一些補充的細節。

我從不去葬禮，不在七月十四日跳舞，不賭馬或在街上示威。我喜歡兒童。

<div align="right">烏拉曼克</div>

P.S.——不要把廚房和藥房搞錯了。

表現主義

諾德，摘自《戰爭的年代》**❶**

　　一九〇九年……我對過去幾年來的素描、繪畫方式——臨摹自然，然後在畫下的第一筆上發展出構圖——不再滿意。我把紙塗塗擦擦得穿了洞，企圖改成別的，更爲深入的東西，以掌握事物的精髓。印象主義的技巧只能提供我一種方法，而非圓滿的結果。

　　刻意而準確地模仿自然並不能創造出藝術品。眞人大小般的蠟像除了噁心外，一無所有。只有重新評估自然的價值並加進自己的精神時，一幅作品才能變成藝術品。我極力追求這樣的觀念；經常，我站著凝視風景，如此灰迷、簡單，卻由於陽光、風和雲的動感而顯得燦爛豐美。

　　我很高興能夠在這複雜之中畫出一些緊湊而簡單的東西。

　　我畫過風景。畫過長了黑點的

牛羣，唱著歌、跳著舞、手拉手圍成圓圈的小孩。技巧鬆散不穩。我開始覺得需要更大的凝聚力。在這最艱苦奮鬥的當兒，我因食物中毒而病倒。我喝了一些不乾淨的水，病得死去活來。愛達［諾德的太太］從英國儘快地乘火車、輪船趕回來。

我正安靜而疲倦地躺著，有幾分鐘不感痛苦地休息時，聽到一個鄰居在拉下的窗簾的另一邊說：「他死了嗎?」這些字聽起來很怪異，因爲我覺得整個創作的偉大時機仍然鋪展在我面前。

愛達半夜到達時，最危險的時刻已經過去。往後復原的幾個星期裏，她對我好得無以復加，但她隨後即隱約意識到我的負擔。我只有半個人在她身邊，於是她離開，又留下畫家一個人了。

我用一枝硬筆和針筆在畫布上畫了十三個人。救世主和他的十二個門徒，春夜圍坐在桌旁，耶穌釘十字架的前一晚。這是耶穌向他摯愛的門徒透露救贖的偉大思想的一段時間。他從心底深處說出爲我們保留在誓約裏的話。約翰把頭靠在這位聖人的肩上。……

我無意無知且不加思考地憑著一股無法抗拒的衝動，畫出了深刻的心靈、宗教和溫柔。耶穌和幾個門徒的頭像，我以前速寫過。我驚愕地站在素描面前。我手邊沒有任何自然的形象，但我現在要畫整個基督教裏最神祕、最深奧、最核心的事件了。顏面變了形，莊嚴而孤獨的耶穌被深受感動的門徒圍繞著。

我幾乎不分晝夜地畫了又畫，不知我是人或者只是個畫家。

我上床時看到的是這張畫；晚上它面對著我，醒來時它凝視著我。

我快樂地畫著。作品完成了。《最後的晚餐》（*The Last Supper*）。

《戲弄耶穌》（*The Derision of Christ*）把我從宗教和憐憫的沉溺中解救出來。這裏士兵既吼叫，又鞭撻、揶揄、唾辱。

然後，我又掉進人類以神的姿態在世的那種奧祕。《聖靈降臨節》（The Pentecost）一畫的草圖完成。五位漁夫出身的門徒神思迷離地接納著聖神。愛達那晚來了。我分了心。她看了畫，第二天早上她就去了別的地方，完全自發地。這幅畫原可能只有局部留下來——但現在我繼續快樂地畫著——當他們成為受祝福的門徒，在神聖的時刻充滿喜悅地受召前去見證神的啟示時，頭上出現紫紅色的火焰。

「因此你們要前去，以聖父、聖子、聖神的名去所有的國家傳教，為他們施法。」這是他們天上的友人向他們召喚的，而他們全都報告說耶穌向他們宣告時是多麼美！當祂說這些話時，現場該是何等美麗！

門徒出發到世界各地去。救贖的訊息撩起了壯闊的火焰。「信則得救！」祭壇、冠冕和帝國全都搖搖欲墜。

我沉浸在這樣的情緒裏畫了這些宗教畫。色調的明暗冷暖佔據了整個畫家。而畫裏深受宗教精神感召的那羣人也一樣，再加上探索宗教的思想如此狂烈，簡直快把他逼瘋了。聖經裏也有矛盾和各種科學上的謬誤。要保持一種不加批評的態度，需要最佳的動機和超乎常人的虔誠。

為什麼救贖的訊息一定得在一種冰冷的教條和無謂的形式下進行，只偶然激起一些短暫的星火呢？基督徒的人數很少。僅及人類的三分之一。而在世的基督徒更是少得可憐。為什麼喜悅和熱情那麼快就消失呢？為什麼佛教就能持續？為什麼穆罕默德的教義就能摧毀一大部分的人，我的上帝，為什麼呢？

誰能自負到聲稱在其他星球之中能辨認出我們的地球？宇宙裏有千百萬比地球大得多，生存和發展機會都遠勝地球的星體，地球這個小東西有什麼重要呢？

在地上爬的昆蟲不會認識人的。而在其範圍裏，我們又認識無所不能的上帝嗎？

難道上帝不比人類記錄過的，不比人類在其妄自尊大的小小幻覺裏想像的更有力量，更有權威嗎？

我們不都夜郎自大嗎？

智慧的，愚蠢的，神聖的，虔誠的人們，他們什麼都不知道。我們全都一無所知。

只要提到時間、永恆、上帝、天堂和撒旦這些最基本的問題時，知識和科學就不管用了。

然而信仰本身卻是沒有極限的。

信仰對頭腦簡單的人來說很容易。他的信念建立在石頭上，不爲懷疑所動。

沒有知識時，奉獻的誠心就佔據了一切。

我探索的思緒就這樣結束了。這不過是我內心眾多激盪交戰的一個例子。

而生命繼續下去。

我離去的兄弟漢斯在年輕時一定費盡心神打了許多場絕望之仗，因爲他向上帝祈禱懇求，求祂給他的孩子們一些些腦子。

身爲藝術家，我也幾次在黑暗中幾近絕望地希冀自己少些天賦。

只有膚淺的人才是輕輕鬆鬆的。

這個夏天我又畫了一幅畫，十字架的畫面裏有許多小人。但我畫不下去。難道我已喪失對宗教的那一份感覺了嗎？是否精神上已倦怠？我想兩者都有。我已受夠了。

我眞懷疑如果被那種僵硬的聖經條文和文字束縛住，我是否還能

32 諾德，《銜著煙斗的自畫像》，1908 年，
　　石版畫（紐約現代美術館）

那麼有力地畫出感情深沉的《最後的晚餐》和《聖靈降臨節》？我在藝術上必須無拘無束，不能面對著像亞述王那樣鋼鐵般強硬的上帝，而是在我心中的上帝，像耶穌的愛那樣閃耀和神聖。《最後的晚餐》和《聖靈降臨節》代表了從視覺、外在刺激到內在的信念價值。它們成了里程碑——對一切而言，而不只是對我的作品。

　　我的一些父執輩有一晚來找我。他們腼覥而忸怩地坐在《最後的晚餐》和《聖靈降臨節》之前，虔誠地有如身在教堂。畫面的神性感動了他們。「這是耶穌，在中間，這是約翰，那這可是彼得？」他們指著《最後的晚餐》問道。「坐在這中間的又是誰呢？」他們望著《聖靈降臨節》又問道。而我答說是彼得時，他們變得非常沉靜。彼得如果在《最後的晚餐》裏長得那樣，在《聖靈降臨節》就不可能有另一張臉。有一個一定不是真的。——這就是他們的想法和評語。

我的繪畫在那些單純的人身上所引起的效果總是教我高興。即使那些最複雜深奧的作品，過了一會兒之後都會對他們產生意義。只有迷於都市生活那眩麗表象的人才會有困難。他們的取捨不同❶。不久前，我還無意中聽見在我畫前的一些耳語，諸如「嘲弄褻瀆」之類的。

　　這些人習慣了義大利和德國文藝復興那種輕鬆無害且通常加了糖霜的油畫，因此痛恨我作品中那種熾烈的張力。

　　我那時正著手一本有關原始民族藝術表現手法的書（*Kunstaeusserungen der Naturvoelker*）❸。我隨手記下了一些句子，打算作為序論。一九一二年。

　　1. 最完美的藝術出現在希臘羅馬時期。拉斐爾是所有畫家中最偉大的。這是二、三十年前每個美術老師對我們說的。

　　2. 然而自此之後，許多事情都已改變。我們對拉斐爾和所謂古典時期的雕塑都失去興趣了。我們祖先的意念不再是我們的了。而對幾世紀以來等同大師級的作品沒有那麼喜歡了。他們那個時代的有智慧的藝術家，替皇室和主教製作了雕塑和繪畫。如今，我們讚賞喜愛的是那些信心十足、鮮為人知、也未留名青史的人在自家後院所做，目前置於惱恩堡（Naumburg）、瑪格達堡（Magdeburg）和邦堡（Bamberg）教堂中的那些簡單而宏偉的雕塑。

　　3. 我們的美術館愈來愈大，愈來愈擠，膨脹得飛快。我不和這些用容量把我們壓得透不過氣來的浩瀚收藏打交道。我希望很快就能看到有人抗議這些過量的收藏。

　　4. 不久前，只有某幾個時期的藝術是受肯定，值得陳列在美術館的。後來又加入了其他的。埃及基督教，早期基督教，希臘紅土陶罐，波斯及伊斯蘭藝術也擠進了這個等級。然而為什麼還是把印度、中國

2
1
6

和爪哇的藝術當成科技的旁枝末葉呢？而且爲什麼這些地方的土著藝術完全不受賞識呢？

5. 爲什麼我們這些藝術家卻又愛看原始民族未經雕琢的藝品呢？

6. 我們的時代有一個標誌，即每一件陶器，衣服或首飾，每一件生活的工具都一定得先有藍圖。——而原始人民卻是用雙手開始工作，把手中的材料製成物品。他們的作品表現了製作的樂趣。我們所享受的也許就是對活力、對生命力那種強烈，且通常醜怪的表達方式。

這些句子進入了現在式，還可能超越而過。

「原始人」在武器、聖物或日常用品上表露的那種基本的身分指認，那種造形——色彩——的裝飾趣味，絕對比我們沙龍、美術館和藝品店的展示櫃裏的物品那種加了糖霜的裝飾要美得多。

周圍那種過於世故、蒼白而頹廢的藝術已經很夠了。這可能是年輕藝術家要從土著身上來找啓示的原因。

我們這些「受過教育」的人並沒有像所說的發展得那麼進步。我們的行動可分成兩類。幾世紀來，我們歐洲人對待原始人貪婪而不負責。我們已消滅了人和種族——且總是假託藉口，說是出於純良的動機。

狩獵的動物絕少憐憫。而我們白種人就更少了。

希臘藝術和拉斐爾藝術的序論很容易就顯得不負責任。然而並不是這樣的。畫家公開地發表他的意見。亞述人、埃及人的造形感很強，古老的希臘人也是。但緊接著卻是一個姿態討喜、肢體掛帥、需要性徵來顯示他們是男是女的時期。這是恐怖的頹廢時期。即使到今天，所有美學家的看法還是與此相反。

榮耀歸於我們有力而健康的日耳曼藝術。

比起在拉斐爾繪畫中只呈現表象的拉丁聖母，這位畫家要喜歡沉浸著格林勒華特和他人靈魂的日耳曼聖母得多。

　　所有地中海人民的藝術都有屬於他們自己的某些特質。我們的日耳曼藝術也有它本身光輝的特質。

　　我們尊重拉丁藝術；却愛日耳曼藝術。

　　南方的太陽誘惑著我們，北歐的人民自太古起就竊取大部分是我們的東西，我們的力量，我們的沉默，我們最深藏的溫柔。

　　有一點兒軟弱，一點兒甜美，一點兒淺薄——而全世界都在將就藝術家的喜好。

　　只有在一幅畫徹底的軟弱、甜美、淺薄時，大家才認為那是爛畫。

　　我們之中有誰知道古冰島文集，Isenheim 祭壇，歌德（J. W. von Goethe）的浮士德，尼采（F. W. Nietzsche）的查拉圖斯特拉，這些鑲嵌在石塊上的北歐文字，這些北歐日耳曼人自負而偉大的作品！其中有永恆的真理，而非一時之間的毒素。

　　一個年輕藝術家有一次祈禱道：「我真想我的藝術強而有力，不感傷，却熾烈。」

康丁斯基，〈顏色的效果〉，一九一一年❹

　　如果你讓眼睛在調色盤上瞄一下，你會體會到兩件事。首先你會產生一種「純粹肉體上的反應」，亦即眼睛本身被色彩之美和其他特質迷住。你體驗到滿足和愉快，像美食家品嚐一道佳餚。或是眼睛像舌頭被食物辣到一樣，也受到刺激。但是好像手指碰到冰一樣，隨後也就鎮定冷靜了。這些是肉體上的感覺，持續得很短暫也很表面，而如果心靈緊閉的話，是不會留下什麼印象的。就像我們碰到冰而產生的

冷的感覺，一待手指變暖也就忘了；肉體對顏色的反應也是一樣，一旦眼睛轉開就記不得了。另一方面，冰在肉體產生的冷的感覺透得更徹底時，則會引起較複雜的感覺，甚至一連串形體上的經驗，就像顏色的表面印象也可能發展成一種經驗。

對一般人而言，只有對平常熟悉了的事物所產生的印象才是表面的。第一次接觸到新的現象都立刻會在心靈上產生印象。這就是孩童

33 康丁斯基，約 1903 年

對這世界探索的經驗；每一件東西對他都是新的。他見到火，希望抓住它，却燒痛了手指；以後，就會對火生出應該的敬畏。但隨後他又知道火也有善良的一面，驅走黑暗，拉長白晝，是取暖和熟食不可或缺的，而且能提供一個愉悅的景象。這些經驗累積起來就得出了對火的知識，牢不可破地嵌在他的腦子裏。強烈濃厚的興趣就消失了，而火光的無趣和它在視覺上的吸引力就互相抵消了。就這樣，整個世界漸漸變得不動人了。凡人都知道樹能遮蔭，馬能快跑、汽車更快，狗會咬人，月亮很遠，而鏡中的人物不是眞的。

只有更進一步發展後，對不同生命及物體的經驗範圍才會擴張。而唯有發展到最高的境界時，才需要內在的意義和共鳴。色彩也是一樣，它對感覺才稍稍獲得啓發的心靈，印象是短暫而表面的。但就連這最簡單的效果也因品質而異。明亮、清晰的顏色能強烈地吸引目光，然而溫暖、清晰的顏色更具吸引力；朱砂色像火焰一般地刺激，對人總有魅惑力。銳利的檸檬黃就像長嘯的號角警示耳朵一般地割傷眼睛，因此我們就會轉向藍綠色以求放鬆。

但對更敏感的心靈而言，顏色的效果影響得更深更劇烈。我們這就說到了顏色的第二種效應：「心理效應」。它們製造出一種相對的精神震撼，而肉體的印象只有邁向精神的震撼時才有重要性。

顏色在心理上的效應是否如前面所暗示的那麼直接，還是一種聯想的結果則尙未可知。由於心靈和肉體是合而爲一的，很可能心理上一震撼就會由「聯想」而產生另一體的相應。例如，紅色就可能引起一種類似於火的感覺，因爲紅色是火的顏色。亮紅色會引起興奮，而另一種亮度的紅色就會聯想到血而產生痛苦或厭惡。在這些情形下，顏色喚起了相對於形體上的感覺，而這無疑對心理產生深刻的作用。

如果情況一向如此，那麼很容易就能由聯想界定出顏色對肉體——不只經由眼睛，還有其他感官方面——的反應。可以說淺黃色看起來很酸，因爲令人聯想起檸檬的味道。

但是這樣的定義並非萬無一失的。某些味覺和色彩之間的關係是無以歸類的。德勒斯登的一個醫生報告：他稱之爲「極端敏感」的一個病人，吃某種醬汁時無法不嚐到「藍色」，亦即無法不「看到藍色」。❶❺可以這麼解釋：對非常敏銳的人，心靈的接觸是如此直接，如此易感，所以味道的印象就會立刻傳到心靈，因而也傳到其他感官（在這個情況下，即眼睛）。這暗示著一種回音或響應，就像有時發生在樂器上的，沒有觸碰也會和正在彈奏的樂器發生共鳴。敏感的人就好像經常拉奏的上好提琴，琴絃一碰就會振動。

但是，我們知道視覺不只和味覺，也和其他感官相通。許多顏色可以形容成粗糙、刺手，而另一些則光滑柔軟，令人想去撫摸（例如深藍、石綠、赤黃）。甚至冷暖色之間的區別也基於這個偏見。某些顏色看起來柔軟（赤黃），某些堅硬（鈷綠、氧化藍綠色），所以就算是剛從顏料管擠出的看起來也很「乾」。

「灑了香水的顏色」是常見到的說法。

顏色的聲音是那麼確切，因此很少會有人用低音來表示鮮黃色，用高音來表示深藍色。❶❻在許多重要的情況下，用「聯想」求解釋已無法滿足我們。聽過色彩醫療的人都知道有色光線可以影響全身，而曾經試過用不同的顏色來治療各種精神疾病。紅色刺激心臟，而藍色可以造成暫時性的麻痺。如果這些反應的效果可以從動植物身上見到——其實已經有了——那麼聯想的理論就不正確。無論如何，我們必須承認這個主題目前還有待研究，但顏色對身體這個有機物會產生巨

大的影響則是毫無疑問的。

聯想的理論沒有比在形體的範圍更令人滿意的了。一般說來，顏色直接影響心靈。顏色是鍵盤，眼睛是鎚子，而心靈是絃絃相扣的鋼琴。藝術家是彈奏的手，有意撥弄某個琴鍵以引起心靈上的震撼。

「因此顯然地，色彩的和諧主要在於人類心靈一種刻意的活動：這是內在需要的一個主要原則。」

康丁斯基，〈論形式的問題〉，一九一二年 ❼

在預定的時間內，需要成熟了。亦即，創作的「精神」（可稱之為抽象精神）找到了通往心靈的途徑，隨後再到他人的心靈，而造成渴望，一種內在的驅策。

使某個確切的形式成熟的必要條件都具備後，那種渴望、內在的驅策需要力量才能在人類的精神上創造出新的價值；而無論有意無意，都會在人體內開始出現。此後，無論有意無意，人類就會為這個在他體內以精神形式存在的新價值觀找尋具體的形式。

此乃尋求精神價值的具體化。在這裏，物質好比儲藏室，而精神從這裏選擇它所特別「需要」的——就像廚子那樣。

這是正面的，有創造性的。是好的。「那種白色的，滋養的光線。」

這種白色的光線會導向演變、提昇。因此物質背後的創造精神就在物質裏面透露出來。物質之中的精神經常被一層紗帳厚掩，少有人能看透。因此，尤其在今天，很多人都看不見宗教和藝術裏的精神。精神在好幾個時期都被否定，因為人們的眼睛在這種時候通常都看不見這樣的東西。十九世紀如此，一般而言，今天還是如此。

人都是瞎的。

黑手蓋住了他們的眼睛。這隻黑手屬於會憎恨的人。憎恨的人用盡一切方法，竭盡所能阻撓演變，妨礙提昇。

這是負面的，破壞的。是邪惡的。「那隻黑色的，帶來死亡的手。」

這種向前向上的運動的發展，只有在道路暢通無阻的情況下才會發生。這是「外在的條件」。

在暢通的道路上推動人類精神向前向上的力量就是抽象的精神，一種必須自然敲響且讓人聽到的精神；召喚是絕對可能的。這是「內在的條件」。

要同時破壞這兩者就是那隻黑手抗拒演變所用的方法。

它的工具是：對通暢之路的恐懼；對自由的恐懼（此乃庸俗）；及對精神的不聞不問（此乃無聊的物質主義）。

34　康丁斯基，「藍騎士」首次展覽
　　目錄的封面，慕尼黑，1911年，
　　木刻

因此，人們對每一種新的價值都抱著敵視；真的，他們以嘲諷和中傷來對抗。而採納新價值的人被大家當成荒謬或欺詐。新價值遭到取笑辱罵。此乃人生的不幸。

而生命的喜悅就是新價值觀所向無阻且經常勝利。

勝利來得很慢。新價值觀慢慢才會征服人們。而一旦在許多人眼中變得理所當然時，這種今天看來絕對必須的新價值就會成為一道牆——一道築起來抵擋明日的牆。

將新的價值觀（自由的果實）轉變成僵硬的形式（抵擋自由的牆），就是黑手的任務。這整個演變，亦即內在的發展和外在的文化，就是種障礙的轉移。

新的價值觀不斷地產生障礙，以推翻先前的障礙。

因此我們知道，基本上，最重要的並非新的價值觀，而是由此所顯現出來的精神。同時，展現這種精神需要自由。

由此可見，不該在形式內尋找絕對（物質主義）。

形式總是附著於時代的，是相對的，因為它不過是今天所需要的途徑，今天展現出來的事物所由之證實、顯揚自己的。

共鳴就是形式的靈魂，只有經由共鳴，形式才有生命，且才能從形式的內在「運轉」到不需形式的地步。

「形式是內在之物的外在表現」。

因此不應把形式當成神明來看。而只有在形式用作內在共鳴的表現方式時，才需要全力以赴。因此，不應只在「一種」形式內尋求救贖。

這種說法必須正確地來看。對每個能創造的藝術家而言，自己的表達方法（即形式）都是最好的，因為最能確切地表明他非得一吐為

快的東西。但是，所得出的結論常是錯的，亦即：這種表達方法對其他藝術家也是，或應該是最好的。

既然形式只是內容的表現方式，而內容是隨著藝術家而變的，因此很明顯地，各種「不同但一樣好的形式可同時存在」。「需要創造形式」。住在深海的魚是沒有眼睛的。而象有長鼻，變色蜥蜴能夠改變顏色，諸如此類的。

因此，各個藝術家的精神都可由形式中反映出來。形式就是「個性」的烙印。

但是，個性自然是不能脫離其時空來看的。它，在某種程度上，反而是隨著時間（紀元）和空間（人們）而變的。

正如每個藝術家要他的意思讓大家知道一樣，每一種人民以及，最後，這個藝術家所屬的那種人民也是如此。這之間的關係以其作品中特有的「民族因素」反映在形式中。

最後，每個時代都有其特別指定的任務，在特定的時代可能顯現出來的東西。這世俗的元素反映出來的就是作品中的「風格」。

這三樣元素全都無法避免地在作品中留下痕跡。擔心這些元素的有無不僅多此一舉，而且還有害，因為強求在這裏也不過只是造成幻象，一種暫時的跡象。

而另一方面，自不待言，加重三樣元素之中的任一樣不但不必要且還有害。今天許多人偏重民族因素，更有一些是考慮風格問題，而近來最得勢的却是對個性（個人元素）的崇尚。

一如開始時所說的，抽象的精神先是佔領一個人的精神，然後便左右了不計其數的人。這時，個別的藝術家便依著時代的精神而被迫用某幾種彼此有關的形式；因此，也都具有外在的類似。

這個因素稱之為「運動」。對一羣藝術家而言，這是絕對正當而不可少的（正如一個人的形式對藝術家是不可少的）。

救贖，一如不能單從一個畫家的形式裏去尋求，也不能從羣體的形式裏去尋找。對各個羣體，本身的形式就是最好的，因為那種形式最能有效地說明該羣體覺得有責任公諸於世的東西。但也不能就因此斷定這種形式對所有人都是最好的。這裏也是，全權的自由在一切之先：應該認為每種形式都可行，每種形式都正確（＝有藝術感），都能代表其內在的涵意。如果不這麼做的話，就是不再遵奉自由的精神（白光）而是僵硬的障礙（黑手）。

這裏，我們又得出如上所述的結果：形式（有形實體）一般而言不是最重要的，重要的是內容（精神）。

結果，形式的效果可以愉快也可以不愉快，可以看起來美麗、醜陋、協調、不協調、有技巧、沒技巧、細緻、粗糙等等，然而不能憑感覺其品質之好壞而接受或拒絕。這些觀念是相對的，如同對早已存在、毫無止盡且永遠在變的形式系列第一眼所見的。

形式也同樣是相對的。這是應該去欣賞和了解形式的方法。我們應該用一種能讓形式在心靈產生效果的方式來處理一件作品。然後透過形式在內容上產生效果（精神、內在共鳴），否則就會將相對提昇到絕對。

在現實生活裏，要找一個去柏林，卻在雷根斯堡（Regensburg）下車的人很難。然而，在精神生活中，在雷根斯堡下車是一件很平常的事。有時連司機都不想多走，於是所有的乘客都在瑞金斯柏格下車。有多少在尋找上帝的人，最後卻站在一座雕像面前！又有多少摸索藝術的人陷入一個藝術家——無論是喬托、拉斐爾、杜勒或梵谷——為

其本身的目標而創出的形式中！

因此，最後一個結論就是：無論是個人的、國家的、還是有風格的形式，無論能否和當代主要的運動配合，和許多其他形式還是絕少和其他形式有關，或是否靠本身就站得住，這些都不是最重要的；而是——「在形式問題上最重要的就是是否出於內在的需要」。**⑱**

形式在時空裏的存在也同樣可以由時空的內在需要來解釋。因此，最後要把一個時代及民族的特色提煉並有系統地呈現出來是有可能的。而那個時代愈偉大——亦即，（量或質方面）探求精神的力量愈大——形式的種類就愈豐富，所能見到的匯流趨勢（羣體運動）也就愈大……這是自不待言的。

這些偉大的精神紀元的特點（今天，在剛起步階段就可以預言並顯示出來），可以在當代藝術中見到。即是：

1. 極大的自由，對某些人來說是無止盡的，而且

2. 使其「精神」得以聽見；這種「精神」

3. 我們可在事物之中見其以極大的力量透露出來；這種精神

4. 會逐漸——且也已經——把自身當作一切精神領域的工具；由此

5. 也在各個精神領域裏——最後也在造形藝術上（特別是繪畫）——創造許多個別或羣體的表現方式（形式）；且

6. 今天整個儲藏庫都任「精神」予取予求；即是，從最「堅實」的到僅以二度空間（抽象的）存在的「各種物質本體」，都用作為形式的元素。

有關第一項：說到自由，它會從試圖解放那些原已代表自由所尋求的目標的形式裏，即是從舊有的形式中，表現出來；另外也會從尋

求新的及各式各樣的形式的創造中表現出來。

有關第二項：本能上尋求當代表現方式——個性、人們、時間的方式——的極限就是：在看似毫無限制的自由下的一種附屬物——由時代的精神來決定；以及將搜尋必須採取的方向訂得更為明確的行為。在杯底朝四壁亂飛的小蟲，相信面前看到的是毫無阻礙的自由。然而在某一刻却碰到了杯子：牠可以看得更遠却無法走得更遠。將杯子向前移會給小蟲更多飛動空間的可能。小蟲主要的行動取決於操縱的手。同樣的，我們的紀元，就當它完全自由好了，也會遇到某些限制；然而，這些限制「明天」就會改變了。

有關第三項：這個看似毫無阻礙的自由以及精神的涉入來自一件事，就是我們在一切事物中都開始感覺到這種精神，即「內在的共鳴」。同時，這種初步的能力會轉變成看似毫無阻礙的自由和正在萌發的精神的一個更成熟的果實。

有關第四項：至於所有其他的精神領域，我們無法將其顯示的效果說得更確切。但是，每個人都會自動意識到：自由和精神之間的調和遲早會在各處反映出來。❶❾

有關第五項：我們今天在美術界（特別是繪畫）遇到無以數計的形式。這些形式一部分以個別的、偉大的人格的形式出現；一部分以一股巨大而流動的聲勢橫掃所有的藝術團體。

而雖然形式是如此繁複，一般的努力仍然很容易就辨認出。特別是在羣眾運動裏，形式中那種包攬一切的精神到今天還看得出來。因此可以說：「一切都是許可的。」今天所容許的自然是不能超越的。而今天所禁止的則會不動聲色地屹立著。

一個人不應該替自己設下限制，因為這些限制反正早已設下了。

這不但是指發送的人（藝術家），也是指接收的人（觀者）。他可以而且必須跟著藝術家，還要不怕被導入歧途。肉體上，人連直線都不會走（田間和草間的小徑！），而精神上就更不用提了。特別是在精神的道路上，直路通常是遠的那條，因爲它是錯的，而看起來錯的通常是最正確的。

只要是「感覺」帶頭，遲早會正確地引領著藝術家以及觀者。那種可怕的依附於「單一」的形式，最後則會無可避免地走進死胡同。而開啟的感覺會導向自由。前者把自己局限於物質的本體，而後者則是跟隨精神的：精神創出一種形式後，會繼續創出其他的。

有關第六項：眼睛望向一點時(無論是形式還是內容)，就不可能瀏覽到很大的面積。而四處瀏覽不很留心的眼睛掃過畫面，勘查到這一大塊面積或其中一部分，却被外表的差異吸引住，迷失在其矛盾之中。這些矛盾的原因在於表現手法的多樣化，此乃當今精神從物質本體的儲藏室毫無計劃所提煉出來的。許多人稱現階段的繪畫爲「無政府狀態」。這個字也經常用來形容現階段的音樂。大家誤以爲就是毫無計劃地顚覆、攪和。無政府狀態是一種計劃和秩序，由「善良的感覺」創造出來，而非外在且注定要失敗的力量。這裏，同樣地，也有限制。然而，這得稱之爲「內在的」，且必須取代外在的限制。而這些限制總是在增加，由是生出不斷擴張的自由，在這方面爲進一步的啓示開出一條通暢的道路。這倒眞可稱之爲無政府狀態的當代藝術，不但反映出已經取得勝利的精神立場，且具體表現出作爲一種實現的力量，成熟得足以透露的精神性。

由精神從物質的儲藏室裏提煉出來作爲實體的形式，可輕易地歸納在兩個極端之間。即是：

1. 偉大的抽象主義,

2. 偉大的寫實主義。

這兩個極端開了兩條最後「殊途同歸的道路」。

在這兩端之間則有各種抽象和寫實組成的調和。

這兩方面的元素以往經常在藝術中同時顯現, 稱之為「純藝術的」或「具象的」。前者藉由後者來表現, 而後者却替前者服務。這是一種變動的平衡, 顯然在絕對的均勢下尋求一種達到理想的最高境界。

而今天似乎沒有人再尋求這種理想中的目標了, 支撐天平秤盤的槓桿不見了, 而兩個秤盤都想各自為政, 脫離對方成為獨立自足的單位。而同時在這理想天平的幻滅中, 可以見到「無政府狀態的元素」。藝術顯然結束了具象抽象那種愉悅的互補作用——而且還剛好相反。

一方面, 具象裏那趣味性的角色從抽象中去掉了, 因此觀者覺得好像飄浮在空中。有人說: 藝術逐漸失去了立足點。另一方面, 抽象裏趣味的理想化 (「藝術」的元素) 也從具象中去掉了, 因此觀者覺得好像被釘在地上。有人說: 藝術逐漸失去了理想。這些譴責都來自不當的感覺。只偏重於形式的訓練, 以及觀者由此產生出來的反應——亦即習慣於那種均衡下的一般形式——都是一股盲目的力量, 無法給自由的感覺留一條清晰之道。

上面提到的偉大的寫實主義——才第一次開始萌芽——正努力將表面的藝術感從畫中剷除, 而將簡單實體的簡單 (非藝術性的) 複製形象注入作品的內容。

物體的外殼, 即是以這種方式理解並安排在作品裏的, 以及一般顯見之美所即時引起的注意力, 最能展現出事物內在的共鳴。藉著這層外殼, 以及減至最低的「藝術性」, 物體的靈魂特別能顯現, 因為那

層中看的外表已經無法討好了。❷⓿

　　這些只有在我們愈來愈能夠以世界本來的面目來看它時，亦即不加美化的詮釋時，才有可能做得到。

　　「藝術性」減至最低時，在這裏就變成效果最強烈的抽象了。❷①

　　和這寫實主義大爲相反的是：盡力排除──自然是整個地──具象（眞實的），以及試著用「非具象的」形式表明作品內容的偉大抽象。具象形式的抽象生命減至最低時，最後，抽象因子裏的驚人優越性就將畫裏的內在共鳴明確地顯示出來了。就像在寫實藝術裏，內在共鳴去除了抽象後反而加強，這種共鳴在抽象藝術裏也隨著寫實的刪減而增加。在那兒，是那種大家習以爲常的外在美形成了避震器。而這裏，是大家習以爲常的外在協助了物體。

　　至於要「了解」這樣的畫，也需要寫實藝術裏的那種開放，亦即在這裏也必須讓世界以其本來面目呈現而不帶物體的詮釋。這裏抽象化或抽象的形式（線條、平面、點，等等）並不那麼重要，而是內在的共鳴，它的生命。一如寫實主義，重要的不是物體本身或外殼，而是內在的共鳴，其生命。

　　「物體性」減至最低時，在抽象藝術裏就變成效果最強烈的寫實了。❷②

　　因此我們最後看到的是：如果在偉大的寫實主義裏，眞實看起來極多而抽象極少，而在偉大的抽象主義裏，這種關係似乎剛好倒過來，那麼在最後分析下（＝目的），這兩個極端則彼此相等。在這兩個對立物之間可以劃下等號：

　　寫實主義＝抽象主義

　　抽象主義＝寫實主義

「最大的外在差異就變成最大的內在均等。」

一些實例會將我們從虛像的領域帶進實體的境界。如果讀者無知地看著這些行句間的字母，也就是：當作一件物體而非部分文字裏熟悉的符號；當作爲某種確切的聲音而創的固定符號，以作爲帶有實用目的的抽象形式之外的東西；那麼他在這個字母中就會看到能產生明確外在、內在印象的具體形式了。這個印象和上述的抽象造形沒有關係。在這個情況下，字母就包括有：

1. 主要的形式（整個外表），約略說來，看起來就有「快樂」、「憂傷」、「盡力」、「退後」、「反抗」、「誇張」等等；

2. 而且包含了變向這邊、那邊，並總帶有某種內在印象的個別曲線，亦即這些曲線就像「快樂」、「憂傷」之類的。

一旦讀者感覺到字母的這兩種元素，立即就會因爲這個字母而生出一種「有內在生命的個體」。

這裏，我們不應該辯駁道：這個字母對這個人是這樣，對別人又是另一樣。那是次要且可以理解的。一般來說，每個人不是這樣就是那樣地影響他人。我們只知道字母包含兩種元素，而最後，只表現出「一種」共鳴。第二種元素的個別線條可以是「快樂的」，然而整體的觀感（元素一）卻可以是「悲傷的」，諸如此類。第二種元素的個別動態是第一種的有機部分。我們在每一首歌、每一首鋼琴曲及交響樂中都看到同樣的結構，以及個別元素附屬於「一種」共鳴的情形。而一幅素描、草圖或油畫都是在同樣的程序下構成的。這裏結構的規則不辯自明。目前，只有一件事對我們是重要的：就是字母有它的效果。而就像大家一直說的，這是雙重的效果：

1. 字母權充著一個帶有目的的符號；

2. 它先權充一種形式，然後變成這個形式的內在共鳴，自給自足，完全獨立。

對我們來說，這兩種效果彼此互不侵犯是很重要的，即第一個效果是外在的，而第二個有內在的涵義。

在這兒我們可以下個結論，就是「外在的效果和內在的效果可以不一樣」：內在的效果是由「內在的共鳴」造成的；而這是每一幅構圖中「最有力」也是最深刻的「表現方式之一」。❷❸

我們來看看另一個例子。我們在同一本書中看到一條橫線。這橫線如果用在正確的地方——正如我在這裏用的——就是一條帶有實用目的意義的線。我們加長這條短線，却還是留在正確的地方：線條的涵義不變，其意義也一樣。但是，這種不尋常的延伸却帶來了一種無法界定的特性，這時讀者就會問道：這條線為什麼這麼長，這樣的長度是否就不含實用的目的了。我們把這條線放在不當的地方（就像——我在這裏做的），正確的實用性因素就消失了，而且再也找不到。詢問的細節就會大大增加。誤印的想法還是有，亦即實用目的元素的變形——這裏聽起來有否定的意思。讓我們把同樣的線條放在一張白紙上。例如，把它畫得彎彎長長的。這和假設誤印出來的很像，只是我們會想成（只要還有解釋的希望）正確的實用目的元素。然後（如果找不到解釋的話），才會想成否定的元素。但是，只要這條或那條線還留在書中，實用目的元素就不會完全剷除。

我們把類似的線條用在一塊可以完全不含實用目的的背景上。例如畫布上。只要觀者（不再是讀者了）認為畫布上的線是物體的輪廓，他還是受實用目的因素這個印象的限制。但是，他一旦對自己說道，畫中的實用物體多是扮演臨時的角色而非純粹圖畫的，且那線條有時

帶有一種專有的、純粹的繪畫意義❷，這時觀者的心靈就可以準備體驗這線條「純粹的內在共鳴」了。

但是那件物體，那樣東西是否就此從畫中拿掉了呢？沒有。像我們先前所見的，那線條和椅子、噴泉、刀子、書本等等是有同樣實用目的意義的東西。而這樣東西在上一個例子中是作為一種純粹的繪畫手法，不具它同時擁有的其他特性——也就是在它純粹內在共鳴中的。

所以，如果在一張畫裏，線條可以擺脫指稱一件東西的目的，而就成為那件東西本身，其內在共鳴並不會因為它次要的角色而減弱，反而會獲得十足的內在力量。

我們因此得到一個結果，即純粹的抽象也用到有物質形態的東西，就像純寫實藝術一樣。物體反面的極致和正面的極致又一次劃下了等號。而這個符號由雙方共有的目標得到證實；由同樣的內在共鳴具體表現出來。

這裏我們可以看出：原則上，「藝術家用寫實還是抽象的形式，是完全不重要的」。

由於「這兩種形式內在是一樣的」，選擇就完全取決於藝術家了，他一定最清楚用哪種方式最能將藝術的內容落實表現。抽象地說：「原則上，並沒有所謂形式的問題。」

而事實上，如果有一個形式問題牽涉到原則，答案也找得到。而知道答案的人都能夠創造藝術。那就是說從此藝術便不存在了。說實在的，形式的問題變成這樣的問題：在這個情況下，我該用什麼樣的形式才能表達出我的內在經驗？答案是：在這種情況下總是科學般準確、絕對的形式，而在其他情況卻是相對的，例如，對這種情況最好的形式在其他情況可能最糟：這裏的一切都視內在需要而定，單靠這

個就能讓形式正確。只有這樣，內在需要在時空壓力下選擇彼此相關的個別形式時，才能使一種形式身負多重意義。然而這並不改變形式的相對意義，因爲在這個情況下正確的形式，在許多其他的情況下可能是錯的。

所有在過去的藝術已經出現了的及那些尚待挖掘的規則——美術史學家將其價值看得過重的規則——都不是一般的規則：因爲這些規則並不意味著藝術。如果我了解家具匠的規則，我總能做出張桌子。但是知道畫家的規則大抵是些什麼的人，不一定能夠創造出藝術品。

這些在繪畫中很快就會走上「和聲法」的假定規則〔一般和聲法：過去的訓練裏，樂曲的低音旋律在音樂行家的手裏可以訂出和弦。K. L.〕，只不過證實了個別手法和其組合下的內在效果。但是却絕不會有這樣的規則：即用了某種形式的效果就能達到各個手法——只有在某種特定情況下需要的——加起來的效果。

實際的結果是：「理論家（美術史學家、評論家等等）斷定他在作品中發現了一些客觀的錯誤時，絕不會有人相信的。」

而且：理論家「唯一」不必諱言的是，他到現在還不熟悉種種方法的運用。以及：理論家從分析現有的形式來挑剔或稱讚一幅作品時，所造成的誤導是最有害的。他們在作品和無知的觀眾之間築起一道牆。

從這個觀點而言（不幸的，也常是唯一可能的），「藝評家是藝術最大的敵人」。

因此，「理想的藝評家」不是那種從中去尋找「錯誤」❷⑤、「偏差」、「無知」或「抄襲」等等的人，而是會試著去「感覺」這種種形式如何帶來內在的效果，然後將他整個體驗生動地傳授給大眾。

在這裏，當然，藝評家還需要一顆詩人的心，因爲詩人必須客觀

地感受以將感覺主觀地落實出來。就是說，藝評家應該具備創作的能力。然而實際上，藝評家往往是失敗的藝術家，缺乏創造力而受了打擊後，覺得有義務指引其他人的創造力。

而且，形式的問題對藝術家經常是有害的，因為沒有才氣的人（就是對藝術沒有內在需求的人）就會利用他人的形式偽造作品，藉以製造混亂。

這裏我要說得明確些。對評論、對大眾，且常對藝術家而言，利用他人的形式意味著犯罪或欺詐。但事實上，藝術家只有缺乏內在需求而用了他人的形式，畫出了一種沒有生命、死去了的虛偽作品時，才構成罪名。而如果藝術家為了表現內心的衝動和經驗，秉著內在的真實而用了「非他所有」的某種形式，那麼只是以本身的權力運用在對他是「內在需求」的形式而已——無論是有用的物件，上天的形體，還是其他藝術家已落實在藝術上的造形。

「模仿」❷這整個問題並沒有藝評家所說的那麼嚴重。❷現存的就會留下來。死的則會消失。

而事實上，愈向過去看愈少偽造或仿冒的作品。它們都神祕地消失了。只有真正有藝術生命的才會留下來，即是，那些體內（形式）具有靈魂（內容）的。

再者，如果讀者看看他桌上隨便哪件東西（哪怕一截煙蒂都好），他會立刻注意到相同的兩種效果。無論何時何地(街上、教堂、天上、水中、馬房、森林)，這兩種效果都會顯現出來，而內在的共鳴在任何地方也都和外在的知覺無關。

「這個世界充滿了聲音。這是個精神上活躍的人的宇宙。所以死去的事物就是活著的精神。」

如果我們將內在共鳴的獨立效果下個結論——在此對我們很必要
——我們可以看出：內在的共鳴會愈趨強烈，如果那壓抑它的外在的、
以實用為主的意義能夠去除的話。從這兒可以解釋出何以兒童畫對公
正的、不為傳統束縛的觀者會產生莫大影響。那種實用性的元素對兒
童是前所未聞的，因為他帶著全新的一種眼光來看每一件事，而且還
保有一塵不染的能力來接受這些事物。要到後來他才會從許多、且通
常是不愉快的經驗中，逐漸熟識這些實用目的的元素。因此，物體的
內在共鳴就自動且毫無例外地出現在每一個兒童的繪畫中。而成人，
特別是老師，卻非要將實用的元素灌輸給孩子不可，甚至還從這麼膚
淺的一種觀點來批評他的素描：「你畫的人不能走路呀！因為只有一條
腿。」「你的椅子是歪的，不能坐人。」諸如此類的。❷而孩子也笑自己。
但他實在該哭。現在這個有才氣的小孩不但能撇開外觀，還能將剩下
的內在轉變成一種看起來最有力最具效果的形式（就是說，能夠「說
話」！）。

　　每種形式都有很多面。人能在其中發現愈來愈多的快樂品質。不
過，目前我只想強調好的兒童素描對我們的重要性：構圖上的。在這
裏我們可以輕易地見到以上所提的字母的兩種不經意的用法（好像這
種用法是自動發展出來的）：就是，(1)「整個外觀」經常很確切，且處
處都是設計過的；(2)組成整個形式的「個別形式」也是；每種個別的
形式都獨自存在。（因此，比方說像莉第亞・韋伯〔Lydia Wieber〕的
《阿拉伯人》。）❷在此能證明兒童身上有一種不自覺的驚人力量，可
將兒童作品提昇至成人一般高（經常還更高）的水準。❸

　　熾熱以後必有冷卻。對早開的花苞——是霜雪的威脅。而對每個
青年才子——則是學院。此非傷感的語調，而是可悲的事實。學院是

最會破壞上述那種兒童力量的手段。在這方面，再了不起的大天才都多少會被抹殺。稍微弱一點的才氣就會給幾百人毀了。學院教育出來，才能一般的人的特點是學到了實用性，而喪失了聽取內在共鳴的能力。這樣的人會交出一張「正確」却死了的圖畫。

一個沒有受過任何藝術訓練的人——因而也不受客觀藝術知識的束縛——來畫的話，結果絕不會是一種空洞的矯飾。這裏我們看到的例子是內在力量的作品，只受到「一般」實用性知識的影響。

但由於這一般的知識也只能有限度地運用，所以外在可以拋棄(沒有小孩那麼容易，但是程度更大)，而內在的共鳴却加強了：不是死去的東西復活了，而是本身就有生命。基督說：「受苦的兒童來到我身邊，因爲天國是他們的。」

藝術家的一生有許多方面類似兒童，通常比其他人都更容易感受到事物的內在共鳴。有鑑於此，作曲家荀伯格如何簡潔而肯定地用圖畫的方法就格外地有意思。在規則方面，只有這內在的共鳴能引起他的興趣。他全不管什麼故事細節或享樂主義的口味，而「最差的」形式在他手中就變成最豐富的了。(見他的自畫像。)

新的偉大的寫實主義就根植於此。物體的外殼以完整而特有的簡潔呈現出來，已經脫離了實用的目的，是內在聲音的回響。盧梭，可以說是這種寫實主義之父，將這種方法用簡單却可信的姿態表現出來了。

盧梭已打開了一條通往簡潔之道的新路。他這種才氣縱橫的價值，目前對我們是最重要的。

物體和物體之間或物體和其各部分之間必須有某些關係。這關係可以極爲協調，也可以極不協調。設計過的或隱藏的節奏在這裏可以

用得上。

今天那種無法抗拒要顯示純粹構圖——揭開這個偉大時代未來的定律——的衝動，就是鞭策藝術家以各種方法達到同一目標的力量。

人類在這種情形下會走到最規律也最抽象的是很自然的。因此，我們看到在藝術的各個階段，三角形一直是結構的基礎。這個三角形通常都是等邊三角形。而這個數目也就有了意義——即是，三角形完全抽象的元素。我們今天探索抽象的關係中，數目佔了特別重要的一環。每項數字的公式都是冷的，像冰山之頂，也像最偉大的規律，堅固得有如一塊大理石。其公式冷而堅固，像所有必需品一樣。尋求如何用公式來表達構圖，就是所謂立體派興起的原因。這種「數學的」結構是一種形式，有時必會——重複使用下也會——導向東西各部分的物質結合的N次破壞。（例如畢卡索〔Pablo Picasso〕。）

這方面的最終目標是透過本身設計過的架構器官，畫一張帶有生命——變成生命——的作品。如果這個方法基本上還可挑剔的話，除了在這裏數目太有限之外就「別無其他理由」了。一切都可用數學的公式或單單一個數字表示出來。但是數字卻有不同：1 和 0.333 ……有同樣的權力。它們同樣都是活生生，內在響亮的生命。為什麼就該滿足於 1 呢？而排除 0.333？一牽扯到這個，問題就來了：為什麼就該「只」用三角形或類似的幾何圖形以減少藝術的表現方式呢？無論如何，該再說一次，立體派在構圖上的努力和創造純粹視覺生命的需要有直接的關聯，而這類生命一方面運用物體且透過物體來說話，另一方面則藉著或多或少共鳴之物的不同組合而轉變成完全的抽象。

在完全抽象和完全寫實的構圖之間，抽象和寫實的元素是有可能在一張作品中組合的。這些組合的可能變化多端。而無論在何種情況

下，作品的生命都會強烈地跳動，因而在形式上得以自由地發揮。

　　抽象和具象的組合，在無窮的抽象形式或有形物質內的選擇，亦即在這兩種範圍裏個人表現方式的選擇，則有賴藝術家內在的意願了。今天大家忌諱或詛咒，以及顯然有別於主流的那些形式，都只是在等待它的主人。形式沒有死，只是沉睡著。一旦內容（精神）──唯有透過看似死了的形式才能顯示出來──成熟時，一旦它具象化的時刻來到，就會套上其形式，透過它來說話了。

　　而外行人研究藝術時最不該問這樣的問題：「藝術家還有什麼『沒有』做的？」或以另一種方式說：「藝術家在哪些地方忽略了『我的』喜好？」而該這麼問：「藝術家做到了些什麼？」或：「藝術家在此表達了『他』哪些內在的意願？」我還相信總有一天藝評家也會發現他的職責不是在挖掘負面的、不足的，而是探求傳遞正面的、確實的。今天抽象評論的一個「重要」課題就是，在這樣的藝術裏如何將錯誤從正確中分辨出來。這主要是說：在這裏怎樣才能發覺負面的？面對藝術品的心態應該和買馬的心態不同：就馬而言，一個嚴重的缺點就掩蓋了所有的優點，而整匹馬也就毫無價值了；而藝術品正好相反：一個重要的優點就彌補了所有的缺點，整件東西也就有價值了。

　　一旦考慮到這個簡單的想法時，形式問題──以原則為準，因此是絕對的──就自動消失了，然後就會獲得它相對的價值。和其他問題一樣，對藝術家及其作品必要的形式的選擇最後就變成藝術家本人的問題了……

　　然後，讀者和藝術家就可以一起去想具象的問題和科學的分析了。這時他就會發現所有找得到的例子都遵從一個內在的呼喚──構圖，且都站在一個內在的基礎上──結構。作品的內涵可能和兩種今天（只

是今天嗎？還是只有在今天才變得特別明顯?)包容了所有次要運動的程序中之一有密切關係。這兩種程序即是：

1. 十九世紀那缺乏心靈的唯物生活的瓦解；也就是，過去一向認為唯一堅實的物質支撐崩潰了，各個部分的頹敗、幻滅。

2. 我們正在體驗如今仍在強烈的、表現的、明確的形式裏顯示印證出來的二十世紀的心靈─精神生活的建立。

這兩個過程就是「今天的運動」的兩個方面。要使既成的作品符合標準，或闡明這個運動的最終目標，將會立刻受到喪失自由這種殘忍懲罰的可能。

一如以往常說的，我們努力爭取的不是限制而是自由。我們不應該不「盡力」嘗試就拒而發掘有生氣的那些東西。

寧可將死亡看成是生命而不要將生命看作死亡。即使一次都好。而只有在一個地方變得自由時，東西才能再「生長」。自由的人會利用一切來充實自己，且讓一切的生命感動他──即使是一根燃過的火柴。

只有透過自由才能感受「那將要到來的」。

而我們不可能像那棵枯樹──那棵基督在下面見到寶劍就緒的枯樹──一般地躲到一旁。

柯克西卡 (Oskar Kokoschka)，〈論視覺的特性〉，一九一二年❸

視覺覺醒的狀態，不是我們記憶中也非感覺到的那種。它毋寧是一種意識的層次，由此我們體驗到在我們體內的視覺。

這種經驗不是一成不變的；因為視覺是移動的，一種滋長後成為可見的印象，傳授力量給頭腦。可以被激發，但無法肯定。

然而這種意象的覺醒是生命的一部分。這是一種生命，從流向它

的形式之中隨意志選擇或抑制而來的。

　　一個從本身獲取力量的生命就會專注在這些形象的感覺上。而這種對本身自由的想像——無論在時空上是完整的，難以感覺到的，或無法界定的——有它自己得以達成的力量。效果就好像視覺真是用來修飾意識的，至少是在各個以形式來決定圖案和意義的方面。一個人緊隨著透視心靈的視覺而來的改變，會產生自覺的、期待的狀態。同時，將感情注入形象則會如常地變成具體的心靈形象。這心志或意識

35　柯克西卡，「文學音樂學術社」演講海報上的自畫像，1912 年，彩色石版畫 (紐約現代美術館)

覺醒的狀態因而就有一種等待的，準備接納的特質。就像是一個尚未誕生的嬰兒，連母親都還一無所覺，外在世界的一切也都尚未侵入。然而影響到他母親的一切，即使小到皮膚上微不足道的胎記，都會移植給他。即使本身還看不見，胎兒就好像可以用他母親的眼睛，透過她來接收視覺的影響似的。

自覺的生命是無限的。它透視世界，且透過它所有的意象而編織起來。因此它擁有那些我們人類生存所顯示出來的生命特色。在不毛之地生長的一棵樹，種子裏蘊藏的那股潛力能教地球上所有的森林從其根部生發出來。我們也一樣；即使不使用知覺時，它們也不會就消失；就像是自己有力量一樣地生長下去，等待另一次意識的聚焦。沒有死亡生存的空間；因為即使視覺崩潰分裂，也是為了以另一種方式再形成。

所以我們必須仔細聆聽內心的聲音。我們得涉過文字的晦澀之處直指核心。「聖經變成了肉身與我們同在。」然後內在的核心——時而微弱時而強烈——才得以從文字裏發揮魔力。「它照著聖經的指示發生在我身上。」

如果我們將自己繃緊而封閉的個性放鬆，那我們無論在思想上，直覺上，或關係上都將能接受這種神奇的生存原則。其實，我們每天都見到有目標無目標、被生活或教學牽絆住的人。所以，一切創造出來的東西，一切我們可以與之溝通，在生活變遷中的常態都是如此；一切都有它使之成形、保其生命、且讓其留在我們意識中的原則。這原則就像稀有物類一樣地維護下來，以免絕種。依照我們對它的比例或無限性的判斷，我們可以將其識別為「我」或「你」。因為我們拒絕把自我或個人的存在當成可以融進更廣大的經驗中的生命。它對我們

36　柯克西卡，《兇手，女人的希望》，1909 年，略帶幾分自傳式戲劇的海報

全部的要求就是**放鬆控制**。我們身上的某個部分就會將我們帶到一個和諧的關係。每個階段都會產生探究的精神，直到了解了整個自然。然後所有規則都可置諸一旁了。人的心靈是宇宙的回響。然後就像我相信的，人的知覺也同樣朝著聖經，朝著視覺的覺醒伸去。

我一開始就說過，這視覺的覺醒是無法完全描寫出來的，其歷史也無法劃定，因為它就是生命的一部分。其本質就是一種流動並擷取的形式。它是愛，樂於棲息在心思裏。這像是加了一些什麼到我們身上——我們可以接受也可以任其溜走；但我們準備就緒時，它就會從我們生命的呼吸中突如而來。在新生兒從母親子宮中出來發出第一聲啼哭時，一個形象眨眼之間就突然形成了。

無論生命的方向是什麼，意義都在於想像這種視覺的能力。形象有無實質感完全取決於從哪個角度來看心靈能量的流勢，不管是退潮還是漲潮。

自覺性並非完全由這些形象，這些生發後得以窺見且賦予力量給隨意就可激發出的心思來界定倒是真的。對於進入意識的形式，有些我們採納了，有些則武斷地淘汰了。

但這種我竭力描述的視覺之覺醒，就像是居高臨下時所看到的一切生命的觀點；就像一艘船下了水，却仍然像長了翅膀在空中疾馳而過的東西。

自覺是一切事情和觀念的起源。是一片海，環以各種視覺。

那些不再是真正的來世進入我心思後，就等於進了墳墓。所以最終什麼都不留下；它們的精髓就是我心中的形象。生命從它們身上轉成形象，就像油燈的燈油透過燈蕊抽上來以滋養火焰。

所以東西和我溝通時就會喪失其實質，轉變成**來世，此乃我的心**

思。其形象，我可以不藉夢境就具體表現出。「只要兩、三個人以我之名聚集時，我就來到他們中間」[馬太福音，十八章二十節]。而我的視覺好像能走向人們般，也如油燈靠燈油一樣地以生命的豐足來維持滋養。如果有人要求我把這些都做得平穩自然，那麼那些事物必一如往常地以其見證替我回答。因為我以我的視覺代表、取代且整合了它們。是心靈在說話。

我探索、詰詢、猜測。而由於突如其來的渴望，燈蕊就非得尋求養分，因為燈油滋養時，火焰就在我眼前跳躍。我在火焰中看到的這些自然全都出於我的想像。但如果我從火燄中取得了什麼而你錯過了，那麼我很想聽聽那些眼睛未曾轉過的人的意見。難道這不是我的視覺嗎？我無意地從外在世界取得了事物的外觀；但這麼一來我却變成了世界意象的一部分。因此在一切事物之中，想像不過就是自然的東西。它是自然、視覺、生命。

却吉納，〈橋派的編年史〉，一九一六年❸❷

一九○二年，畫家布萊耳（Bleyl）和却吉納會於德勒斯登。黑克爾（Erich Heckel）透過他哥哥，却吉納的一個朋友，而加入他們。黑克爾把他在歇米涅茲（Chemnitz）結識的施密特─羅特盧夫（Karl Schmidt─Rottluff）也帶來了。他們一起到却吉納的畫室工作。這兒他們找到機會研究在自然之中無拘無束的裸女──一切視覺的基礎。以此為基礎的素描引發了誰都想從生命本身獲取靈感，以及聽任於第一手經驗的願望。在Odi profanum這本書裏，每一個人都畫出、寫下其意念，這樣他們就可以互相比較各自的特色。因此，他們極其自然地就形成了一個團體，叫做「橋派」。大家互相啓發。却吉納從德國南部帶

來了木刻，是他從紐倫堡（Nuremberg）舊版畫的靈感中重新創造的。
黑克爾雕刻了木頭人像。却吉納在技巧中加進了色彩，且在錫鑄及石
刻的封閉造形中找到了節奏。施密特—羅特盧夫做了第一個石版蝕刻。
該畫派第一個展覽是在他們的基地德勒斯登發表的；不獲任何肯定。
但是，德勒斯登因其宜人的景色及古老的文化而給了他們大量的靈感。
在這兒，橋派也從克拉納赫（Cranach）、畢罕（Beham）、及其他中世
紀德國大師身上發現藝術史最早的證據。艾米特（Amiet）在德勒斯登

37　却吉納，「橋派」節目單，1905 年，木刻

的一次展覽中被指定爲會員。一九○五年諾德也加入了，他那種奇幻的風格給橋派帶來了新的面目。他趣味性的蝕刻技巧使我們的展覽更多采多姿；但同時又向我們學習木刻。施密特─羅特盧夫受邀和他一起去艾爾森(Alsen)，稍後施密特─羅特盧夫和黑克爾又去了丹格斯特(Dangast)。北海那種輕快的空氣塑造了一種宏偉的印象主義，特別是在施密特─羅特盧夫身上。這段期間却吉納在德勒斯登繼續不斷地創作封閉性的構圖，且在人種誌博物館發現類似他作品中的非洲黑人雕像和大洋洲的橫樑雕刻。那種想把自己從學院派的蒼白中解脫出來的願望，將貝希史坦因（Max Pechstein）拉入了橋派。却吉納和貝希史坦因去了哥佛洛德（Gollverode），在那兒一起工作。橋派連同新會員在德勒斯登利希特（Richter）沙龍的一次展覽，震撼了當地的年輕畫家。黑克爾和却吉納試圖在新畫和展覽場地間作一種協調。却吉納用

39　却吉納,《橋派畫家》, 1925 年, 油畫(左到右: 慕勒、却吉納、黑克爾、史密特—羅特盧夫)

壁畫和蠟染來裝飾會場，黑克爾從旁協助。一九○七年，諾德退出橋派；黑克爾和却吉納到莫里茲堡 (Moritzburg) 湖區以便鑽研露天裏的裸女；施密特一羅特盧夫在丹格斯特做他色彩節奏的最後階段；黑克爾去了義大利，帶回了一些艾楚斯肯藝術的靈感；貝克史坦因到柏林去做委任的一件設計工作。他試著把新畫引進「分離派」(Sezession)。

40　却吉納，《橋派編年史》封面，1913 年，木刻

卻吉納在德勒斯登研究手印蝕刻。布萊耳一九〇九年離開了橋派去教書。貝希史坦因到丹格斯特和黑克爾會合。那年兩人都到莫里茲堡找卻吉納，以便在湖區寫生裸女。一九一〇年，年輕德國畫家受到舊分離派的排斥後，組織起「新分離派」。爲了支持貝希史坦因在新分離派中的地位，黑克爾、卻吉納、施密特—羅特盧夫都加入會員。在新分離派的第一次展覽上，他們見到了穆勒 (Mueller)。在後者的畫室裏，他們看到一向非常崇拜的克拉納赫的「維納斯」。穆勒那種生活和作品之間感性的協調，很自然就使他成爲橋派的一員。他教了我們膠彩技巧❸的樂趣。爲保持目的純粹，橋派的會員都退出了新分離派。他們彼此約定只集體參加分離派的展覽。隨後是橋派在葛烈特 (Gurlitt) 藝術沙龍的一次展覽。貝希史坦因由於加入了分離派，破壞了橋派的信心而被逐出會。「桑德本」(Sonderbund) 邀請橋派參加科隆一九一二年的展覽，並委任黑克爾和卻吉納設計繪畫展覽會場的小教堂。現在大部分的橋派會員都在柏林了，在此他們保存了固有的特性。從其內在的和諧，橋派爲整個德國的現代藝術生產散發出藝術創作的新價值。它不受當代立體派、未來派等等運動的影響，而爲人本文化那一切眞正藝術的溫床奮戰。橋派目前在藝術世界的地位要歸之於這些目標。

馬克，〈一匹馬怎麼看這世界〉 ❸

　　對藝術家來說，有什麼比想像自然如何反映在動物的眼中更神祕的意念嗎？一匹馬，一隻鷹、鴿或狗怎麼看這世界呢？把動物放在人類所見的天地裏簡直就是一種貧瘠的觀念；相反的，我們應該考慮到動物的心靈以提昇牠們的觀看方式。

　　在這後面隱藏有許多別的想法。讓我來試著檢驗其綜合的力量。

　　它讓我們對畫家意識上那種僵硬而偏狹的自覺嗤之以鼻。是不是畫蘋果或放蘋果的窗台就有意義了呢？如果你說這是「球體和平面」的問題，那麼「蘋果」這觀念就真的無關緊要了。我們最近突然注意到某些了不起的畫家所發覺的一個話題。但如果我們要畫蘋果，美麗的蘋果？森林裏的雌鹿？或是橡樹呢？雌鹿和人們眼中見到的世界有何共通之處？那麼把鹿畫成我們瞳孔中出現的樣子——或是因為我們覺得世界是立體的就畫成立體派的方式——就有道理或藝術感了嗎？

　　誰說雌鹿覺得世界是立體的呢？是雌鹿在感受，因此天地也必須是「像雌鹿一樣」的。這是它的述語。畢卡索、康丁斯基、德洛內、柏烈克（Burljick）等人的藝術邏輯是完美的。他們「看」不到雌鹿，也不在乎。他們表現的是「他們的」內心世界——此乃句子的名詞。自然主義提供了受詞。述語，這最困難也是基本上最重要的部分，只偶然描繪一下。述語是意念性句子最重要的部分。而名詞是前提。受詞是不關痛癢的回應：它使意念明確且老套。我可以畫一幅畫叫做《雌鹿》（The Doe）。畢薩內洛（Antonio Pisanello）就畫過。但我也想畫一幅《雌鹿感受》（The Doe Feels）。而畫家的感性要如何地敏銳才能畫那樣的畫呀！埃及人就畫過。《玫瑰》（The Rose）：馬內畫的。《盛開的

玫瑰》(*The Rose Is in Bloom*)：誰畫過玫瑰盛開？印第安人畫過。他們提供了述語。

如果我要描繪一個立體方塊，我可以用我學畫雪茄盒之類的方式呈現出來。我會給它我肉眼所見的外形——物體，不多也不少——而我可能畫得不好，也可能畫得很好。但我也可以不依我所見而是以它存在的方式——即其述語——呈現出。

立體派是第一個不把空間當成主詞來畫的人：他們「說了一些有關」空間的東西，描寫出主詞的述語。

不畫活著的主題在我們最好的畫家來說是很普通的。他們描寫靜物的述語。要描寫有生之物的述語一直是個無法解決的問題。康丁斯基熱愛一切有生命的東西，但尋求其藝術形式時，即變成圖解了。

誰能用畢卡索畫立體造形存在的方法來畫一隻狗呢?(在音樂家的主調風格裏。)

雖然沒有受到詰問，我還是得否定這種想法：就是讀者知道我常畫動物後，會從這件事得出不確實的結論，亦即在這篇文章裏，我是在爲自己的畫說話。完全相反：對我作品的不滿才促使我去思考。爲此我才寫了這些話。

馬克，〈格言〉，一九一四～一九一五年❸⑤

什麼東西都有表面和本質，外殼和核心，面具和眞理。我們觸摸了外殼而不深入核心，接受外觀而不去理解本質，昧惑於事物的表象而不求眞理，這些對否定事物的內在判決都表明了些什麼？

傳統是可愛的東西——要創造傳統，亦即不要脫離。

每個建立塑造形式和生命的人都尋求穩固的基礎，那可以在上面建基的磐石。這很少能夠在傳統中找到；因為經證實，傳統通常是虛浮不實的。偉大的塑形者也都不會在過往的迷霧中尋找形式。他們探索那層最內在的東西，他們那個時代的重力的真正中心。此乃唯一對他們工作有幫助的指南。

「真理」這個神祕的字總教我想起重力中心這個物理意念。真理一直在變。它總在某個地方，但絕不會在台前，也絕不會在表面。

歐洲人——還未誕生的真正歐洲人——由於缺乏形式而痛心疾首的日子已不遠了。然後他們唯有歷經痛苦尋求才能獲得。他們不會在過往的，也不想在自然的外在，或那種僵化的表面下尋找這種新的形式。他們會依照新的知識從內在建立起這種新形式。這種知識會將世界上老舊的神話改變成形式的一般守則，且把那種著眼於世界表象的舊哲學換成一種能深入或超越的哲學。

未來的藝術會將我們的科學信念冠以某種形式。這種藝術是我們的宗教、我們的重力中心和真理。這種藝術深刻而實在，足以激起世界所見最偉大的形式，最偉大的變形。

自然法則向來是藝術的傳遞媒介。今天我們用篤信宗教的問題取代這法則。我們這個時代的藝術將無疑和遠古原始時代的藝術有許多基本的類似，但原始藝術卻沒有現今某些毫無觀念的無政府主義者在形式上所嘗試的仿效。隨著我們這個時代而來的是一個疏離的成熟期，這也是可以肯定的。然後藝術——或傳統——的形式規則就會再次建

立起來。根據事件的對應性來看，這只有在成熟、後期的歐洲主義的遙遠未來才會發生。

　　我突發奇想——它像隻蝴蝶般棲息在我掌上——即人們在很久以前，例如人類的他我，也像我們現在一樣地喜愛抽象。許多湮沒在我們人類博物館裏的東西帶著一種令人不安的奇特眼光看著我們。是什麼促使這些全然意志力的產品走向抽象呢？沒有我們現代這種抽象思考的方式，怎麼會有如此抽象的想法呢？我們對抽象形式這種歐洲式的需求不過是克服感傷的一種極端自覺，渴求行動的決心。

馬克，〈書信〉，一九一五年四月十二日❸⁶

親愛的 L：

　　我重新拜讀了你前幾封信後，更服於信中的內在藝術邏輯。在格

言裏，我多方提到「眞理」，却不曾觸到核心。本質在於整個地放棄，就像富裕青年的格言一樣。只有做到了這個，才能知道存留的感覺是否對他人也產生意義。對我們大多數人來說，情況却不是這樣的：我們的畫絕不具吸引力——或者，最好就乾脆不畫。凝視、適當的限制、良心本身就會阻止我們製作不純粹的藝術。一旦用這麼高的尺度來衡量時，整個歐洲藝術剩下的就少得可憐。現代這種標榜進度的精神，對我們所夢想的藝術而言過於完備。到目前爲止，整體來說，雖然我的畫還不夠純粹，我的本能却將我引領得還不算太糟。我特別是指帶我遠離人羣，走向動物天地、「純眞野獸」的那種本能。缺少敬意的人，特別是人類，從來不能觸到我眞正的感覺。而動物以牠們對生命那種貞潔的態度却喚醒了我善良的一面。另一種將我從動物帶到抽象的本能，對我的激發則更多。它引出了我的第二視覺，在印第安來說是不朽的，而生命的感覺在此閃耀出純潔。

我很早就發覺人很「醜陋」：動物反而比較美，比較純。但隨後，我發現牠們也很醜陋無情——而基於一種本能的驅策，我的表現方式也就變得愈來愈圖案或抽象。每一年，樹木、花朵、地球都顯得愈來愈畸形而可憎——我一直都清楚地意識到自然的醜陋和骯髒，直到最近才突然改變。也許是我們歐洲人的觀點，把世界都看得破敗扭曲。就是因爲這個原因，我才夢想一個嶄新的歐洲。

康丁斯基熱烈地追求這個眞理，我爲此而愛他。你說他那個人不夠純粹，不夠強壯；而且他的感覺缺乏一般的效力，又只注重那種過於敏銳感傷的浪漫，這可能都很對。但他的努力還是了不得；表現出一種孤立的偉大。

讀了這些後，你不會認爲我又陷入以前那種惡習，成天只是「思

考」抽象形式的可能性吧！相反地，我儘量試著憑感覺來活。我對世界的外在興趣非常有限、淡漠，非常一目了然。我真正的興趣不在此，而我過的又是一種消極的生活。這給純粹的感覺和藝術的流露留了一些呼吸的空間。我對自己的本能極為信任，也以此來創造。但這我只有在瑞德（Ried）**❸❼**能做。回到那兒才做得到。我常有這樣的感覺，就是在我口袋裏，握著一種非常祕密、快樂但却不能看的東西。我只偶爾從外面用手去摸一下。

克利，〈創造的信條〉，一九二〇年**❸❽**

一、藝術並不複製看得見的；而是使之可見。線條的表現方式天生就傾向於抽象；被輪廓限制的平面造形有一種纖巧的特性，而同時又能達到極大的精確度。平面作品愈純粹——亦即，在線條表現方式裏的形式元素愈多——就愈不適合用來表現可見之物的寫實外觀。

平面藝術的形式元素就是點、線、面和空間——後三項負有各種不同的能量。例如，只要我在紙上畫一幅稚拙的蠟筆畫，一塊簡單的平面——即不是由更為基本的單位組成的平面——就會形成，而不論經不經修飾都會轉換能量負荷。一個空間元素的例子很像通常密度不一、一筆畫成的雲霧狀的點。

二、讓我們將這個想法再發揮下去，讓我們跟著地形表一遊更深入的洞察之地。點是固定的中心，而我們第一個行動就是線條。稍後，我們會停下喘口氣（斷掉的線，或是由好幾站連起的線）。我回頭看我們走了多遠（反動作）。思考一下目前走過的距離（一束線條）。我們的進度可能會被河流阻擋：我們就搭船（曲線）。再向前可能會有橋（幾組弧線）。在對岸我們遇到了像我們一樣希望更深入其洞察力的人。起

43 克利，《藝術家（自畫像）》，
1919 年，鋼筆

初，我們高高興興地共遊（集合），但差異逐漸出現了（兩條線各自獨
立）。每一組就都顯示出某些趣味（線條的表現方式，動感，和情緒的
性質）。

　　我們越過一塊未耕之地（線條橫跨過的平面），然後是密林。我們
之中的一個迷了路，摸索著，還一度歷經了獵犬追蹤氣味的動作。而
我對自己也不完全確定：還有一條河，霧從河上升起（空間的元素）。
但隨後視線又清晰了。編籃子的人推著車子（輪子）回家。他們之中
有一個金色鬈髮（螺旋狀動作）的小孩。過了一陣，氣候變得悶熱黑
暗（空間元素）。地平線上有閃電（鋸齒線條），雖然我們仍舊看得到
頭上的星星（四散的點）。很快地我們到達了第一站。睡覺之前，我們
要回憶幾件事情，因為即使是這麼一小段旅程也留下了許多印象——
變化多端的線條，點，撇捺，和緩的平面，有點的平面，有線條的平
面，波浪線條，受阻和連接的動作，反動作，皺褶，編織，磚狀元素，
鱗狀元素，簡單而多音的旋律，漸弱和漸強（動勢）的線條，第一次

延伸的喜悅和諧，隨之而來的約束、緊張！
壓抑的焦慮，夾雜著微風造成的陣陣雀躍。
風暴來前，馬蠅的突擊！憤怒，戮殺。快樂
的結局即使在黑暗的樹林中，都能作為導線。閃電讓我們想起一張狂
熱的圖表，想起很久以前一個生病的小孩。

三、我曾經提過圖畫的視覺成分中線條表現方式的元素。這並不
是說任何作品除了這些就不能有其他的元素。而是，無需在過程中犧
牲，這些元素就能產生形式。它們必須保留下來。在大多數的情況下，
要製造形式、物體或其他混合物需要好幾種元素的組合——彼此相關
的平面(例如一條流水之景色)，或牽涉到三度空間(各種不同的游魚)
的能量負荷所產生的空間結構。

透過這種形式交響樂的加強，變化的可能性以及——同樣地——
表達意念的可能性都無限地增加了。

「開始時是行為」可能是真的，但意念先產生。因為無限並無明
確的開頭，就像一個圓可以從任何地方開始，因此意念可看作是最先
的。「一開始是語言。」

四、運動是一切變化的源頭。年輕時我們耗費時間研究萊辛(Less-
ing)的《勞孔》(Laocoön)＊，花了許多無謂的精神在世俗和空間藝術
的差別上。然而進一步研究後，我們發現這一切不過是一種學者的妄
念。因為空間也是世俗的觀念。

點開始移動變成線，這需要時間。而移動的線條形成平面，移動
的平面形成空間也是一樣的。

一幅圖畫是否一筆就可揮就？不，它是一點一滴建成的，就像房
子一樣。

而觀者，是否一眼就可看盡作品？（不幸地，通常都是。）費爾巴哈（Anselm Feurbach）❸ 說過：要了解一幅畫必須要有一張椅子。為什麼要椅子？這樣雙腿才不會站累以致分神。腿站久了就會疲倦。因此，時間是必需的。性格，也是運動。只有像這樣的固定之點才是永恆的。在宇宙裏，運動也是基本的論據。（造成運動的是什麼？這是個無關緊要的問題，從錯誤產生的。）在這地球上，靜止是物質在運動時受到意外阻撓所造成的。將這種停頓看成起源是錯誤的。

聖經故事裏的創世記是運動的最佳比喻。而藝術品，最重要的也是創造的過程，絕非僅僅是成品的體驗。

一團火，創造的衝動，點燃了，經由手躍上畫布，然後又像火花一樣跳回起點，完成了循環——回到眼睛及眼睛之外的（回到運動的源頭、意志、意念）。觀者的活動基本上也是世俗的。眼睛的結構只能輪流注視畫面的一個部分；而要看新的段落時就得從剛剛看過的地方轉開。偶爾觀者也會走開不看——藝術家也常這樣；如果他認為值得，會再回來的——藝術家也是。

觀者的眼睛像一頭放牧的動物，循著畫布中已有的途徑（在音樂裏，每個人都知道有管道通到耳朵；而戲劇，視覺、聽覺兩者的軌道都有）。圖畫天生就有動作，本身就是記錄了的動作，且經由動作（眼部肌肉）而被消化吸收。

一個人睡覺時，他的血液循環、肺的正常呼吸、腎的複雜功能、及腦中的夢境世界，都和命運的力量有關。各種功能的組織，合起來就產生了休息。

五、以往我們慣於呈現地球上可見的東西，即那些我們喜歡看或會喜歡看的東西。今天我們呈現的真實是在可見之物以外的，因此表

達了一個信念：即可見的世界和宇宙比較起來，只是個孤立的情況，這之外還有許多其他的東西，隱藏的真實。事物看起來帶有更廣泛更多面的意義，且似乎常和昨日理性的經驗牴觸。因此，就會儘量強調偶發事件的本質。

將好壞的觀念都囊括在內就形成了道德的範疇。邪惡的獲勝並非我們想像的那樣，會羞辱我們的敵人，而是在體內的一股力量，一股有助於創造和演進的力量。男性原則（邪惡、刺激、熱情）和女性原則（善良、成長、冷靜）的並存形成了穩固的道德標準。

相對於此的是形式、運動和反運動的即時統一，或說得更天真一點，視覺對立的統一(以色彩學而言：對比分色的運用，如德洛內的)。每一種能量都需要互補能量來達到以能量的變化為基礎，獨立自主的穩定性。自抽象元素而來的形式宇宙完全不以真象物體或字母之類的抽象事物來創造，而我們發覺這和創世記是如此相似，就即使是呼吸都足以將宗教情緒──或宗教──的表達方式轉變成現實。

六、幾個例子：古代一位水手在船上自得其樂地享受著舒適的設備。古代的藝術忠實地呈現了這個主題。而現在：一個現代人走過甲板的經驗，(1)他自己的動作，(2)可能反向而行的船的動作，(3)流水的方向和速度，(4)地球的運轉，(5)其軌道，以及(6)圍繞著它的星球和衛星的軌道。

結果：以船上那人為中心，在宇宙內的一組動作。

盛開的蘋果樹，樹根和上升的樹液，樹幹，年輪的橫切面，花朵，結構，性功能，果實，果核和種子。

生長狀況的組織。

七、藝術是創造的一種明喻。每件作品都是一個例子，如同地球

是宇宙的一個例子。

　　元素的釋放，再結合成複雜的小分支，物體分解後再重組成一整體，圖畫般的複調音樂，經由運動的均勢而達到的穩定，這些都是艱難的形式問題，形式智慧的關鍵，但還不是最高層次的藝術。在最高層次裏，主要的神祕還潛藏在神祕之後，而智慧的微弱之光是無濟於事的。我們還是可以理性地談論藝術有益身心的一面。我們可以說，由直覺的激發而生的想像所創造出的幻覺狀態，比慣見的自然或超自然狀態更能啓發我們，而其象徵讓我們安心，因為我們知道無論世俗的潛力在將來變得多大，這些象徵都不受其限制；而道德的牽引和對醫生、牧師的竊笑是齊發的。

　　但長遠來看，即使加強了的現實也是不妥當的。

　　藝術和主要的事物玩著一種「不知名」的遊戲，却還能實現它們。

　　振作起來，別小看郊遊的價值：讓你一新觀點，換換空氣，且轉移你的注意力，帶你到一個能夠使你更堅強的天地，以便回到工作時的灰暗。不但如此，還能幫你脫下世俗的皮囊，幻想一下自己就是上帝；期待在未來的假日讓心靈赴一次盛宴，滋養饑渴的神經，以新血輸入衰敗的血管。

　　讓你自己遨遊在爽朗的海上，寬闊的河面或媚人的溪澗，猶如在那千變萬化、格言似的平面藝術裏一樣。

貝克曼，〈有關我的繪畫〉，一九三八年❹

　　在我向你作任何解釋，那幾乎不可能作的解釋之前，我要強調我從未活躍於政治。我只是儘可能地將我的世界觀強烈地表現出來。

　　繪畫是非常艱難的事。需要人身、心整個地投入──我因而盲目

地錯過了許多現實和政治生涯裏的事情。

然而我假定有兩個世界：精神生命的世界和政治現實的世界。兩者都是生活的印證，雖然有時巧遇，在原則上卻十分不同。這個，我得讓你來決定何者更為重要。

我在作品裏要表達的是隱藏在所謂的現實背後的意念。我在尋找一位著名的神祕學家曾經說過的那條跨越可見和不可見之間的橋樑：「如果你想掌握不可見的事物，必須儘可能地深入透析可見的。」

我的目標是掌握住現實的魔幻，然後將它轉移成繪畫——將不可見的透過現實而使之可見。聽起來可能很矛盾，但其實形成我們生存的神祕是現實。

在這件事中最有助於我的是對空間的透析。高度、寬度和深度是

44　貝克曼，《自畫像》，1922年，
　　木刻（紐約現代美術館）

我必須轉換到一塊平面上的三種現象，以顯現繪畫的抽象表面，而這因而給了我空間上的界限。我的人物來來去去，暗示著幸和不幸。我儘量將他們那明顯的偶發性去掉。

我的一個問題是尋找自我，那是唯一而不朽的形式——在組成我們生存之世界的動物、人類、天堂和地獄中尋找。

空間，仍然是空間，是圍繞在我們四周、而我們為其所限的無邊神祇。

這就是我想用繪畫來表達的原因，其功能異於詩歌和音樂，但對我，却是命中注定的一種需要。

一旦精神上的、形而上的、有形、無形的事件來到我的生命中時，我只能用繪畫的方式來處理它們。重要的並非主題，而是將主題用繪畫的手法變成平面上的抽象的那種轉換。因此我幾乎不需要去抽取其形象，因為每一件物體都已經那麼不真實了，不真實到唯有用繪畫的手法才能使其真實。

我總是經常一個人。我在阿姆斯特丹的畫室是一間巨大的舊煙葉倉庫，也滿是我過去和現在所幻想的人物，像一片隨著風暴和陽光變化的汪洋，總是出現在我的思緒裏。

然後，對我而言，在我稱之為上帝的浩瀚虛無中和不定的空間裏，形式就成了人，變得好像可以理解了。

有時我的思緒游移過 Oannes Dagon*到陸地淹沉的最後幾日時，便會藉助猶太神祕哲學的結構韻律。街上的男、女、小孩也是同樣的東西；高尚的仕女和妓女；女僕和女公爵。我似乎在薩瑪席瑞斯 (Samothrace)、畢卡第利 (Piccadilly) 和華爾街遇到他們，像意義雙重的夢境。他們是愛神，渴望湮沒。

這些事情像美德和罪惡般黑白分明地來到我面前。沒錯，黑白是我所關心的兩個元素。

我無法把什麼都看成全黑或全白，不知是幸還是不幸。一種看法會簡單清楚得多，但同時，也是不存在的。對很多人而言，夢想就是只見全白而美絕的東西，或全黑，醜陋而破敗的。但我無法不兩者兼顧，因為只有同時在黑白兩者中我才能視上帝為一整體，不斷地創造一齣偉大却變化無常的人生之戲。

因此，不得已之下，我從原則演進到形式，到形而上的意念，一個完全不是我的領域，但即使如此，我也不覺汗顏。

以我看來，自迦勒底的攸爾 (Ur of the Chaldees)＊和克里特島 (Crete) 以來，藝術裏一切重要的東西都萌發自對生命的神祕那種最深刻的感覺。自我實現是一切帶有目標的人的原動力。這個自我就是我在生命和藝術中所尋找的。

藝術的創造是為了實現，而非取悅；為了變形，而非遊戲。這是對自我的要求，能鞭策我們凡是人都必須經歷的永恆無盡之路。

我的表達方式就是繪畫；當然，也有別的方法達到這個目的，例如文學、哲學或音樂；但身為畫家，不知是受了那極端而致命的感性的詛咒還是祝福，我必須用自己的眼睛來尋找智慧。我再說一次，是用眼睛，因為沒有什麼比畫得完全智慧的「哲學觀念」，捕捉到各種美醜形象而產生的激情，更荒謬不切題的了。如果在我找到的有形之象裏帶有文學的意味——例如肖像、風景、或認得的構圖——也完全是從感官而來，在這兒是指眼睛，而其知性的題材則再次轉換成形式、

顏色和空間。

　　一切知性而抽象的事物都是由眼睛不停地操練而在畫中結合而成的。花朵，人面，樹木，水果，海洋，山嶽的各種色度，都由感官的張力熱切地注意，而這不知不覺中又加上心神的作用，而最終是靈魂的強弱之勢。正是這種真正的、變化無定的力量中心使心神和感官得以表達個人的事物。是靈魂的力量驅策心神經常活動以擴展它對空間的觀念。

　　我的作品裏可能包涵了這其中的某些東西。

　　生命不易，一如眾人當今所了解的。就是為了逃避這些困頓，我才操起畫家這個愉快的行業。我承認逃避所謂生活的困境有更好的方法，但我放任自己在我特有的奢侈中——繪畫。

　　當然，創造藝術，而在這上面還要堅持自我藝術理念的表達，是很奢侈的。沒有什麼比這更奢侈了。這是遊戲，而且是好的遊戲，至少對我來說；這是少數幾樣遊戲能讓有時艱苦而沮喪的生命有趣一些的。

　　愛情在動物而言是病態的，但卻是人必須去克服的一種需求。政治是一種奇異的遊戲，聽說不無危險，但某些時候卻絕對很有意思。飲食是無需鄙視的習慣，但常常導向不幸的結局。要在九十一個小時內環遊地球一定像賽車、或分解原子般地疲勞不堪。但是最累人的事莫過於——沉悶。

　　那麼在你參與我的——也可能就是你的——沉悶和夢想之際，讓我也來參與你的。

　　首先，在藝術方面談論得已很夠了。然而，要將一個人的行為用言語表達出來總是不夠圓滿。但我們還是會持續下去，討論，畫畫，

作曲，讓自己沉悶或振奮，開戰或談和，只要我們的想像力還在的話。幻想力可能是人類最具關鍵性的一個特色。我的夢想是空間的幻想力——藉內在生命那形而上的等差級數來改變物體世界的視覺印象。此乃座右銘。原則上任何物象的扭曲都可以，背後都有夠強的創造力。而這種變形對觀者來說是刺激還是無聊，則由你來決定。

一件物體在想像中的變形，那控制我的就是形式原則的統一運用。有一件事是確定的——就是我們得將物體的三度空間世界變形成畫布上的二度空間世界。

但如果畫布上只有二元化的空間概念，那麼我們將會有應用藝術或裝飾圖案。這自然可以給我們樂趣，雖然我自己覺得沒意思，因為給我的視覺感性不夠。對我而言，將三度空間改變成二度空間充滿了魔幻的經驗，而在其中，我一度見到我全心全意尋找的四度空間。

原則上，我一直都反對藝術家談論自己或自己的作品。今天虛榮或野心都無法激發我談論那些通常對自己都表達不出的事情。但現在這個世界陷於危難，藝術又是一片混亂，逼得我要從過去三十年來的隱居生活中走出來，走出我的蝸牛殼，以說明這些年來我費盡力氣才明白的幾點想法。

人類最大的威脅就是集體主義。世上到處都有人意圖把人類的快樂和生活方式降低到白蟻的層次。我抵死抗拒這樣的意圖。

物體個人化的呈現，無論是和諧還是格格不入，都極為必要，且使形式的世界更為充實。人類關係在藝術形象裏的剷除所造成的空虛，讓我們大家都受到某種程度的傷害——為了在畫布上展示整個形體的真實，而將所呈現的物體細節依個人而改變是很必要的。

人類的支持和了解必須重新建立。達到目的的方法和手段很多。

光線在這幫了我大忙：一方面分割了畫面，另一方面深切地透入了物體。

　　由於我們對這自我──即你和我用各種不同方式表達出來的自我──尚不可知，因此必須更加深入地審視其所發現的。因為自我是這個世界被遮掩住的大祕密。休姆（David Hume）❹和史賓塞研究了各種各樣這方面的概念，但最後還是發掘不到真相。我相信自我，也相信它永恆不變的形式。在某種奇特的方式下，它的歷程就是我們的歷程。由於這個原因，我陷入了個人的現象，所謂的整個個人，而我用盡各種方法去詮釋、呈現它。你是什麼？我是什麼？這些問題不斷地困擾折磨我，而可能在我的藝術裏也佔了一角。

　　顏色，作為永恆那參不透的範疇裏既奇異又壯麗的表現方式，對我這畫家而言既美麗又重要；我用它使畫面看來更豐富，更能深入地探索物體。顏色在某種程度上也影響我精神上的外貌，但它受限於光線和──最主要的──形式的應用。過分強調顏色而犧牲了形式和空間，則是在畫上作雙重的說明，這就傾向於工藝品了。純色和混色必須一起使用，因為彼此是互補色。

　　然而這些都是理論，在界定藝術的問題上，語言太微不足道了。我最初的不成形的印象以及我想要達到的，可能只有在幻覺裏受鞭策時才能實現了。

　　我畫的一個人物，可能是《誘惑》（Temptation）一作之中的，一晚對我唱了這首奇怪的歌──

　　　　在杯裏再倒滿酒，然後把最大的一杯給我……現在，在
　　　　晚上，在深沉的黑夜裏，我恍惚地為你點起大蠟燭。我們在

玩捉迷藏，我們在成千的海面上玩捉迷藏，我們這些神靈⋯⋯
在正午天空變紅之時，在晚上天空變紅之時。

你看不到我們，是的，你看不到我們，但你就是我們⋯⋯
正因爲這樣，在子夜天空變紅時，在最黝黑的夜晚變紅時，
我們才會笑得那麼開心。

星星是我們的眼睛，星河是我們的鬍子⋯⋯我們把別人
的靈魂當作我們的心臟。我們藏起來了，你看不到我們，而
這正是天空在正午變紅，在最黑的夜晚變紅時，我們所要的。
我們的火把漫無止盡地延伸⋯⋯銀色、熾紅、紫色、紫藍、
藍綠和黑色。我們舉了火把舞過海和山，舞過我們生命的無
趣。

我們睡覺，而腦子在枯燥的夢境裏打轉⋯⋯我們醒來，
星球集合，在銀行家和笨伯，妓女和公爵夫人身邊舞過。

就這樣，《誘惑》中的那個人物向我唱了好久，想從直角三角形斜
邊的正方形中逃到希伯瑞迪茲（Hebrides）的某組星羣去，到紅巨人
（Red Giants）和中間的太陽（Central Sun）去。

然後我醒來，却繼續作著夢⋯⋯繪畫對我仍然是唯一的一個可能
的成就。我想起我偉大的老朋友盧梭，而在司闇者小屋裏的荷馬，其
史前般的夢境有時將我引近神靈。我在夢裏向他致敬。接近他時，我
看到布雷克，英國天才的高尙產物。他像個超脫塵世的長者和藹地向
我招手問候。「對物體要有信心，」他說，「不要被世上的恐怖嚇倒。一
切都是規劃好的，正確無誤，且要完成其使命以達到完美。尋找這條
路，你就會從自己身上獲得前所未有的深刻體會——創造的永恆美；

你會從一切現在看起來可悲、可怕的東西上得到與日俱增的解脫。」

我醒來發現自己在荷蘭，在永無休止一片混亂的世界裏。但是我對一切事物最終的解脫和絕對的信心，無論是愉快的還是痛苦的，又重新加強了。我將頭平靜地靠在枕上……睡去，並且再次沉入夢中。

❶原載於《巴黎之夜》(*Soirées de Paris*) 盧梭專號, 1914年
1月15日［誤刊爲1913年］, 第57頁。英譯自哥德沃特和
崔福斯所合譯的《藝術家論藝術》, 第403頁。Pantheon
Books, Inc. 同意後再版。

❷《巴黎之夜》, 1914年1月15日, 第65頁。《夢境》(紐約
現代美術館)。和給都彭先生語帶詩意的詮釋及題詩相反
的是, 盧梭肯定的向剎爾門 (André Salmon) 解釋道,
沙發之所以在那兒完全是因爲它的紅色。盧梭雖然寫過
三齣劇本(從未發表過), 一部自傳, 及幾封給阿波里內
爾的信(刊登在《巴黎之夜》盧梭專號, 1914年1月15日),
却絕少發表藝術方面的聲明。

❸原以〈畫家手記〉發表於《主要評論》(*La Grande Revue*)
(巴黎), 1908年12月25日, 第731-745頁。此處英譯自
小巴爾 (Alfred H. Barr, Jr.) 的《馬蒂斯: 其藝術和羣眾》
(*Matisse: His Art and His Public*), 紐約現代美術館1951
年的版權, 後經同意而再版。巴爾 (Margaret Scolari Barr)
首次全本英譯成《亨利·馬蒂斯》, 現代美術館, 1931年,
後又以《馬蒂斯: 其藝術和羣眾》出版。一年內, 此文
又譯成俄文和德文: *Toison d'Or* (*Zolotoye Runo*), 1909
年, 第6期; *Kunst und Künstler*, 第七冊, 1909年, 第335
-347頁。

馬蒂斯早年在馬蒂斯學院的有趣談吐及其對學生的評
語, 由他一個學生莎拉·史坦 (Sarah Stein) 在1908年記
下。後在小巴爾的《馬蒂斯: 其藝術和羣眾》中轉載,
第550-552頁。

❹摘自費城美術館「馬蒂斯, 和藝術家共同籌辦的繪畫、
素描和雕刻回顧展」展覽目錄, 1948年4月3日～5月9日,
第33-34頁。此文撰於1947年, 時當馬蒂斯爲該館之展選
出四幅1939年所作的頭像素描。由克利佛 (Esther Row-

land Clifford）英譯。

❺「於馬蒂斯大型展覽開幕前給費城美術館亨利・克立佛
　（Henry Clifford）先生［館長］的信」，費城美術館展覽
　目錄，第15-16頁。由克利佛英譯。

❻摘自〈證據〉（Témoignages）（由勒茲〔Maria Luz〕募集，
　馬蒂斯審定的評論），《二十世紀》（XXᵉ Siecle）（巴黎），
　1952年1月，第66-80頁。

❼按其字義，即依其形狀剪下，但此處可能指畫中人物那
　種宛如紙上剪下來的鮮明簡單的輪廓。
　他指的是《生命的喜悅》，作於1906年初（Barnes 收藏，
　賓州 Merion），其輪廓的確是 "découpés"。但前一年夏
　天爲油畫而作的草圖却是野獸派筆觸潦草的技法。H.B.
　C.

❽文斯（阿爾卑斯沿海區）的多明尼加教派修女玫瑰經敎
　堂 (The Chapel of the Rosary)，建於1951年6月23日。H.
　B.C.

❾烏拉曼克，〈序文的信〉，由利帕 (Lucy R. Lippard) 英譯
　自《畫家的書信，詩篇和十六幅繪畫全集》(Lettres, poèmes
　et 16 réproductions des oeuvres du peinture)（巴黎：Librarie
　Stock, 1923），第7-9頁。

❿此乃英國向入侵比利時的德國宣戰之日，且全國實施軍
　事戒備之初。藝評家常指控：立體派是一種紀律，因此
　也有軍事意味。
　1914年烏拉曼克三十八歲，因此特准在軍需廠工作，免
　其兵役。他是於1896年服畢兵役。H.B.C.

⓫此處由孟特 (Ernest Mundt) 英譯自諾德的《戰爭的年代》
　（Jahre der Kämpfe），自傳第二册，1902-1914年 (柏林：
　Rembrandt, 1934)，第102-108, 172-175頁。經諾德同意
　由沃福 (Christian Wolff) (Flensburg, 1958) 擴增並印

行第二版。

⓬簡單原始的生活方式比文明生活優越，這個主題經常在諾德的文章和藝術中出現。這其實也普遍見於當時主要的運動和藝術家，甚至結構主義藝術家之間的基本信念。H.B.C.

⓭此書從未完稿，而此文顯然已結集所有寫畢的部分。H. B.C.

⓮第五章，《論藝術的精神》(*Uber das Geistige in der Kunst*) (慕尼黑：R. Piper, 1912)，第37-42頁(真正出版於1911年12月)。由高芬 (Francis Golffing)、哈里遜 (Michael Harrison)，以及奧斯德塔 (Ferdinand Ostertag) 英譯自《論藝術的精神》(*Concerning the Spiritual in Art*)(紐約：Wittenborn, Schultz, 1947)，第43-45頁。

⓯佛洛登柏格 (Freudenberg)，〈精神分裂〉(Spaltung der Persönlichkeit) (*Ubersinnliche Welt*, 1908, 第二集，第64-65頁)。作者也論及聽覺上的顏色，卻認為無規則可循。但參見*Musik*雜誌中 L. Sbanejeff 的文章，第9冊，莫斯科，1911年，在未來訂定條文的可能性很大。W.K.

⓰這個問題，已有很多理論和實驗研究過。人們想到用對照法來畫。同時，試過引用相對的顏色 (例如花的) 來教沒有音樂細胞的小孩學鋼琴。撒沙金─安可斯基 (Sacharjin-Unkowsky)夫人多年來循著這些脈絡探索，發展出一套方法：「用自然的顏色來形容聲音，用自然的聲音來形容顏色，而使顏色可以聽到，聲音可以看到。」幾年來，這個計劃無論在創始者自己的學校或聖彼得堡音樂學院，都推行得很成功。最後，史格亞賓朝更為精神性的方向，製出一張類於安可斯基夫人所做的音色對照表。在《普羅米修斯》(*Prometheus*) 雜誌裏，他為自己的理論提出相當有力的證明。(他的圖表刊登在*Musik*雜誌，第9

册，莫斯科，1911年。）W.K.

⓱該文由林賽（Kenneth Lindsay）英譯自康丁斯基的Über die Formfrage，《藍騎士》（*Der Blaue Reiter*）（慕尼黑：R. Piper，1912），第74-100頁。

⓲亦即，不可從一種形式之中訂出統一的格式。藝術品不是軍人。對有才華的藝術家，一旣有的形式在這種情形下可能是最好的，而在另一種情況可能是最糟的。前者，在內在需要的土壤中滋長；而後者——在外在需要的土壤：源於野心和貪婪。W.K.

⓳這個問題我已經在《藝術的精神性》一書中較爲深入地討論過。W.K.

⓴這種精神已吸收了慣見美感中的內容，而找不出新的養分。這種慣見美感的形式只能爲怠惰的肉眼提供一般的樂趣。而作品的效果就停留在肉體的層次上。精神方面的經驗也就無從獲得了。因此，這種美感形成的力量不但不能導向精神，還背道而馳。W.K.

㉑「抽象事物量上的減縮最後等於質上的增強。」這裏我們觸到一個最基本的定律：在某些情況下，表現手法外在的強調導致該手法內在力量的削弱。在這，2＋1 小於 2－1。這個定律即使在表現手法裏最小的形式上也如此證明出：一小塊顏色透過外表的加強和外在力量的增加而喪失張力，喪失效果。特別好的顏色動態經常是由於顏色上的抑制；哀傷的調子可以直接由甜美的顏色達成，以此類推。廣義而言，這些都是對比定律的證明。簡言之：「眞正的形式來自感覺和科學的組合。」這裏我要提醒一下廚子！好的、自然的食物也是來自好的食譜（其中一切都列明磅數和克數）和感覺導向的組合。我們這個時代一個主要的特色在於知識的提昇：藝術科學（Kunstwissenschaft）也逐漸享其應有的地位。此乃未來的「和

聲學」(thoroughbass)，由此沒有止盡的一條改變或發展
之道必將來臨。W.K.

㉒因此，在另一極端我們也會遇到方才提及的同一定律，
依此定律——「量上的減縮等於質上的增強。」W.K.

㉓這裏我只略提一下這些大問題。讀者只要稍加注意這些
問題，然後，這最後結論的強烈、神祕、無法抗拒的元
素就會自然而然地出現了。W.K.

㉔梵谷以其特有的力量運用這樣的線條，却無意以此表示
其客觀性。W.K.

㉕例如，「解剖上的錯誤」，「糟糕的素描」之類的，或稍後，
和未來「和聲學」相對的牴觸。W.K.

㉖每個藝術家都知道這個範圍內的評論有多突發奇想。而
評論家知道，最狂妄的論斷都可以毫無顧忌地編出，特
別是在這裏。例如，卡勒（Eugen Kahler）的《無女人》
（Negress）——一幅很好的自然風格的畫室速寫——拿
來和……高更互作比較。作此比較的唯一理由可能是畫
中人物的棕色皮膚（參見 Münchner Neueste Nachrichten,
1911年10月12日），諸如此類的。W.K.

㉗感謝時下對這個問題過高的評價，藝術家無名譽受損之
虞。W.K.

㉘通常都是這樣的：我們教導那些非教不可的。而隨後，
驚訝地發現有才華的兒童都沒有什麼表現。W.K.

㉙康丁斯基在《藍騎士》一書中複印了一些兒童畫，有一
張是阿拉伯人。可見於 Piper 版本（慕尼黑，1965），第
59頁。H.B.C.

㉚「民俗藝術」也具有這種構圖上驚人的形式特性。（參見
在莫瑙〔Murnau〕教堂那些因免受天譴而還願的繪畫。）
W.K.

㉛〈論視覺的特性〉，由梅林格（Hedi Medlinger）和史威茲

(John Thwaites) 英譯自海夫曼 (Edith Hoffmann) 的《柯克西卡：生平和作品》(*Kokoschka: Life and Work*) (倫敦：Faber & Faber, 1947)，第285-287頁。以原文德文Von der Natur des Gesichte刊載於《柯克西卡文集，一九〇七～一九五五年》，溫格勒 (Hans Maria Wingler) 編纂 (慕尼黑：Langen-Müller, 1956)。

柯克西卡 (1886年生) 年輕時就顯出繪畫和詩劇方面的天才。他早年的油畫就已有展覽，而他第一齣詩劇《兇手，女人的希望》(*Mörder, Hoffnung der Frauen*) 於1908年在維也納藝術展演出。而此劇造成的醜聞迫使柯克西卡離開維也納，後來他僅以訪客身分重臨該地。

這篇文章寫於他在柏林任表現主義報紙《暴風雨》(*Der Sturm*) 主要撰稿人，並開始聞名於德國之時。雖然他在內在的感情和形象理論上，和康丁斯基有異曲同工之處，但他的藝術却絕無意於純粹的抽象。事實上，他還對此很鄙視，而總是把他的繪畫建立在物體和有形世界的外觀上。自1953年起，他在薩爾斯堡 (Salzburg) 帶領一個叫做 "Schule des Sehens" 的暑期學校。

㉜此文1916年在柏林私下印行了幾份。此處由索茲英譯自《學院藝術雜誌》(1950年秋)，第50-51頁。也見於他的《德國表現主義繪畫》(*German Expressionist Painting*) 一書中(柏克萊和洛杉磯：加州大學出版社, 1957)，附錄A，第320-321頁。

㉝水中攪膠作成一種黏劑。H.B.C.

㉞由孟特和索茲英譯自法蘭茲‧馬克的《書信，筆記和格言》(*Briefe, Aufzeichnungen und Aphorismen*)，共兩冊(柏林：Cassirer, 1920)，I，第121-122頁。

㉟《書信，筆記和格言》，I，第126-132頁。

㊱同上，I，第49-51頁。

❸❼馬克在上奧地利的家，他於1914年去德國從軍之前，在此小住過一陣。

❸❽原刊載於*Schöpferische Konfession*，由艾希密德（Kasimir Edschmid）編輯（柏林：Erich Reiss, 1920）（*Tribune der Kunst und Zeit*, 13期）。此處由葛特曼（Norbert Guterman）英譯自保羅‧克利的《內在的視覺：水彩、素描及其著作》（*The Inward Vision: Watercolors, Drawings and Writings by Paul Klee*）（紐約：Abrams, 1959），第5-10頁。

❸❾費爾巴哈(1829-1880)是德國藝術家裏德國─羅馬(Deutsch-Römer)藝術團體的一員，他們反對這個時期橫掃藝壇的寫實主義，而在羅馬尋求改革之道。費爾巴哈的藝術，照他本人的說法是表現一種「宏偉而冷峻的寧靜」。H.B.C.

❹⓪原爲1938年7月21日在倫敦新柏林頓畫廊（New Burlington Gallery）名爲「我的繪畫理論」的演講。該演說1941年由紐約Curt Valentin的柏克荷茲畫廊（Bochholz Gallery）以此英譯發表。

❹①休姆認爲我們稱之爲「自我」的，其實只是一連串的知覺，而我們試圖去了解這個自我時，接觸到的不過就是這些知覺。H.B.C.

40

立體主義

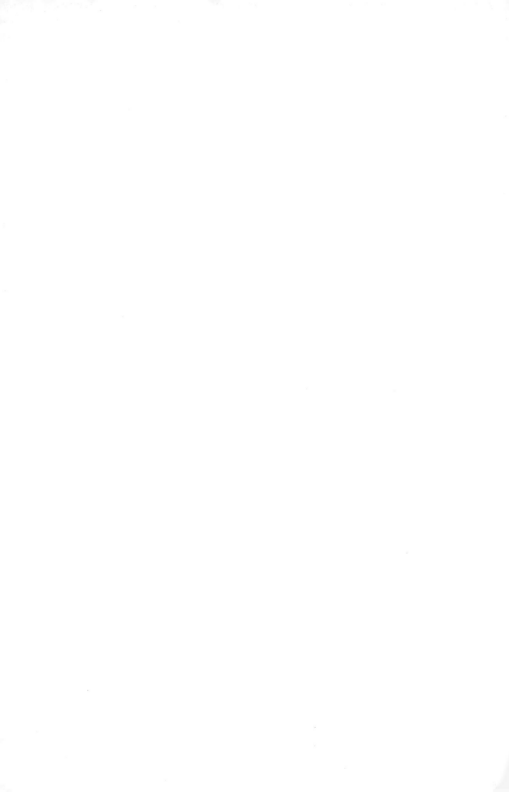

簡介

　　立體派運動在視覺藝術上所造成的革命所向披靡，而其形象在繪畫中得以成形的方法於一九〇七到一四年之間的變化要比自文藝復興以來的還大。立體主義形式上的發明開始影響其他藝術時，特別是建築和應用藝術，但詩歌、文學、音樂也包括在內，不過才剛出現，而其革新就已如此針對二十世紀初藝術上的關鍵問題而來。然而，要到後來，其意念對隨之而來的繪畫、雕刻運動——其中某些在本質上和立體派截然不同——產生影響時，其改革的全面涵意才得以窺見。立體派其實是主宰二十世紀藝壇的抽象和非具象繪畫形式潮流的直接來源。此潮流中的運動——構成主義、新造形主義、風格派和玄祕主義

——在立體主義本身發展不久後即告出現，部分推動力要歸功於對形式主義那種傾倒的情緒，但從立體派的形式設計和意念也吸收了不可或缺的滋養。這個運動因此代表了對二十世紀藝術觀念發展具關鍵性的那些觀念正在成形的那一點。

這個運動何以能在各式各樣的觀點和意義層面上大量激發當代的寫作是有幾個原因的。首先，企圖為立體主義辯解的詩人評論家和藝術家意識到這個流派質疑了西方藝術傳統所根植的基本假定，那盛行了幾世紀的基本假定。他們對非西方藝術的興趣，例如非洲和其他原始雕刻，以及對盧梭那種天真和傑瑞（Alfred Jarry）那種激進的讚賞，就像立體派本身一樣暗示了對傳統標準的排斥。除了畢卡索和布拉克（Georges Braque, 1882-1963），其他立體派藝術家的活動成了大眾議論的主要題材：他們集體參展於一九一一年的獨立沙龍，後來也展過好幾回；他們發表演說，且在作品上發生爭執；他們定期和批評家、作家聚會，討論立體派和詩歌、科學、幾何、四度空間等等的關係；最後他們還撰文和寫信。這羣藝術家隨後即被認定成「立體派藝術家」，而阿波里內爾（Guillaume Apolllinaire, 1880-1918）一九一一年第一次在一份刊物中如此指稱他們後，他們也就接受了這個名詞。和此運動最密切的兩詩人評論家阿波里內爾和剎爾門（André Salmon, 1881-）均為重要報章——《強硬分子》、《時報》（Le Temps）、《日報》（Le Journal）——和雜誌——《巴黎之夜》（Les Soirées de Paris）和《路標》（Montjoie!）——的藝評家，論述了立體派參加的沙龍展。

作家們全力支持這繪畫上的革命本質。他們宣告了繪畫裏形式元素的獨立性，且攻擊學院派的金科玉律：即繪畫必以重大或崇高的事件為題旨，或在任何情形下意識都可以理解的敍述性或「文學性」主

題。立體派藝術是觀念性的，而不只是知覺性的，他們如此聲稱；亦即，它著眼於記憶以及眼睛確實見到的物體。

自一九〇五年起，在蒙馬特 (Montmartre) 坡上畢卡索的畫室「洗滌船」(Bateau Lavoir) 聚集的藝術家和作家在智識上都準備就緒，以待規劃出立體派的詮釋和理論。其中護衛最力的有兩批人：詩人評論家阿波里內爾和剎爾門；以及藝術家，特別是梅金傑 (Jean Metzinger, 1883-1956)、格列茲 (Albert Gleizes, 1881-1953)、雷捷 (Fernand Léger, 1881-1955) 和葛利斯 (Juan Gris, 1887-1927)。該運動的領導人畢卡索和布拉克，幾乎是當時唯一沒有爲此運動解說的藝術家。

阿波里內爾和剎爾門兩人在背景上有許多共同之處，預設下他們成爲立體主義理論家和史學家的角色：他們都學養豐富，在前衛的象徵派詩人圈中——尤其是「詩和散文」(Vers et Prose)——都極爲知名；兩人皆爲 Le Festin d'Esope 雜誌的編輯；而且是關鍵時代一九〇八到一四年間影響力深遠的藝評家。事實上是阿波里內爾將畢卡索帶進傑瑞的圈子，而後者到一九〇七年去逝那年一直都是年輕詩人羣中的核心人物；而畢卡索又經常伴同這兩位詩人赴盧梭的晚會。阿波里內爾第一篇論畢卡索的文章於一九〇五年刊登在《翩筆》，非常詩意地討論了他藍色時期的作品，而稍後一九〇八年的那篇則談論「造形上的優點」。雖然兩篇都是根據象徵派神祕主義和純潔之說的意念而寫的，却都收錄在他論立體派的書裏。但他一九一一年後在報紙上寫的評論顯示出他對該運動更多的瞭解，一九一二年他創立並任《巴黎之夜》的主編，而於翌年加入《路標》後，發表了他論立體派最好的一些文章和論述。

剎爾門對當代藝術的記事，一九一二年的《法國年輕派繪畫》(*La*

45　瑪麗‧羅倫辛,《一羣藝術家》, 1908 年, 油畫 (左到右: 畢卡索、奧莉薇〔Fernande Olivier〕、阿波里內爾、瑪麗‧羅倫辛) (巴爾的摩美術館)

jeune peinture française), 包括了一章專論立體主義。其主要的趣味在於他對畢卡索的《亞維儂姑娘》一畫到最後定稿前所親眼目睹的各個階段。由於他住得近, 就在蒙馬特「洗滌船」另一面的斜坡, 因此是畫室的常客。

　　阿波里內爾的書到一九一三年才面世, 幾經修訂後, 立體主義的分量愈來愈重。原先的標題「美學上的沉思」(Méditation esthétiques) 代之以「立體派畫家」(Les peintres cubistes), 而原來的標題則變爲副標題。該書一部分是報紙和《巴黎之夜》上片段文稿的集錦, 一部分是論個別畫家而新寫就的, 其中他又將立體主義區分成四類。雖然象

徵派的理想主義還殘留著，特別是他對自然的看法，却接受了某些前進的造形技巧，例如拼貼。而他一九一四年動筆的「圖畫詩」(Calligram-mes)，證明他企圖架構詩，甚至把它們放在書裏立體派形式設計之後。

畫家所寫的最重要的早期文稿是格列茲及梅金傑所撰，一九一二年出版的《論立體主義》(*Du Cubisme*) 一書。兩位藝術家對新繪畫的理論詮釋都很有興趣，而梅金傑一九一○年還在《牧羊神》(*Pan*)（巴黎）上寫過一篇論畢卡索的透視法。他在文中說道，畢卡索「創出了一種自由而移動的透視法」，而「好幾世紀以來只是呆板地支撐色彩的形式，終於恢復了享有生命和活力的權利。」

梅金傑，這位新印象派風格的畫家，熟悉希涅克的理論。他在秋季沙龍展覽過；由於這個聲望而影響評審委員，讓他那帶有立體派傾向的繪畫得以參展。格列茲約從一九○七年起就和文學界的象徵派"Closerie des Lilas"交結，且是具新宗教思想的"Abbaye de Créteil"社團的創辦人之一。後者的影響很可能提示格列茲：他的藝術造形愈簡單，力量也就愈大；因此一九一○年他遇見畢卡索以及隨之而來的立體派藝術家時，就已準備接受他們的想法和藝了。後來他替立體主義寫了許多文章，特別是該派後來走向一種更為純粹而精神性的藝術時，這種興趣還受了他對教會和自己的宗教壁畫那種向心力的帶動。

一九一一年立體派繪畫在獨立沙龍所引起的震撼大部分要歸之於梅金傑，因為他和佈置委員會的同事決定依照風格來安排展覽，一改以往照藝術家的姓氏來排列的習慣。因此，立體派藝術家第一次得以一起展出，且輕易地就從展覽的六千多幅繪畫中脫穎而出。梅金傑和格列茲大約從一九○三年後固定在獨立沙龍和秋季沙龍這些重要的沙龍展出，且還在其中負責不同的職位。由於他們都深諳詩、哲學和數

學，且也參加了「洗滌船」的討論，因此在一九一一年該運動飽受抨擊後起而護衛是相當自然的事。他們還從一批新的藝術家那兒獲得智識和道德的支持，這批藝術家經常在普脫（Puteaux）的維雍（Jacques Villon）的工作室聚會，所討論的要比在「洗滌船」那兒還知性、抽象得多。除了畢卡索和布拉克外，幾乎所有的立體派畫家，再加上批評家，都在這裏聚會。

在《論立體主義》這本書裏，兩位藝術家試圖解釋潛藏在這運動下的某些觀念。他們以清晰而理性的用語討論新的「觀念上的」真實的意念——相對於舊的「視覺上的」真實，以及自然的物體是如何轉變成繪畫上的造型領域。

雷捷也和他們一樣追求邏輯上的解釋，一九一二年還在「黃金分割」（Section d' Or）展覽會上演說。也極為留意當代生活裏的科技問題，特別是機械、現代建築、電影、戲劇和廣告藝術。他早年從事建築繪圖員的經驗，以及他與科布西耶（Le Corbusier）、風格派（De Stijl）藝術家和建築師的往來，再加上他後來為愛西（Assy）教堂設計的鑲嵌，都給了他許多實際的經驗。

46　洛特，速寫，示範他如何將一隻玻璃各個不同的元素綜合成單一的立體形象，1952 年

他一向欣賞厚重的機械，而在一次世界大戰任砲兵時即得以接觸到，還以此畫過一些設計圖；戰後更表示出他的信念，即機械不僅是人在美學上最成功的創造，也是他個人最重要的創造。一九二四年他拍了一部電影，片中演員機械化的動作相當於那些工廠製造的物品。

雷捷的意念和理論在一九一二和一三年，及後來在法國大學和紐約現代美術館的演講裏都有說明。他也在阿波里內爾的報紙《路標》和《巴黎之夜》，羅森柏格（Leonce Rosenberg）的《藝術生活雜誌》（Bulletin de la Vie Artistique）和許多其他外文刊物——包括美國的幾種——發表過文章。

為非具象藝術在理論上所作的辯解出現在葛利斯的文章中。雖然自一九○六年畢卡索還在那兒的時候，葛利斯就住在「洗滌船」了，但要到一九一○年畢卡索離開後，他才開始作畫，而他的作品《向畢卡索致敬》參加一九一二年的獨立沙龍時，才第一次展出。因此，「分解」（Analytic）時期成形時，他正在馬德里畫「年輕風格派」（Jugendstil）那樣的插圖，而到了後來的「綜合」（Synthetic）時期才加入立體派。他一九二一和二五年的文章反映出後來的看法。

雖然立體派的創始人畢卡索和布拉克自一九○八年起就經常為批評家提起，甚至引用，而且「洗滌船」有一陣子是討論進行得最為激烈的地點，這兩位領袖本人在大戰之前卻從未發表過有記載的聲明。他們的繪畫只在巴黎康懷勒（Daniel-Henry Kahnweiler）的畫廊展出過，此後就未曾像沙龍間知道的立體派藝術家那樣發表公開言論。布拉克的第一篇聲明寫於一九一七年，當時他的頭部因戰爭受重傷而正在療養，尚未重拾畫筆。這是一系列他日後一再重複的格言，在此他顯示出對秩序、操縱和限制的嚮往，還附和他人，表達了他對繪畫在

造形或形式特性上的推崇。

　　雖然畢卡索一生和詩人、作家都過從甚密,也寫過幾首詩和一齣
戲,有關他自己的聲明却很少也很簡短。且都無關他對藝術的想法。
對此,我們只有依賴和他密友的閒聊或他們的回憶了。畢卡索首次有
記載的聲明是在一九二三年。當時立體派已不再是一種運動,而畢卡
索也在立體主義風格之外採取了另一種十分寫實的手法。他對薩雅斯
(Marius de Zayas)、左佛斯(Christian Zervos)和康懷勒發表的聲明
都是有話直說,討論重要的一般看法而不是理論性地分析他的藝術。
在面對直接或追根究底的問題時,他通常顧左右而言他,不然就是用
一種比喻的說法來回答。但他的聲明作為個人和藝術及生活間的一種
反映時,則可視為研究某種風格或某件作品的部分(只是一部分)證
據。他的聲明一如其繪畫,應該當成某種特別意識情況下的回應,而

確實的狀況我們只能片面得悉。它們以幻想的——有時詩意的——觀點表現出來，在許多層面都帶有豐富的聯想和暗示。它們雖然一貫地不作直接的解釋，却仍然是反映藝術家個人掙扎的實證點滴。

剎爾門，摘自〈立體主義軼史〉，一九一二年❶

I

畢卡索當時正領導著一種令人敬佩的生命方式。他那天馬行空的才華從未閃耀得如此眩目過。

從葛雷柯（El Greco）到羅特列克，他質疑了那些值得駕御靈魂、被熱情困擾侵襲的大師。現在，他流露出眞正的自我並對自己的力量懷著十足的自信，他讓自己被一股既莎士比亞又拿破崙的撼人想像力牽引著。這股精神在那段時期就一直領著畢卡索向前。有個例子可以說明他作畫的方法。

在一連串優美的形而上馬戲演員、黛安娜婢女般的芭蕾舞女、迷人的小丑和 Trismegistusian 丑角❷之後，畢卡索不用模特兒就畫了一

48　比利，《剎爾門的肖像》，素描

個非常純眞、形象簡單、無鬚、穿著斜紋藍棉布衣的年輕巴黎工人——差不多就是藝術家自己在工作時的模樣。

一晚，畢卡索離開了那羣把時間消磨在空談的朋友。他回到畫室，重拾起那放了將近一個月的作品，在小工人肖像的頭上冠上玫瑰花。由於這卓絕的奇想，他就把那幅作品變成傑作了。

畢卡索可以這麼快樂而滿足地生活工作下去。並沒有什麼跡象顯示出他會以別的方式得到更多的讚美或更快的成功，因爲他的繪畫才剛開始被人討論。

儘管這樣，畢卡索却覺得不對勁。他把畫布面壁而靠，筆也擱下了。

他夜以繼日地畫，將抽象的具象化，並把具體的簡化成扼要。力氣所獲得的報償少得可憐，且不像是他近來年輕氣盛的熱情，他開始著手一幅大畫，此乃他首次將他發現的東西運用上。

這位藝術家已生發出對黑人藝術的熱愛，且視其地位遠遠超越埃及藝術。他的熱情並非基於圖畫般的空洞品味。波里尼西亞或達荷美（Dahomeian）的形象，對他而言是很「理性」的。於更新他的作品之際，畢卡索不可避免地要給我們一個和我們所知道的視覺無法配合的世界觀。

以往經常到拉維南路（rue Ravignan）［洗滌船］的這間奇特畫室，並給予年輕大師以信心的訪客，看到畫家讓他們評鑑的新作初稿時，大多感到失望。

這件作品從未公開過。是一組六個碩大的裸女，帶有一種嚴厲的調子。人物臉上的表情旣不悲哀也不熱情，這在畢卡索是第一次。它們幾乎是完全缺乏人性的面具。然而，這些人物旣不是神祇，也非泰

49　畢卡索和他的新蘇格蘭（美拉尼西亞）
　　雕像在「洗濯船」, 1908 年

坦或英雄；甚至連寓言或象徵性的人物都不是。它們是赤裸裸的問題，
是襯著黑色背景的白色數字。

　　在這兒，「繪畫─等式」的原則訂下了。畢卡索的新作被畫家的一
個朋友自然而然地命名為「哲學的 b ──」。我想，那是使年輕的改革
畫家的世界生氣盎然的最後一個笑話。此後，繪畫就變成了一種科學，
且是相當嚴肅的一種。

<div align="center">II</div>

這張人物嚴肅暗淡的大畫並沒有在最初的階段停留多久。

50 剎爾門在畢卡索的畫室「洗滌船」，後面是《亞維儂姑娘》（遮住），1908年

很快地，畢卡索就進攻臉部了，將多數的鼻子正放成等腰三角形。男巫的學徒常向大洋洲和非洲的法師們討教。

不久後，這些鼻子變成白色和黃色；藍的黃的筆觸給了某些軀體體積的感覺。畢卡索給自己調了很有限的一些粗率色調，嚴格地配合著系統下的設計。

最後，不滿最初的研究，他又襲擊起其他的裸女（到目前為止都被這位尼祿王放在一旁豁免），尋求一種新的平衡，且以粉紅、白色和灰色組成他的色調。

有一陣子畢卡索對這進展似乎很滿意；「哲學的 b ──」又面向牆放著，而就在那段期間他畫了那些色調搭配美麗、設計柔和的作品──通常是裸女──這構成了畢卡索一九一〇年最後一次的展覽。

這位最先了解到如何在粗鄙的題材中保留一些尊嚴的畫家，又重拾起「研究」的想法和他早期風格下的主題，似乎暫時放棄從研究裏──那導致他犧牲能瞬間吸引人的天賦才能的研究──尋求更進一步的發展。

步步追蹤那個因悲哀的好奇心而激發起立體派的人是很必要的。一次休假打斷了那些痛苦的實驗。回來後，畢卡索又重回到那張實驗性的巨作，而一如我說過的，其中只有人物生存了下來。

他以一種照明力量的動態，分解創造出作品中的氣氛；這種努力將新印象主義和分光主義（Divisionism）的嘗試遠遠拋在後面。幾何形人物──一種同時無限小又如電影般的幾何──成為繪畫風格的主要元素，而此後的發展再也吸引不了任何東西了。

命中注定，畢卡索再也做不了多產、聰慧、學識廣博的人性詩意的創作者了。

讓那些把立體派藝術家想成無恥惡棍或精明商人的人委曲一下，留意一下該藝術誕生時所有真正上演過的戲。

畢卡索自己也「思考過幾何」，而於選擇原始藝術家作為導師之際，他並非完全無視於其野蠻特性。只是他理性地捕捉到他們所嘗試的生物的真正形狀，而不只是實現我們創造的意念──通常是感傷的。

那些在畢卡索的作品裏看到玄學、象徵、或神祕主義標記的人，處於一種永遠不能了解的危機中。

藉著這些手法，他希望給我們一個人和物的整體描繪。這也是野蠻形象創造者的成就。但由於他關心的是繪畫，一種平面的藝術，畢卡索就必須轉而將這些無視於學院派法則和解剖系統的均衡人體，置於一個嚴格遵守動作上無法預測的自由的空間裏。

這種使畢卡索生氣蓬勃的意志力足以使他成為那個年代最重要的藝術家，即使他只知道研究的枯燥樂趣而不問收穫。

這些原始研究的結果令人驚心動魄──完全不顧什麼優雅，而品味也由於標準太狹窄而拋棄了。

馬蒂斯、德安、布拉克、梵唐金（Kees van Dongen）以及之前的塞尙和高更筆下，扭曲已不再令人驚訝的裸體人像為此鋪了路，就像畢卡索為我們所鋪下的。是那種臉部的醜陋將那些只轉變了一半的人籠罩上恐怖之色。

去掉了微笑，我們只能辨認出獰笑。

《蒙娜麗莎》（*La Gioconda*）的微笑作為藝術的太陽，可能已太久了。

這種對她的崇拜是符合某些頹廢的基督教義──特別教人沮喪，

極爲敗德。我們可以說，根據藍波（Arthur Rimbaud）的意思，《蒙娜麗莎》，那永恆的《蒙娜麗莎》，就是精力的竊賊。

如果把那個時期「畢卡索主義」（立體主義尙未創出）下的一個裸女和一件靜物並放，就很難不反映出改革者的優點。

那麼，對我們來說，那人像顯得如此沒有人性，且會引起某種害怕時，我們對麵包、提琴、杯子這些形象中明顯而全新的美感——這繪畫以前從未給過我們的美感，就更容易產生感覺。

這是因爲這些物件熟悉的外表沒有我們的外形，沒有我們在智慧之鏡裏扭曲的影像那麼受到重視。

因此我們就願意說服自己，帶著一種孤注一擲的信任來研究畢卡索或他那一派的某些藝術家。

會不會損失很多時間呢？這是一個問題！

誰來證明有這種需要、這更高的美學原因，要把人和物畫成完全不是我們眼睛一向——也許並非總是，但却是自人類沉思自身形象以來——所認識的樣子呢？

是否這本身就是藝術呢？

這些急於要我們一下子就接受三稜鏡所有的邊緣，將觸覺和視覺這些如此不同的樂趣來源綜合起來的搜索者，難道科學不是他們唯一的指引嗎？

至今還沒有人能對這些問題蓋棺論定。

況且，讓我們感覺到一件物體單獨存在的這種問題，本身並不荒謬。世界觀不斷地在變——我們不戴父親的面具了，而我們的子孫也不會像我們。尼采曾寫道：「『我們把世界變得很小。』世上最後一批人眨著眼睛這樣說。」可怕的預言！靈魂在世上的救贖難道不是要在一種

全新的藝術裏求得嗎？

我今天無意回答這個問題，只不過是要證明，負擔過重的藝術家都在遵守一些非遵守不可的規則，對此，某個不知名的天才得負責。

這一章不過是立體派的軼史。

而我在這裏提出來的可是一點都不草率。梅金傑先生早在一九一〇年就向一個記者透露道：「對我們所畫的物體，我們從來都沒有好奇心去碰一下。」

IV

但是畢卡索又回到繪畫的耕地。他要試驗一種新的色調。這個藝術家發現自己陷於一種真正可悲的處境。他還沒有學生（在後來的學生裏有一些變得很敵對）。一些畫友鑑於本身的弱點，害怕模範，又怨恨智慧的美麗羅網而疏遠他了（是除我之外能毫不猶豫就舉出名字來的人）。拉維南路的畫室不再是「詩人的聚會所」了。新的理想將那些開始「同時從各個角度」來檢視本身而發覺自己不行的人篩去了。

遭到遺棄的畢卡索發現自己身在非洲占卜者的圈子裏。他自己設計了一組色調，全是老學院派喜愛的：赭色、瀝青和深褐，又畫了幾個強悍的裸女，咧嘴獰笑，一付活該被咒的樣子。

但由於那種非凡的高貴情操，畢卡索將他碰過的東西又全部重畫。

他心中的怪物教我們失望；它們絕對不會引起那凡夫俗子肆無忌憚的大笑，而這使得羣眾在星期日湧進獨立沙龍。

讓我們聯想起歌德、藍波和克勞代（Paul Claudel）的畢卡索，已經是點鐵成金的王子，不再孤單了。

梅金傑、德洛內、布拉克都對他的作品產生非常的興趣。

德安（讓我們立刻指出）循著自己的道路，再一次加入他，但後

來因無法超越又離開了。畢卡索至少教了他：必須退出馬蒂斯畫室那兒的清談「沙龍」。

烏拉曼克，那思想忠貞明確得像個一流拳師出拳的巨人，驚異地發現自己正喪失身為野獸派的信心。他從未想過一個人還能有超越苦惱著梵谷的那種暴力的膽量。他又回到夏圖（Chatou），思緒重重但並未信服。

畫有房子的風景畫的梅金傑和德洛內也簡化成平行六面體❸的肅穆造形。這些年輕的藝術家沒有畢卡索那麼多的內心生活，外貌却比他們的前輩更像畫家，儘管不夠完整，却急於求成。

他們的急切促成了此事的成功。

他們的作品展出了，却不被大眾和藝評家注意——無論是戴綠帽還是藍帽，教皇黨還是吉柏林派（Gebelines），蒙塔古派（Montagues）＊還是卡普列派（Capulets）＊——不管讚美還是咒罵，他們都只認得野獸派。

然後，剛在柏林受過加冕的野獸派之王（是輕率之舉還是政治靈敏？），馬蒂斯一句話就把梅金傑和德洛內驅逐出會了。

他以一種女性特有的感覺，即他品味的基礎，將二位畫家的房子命名為「立體派的」。某個不知是坦誠還是機警的藝評家當時也在場。他趕回報社咬文嚼字地寫了那篇福音似的文章；第二天大眾就得悉立體派的誕生了。❹

各種流派由於缺乏便捷的標誌而消失了。這對大眾來說很困擾，因為流派能讓他們清楚而不費力地就明白。大眾很順從地接受了立體主義，甚至還承認畢卡索是該派的首腦，且對這樣的想法堅守不渝。

自此，誤會就更深了。

布拉克，幾個月前還在畫一些烏拉曼克似的野蠻風景畫，對秀拉的發現也很留意，更大幅加深了這種雙重的誤會。

他重又加入梅金傑和德洛內。但是他比這兩位畫家更早涉及人體畫，更直接向畢卡索借鏡，儘管有時在他的作品裏也還留有空間，讓他溫和地表現感情。

隨後他必恭必敬、亦步亦趨地追隨畢卡索，造成一個一向很明理的作家發表以下言過其實的論調：「據說該運動的啓蒙人是畢卡索先生；但由於他完全不展覽，我們不得不認爲布拉克才是這個新流派眞正的代表人。」

更具知性的畫家兼詩人，並寫過美麗的玄祕詩文的梅金傑，還想證明立體派是根本沒有參與其事的馬蒂斯所創，且認爲他是在蒐集這個學說一團亂的資料。

這麼說來，如果由馬蒂斯命名的立體派確是來自完全沒有操練其中的畢卡索，梅金傑還有理由稱自己爲領袖。然而，他很快又承認：「立體派是一種手法，而非目的。」由是：雖然由四個人創造出來，立體派受人尊崇是因爲它並不存在。

今天我們看到立體派畫家愈來愈分歧；他們一步步捨棄之間共有的一些小技巧；他們稱之爲原則的，簡言之，不過是一種體育般的，有點像「造形的文化」(la culture plastique)。

他們自認是在學院裏，但其實是從大學預校出來的。

格列茲及梅金傑，摘自《立體主義》，一九一二年❺

「立體主義」這個字在這裏只是用來省去讀者對我們探討對象的

不確定；而我們會不假思索地宣佈這個名詞所激發的想法——體積上的——並不能界定一個有意於全面實現繪畫的運動。

但我們不會試著去界定的。我們只想提出，在繪畫的範圍內去制定無限的藝術這種喜悅，所花費的力氣是值得的；且鼓動任何覺得這件事情值得完成的人付出力氣。

如果我們做不成，又有什麼關係呢！我們被一個人於描述他每日生命所奉獻出的工作樂趣所激勵驅策，而我們真誠地相信，為了證明那真正的畫家個人的偏好，我們所說的沒有什麼是不經思慮的。

I

要估計立體派的重要性，我們必須從庫爾貝講起。

這位大師，在大衛（David）和安格爾漂亮地結束了一種俗世的理想主義後，並沒有步上德拉若希（Delaroch）和德佛瑞亞（Deveria）的例子；也沒有浪費在重複的模仿中：他開創了一種貫徹在所有現代嘗試中的寫實力量。然而他仍役於最糟糕的視覺傳統。為了顯示一種真正的關係，我們必須隨時犧牲上千個擺在眼前的事實，他對此毫無所覺，且全無一些知性上的控制就接受了他瞳孔所見的一切。對肉眼見到的世界只能藉著智力的操作而變成真實的世界，以及那些最能打動我們的東西並不一定都是在造形的真實上最多采多姿，這些他都不懷疑。

真實比學院裏的公式更深刻也更複雜。庫爾貝就像第一次看到海洋的人，被波浪的動勢分了神，而沒有想到深度；我們不能怪他，因為正是他，我們現在才能享受到那種既隱約又強烈的樂趣。

馬內顯示了一個更高的階段。但他的寫實主義至今尚不及安格爾的寫實主義，而他的《奧林匹亞》（*Olympia*）在《奧姐麗斯克》（*Odalisque*）

51　梅金傑，《自畫像》，素描

旁邊就顯得沉重。我們該感激他推翻了構圖上的陳規，將故事的價值減到「不管畫什麼」的地步。在他身上我們看到了先驅的角色；由於他──我們知道一幅作品的美基本上是在作品之中，而不是作品所假託的東西。馬內雖然有許多缺點，我們還是稱他爲寫實畫家，倒不是因爲他表現日常情節，而是因爲他知道如何將許多掩藏在最普通事物裏面的潛在素質賦予一種光芒四射的眞實性。

　　在他之後就產生了分歧。寫實的推動力分成了表面的寫實主義和深刻的寫實主義。前者稱之爲印象主義畫家──莫內、希斯里，等等；而後者是塞尙。

　　印象派的藝術陷入了愚蠢荒謬之境：它藉著變化多端的顏色尋求生命的創造，並提倡了素描裏一種軟弱無力的品質。衣服在顏色精彩的運用下熠熠發光；但人却不見了，萎縮了。這兒，更甚於在庫爾貝

的畫裏，視網膜支配了頭腦；印象派畫家也明白這一點，於辯解時便提出知性和藝術感之間的無法兼顧。

但是沒有力量能和它所以爲依據的一般推動力對抗。我們不可將印象主義視爲一種錯誤的方向。在藝術中唯一可能犯的錯誤就是模仿；它侵犯了時間的規則，也就是法則。莫內和其徒眾僅僅用他們的技巧，或組成某種色調的元素中所顯示出來的自由，就已有助於擴大這一方面的努力了。他們從來不想把作品畫得有裝飾、象徵或道德意味。如果他們不是了不起的畫家，他們也還是畫家，爲了這點，我們就得敬重他們。

有人嘗試將塞尚塑造成某種「不得志」的天才；謂他的學問值得佩服，但他無法聲明或說出他的意念；他只會結巴。事實上是他在交友方面很不順。塞尚是那些在歷史上設立標記的偉大藝術家之一，而如果我們要把他和梵谷或高更相比就太嚴酷了。他使人想到林布蘭。像畫《伊瑪斯的朝聖》(Pilgrims of Emmaus)，而無視於惠而不實的掌聲的這位畫家，他用一種果決的眼光去探索眞實，而就算他沒有做到將深入的寫實主義潛移默化成淺出的精神主義的地步，至少他留了一種簡單而美好的方法給那些希望一步步去達到的人。

他教我們克服宇宙的動力。他顯示出本該是毫無生氣的物體互相之間所造成的修飾。從他身上我們學到，要去改變一件物體的顏色，就是破壞它的結構。他預言：研究根本體積會打開未知的領域。他的作品乃一同類的物質，在凝視下會改變，縮小、擴增、模糊或清晰，無可辯駁地證明了繪畫不是──或不再是──用線條和顏色來模仿一件東西的藝術了，而是給我們的直覺一種造形意識的藝術。

瞭解塞尚就可以預見立體派。我們因此可以很公正地說，這流派

和之前的種種聲明，只是程度上的差別而已，而為了讓我們確信這種說法，我們只要仔細地研究這種寫實主義的方法，即放棄庫爾貝表面的真實，和塞尚一起投入最深刻的真實，就會變得清晰易懂，因為這就迫使那不可知的退卻了。

有人認為這種傾向攪亂了傳統的曲線。他們這種說法從何而來呢？從過去的還是未來的？就我們所知，未來不屬於他們，而要特別天真老實的人才會去用消失了的東西來測量存在的。

在詛咒一切現代繪畫便要受罰的前提下，我們必須把立體派看成是合法的，因為它延續現代的方法，而我們應在它身上看到目前在繪畫藝術上唯一的概念。換言之，立體派目前正在畫自己。

在這裏我們得釐清前面提到過的一個非常普遍的誤會。很多人認為裝飾上的考慮應該左右這些新畫家的精神。不用說，他們忽略了裝飾作品之所以和繪畫對立的最明顯的特徵。裝飾性藝術只能以它「目的」上的優點存在；它只能藉著自身和指定物體間的關係來獲得生命。它基本上是附屬的，必然是不完整的，所以必定要先滿足心靈，才不至於讓注意力分散到為其辯護和使其完整的現象。它是一種媒介，一種手段。

而繪畫所託的藉口——其所存在的理由——就在它本身。你可以毫無愧疚地將一幅畫從教堂帶到速描室，從美術館帶到你的書房。它基本上是獨立的，必然是完整的，它不需立即滿足幻想力。相反的，是一點一滴地把它導向同等之光所在的假想深度。它和一切環境都不協調；而是和一般的東西，和宇宙協調：它是有機體。

我們並不是要貶低裝飾而抬高繪畫；我們只是要證明：雖然智慧是將一切各就其位的科學，但大部分的藝術家要擁有這個還差得遠呢！

造形和圖畫裝飾，混淆和曖昧都已夠多了。

　　至於藝術中最重要的東西我們不要去辯論。以前，壁畫激發起畫家去描繪明確的物體，喚起一種簡單的節奏，在這上面，光線在同時性的視覺的限制下散開，依表面的多寡來描繪；今天，油畫能讓我們表現應是無法表現出的深度、密度和持續的觀念，且激發我們以複雜的節奏，在有限的空間裏描繪物體真正的融合。由於藝術裏一切先入為主的觀念都來自於所用的素材，我們不得不把裝飾的觀念——如果我們在畫家身上找到的話——當成是一種年代錯置的技巧，只能用來隱藏本身的無能。

　　是否即使敏銳而有素養的羣眾，在看現代作品時所感到的困難都來自當前的狀況呢？我們該說是的；但這可以轉變為享受的泉源。一個人今天所享受的可能是昨天激怒他的。改變來得極慢，而這現象很容易解釋；因為理解怎麼可能像創造力演變得那麼快呢？它是循其足跡而進的。

<center>II</center>

　　為了方便，在把我們知道的那些糾纏得分解不開的東西分解時，讓我們在形式和色彩的背後研究一下整體的造形意識。

　　在視覺作用和運動機能之外去辨別一種形式，意謂著幻想力上的某種伸展；在大部分人眼中，外在世界是不定形的。

　　辨識一種形式即是去證實一既有的想法，是除了我們稱之為藝術家的那種人之外，沒有人能不藉助外力就能達成的行為。

　　孩童面對自然的景色時，為了調整他的感覺並配合精神上的控制，會將這景色和他的圖畫書做一比較；而人，由於文化的介入，則會參考藝術品。

藝術家分辨出和他心中既有的意念在某種程度上類似的一種形式時，會比其他形式更喜愛這種形式，而最後——由於我們喜歡將自己的愛好強加諸他人身上——會竭盡所能地把這種形式的特質（在可見的實證和其心中的傾向之間所理解出的那無法測出的最大相類性）附在一種可能吸引他人的符號上。他做到之後就強迫羣眾在他整體的造形意識上，也採取他對自然的那種態度。但畫家一心在創造而揚棄了他直接取自自然的形象時，羣眾對其所畫的形象則久已逆來順受，而堅持這世界一定要透過襲用的符號來看。這就是為什麼任何新形式都像怪物，而最無創意的臨摹卻最受喜愛。

寧可讓藝術家的功能發展得更深而非更廣。讓他所辨識出的形式及將此特性表現出來的符號遠別於俗人的幻想力，以避免那種從一般品質所假定出來的真實。一旦作品的外表是一種既可無限地用於自然，又可無限地用於藝術的幾種類型的組合時，就會產生混淆。我們不承認過去的一切：那麼為什麼為了便利俗人的作業就該偏好未來呢？太明白易懂的也不適合：我們要小心精品傑作。合宜需要某種程度的晦澀，這也是藝術的一種屬性。

最重要的是，不要讓任何人被許多草率藝術家作品中賦予的那種客觀的外表矇騙了。這世界和藝術家的想法兩者間的關係是否以我們察覺到的方式描繪出來，這其間的程序並沒有什麼直接的方法可以評估。而通常引發出來的事實——亦即我們在一幅畫裏找到的那些形成其動機的慣有特徵——什麼也證明不了。讓我們想像一片風景。河流的寬度，葉子的厚度，河岸的高度，物體的尺寸及這些尺寸間的關係——這些都是萬無一失的保證。而如果我們發現這些在畫布上都很完整，那我們對這畫家的才華或天賦就完全不得而知。河流、樹葉、河

岸，雖然在尺寸上很謹慎地呈現出來，却無法由它們的寬度、厚度、高度或這些尺寸間的關係這些優點來「斷定」。從自然的空間抽出後，它們進入另一種空間，而這和眼見的比例並不類似。這一直是外在的事情。其重要性和目錄的號碼或畫框下的標題相等。要爭論這點就等於否認畫家的空間；就是否認繪畫。

畫家的力量將我們看來極小的東西描繪成巨形，而將我們眼中可觀的變成微不足道；他將量轉變成質。

我們該把錯誤推給誰呢？給那些漠視其權力的畫家。一旦他們在任何觀點上離開了構成此觀點的特徵時，便自認為是被迫去觀察一種非常膚淺的真實。讓我們提醒他們一下：看展覽時是要去看畫，去享受的；而不是去充實我們在地理或身體構造各方面的知識。

不要讓繪畫去模仿任何東西；讓它赤裸裸地表現動機，而如果我們因缺乏極可能只是那一切的反射影像——花朵、風景或面孔——而懊悔時，那才真叫人厭惡呢。不過話說回來，我們必須承認，自然形象的聯想也不能完全去掉——至少目前還不能。藝術是不能在一開始就提昇到一個純粹發洩感情的層次。

立體派畫家明白這一點，不屈不撓地研究繪畫的形式和它所產生的空間。

這個空間，我們粗心大意地和純視覺空間或歐幾里德 (Euclid) 的空間混淆起來了。

歐幾里德在他一個假定中說到人在運動時的不定形，所以我們不必在這一點上堅持。

如果我們想把畫家的空間參考幾何，那麼我們應該參考非歐幾里德派的科學家；我們應該花些時間研究里曼 (Bernhard Riemann)＊的

現代藝術理論

立體主義

305

某些定理。

至於視覺的空間，我們知道這是來自視力集中和視力調節❻後感覺上的統一。

於繪畫，一種平面來說，視力調節是否定的。透視法教我們描繪的那種視力集中不能引發深度的概念。再者，我們知道即使徹底推翻透視法則，也絕不可能和繪畫的空間感協調的。中國畫家，雖然對「分歧」展現出一種強烈的偏好，却可以引發空間。

要建立繪畫空間，我們必須求助於觸覺和運動的感覺，事實上是我們所有的能力。轉換繪畫平面的是我們整體的個性，無論收縮的或膨脹的。因為重現這個平面時，有賴觀者的了解而反映出個性，所以繪畫空間可以界定成：在兩種主觀空間中，一種可以感覺到的過道。

位於這個空間裏的形式，迸發自一種我們聲稱已在掌握之中的動能。為了要讓我們的智慧擁有這種動能，我們得先訓練自己的感覺。只有「很細微的差別」；形式所賦予的特性看來和色彩一模一樣。它和另一種形式接觸之後才會減弱或增強；才會破壞或強調；倍增或消失。橢圓由於內接在一多角形裏而可能變成圓形。一個比其周圍更為突出的形式就能控制整個畫面；會在一切事物上烙下其形象。那些把一兩片樹葉臨摹得一絲不苟、好使得所有樹葉都像是畫出來的作畫者，是以一種十分笨拙的風格來表現他們對此真理的懷疑。也許是幻覺，但我們必須正視。眼睛所犯的錯誤很快就會引起心神的注意。這種種類似和相反有一切好的和壞的可能；大師奮力構出角錐、十字、圓形或半圓等等形狀時，就能感覺到。

要構圖、建架、設計時，應減縮到這樣：以我們自己的活動來決定形式的動能。

有些人，而且還不是那些最笨的，將我 ＊里曼（1826-1866），德
國數學家。
們技巧的目的看成是在專門研究體積。在平
面是體積的極限而線條是平面的極限下，如
果他們要補充道，描繪體積時臨摹就夠了，這我們可能還會同意；但
他們只想到「浮雕的感覺」，這我們認爲是不夠的。我們既不是幾何學
家也不是雕刻家；對我們而言，線條、平面和體積都只是修飾豐富這
一觀念的。要模仿體積，就等於爲了利於單調的張力而否定這些修飾。
還同時放棄我們對變化的渴望。

我們在那些有雕刻傾向的浮雕之間，得設法提示一下那些較不明
顯、只點到而沒有界定出的特性。某些形式應該保持含蓄，那麼觀者
的腦海才能被選爲其具體形象誕生的地方。

我們還得在所有接觸頻密而活動過度的區域，用寧靜的大塊平面
來分割。

簡而言之，設計的科學包括在直線和曲線之間建立起關係。只有
直線或曲線的畫是表達不出生命的。

而一幅直線和曲線彼此恰好互補的畫也是一樣的，因爲絕對的平
衡就等於零。

線和線之間關係的變化必須是不確定的；在這種情況下它具體表
現出品質，亦即在我們分辨出來和早就在我們心中這兩者間所理解到
的無法測出的最大相類性：在這種情況下，一件藝術品就能夠感動我
們。

曲線對直線的關係就像在顏色領域裏冷色對暖色的關係一樣。❼

<div align="center">IV</div>

除了我們自己之外，沒有什麼是眞的；除了一種感覺和某人的精

神傾向一致的巧合外，沒有什麼是真的。我們不敢懷疑在我們感官上留下印象的那些物體的存在；但是理智地看來，我們只能體驗到那些在我們心中產生形象的確實之事。

因此好意的批評家解釋那種屬於自然和現代繪畫形式之間的顯著差異時，都傾向於描繪事物實在的樣子而非看起來的樣子，這就使我們很驚訝。以實在的樣子！實在的樣子是怎樣的？是什麼啊？照他們的說法，物體有一絕對的、基本的形式，而我們呈現時，應該抑制陰影和傳統的透視法。多單純啊！物體並沒有一種絕對的形式：而是有許多——多得有如知覺領域內的平面。這些作家所形容的可以巧妙地應用到幾何形式。幾何是一門科學；而繪畫是一種藝術。幾何學家測量；畫家品嚐。一個人的絕對必然是他人的相對；如果邏輯警覺到這一層，那更糟糕了！這會使得酒在化學家的蒸餾器裏和飲者杯裏有任何分別嗎？

我們想起來就覺得好笑，許多新入此道的人對立體派理論的瞭解可能太過於字面，以及他對絕對真理的信念——痛苦地並列出一個立方體的六個面或一個側面模特兒的兩隻耳朵。

是否由於這樣，我們就該追隨印象派畫家的例子且依賴感官就好了呢？絕對不是。我們追求本質，但追求的是我們個性中的本質，而非數學家或哲學家費盡力氣分解出來、在什麼永恆中的那種。

而且，我們說過，印象派和我們之間唯一的區別就是強度的不同，而我們不希望是別的。

一件物體有多少隻眼睛凝視，那件物體就有多少形象；有多少腦子去瞭解，就有多少基本的形象。

但是我們不能孤立地來欣賞；我們希望每天從感官世界擷取來的

能讓別人目眩神馳，且希望別人也以他們的戰利品回饋我們。從一種特許的互惠產生了那些我們急於和藝術創作彼此對照的混合形象，以便估計其中包含的實物；也就是，純粹傳統的。

如果藝術家不承認一般標準下的一切，他的作品對那些猶如折了翼而無法闖入未知領域的人就難免不能理解了。但反過來說，如果畫家沒有或缺乏控制智性的能力而逃不出慣用的形式，其作品則會迎合大眾——他的作品嗎？非也，是大眾的作品——却教個人失望。

在那些所謂的學院派畫家裏，有些可能頗有天賦；但怎麼知道呢？他們的繪畫如此真實，即以真實為根基；在這負面的真實裏，道德及一切乏味事物之母，對眾人而言是真實的，對個人却是假的。

這是否意味藝術品對多數人必是不可理解的呢？也不是：這裏我們只有暫時的結果，而絕非必然。

我們應該是最先出面指責那些粉飾其無能而企圖製造謎題的人。有計劃的晦澀，久了就會敗露出來。與其說這是朝著日漸增長的財富挺進而將心思擺在一旁的紗帳，不如說這只是遮掩虛空的一層帷幕。

還有，讓我們提一下，就是一切造形上的品質都只擔保初步的情緒，而每一種情緒都證明了一種具體的存在，所以一幅畫能好得向我們證明作者的「真誠」就夠了，而我們智識上的努力也就得到了報償。

對繪畫一竅不通的人自然沒有我們這種信念，這一點也不足為奇；但最荒謬的就是他們會因此而動怒。難道畫家為了討好他們就有義務在作品裏回頭，並將事物還原成普通的樣子再交出來嗎？

由於物體真正變了形，所以最習以為常的眼睛要發現時就有些困難，而這就產生了極大的誘惑。一幅畫似乎總是要等到我們詢問了才會逐漸地投降，好像對數之不盡的問題保留了數之不盡的答案。在這

觀點上，讓達文西來替立體主義辯護。

「我們很清楚，」達文西說道，「一眼瞄過去時，視覺在一點上會發現無窮的形式：然而它一次只能理解一樣東西。讀者，假設你在這張寫滿了的紙上一眼看去，會立刻判斷全是不同的字；但當時你不知道這是些什麼字，或說些什麼。如果你想知道這些字的內容，就得逐字逐句地看，就像你一步步才能攀到一座建築的頂上，否則你永遠也不會到達頂端的。」

第一次接觸時，是辨認不出繪畫的主題，即物體的特質的：誘惑力很大，但也很危險。我們不以為然的不僅是即時的、初步的形象，而且是幻想的神祕主義的便利；我們要是指責那些慣用象徵千篇一律的用法，並不是因為我們想代之以玄祕的符號。我們甚至承認不用已有的成語來寫，或完全撇開熟識的象徵來畫是不可能的。至於是要在整個畫面都用象徵，和個人的象徵緊密地混合來用，還是大膽地展示出來，奇異地牴觸著，大量謊言的一小部分，或只用在他藝術更為真實的平面上的某一點，就看個人了。真正的畫家對經驗呈現給他的一切元素，即使是無關痛癢或俗里俗氣的，都會重視。這事關圓滑。

但是客觀或傳統的真實，那在我們和他人意識之間的世界，儘管人類自太古時期就努力確定，卻隨著種族、宗教、科學理論等等而改變。感謝這種間隔，我們才能夠時時加入個人的發現，且用令人吃驚的例外來改變一下常規。

那些用鉛筆或筆刷來測量的人，很快就會發現，圓形要比相對的尺寸更能表現一件圓形物，這我們不懷疑。且還確定即使最魯鈍的人也很快就會了解，描繪人物的體重以及列舉他們各方面所花的時間的要求，和用橙色及藍色的衝突來模仿日光是同樣合法的。然後，圍繞

著一件物體移動以捕捉融合在單一個形象中、並在時間上重新組成的幾個連續的外貌，就不會再令有腦筋的人憤恨不平了。

那些將造形的動感和城市之喧囂混合起來的人，會欣賞這些變化的。最後，就會發覺根本沒有立體派技巧，而只有某些畫家以勇氣和變化所闡明的視覺技巧。他們被人指責炫耀過度，最好收斂一下技藝。怪啦！這就好像叫一個人快跑，但又不准他移動雙腿一樣！

而且，所有的畫家都炫耀工夫，即使是這些費力、精細的作品和海外土人的作品相混淆也不例外。但就像作家有方法一樣，畫家也有方法；由於一手手的傳遞，這些方法就變得愈來愈蒼白，乏味而抽象。

立體派的方法雖然已不再散發像新硬幣一般鮮豔的色彩，却遠不至於如此，而對米開蘭基羅仔細研究後，我們有權說他們贏得了高尚的專利權。

阿波里內爾，〈立體派的發軔〉，一九一二年❽

一九○二年秋初❾，一個年輕畫家，烏拉曼克，坐在格倫魯葉(Grenouillère)島上畫夏圖橋。他畫得很快，全用純色，畫面滿是鮮豔的色彩。作品即將完成時，他聽到身後有人咳嗽。是另一位畫家，德安，正很有興趣地審視他的畫。

僵局打開了，兩人開始討論起繪畫。烏拉曼克熟悉印象派畫家馬內、莫內、希斯里和塞尚的作品，德安却一無所知。他們也討論到梵谷和高更。夜色降臨，兩個年輕的藝術家籠罩在塞納河升起的霧氣裏，一直聊到午夜才分手。

這首次會面譜出了一段友好而認真的情誼。烏拉曼克總是留意藝術方面的新奇物物。他沿著塞納河邊的小鎮蹓躂時，從舊貨商手中買

52　畢卡索，《阿波里內爾》，1916 年，
素描

　　了一些水手或探險家從法屬西非帶回來的黑人藝術家的雕刻、面具和
木刻偶像。❿他從這些古怪而粗獷的神祕作品裏，無疑找到和高更在
尋求慰藉而逃避歐洲文化時，於不列塔尼的耶穌受難像和野蠻的大洋
洲雕像影響下所創出的繪畫、平面作品和雕刻，有某些相似之處。

　　不管情形是怎樣的，這些奇特的非洲形象給了德安強烈的印象，
於喜愛之餘，他對幾內亞和剛果的雕刻家能不用直接看到的元素就複
製人像的能力，大爲欽佩。在印象派畫家從學院的關係中創出藝術時，
烏拉曼克對黑人雕刻的品味和德安對這些奇怪物件的沉思，注定對未
來的法國藝術會起決定的影響。

　　大約同時，蒙馬特住著一位年輕人，眼睛靈活，有一張令人想起
拉斐爾和佛蘭（Jean　Paul　Forain）筆下人物的臉。畢卡索，十六歲

起就以佛蘭的那種悲苦的畫風而半成名了，却突然一改先前的作風而投入一種以深藍色調爲主的神祕繪畫創作。他住在拉維南路那棟奇怪的木屋裏〔現在是十八區，Place Emile Goudeau, 13號〕，許多今日已成名或即將成名的藝術家都曾在那兒住過。我一九〇五年在那認識他的。那時他的聲名還未遠播。他身著那種電氣工人穿的工作服；言詞尖刻。他那創新的藝術傳遍了蒙馬特。他的畫室堆滿了神祕小丑的畫，以及任我們踩踏、誰都可以拿走的素描，却是所有年輕藝術家和詩人的聚會所。〔你在那兒遇見多少人都可以：刹爾門，包爾（Harry Baur）——安東尼劇院（Théâtre Antoine）未來的福爾摩斯，雅各布（Max Jacob），詹納（Guillaume Janneau）——《時報》未來的撰稿人，傑瑞，瑞諾（Maurice Raynal），以及許多其他的人。〕

同一年，德安認識了馬蒂斯，這次會面即產生了著名的野獸派運動，其中包括了許多日後注定要成爲立體派〔此時很受大眾注目〕的年輕藝術家。

我特別提到這次聚會，因爲值得強調來自皮卡地（Picardy）的德安在法國藝術的演變中所扮演的角色。

第二年他認識了畢卡索，而他們相識後立即產生的結果就是立體派的誕生〔剛開始時，它牽涉到——比其他的都來得明顯——類似印象派式的處理手法，是在塞尙晚期的作品裏可預見的。自該年年底後，立體派就不再是一種誇張的、色彩狂烈得猶如印象主義形式加劇後的野獸派繪畫了。畢卡索、德安和另一個年輕畫家布拉克的新意念產生了眞正的立體主義〕，此乃描繪從想像中的眞實而非視覺上的眞實組成的元素所構成的排列創新的藝術。每個人都有這種內在的眞實。人不必敎導就知道，無論我們怎麼看，比方說一把椅子，絕不會少掉四支

腳、坐墊和椅背。

　　［一九〇八年布拉克在獨立沙龍展出了一張立體派風格的畫。］畢卡索、布拉克、梅金傑、格列茲、雷捷、葛利斯等等的立體派作品大大地引起了馬蒂斯的注意，畫中的幾何造形特別震撼他，因爲這顯示出藝術家用以表現基本眞實的那種極爲純粹的特質。他說出了那個很快就傳遍全球的滑稽字眼——「立體主義」⓫。年輕藝術家很快就接受了⓬，因爲它讓藝術家用三度空間的外貌來呈現想像中的眞實［簡言之，讓他去「立體化」］。只要描繪出眼睛感覺到的眞實，他們創出的就比「假象」——如頭腦所理解的，由前縮法和透視法把基本特質扭曲了的形式——的效果還多。

　　［與此同時，這個新流派因新增的會員而擴充，一九一〇年後梅金傑加入——立體派第一個理論家——格列茲、羅倫辛（Marie Laurencin）、傅康尼（Le Fauconnier）、德洛內和雷捷。］

　　［就在這個時候，德安，可能被他自己的思想驚嚇到，也可能是爲了準備新的美學改革，脫離了立體派，隱居起來。］

　　很快地，立體派裏面就出現了新的方向。［正如德洛內和馬塞爾‧杜象（Marcel Duchamps）所做的。］畢卡比亞（Francis Picabia）脫離了概念派的公式，和杜象同時走向了一種不受任何條約所規範的藝術。德洛內，在他這一部分，悄悄地創造了一種純色的藝術。

　　他們因而將自己推上了一種嶄新的藝術，其之於繪畫，到現在就我們所知，有如音樂之於詩。［這種藝術和音樂之間的和諧，與兩種相反的藝術之間所容許的一樣多。］這將是純粹的繪畫。無論我們怎麼想這種冒險的行爲都好，却不能否認我們是在討論一羣全力以赴、值得敬重的藝術家。

GUILLAUME APOLLINAIRE

[Méditations Esthétiques]

Les Peintres Cubistes

PREMIÈRE SÉRIE

Pablo PICASSO — Georges BRAQUE — Jean METZINGER
Albert GLEIZES — Juan GRIS — Mlle Marie LAURENCIN
Fernand LÉGER — Francis PICABIA — Marcel DUCHAMP
Duchamp-VILLON, etc.

［幾個有才華的人如葛利斯、弗雷斯納（Roger de la Fresnaye）、馬可塞斯（Louis Marcoussis）、杜蒙（Pierre Dumont），甚至還更多，最近都加入了立體派的陣容。］

阿波里內爾，摘自《立體派畫家：美的沉思》，一九一三年 ❸

第一部分：關於畫家

II ❹

許多新畫家把自己局限在沒有眞正主題的繪畫裏。而我們在目錄中發現的標題有如正確的名稱，能指出對象却不作描述。

有人名爲「富泰」，實際上却很瘦，又有名爲「白晳」的，却十分黑；而現在，我看到名爲「孤獨」的作品，却包括許多人。

在有疑問的情況時，藝術家有時甚至只濃縮地用些解釋得不清不楚的字眼，例如「肖像」、「風景」、「靜物」；但許多年輕畫家只用非常

籠統的名詞如「繪畫」作為標題。

這些畫家雖然還是觀察自然，却不再臨摹，且小心地避免描繪任何他們觀察到而隨後再從初稿中重新構圖的自然景色。

酷似不再重要，因為為了真實，為了那種他假定並不表露的更高層次的自然的需要，一切都可以犧牲。主題沒什麼重要或根本不重要了。

一般來說，現代藝術排斥了大部分過去偉大藝術家所創造出來的討喜技巧。

由於今天繪畫的目標是在——一向都是——眼睛的享受，藝術的愛好者所期待的，就不是觀察自然物體便能輕易得到的那種樂趣。

因此我們是朝著一種全新的藝術前去，而就目前的繪畫而言，其地位就像音樂之於文學一樣。

這是純粹的繪畫，就像音樂是純粹的文學。

愛樂者於聆聽音樂會時體驗到的樂趣，完全不同於小溪之低語、激流之怒吼、林梢之風吟那樣的自然之聲，或建立在理性而非美學上的動聽言辭。

同樣地，新畫家們專門研究用不等之光創造出和諧這個問題，以提供欣賞者藝術的感覺……

極端派年輕藝術家暗中的目標就是要創造純粹的繪畫。他們的藝術是一種嶄新的造形藝術。目前仍在萌芽的階段，還未達到他們希望的那麼抽象。大部分的新畫家雖然不懂數學，却十分倚賴它；但他們並沒有放棄自然，仍然不斷地探討，希望能替生命帶來的問題找到正確的答案。

像畢卡索這樣的一個人研究一件物體時，就像外科醫生解剖屍體

一樣。

這種純繪畫的藝術，就算順利地從過去的藝術中解脫出來，也不會使後者消失的；音樂在發展的過程中並沒有造成各種文學風格的消逝，而煙草的辛辣也沒有取代食物的風味。

III ⓰

新藝術家們由於他們對幾何形式的偏好而備受攻擊。然而幾何圖形却是素描的基礎。幾何學，空間的科學，其空間和關係常決定繪畫的標準和法則。

直到現在，歐幾里德幾何學的三度空間，對大畫家們渴望無限的浮躁感而言，還是足夠的。

新畫家們並不比前人更想做幾何學家。但可以這樣說：幾何學之於造形藝術，就像文法是作家的藝術一樣。今天，科學家不再自限於

53　雅各布，《阿波里內爾的肖像》，
　　1905 年，素描

歐幾里德的三度空間。這些畫家可以說是出於直覺，自然地對空間測量所具有的新發展潛能很在意，這在現代畫室的語言來說，術語稱之為「第四度空間」。❶

　　從造形的觀點來看，第四度空間似乎迸發自已知的三度空間：它代表了浩瀚無邊的空間在任一時刻、各個方向都使自我不朽。這是空間本身，無邊無際的空間；第四度空間將物體賦予了造形。它在整體上給了物體正確的比例，而在希臘藝術中，比方說，某種機械的韻律總是破壞比例。

　　希臘藝術對美是一種純粹人類的觀念。將人作為完美的標準。但新畫家的藝術以無限的宇宙作為理想，而這完美的新標準就是拜這理想所賜，它允許畫家依其希望的造形等級來作物體的比例。

　　尼采提高了這種藝術的可行性：

　　「噢！神聖的戴奧尼索斯（Dionysius），為什麼要拉我的耳朵？」阿瑞亞德妮（Ariadne）＊在《納克薩思島》（Isle of Naxos）中一段有名的對話裏問她這位哲學情人。「阿瑞亞德妮，我在你的耳朵裏發現令人愉快和喜悅的東西；它們為什麼不更長一點呢？」

　　尼采針對這段逸事，藉戴奧尼索斯的口暗示了對一切希臘藝術的指責。

　　最後，我必須指出，「第四度空間」──這烏托邦式的表達手法必須分析解釋，才不致讓史實趣味之外的東西附加上去──變成代表觀察埃及、黑人、大洋洲雕刻，思考各種科學作品，且活在一種對崇高藝術期待中的許多年輕藝術家的熱望和預感。❷

IV

　　由於希望獲得理想的比例，不再受人類的局限，這些年輕畫家獻

給我們的作品中，腦力要比感性強。他們爲　＊阿瑞亞德妮，希臘神話
了表現形而上形式的那種恢宏，愈來愈摒棄　中克里特島的公主。
視覺幻像和局部比例的古老藝術。此乃當代
藝術即使不直接來自任何宗教信仰，也能擁有某些偉大的，也就是宗
教藝術的特質。

<div align="center">V</div>

不斷更新自然在人類眼中的外觀，是偉大詩人和藝術家的社會功
能。

沒有詩人，沒有藝術家，人很快就會厭倦自然的單調。人對宇宙
的壯麗想法就會以令人昏眩的速度瓦解。我們在自然裏發現的秩序，
它只是一種藝術效果而已，將會立刻消逝。一切都會亂成一片。將不
會有四季、文化、思想、人類；即使生命都會投降，而無力的虛空將
駕御一切。

詩人和藝術家策劃了時代的特色，而未來則溫馴地落入了他們的
願望中。

埃及木乃伊的一般形狀和埃及藝術家畫的人物是一致的，然而古
代埃及人却絕不都長得一樣。他們只是順應那個時代的藝術而已。

創造典型的幻覺是藝術的社會角色和特有的目標。天曉得莫內和
雷諾瓦的畫是如何地被濫用！很好！但只要瞄一眼那個時代一些照
片，就可看出人和物與它們在大畫家的作品中是多麼接近了。

由於藝術品是一個時代裏所有造形的產品中最具活力的，因此這
個幻覺對我是非常自然的。藝術品的活力散發在人身上，對他們就變
成那個時期造形的標準了。因此，嘲笑那些新畫家的人其實就是在嘲
笑他們自己的樣子，因爲將來的人們會以我們這個時代最生動，亦即

最新的藝術中所呈現的來描繪當今的人。別跟我說今天還有許多其他的繪畫流派，而人類也能在其中認出自己的形象。一個時代所有的藝術品都終將類似那個時代最有活力，最富表現且最典型的作品。玩偶屬於大眾藝術；然而似乎總是受到當代偉大藝術的啓發。這是很容易證實的真理。但誰敢說一八八〇年左右在廉價櫃台所賣的玩偶的造形，是由一種類於雷諾瓦畫其人物時感到的那種情懷塑造的呢？沒有人領悟到這樣的關係。縱然雷諾瓦的觀念第一次暴露在世人面前時顯得荒謬而愚蠢，這只說明他的藝術活潑得足以操縱我們的感官。

VI ⓲

有某種程度上的懷疑，即這批新近的畫家是集體的惡作劇或犯錯。

但在整個藝術史上，並沒有這種全面的藝術訛詐或錯誤的例子。不錯，個別的騙局或誤會是有的。但大體上組成藝術品的傳統元素，印證了如此的案例是不可能變得普遍的。

如果這個新繪畫流派果真在此規則之外，那麼就不尋常得有如奇蹟了。就像很容易地就能想像某個國家的小孩生來就沒有頭、腳或手，明顯的怪異。在藝術裏沒有集體的錯誤或欺詐；只有不同的時代和相異的流派。即使這些流派追尋的目標並不同樣的高尚或純粹，卻同樣的值得尊敬，而根據一個人對美的概念，每一種藝術流派都會依次受到讚美、鄙視，以及再一次地讚美。

VII ⓳

這新的繪畫流派就是立體主義⓴，這名稱第一次是一九〇八年秋馬蒂斯挪揄時用的，他剛剛看到一幅有房子的圖畫，其方塊狀的外形深深震撼了他。

這些新的美學觀首先在德安的心中形成，但該運動中最重要而大

膽的作品却是偉大的藝術家、也是創辦人之一的畢卡索即時創出的：他的創新，由早在一九〇八年就於獨立沙龍展出一幅立體作品的布拉克的上好格調而備加鞏固，且又在梅金傑的素描中見到——梅金傑一九一〇年在獨立沙龍展出第一幅立體肖像（自畫像），而同年又設法說服秋季沙龍的評審接納某些立體派繪畫。也是一九一〇年，屬於同一流派的德洛內、羅倫辛和傳康尼全在獨立沙龍展出。

人數漸增的立體派藝術家於一九一一年在「獨立沙龍」舉行首次羣展；整間闢給他們的四十一室，予人深刻的印象。有梅金傑聰慧而誘人的作品；格列茲的一些風景畫，《裸男》（Male Nude）和《拿草夾竹桃的女人》（Woman with Phlox）；羅倫辛的《費爾南夫人十世的肖像》（Portrait of Mme. Fernande X）和《少女們》（Young Girls）；德洛內的《塔》（The Tower）；傳康尼的《豐足》（Abundance）；雷捷的《有裸體人物的風景》（Landscape with Nudes）。

同年，立體派藝術家首次在法國以外的地方——布魯塞爾——露面；而在展覽目錄的前言中，我代表展出者接受了「立體主義和立體派藝術家」這樣的稱呼。

將近一九一一年底，立體派藝術家在秋季沙龍的展覽造成了很大的騷動，格列茲（《打獵》The Hunt、《傑克斯・內洛的肖像》Portrait of Jacques Nayral）、梅金傑（《拿湯匙的女人》Woman with Spoon）和雷捷都遭到無情的訕笑。新畫家杜象以及雕刻—建築師杜象—維雍（Raymond Duchamp-Villon）都加入了該團體。

另外的羣展舉辦於一九一一年十一月（在巴黎創協路〔rue Tronchet〕的當代藝術畫廊〔Galerie d'Art Contemporain〕）和一九一二年（在獨立沙龍；這次展覽因葛利斯的首次出場而受注目）；同年五月

另一場立體派展覽在西班牙舉行（巴塞隆納熱烈歡迎這個年輕的法國人）；最後，六月在盧昂，由「諾曼第藝術家協會」(Société des Artistes Normands) 主辦了一次展覽（對剛入會的畢卡比亞是很重要的引介）。

立體派和老繪畫流派的區別在於它針對的不是一種模仿的藝術，而是有意躍升到創造層次的觀念藝術。

在描繪觀念化的眞實或創造出的眞實時，畫家可製造三度空間的效果。在某個程度上他可以「立體」。但不只是描繪見到的眞實，除非他陶醉於「假象」、前縮法或透視法，而扭曲了想像或創出的形式的品質。

我可區分出四種立體主義分支。❷這其中的兩支是純粹的，順著平行線而走的。

科學立體主義是其中一種純粹的分支。這是一種以洞察的眞實，而非視覺的眞實所產生的元素來畫新結構的藝術。所有的人都有這種內在的眞實。一個人不需要受過敎育才能理解，比方說圓形。

幾何形狀，那些第一次見到最初的科學立體派繪畫的人所產生的印象，起於基本的眞實畫得極爲純粹，而視覺上的偶發和故事性都被刪除了。追隨這種趨勢的畫家有：畢卡索——其光亮的畫面也同時屬於另一支純粹的立體派，布拉克、格列茲、羅倫辛，以及葛利斯。

物理立體主義是一種大部分以視覺的眞實而產生的元素來畫新結構的藝術。然而，這種藝術因其構造的原則而屬於立體派運動。它像歷史繪畫一樣具有遠大的前途。其社會角色鮮明，但非純藝術。它將當然是主題的東西和形象混淆。創造這個支派的畫家—物理學家是傅康尼。

玄祕立體主義是這新藝術流派的另一重要分支。它是完全以藝術

家自創並賦予了十足真實——而不是視覺範圍內——的元素來畫新結構的藝術。玄祕藝術家的作品必須自然而然地給予一種純美學的樂趣，一種不證自明的結構和崇高的意義，也就是主題。此乃純藝術。畢卡索畫中的光線就是根植於這個觀念，對此，德洛內的發明有巨大貢獻，而雷捷、畢卡比亞和杜象都聲稱自己是朝此發展的。

本能立體主義是一種以藝術家由本能和直覺所提示，而非視覺真實的元素畫出新結構的藝術，並早就傾向於玄祕主義。本能藝術家晦澀難懂，又缺乏美學教義；本能立體主義包括的藝術家極廣。由法國印象主義衍生而來，這個運動現在已蔓延至全歐洲。

塞尚晚期的油畫和水彩屬於立體派，但庫爾貝才是新畫家之父；而德安，是他最年長的愛子，我建議稍後再討論他——因為我們發覺他不但身處於帶出了立體主義的野獸派運動之始，也位於這個偉大的主觀運動之初；但今天要透徹地來寫有意和一切人事保持距離的這麼一個人，未免太困難了。

這現代的繪畫學派，對我而言似乎是所出現過最為大膽的。它本身就提出了什麼是美的問題。

它要將美自人類所能提供給自己的任何魅力中抽離來看，這是歐洲藝術家到現在還都不敢嘗試的。新藝術家要求一種在光線上達到人性化的理想美，這不但將是人類驕傲的表達方式，也是宇宙的表達方式。

這種新藝術的創作籠罩著一層堂皇而宏偉的外衣，超越了我們這個時代的藝術家所能想像的一切。它熱烈地探索美，高尚而活潑，而帶給我們的真實格外地清晰。我喜愛今天的藝術，因為我愛光線勝於一切，而人比什麼都更愛光；是人類發明火的。

第二部分：新畫家

新藝術家

畢卡索㉒

如果我們警覺的話，所有的神祇都會醒來。生而就擁有人性中深奧的自覺，那與此類似、受人膜拜的泛神主義已昏睡而去。但即使沉睡不醒，還是有像這些神聖而快樂的鬼魂般的眼睛反映出人性。

這些眼睛留神得像那些渴望永遠凝望太陽的花朵一樣。啊！發明之樂，是有人用這樣的眼睛來看東西的。

畢卡索一直在觀察浮在我們記憶青空裏的人類形象，分享其神聖，以詛咒形上學家。他生動的飛翔的天空，和他巖穴般陰沉的光線，是多麼地虔誠！

有些孩童還未學過問答教授法就迷失了。他們停下，雨也就停了。「看哪！那些房子裏有衣衫襤褸的人。」這些不得人們擁抱的小孩知道得可多了。「媽媽！拚命地愛我吧！」他們能應付自如，而他們巧妙的閃避是精神上的演變。

那些人們不再愛的女人又來到心中。到現在為止，她們那暴躁的想法已重複得太多。她們不祈禱；她們崇拜記憶。她們像一座老教堂般地匍匐在幽光裏。這些女人否認一切，而她們的手指渴望編織稻草頭冠。破曉時分她們就消失；在靜默中自我安慰。她們跨過許多門檻；母親守著搖籃，以防新生兒受到感染；她們俯身在搖籃上時，小嬰兒感受到她們的慈善而笑了。

她們經常感謝，前臂抖得像眼瞼一樣。

老人籠罩在冰冷的霧中，什麼也不想地等待著，因爲只有小孩才沉思。受到遠方國度、動物之掙扎、硬了的鬃髮的激發，這些老人毫不謙卑地乞討。

另外的乞丐被生命耗損掉了。這些是殘廢的、跛腿的、遊手好閒的。他們很驚訝地到達了目標，仍是憂鬱的，但至少不再是地平線了。老了，他們愚蠢得好像用大量象羣負載城堡的那些國王。他們是把花朵誤認成星星的旅人。

活到像二十五歲的牛那麼老的年輕人，將嬰兒引到月亮去。

在一個清朗的天氣裏，一些女人保持著緘默；她們的身子像天使一樣，眼光顫抖著。

面臨危險時，他們笑出了內心的微笑。他們要被恐嚇，才會告解他們的小罪過。

一年來，畢卡索活在這樣潮濕的繪畫裏，藍得像深淵漉漉的深處，充滿了憐憫。

憐憫使得畢卡索更爲尖刻。公共廣場上展示了一個被絞死的人；他吊在歪斜的人行道上的房子前。被判罪地等待著救世主。絞架奇蹟似的斜掛在屋頂上；玻璃窗上燃燒著花朵。

房間裏，一文不名的畫家就著枱燈速寫皎白的裸女。床邊的女鞋表達著一種溫柔的匆促。

狂亂之後是冷靜。

在聚集、加暖或沖淡油畫的色彩以表達熱情的力量和持久性時，在緊身衣所界定的線條彎曲、剪斷、急射而出時，丑角便披上華麗的毛氈。

在一間方室裏，父親的職責改變了丑角，其妻洗著冷水澡，欣賞著自己脆弱纖細一如她丈夫的玩偶般的身體。迷人的輕快旋律交織著，某個地方路過的士兵咒罵著天氣。

愛情盛裝時，是美好的，而那種把時間消磨在家裏的習慣使做父親的感覺倍增。孩子帶來了畢卡索所要的女人，宜人而純潔，較近父親。

初次分娩的母親們由於某些不吉利、烏鴉般的長舌者，而不再期待嬰兒的降臨了。聖誕節！他們在豢養的猴子、白馬和像熊一樣的狗當中帶來了雜耍者。

年輕的姊妹在江湖賣藝人沉重的球上以絕佳的平衡感踩踏著，在球上加上了人類光芒四射的動作。這些仍然在青春期的少年有一股無知的不安；動物在宗教的神祕氣氛中指導著他們。有些很像女人的丑角，配著女人的光彩，既不男又不女。

色彩有壁畫的那種平面；線條堅定。但，置於生命未知的領域時，動物就是人，性別也不明顯了。

混種的野獸有一種埃及半神半人的自覺；沉默寡言的丑角，雙頰和前額由於病態的色慾而蒼白。

這些江湖賣藝者大不可和演員混為一談。應該用一種虔敬的態度來看他們，因為他們用極為艱難的靈敏來慶祝沉默的儀式。就是這個，將畢卡索和他有時也加以研究的希臘陶罐畫家區分開來。那裏，在彩繪土器上，富麗的多嘴祭司獻上馴服無力的牲品。這裏，雄性是無髭的，且以纖臂上的肌肉來表露；臉部的平坦之處和動物看起來都很神祕。

畢卡索對流動、變化而尖銳的線條的口味，創出了一些可能是獨

一無二的線條式針雕銅版作品，却沒有改變事物的一般特徵。

這西班牙的馬拉加（Malagueño）人像一陣輕霜般地打傷了我們。他的沉思默默地暴露了出來。他來自遙遠的地方，來自十七世紀西班牙人豐富的構圖和野蠻的裝飾。

那些以前認識他的人還記得他那些越過了實驗階段，反應極快的不遜之詞。

他對追求美的堅持自此改變了藝術上的一切。

然後他尖銳地質疑起宇宙。❷❸他讓自己習慣於深度上廣闊無邊的光線。有時他也並不嫌棄用真實的東西，二分錢的樂譜，真正的郵票，上面用椅子凹紋弄皺的油布。畫家並不打算在這些物體的真實上再加上任何繪畫的元素。

驚訝在純粹的光線中不留餘地的駭笑著，而將數字和鉛字當成繪畫元素來用是絕對合法的；雖然在藝術上還是新的，它們却都已貫注了人性。

要擬想如此深刻細膩的藝術所帶來的一切後果和可能性，是不可能的。

物體，無論真實的或幻覺的，無疑身負了日益重要的角色。物體是繪畫的內框，且標示深度的界限，就像真正的畫框標明了外邊的界限一樣。

在用平面以表示體積之際，畢卡索列舉了組成該物的各種最為完整而關鍵性的元素，這些並不影響物體的形狀，感謝觀者的努力，由於排列的方式而被迫在一時之間看盡所有的元素。

這種藝術，是否該說深刻而非高尚呢？它並不排斥觀察自然，且如自然一樣親密地影響我們。

有這麼一位詩人，繆思向他口述詩歌，有這麼一位藝術家，雙手被一不知名的生命引領著，藉他以爲工具。這樣的藝術家從不覺得累，因爲永遠不必操勞，而無論在哪個國家，哪個季節都能日產豐富：他們不是人，而是詩或藝術的機器。他們的理性並不妨礙他們，他們也從不費力，作品裏沒有勉強的痕跡。他們並不神聖，沒有自我也能做到。他們像是自然的延伸，作品並不經過思考。他們無須將喚起的和諧人性化就能感動人。另一方面，也有詩人和藝術家經常地鍛練自己，求助於自然，却沒有直接的接觸；他們必須從自己身上榨取一切，因爲沒有幽靈，也沒有繆思去啓發他們。他們離羣索居，而表現的不過是一次次的囈語和口吃，努力了又努力，嘗試了又嘗試，只爲了將他們想要表現的東西有系統地陳述出來。人以神的形象來創造，現在是他們停下來欣賞自己作品的時候了。但是多麼疲倦，多不完美，多粗糙啊！

　　畢卡索是第一類的藝術家。從沒有景觀像他變成第二類藝術家所歷經的蛻變那麼地奇妙！

　　畢卡索看著他最好的朋友扭曲著眉毛極力控制雙眼時，就有了死的決心。他另一個朋友有一天帶他到一個神祕國家的邊境，那兒的居民一度單純醜陋得好像很容易就再塑造他們。

　　而最後，由於藝術裏不再有，比方說，形體結構，他必須重新再造，且用一流外科醫生訓練有素的手來執行他自己的暗殺。

　　這他幾乎單獨完成的藝術大革命，是以他的新形象來創造世界。

　　巨火。

　　一個新人，世界就是他的新形象。他以一種也可以很雅致的野蠻列舉出元素和細節。一如新生，他命令宇宙配合他個人的要求，以便

促進他和同伴之間的關係。這種陳列有史詩般的壯麗，而一旦受命時，則會爆發成戲劇。一個人可以不贊同某種系統，某個意志、日期、外表，但我看不出怎麼會有人不接受這種陳列的簡單舉動。

從造形的觀點來看，可以辯說我們不必有這麼多的真實，但一旦出現後，這種真實就變得不可或缺了。然後還有國家。可以在裏面奔騰跳躍的森林之穴，騎著驢子走到懸崖邊，以及到達這麼一個東西聞起來都像溫油和酵酒的村子。或者再到墓園一次，購買一只彩陶冠（不朽之冠），提及無與倫比的銘文墓碑。我還聽說過陶製的大燭台，黏在畫布上的樣子好像從上面突出來一樣。水晶鍊墜，和那著名的哈佛爾港（Le Havre）之歸。

至於我，我可不怕藝術，而對畫家的材料也毫無偏見。

壁畫家以大理石或上彩的木頭來畫。也有人說過某個義大利藝術家排洩物來畫；在法國大革命期間，血也曾經被人用來做過顏料。你高興用什麼材料來畫都可以，煙斗、郵票、明信片或撲克牌、燭台、油布、衣領、彩紙、報紙❷❹。

在我，看作品就夠了；這非得看不可，因為從藝術家產量的品質才能估計單獨一幅作品的價值。

精巧的對比，平行的線條，工匠的手藝，有時物體本身，有時物體的暗示，有時是個人化的陳列，較少甜美而較多質樸。在現代藝術裏是不選擇的，就像一個人無須多說就接受了流行。

繪畫……一種光線無止盡的驚人藝術。

布拉克

在造型上籠統化的寧靜外貌又一次在布拉克藝術的寧靜區域裏結

car la RAISON C'est ton Art Pomme à batailles la terre tombe comme une mandoline

COM
ME
LA
BAL
LE
A
TRA
VERS
LE

CORPS

té
r
ve
la

TRAVERSE SON LE

Que cet œillet te dise
la loi des odeurs
qu'on n'a pas encore
promulguée et qui viendra
un jour
régner sur
nos cerveaux
Bien +
précise & + subtile
que
les
sons
qui
nous dirigent
Je préfère tonnez
à
tous
tes
organes ô mon amie
l'est le trône de
la
future
SA
GES
SE

O rez de la pipe les odeurs-centre univers infiniment déliées qui fourneau forgent les chaines lient les autres raisons formelles O

合了。

在他的美學變形後，布拉克是第一個和大眾接觸的新畫家。

這重要事件發生於一九〇八年的獨立沙龍。

今天獨立沙龍的歷史角色愈來愈清晰。

十九世紀的藝術——其中法國天才的正直再次被證實——只是一場和學院派長期對抗的叛變，叛變者反對這早就不受保衛著邦納帕路（rue Bonaparte）堡壘的頹廢繪畫大師們重視的正宗傳統。

自成立以來，獨立沙龍在現代藝術的革命上就佔了領導的地位，並不斷地向我們顯示出過去二十五年來，使法國繪畫成為當今唯一重要派別的潮流和人物；它單獨搜遍宇宙以尋求這些偉大傳統的邏輯，且總是生氣盎然。

必須補充一下：獨立沙龍最受人敬重之處在於，展出的爛畫比例沒有官方沙龍那麼多。

此外，當今的藝術文化不再奠定在社會紀律上。而布拉克一九〇八年展出的作品，其優點絕不在於它和畫家發展的社會之間的諧和。

這個自荷蘭繪畫高峰期以來即消逝的特點，是該革命的社會因素，而布拉克即其中的代言人。

如果畢卡索展覽的話，這在兩、三年前就會出現，但是他必須保持沉默，而且誰知道呢——加諸布拉克身上的辱罵，可能讓畢卡索放棄他帶頭選擇的艱途。

但在一九〇九年，更新造形藝術的革命已是一既成的事實。羣眾和批評家的揶揄已不能扭轉趨勢。

比布拉克作品裏引介的改革更教人驚異的可能是：一位年輕畫家不沉緬在插畫家的愛好中，而重建秩序和技巧的榮譽，因為不這樣就

沒有藝術。

這就是布拉克。❷⑤他的角色是英雄式的。其藝術寧靜而又燦爛。他是個嚴肅的手藝匠。他表現出一種極為溫雅的美，而畫面上那種珍珠般的光澤像彩虹似地臨諸我們的感官。這位畫家有如天使。

他傳授了非常隱祕，只有某些詩人才暗示過的美學形式之運用。這些光亮的符號在我們身邊閃爍，但只有少數幾個畫家掌握住了其中的造形意義。作品，特別是表現得最樸實時，包含了美感元素的多樣性，而這無論多新，都和讓人在混亂中理出條理的崇高感性是一致的：那些看似新的、髒的或我們所用的，都不該藐視，即使是房屋油漆匠用的仿木或假大理石。這些外表似乎無足輕重，但要採取行動時，就得從這些開始。

我痛恨不屬於自己那個時代的藝術家，而就像對馬樂卜(Francois de Malherbe)來說，他那個時代高尚的語言就是大眾的語言一樣，工匠、房屋油漆匠的方法對藝術家而言，也該是繪畫材料最生動的表現手法。

布拉克應該稱之為「驗證者」。他已證實了現代藝術裏一切改革，且還會證實更多的。

梅金傑

沒有一個當代的年輕藝術家像我們這個時代最純粹高尚的藝術家梅金傑，知道這麼多的不平或顯示出這麼大的決心。他永遠都能從事件中學習。在他尋找某種方法的痛苦歷程中，梅金傑在每個他經過的治安良好的小鎮都稍事逗留。

我們第一次和他接觸是在新印象主義——其創始人和建築師乃秀

拉——那優雅而現代的城市裏。

這個偉大畫家的眞正價值，世人還未了解。

在素描裏，構圖中，在其對比光線的深思遠慮下，他的作品有一種將他獨樹於——或更甚者——超越同時代人之上的風格。

沒有其他的畫家像秀拉這樣使我想起莫里哀 (Molière)，想起《中產階級仕紳》(*Bourgeois Gentilhomme*) 裏的莫里哀，此乃極之優雅、抒情、合乎世事人情的一齣芭蕾。而像《馬戲團》(*The Circus*) 和《康康舞》(*Le Chahut*) 也都是極優雅、抒情、格調高尙的芭蕾。

新印象主義畫家，照希涅克的講法，是那些「自一八八六年起創始『分光法』技巧的人，他們利用色調和色彩在視覺上的混合以爲表現方法。」❷這技巧可比做拜占庭鑲嵌壁畫的藝術；我還記得有一天，希涅克在一封給查理斯·莫里斯的信中，也提到座落於西恩那 (Siena) 的圖書館。

這種將印派象主義的發現加以規劃的發光技巧，是德拉克洛瓦在研究康斯塔伯 (John Constable) 的繪畫時發現，第一個發揚光大，繼而採用的。

秀拉自己在一八九六年展出了第一幅分光繪畫——《大平碗島上的星期日下午》(*A Sunday Afternoon on the Island of La Grande-Jatte*)。是他將互補色的對比進一步用在繪畫的結構上。他的影響即使在今天的藝術學院還可感覺到，而在未來的繪畫中將會是含苞待放的力量。

梅金傑在老練而勤勉的分光主義畫家中也扮演了一個角色。但事實是，新印象主義裏的小色點只是用來指出，對當時人們那幾近一切，無論工業的還是藝術的表現方式都不具風格的時代的那種風格，是由何種元素形成的。秀拉以一種天才般的準確畫了一些當代的生活之作；

這些作品中，堅實的風格和科學般清晰的觀念互相媲美。（《康康舞》和《馬戲團》幾乎屬於「科學立體主義」。）他重新組織了當時整個藝術，以求凝固「世紀末」，那種一切都帶有稜角，虛弱無力，幼稚得傲慢，傷感得滑稽〔新藝術〕的十九世紀尾聲的特有姿態。

這麼美麗的知性視覺却難以持續，而一旦這種十九世紀藝術已暗示了的畫風被人顯示出來，新印象主義扮演的角色就不再有趣了。除了互補色的對比外，它沒有帶來任何革新；然而，它清楚地指出先前那些流派自十八世紀末以來所發現的美學價值。各種大量的新可能性開始刺激這些年輕的畫家。他們不能將自己禁錮在一個最後也是最拘謹的藝術時代，且以第一筆就訂下整個標準的技巧中。

技巧變成無聊的規則。野獸派畫家們大聲而色彩繽紛的呼喊在遠處低下去了。梅金傑被他們吸引而逐漸了解到他們色彩和形式的象徵意義，因為一旦淪於奢華和狂歡作樂的野蠻城市——但並非未開化，被野蠻人遺棄後，一旦野獸派停止叫囂，除了那每一时都像巴黎邦納帕路上的官員的平靜官僚外，誰也不會留下來的。而突然之間，其文明看來如此威猛、新穎、令人驚訝的野獸派王國，佔領的只是一個廢棄的村落罷了。

就在那時，梅金傑連同畢卡索及布拉克，成立了立體派之城。那裏，紀律嚴格，但不虞變成一種系統；那兒所享有的自由比哪兒都多。

從他在新印象主義的經驗，梅金傑建立了對細節的喜好，一種絕不乏味的喜好。

在他的作品裏沒有什麼不能實現，沒有一樣不是嚴謹邏輯下的結果，而就算他犯了錯（這我不知道也不想知道），我相信那也不是偶然的。他的作品對任何有意詮釋我們這個時代的人來說，都最具文件價

值的權威。感謝梅金傑，我們得以分辨出我們藝術中何者具有美感，何者缺乏。梅金傑的作品總是帶有自身的解釋。這可能是一個高尚的弱點，但絕對是偉大的高風亮節的產物，且我認爲在藝術史中是獨一無二的。

你見到梅金傑作品的一刹那，就感覺到藝術家只有對嚴肅事物才嚴肅的堅定意向；且覺得這個原因，配合著我認爲絕佳的手法，賜予了他藝術的造形元素。但他一方面不拒絕任何東西，一方面也不會貿然地運用。他的作品無疑比他大部分同輩畫家的都要來得穩固，或應該說——確定。他會使那些想知道原委的人高興。他的動機是要滿足頭腦。

梅金傑的作品有一種純粹性。他的沉思捕捉了優美的形式，其間的和諧隱隱然有一種宏偉。他正在建立的新結構排除了在他之前就已知道的一切。

他的藝術，愈趨抽象但一貫地迷人，提出並試著解決美學上最困難且意料不到的問題。

他的每一幅畫都載有對宇宙的審判，而他的整體作品就像夜晚的天空，一但雲層散開，就閃耀著美麗的星光。

在他的作品中沒有實現不了的事情；詩意使得最纖微的細節都高貴起來。

格列茲

格列茲那種強而有力的和諧不可和科學畫家的理論性立體派混爲一談。我記得他最早的實驗之作。在這些作品裏，他要簡化他藝術裏各種元素的願望已可感覺到。格列茲初露面時，就面臨那些已獲肯定

的運動；最後幾位印象派、象徵派——有些已變成暗示派（Intimist）畫家，新印象派，分光派，野獸派；他的情形頗像面臨官方沙龍那種知性主義和學院主義的稅務員盧梭。

然後格列茲逐漸瞭解到影響了初期立體派畫家的塞尙的作品。

他所發展出來的和諧，必須和過去十年來最嚴肅、最重要的造形藝術等量齊觀。

和大多數的新畫家一樣，他的大量肖像證明了：在他，物體的個人化不是操之在觀者手中的。

格列茲和許多年輕藝術家的作品通常都被視爲一種羞怯的概括。

然而，在大部分的新作裏，個人的特色都以一種決斷性的，甚至在某些時候，以繁複的細節描繪出來；很難瞭解到這如何能逃過任何目睹新畫家作畫，或甚至稍微注意看畫的人的眼。

軟弱的概括較像是頹廢時期知性畫家的特點。一幅概括了模仿波特萊爾那種頹廢的感傷的德·格魯克斯（Henry de Groux）之作，概括了後期浪漫派筆下那種守舊的西班牙的蘇洛佳（Zuloaga）之作，又顯示了什麼樣的個人特色呢？眞正的概括允許較爲深刻、取決於光線的個人化，就像印象派作品裏的——例如莫內、秀拉或甚至畢卡索，這些藝術家概括得眞誠，且不明載事物的表面特徵。沒有一棵樹、一棟房子或一個人的個別特色被印象派畫家保留下來的。

有個重要的畫家即將著手一幅肖像畫時說道，這不會很像的。

但是有一種概括是同時更全面却又精準的。因此對新畫家而言，肖像扮演著至爲重要的角色。他們總是做到形似，而我尚未看過他們的肖像有不像所畫的人的。

像伯哲羅或漢納（Henner）那樣的畫家，對眞實、對個人的特徵

又有什麼重視呢？

在許多新畫家身上，每種造形觀念都由於概括而更爲個人化，這如持之以恆，就眞的不同凡響了。

他們專注於從格列茲身上所引發的藝術動感時，由於不理會時間程序、歷史或地理，又由於將在此之前一直都分開的元素結合起來，再加上格列茲的作品試圖將物體戲劇化，因此可以說這些新畫家的目的是一種恢宏壯麗的準確。

所有格列茲作品中的人物、樹木和河都不是同一個人，同一棵樹或同一條河；但如果讀者渴望通性的話，則很容易就概括出人物、樹木或河流，因爲畫家的作品已將這些物體昇華到一較高層次的造形，在此所有組成個人特色的元素都以同等戲劇化的莊嚴呈現出來。

莊嚴，這比一切都更能形容格列茲的藝術。因此他爲當代藝術帶來了一種驚人的革新。一種在他之前只在極少數的現代畫家身上發現到的東西。

這種莊嚴喚起並激發幻想力；從造形的觀點來看，這就是事物的無限性。

這是一種強而有力的藝術。格列茲的繪畫以一種相當於我們在金字塔、大教堂、金屬建築、橋樑、隧道中所感到的力量實現出來。

這些作品有時顯出的怪異，有如在人類列爲第一等的偉大作品中所蘊涵的，因爲創作者確實以最好的作品爲目的。一個藝術家在作品中所能做到的最純粹的目的就是盡其所能；那些逸於不勞而獲，坐享其成，不嘔心瀝血就成功的人，實在是可鄙的。

盧梭㉗

年輕的藝術家已清楚表明他們對一九一○年夏末去世的可憐天使——即稅務員盧梭——的作品所認定的榮譽。考慮到他所住的地區❷❽，和使他的繪畫看起來如此迷人的品質，他也可稱爲「歡樂的居民」。

很少藝術家生前有像稅務員這樣受人嘲弄的，也很少有人能以同樣的冷靜來面對兜頭而來的下流諷刺和侮辱。這個勇敢的老人總是保持著他的冷靜和幽默，且能快樂地在侮辱和嘲諷中發現，即使用意惡毒的人也不能忽略他的作品這個事實。這種沉著，當然，只不過是自豪。稅務員很曉得他的力量。他有一、兩次不禁說道自己是這個時代中能力最高的畫家。而不只一次，這種判斷並非不實。不錯，他是苦於年輕時沒有受過藝術訓練，但後來他要畫時，則熱切地研究那些名家，而他可能是唯一將他們最爲內心的奧祕預言出來的現代人。

他唯一的缺點來自偶爾過度的傷感，因爲他不能老是活在他寬宏的幽默感上，而這又和他藝術上的大膽以及他對當代藝術所持的態度尖銳地牴觸著。

但他擁有的又是怎樣肯定的品質啊！年輕的藝術家敏感於以上這些品質，是最重要的。他最值得讚揚的是，他不只看重這些品質，還盡力實現。

稅務員在創作上全力以赴，這在今天是非常稀罕的。他的繪畫沒有方法、系統或矯飾；由此產生他作品的多面性。他對幻想力的仰賴不比雙手少；由此產生他裝飾畫面的高雅豐富。他參加過墨西哥戰役，而他對熱帶動植物那詩意以及形狀上的記憶，是至爲精確的。❷❾

結果是這個不列塔尼人，這個大部分住在巴黎市郊的老人，無疑是最特別、最勇敢、最異國情調的迷人畫家。他的《玩蛇者》（Snake Charmer）足以證明這點。但盧梭可不只是個裝飾畫家；也不僅是形象

創造者；他是個畫家。就是這點，使他的作品在某些人看來特別難懂。他講求秩序，一如所示，不但在繪畫裏，也在他畫得像波斯精微畫那樣工整的素描中。他的繪畫有一種天眞無邪，就像他在女體、在樹的結構、在一種色彩的各種不同色調的和諧之頌中所表現出來的；這種風格只見於法國繪畫，說明了作品屬於法國流派，無論藝術家是誰。當然，我指的是名畫家。

這位畫家具有最強的意志力。看了他謹愼的細節——絕非由於弱點，我們怎能懷疑這點？當藍色之歌、白色之調在《婚禮》（Wedding）一作中交織成一片，其中一個老農的臉令人想起某個荷蘭人時，我們怎能懷疑這點呢？

盧梭身爲肖像畫家是無可比擬的。一幅黑色和各種精巧灰色的女子半身像，比塞尙的肖像還更渾然忘我。有兩次我有幸在他座落於佩洛街（rue Perrel）、窄小却光亮的畫室裏坐著讓他畫像；我常看他工作，知道他對最精細的小節都很注意；他有那種能力——使作品最初和最後的觀念一直保持到他具體表現出來爲止；他絕不讓任何事，尤其是基本的事，聽憑自然。

在盧梭所有美麗的草圖中，沒有比《法國革命軍人》（The Car-magnole）這幅畫更令人讚歎的了。這是爲「獨立一百週年」所畫的草圖，底下盧梭寫著：

在我的金黃色頭髮旁邊

好的行爲，好的行爲，好的行爲……

其有力的技巧，變化，魅力，和色調的精緻都使該作無懈可擊。他的花朵繪畫顯示出魅力的來源，以及老稅務員對心靈和雙手的強調。

葛利斯

這就是那個冥想現代的一切的人，這就是那個只要構思新結構，目的只是速寫或繪畫實質上純粹的形式的畫家。

他的古怪滑稽是一種傷感式的。他唱飲酒歌時會浪漫地流淚，而不是大笑。他仍然不認爲顏色是眞實事物的形狀。他是個有意挖掘最細膩的思想元素的人。他一樣樣找到了，而最初的作品儼然有日後成爲傑作之態。一點一滴，繪畫的小精靈聚集起來了。顏色清淡的山丘成形了。有煤氣爐般的藍色火焰，帶有形狀像柳樹一樣後垂的天空，以及潮濕的葉子。他給了作品那種畫面剛完成時的濕濕感。畫過的牆紙，高頂禮帽，高牆上凌亂的廣告——這些由於在畫家的目標訂下限度，而很可能用以啓發一幅作品。偉大的形式因此有了感覺。他們不再令人厭煩。這種裝飾藝術不但眞誠地珍惜著，還極力想復興古典藝術裏最後的遺蹟，例如安格爾的素描和大衛的肖像畫。葛利斯一如秀拉找到了風格，但缺乏後者理論家的原創性。

葛利斯無疑採取了這個方向。他的繪畫排斥音樂性，亦即似乎最主要的是針對科學的眞實。葛利斯在草圖中努力發展出一種素描，使他和他唯一的老師——畢卡索——建立起關係，這素描初看似乎很幾何，但又如此個人而變成了一種風格。

這種藝術如果持之以恆，不會走向科學的抽象，而可能變成美麗的組合，畢竟，這是科學藝術最高的宗旨。隨著畫家的能力，更多的形式會出現，也會有更多暗示形式的顏色。我們可以利用組合上變化多端、有一種顯見的美感意義的物體。然而，那種無法將血肉之軀、穿衣鏡或巴黎鐵塔移植到畫布上的情形，會逼得畫家（由拼貼）走回

真正的繪畫方法，不然就是將他的才能限制在商店櫥窗——今天許多商店櫥窗都佈置得極好——或甚至裝潢師、景致園丁那種次要的藝術上。

最後兩項次要的藝術對這藝術家並非沒有影響；商店櫥窗應該也有類似的影響。這對繪畫不太可能構成威脅，因為無法在表現必朽之物上代替繪畫。葛利斯太像畫家，是不會放棄繪畫的。

也許我們該看看他嘗試令人驚愕的偉大藝術；他的智識以及對自然密切的觀察，該會提供他意想不到的元素，由此，某種風格甚至會像當今工程師的鋼筋水泥生出風格一樣地形成：百貨公司、車庫、鐵路、飛機的風格。由於當今藝術的社會角色極為有限，因此只適合從事這浩瀚領域中公正不阿的科學研究——甚至連美學的目的都沒有。

因為受到畢卡索科學立體派的影響，葛利斯的藝術因而太過凌厲乾澀。而就僅具象徵意義的顏色而言，是一種深刻的知性藝術。畢卡索的繪畫是在光線（印象主義）中構思的。葛利斯則滿足於純粹，非常科學地構思的。

葛利斯的觀念永遠是純粹的，而從這純粹中，一定會迸發出相當於此的東西。

雷捷

雷捷是他那個時代有天分的一個藝術家。他沒有在後期印象派繪畫裏——昨天還在我們身邊，却似乎已很遙遠了——久留。我見過雷捷最早的一些實驗之作。

夜間沐浴者，平坦的海洋，散亂的頭像——就像到那時為止，只有馬蒂斯在他艱難的構圖中嘗試過的一樣。

畫過一些完全不同的新素描後，雷捷想投入純繪畫。

伐木工人在自己身上烙下了斧頭砍在樹上的痕跡，而一般的色彩帶有幾分映在樹葉上的那種深綠色的光線。

此後雷捷的作品就像個仙境，沉浸在香水中的人們微笑著。一些懶散的人將城市之光非常肉慾地轉變成各式微妙而朦朧的色彩，日耳曼牧羊人般的記憶。所有的色彩都沸騰著。然後，一般蒸汽形成了，而這散發後，所選的顏色就留了下來；可稱之為傑作的就是出於這樣的熱情：標題是「吸煙者」。

雷捷身上有一種需要將一切所能給的美的情緒都注入作品中的意圖。目前他要將風景畫提昇到造形的最高層次。

他拋棄一切不能為他觀念提供合宜又愉快的簡化的東西。

他是頭幾個抗拒「種族」的舊有本能並欣然地接受文明本能的人。

這種本能受到的抗拒比應有的還要廣泛。這種抗拒，在某些人身上變成了古怪的狂亂，由無知而引起的狂亂。而在另一些人身上，則包含了利用經由五官而來的一切。

我每看到雷捷的作品，就覺得滿足。這不是由鐵匠的手藝能做到的笨拙改變。也不是創作者做了今天每個人都想做的這個問題。並沒有幾個人夢想復興十四、十五世紀那樣的品格或素材；還有技巧更高的一些人會使你變得符合奧古斯丁（Augustan）或培里克里斯（Pericles）時代的標準，而這一切所花的時間比教小孩閱讀還要快。不，雷捷不是那種認為人性會隨著世紀而改變的人；而一旦他們想將外表和靈魂當成一體時，就因而希望把上帝和人混淆。這裏有個在榮耀和技巧上的造詣可比那些十四、十五世紀，可比奧古斯丁和培里克里斯時代的藝術家，不多也不少，天助自助的畫家。

但雷捷不是神祕主義論者；他是畫家，單純的畫家，而我在他的單純和在他堅實的判斷中，所感到的快樂是一樣的。

我喜愛他的藝術，因為它不藐視，也不卑躬屈膝，不說敎。噢！雷捷，我愛你輕淡的顏色［couleurs légèrs］！幻想沒有使你飄上仙境，但它給了所有的喜悅。

這裏，喜悅旣表現在意向中，也表現在製作上。他會找到形式另外的沸點。同樣的果園會結出更輕淡的顏色。其他的家族會像濕布中的水滴一樣地四散，而彩虹會為小小的芭蕾舞女裝扮華麗。婚禮的賓客一個個躲在別人身後。只稍稍費勁就去除了透視觀點，去除了那討厭而狡詐的透視觀點，那反面的第四度空間，那使一切縮小的萬無一失的設計。

但這張畫是液體的：海洋，血液，河流，雨水，一杯水，以及我們的眼淚，濕濡的吻，帶著絕大努力和長期疲憊的汗水。

畢卡比亞

像大多數當代畫家一樣地從印象主義起家，畢卡比亞一如野獸派，也將光轉換成顏色。他如此這般地走到一全新的藝術，在此——顏色不再只是著色或甚至光度的轉變，顏色鏈於本身即描繪之物的形式和光線，而不再具有任何象徵的意義了。

然後他像德洛內一樣地致力於一種以顏色為理想的空間的藝術。結果，它獲得了所有其他的空間。然而對畢卡比亞，顏色有形狀時，形狀就仍帶有象徵：一種完全合法的藝術，且必然是非常含蓄的一種。顏色飽含活力，而它最外邊的點在空間裏延伸。這裏，媒體才是眞實。顏色不再依賴三種已知的空間；是顏色製造空間。

這種藝術和音樂接近得有如音樂的極端。我們很可以說，畢卡比亞的藝術，本著對過去繪畫的尊敬，想立於音樂之於文學的地位，但我們不能說它就是音樂。事實是，音樂靠暗示而進行；而這裏，在另一方面，顏色呈現在我們面前，不應以象徵，而該以具體的形式來影響我們❸。同時，像畢卡比亞這樣的藝術家，不用新法，在此拋棄了一切繪畫主要的一個元素：概念。爲了讓藝術家製造出淘汰了這種元素後的效果，顏色就得具有形式（實質和空間：尺寸）。

讓我補充一下：對畢卡比亞，標題的形成在知性上和作品所指涉的是分不開的。標題該扮演內框的角色，就像實物以及一字不改的題詞在畢卡索作品內所扮演的。它應該避免頹廢的知性主義，防止藝術家經常走向文學的那種危機。類似於畢卡比亞手寫的標題，畢卡索和布拉克繪畫中的實物、字母和鑄造的阿拉伯數字，是羅倫辛繪畫背景上的圖畫式錯綜紋飾。這種作用在格列茲是以保留光線的直角構成，在雷捷以泡沫，而梅金傑則是以垂直線，和切割成罕見梯形的畫框互相平行。相當於此的手法，會以某種形式在所有偉大畫家的作品中找到的。它給予繪畫圖形上的張力，而這足以證實其合法性。

就是用這樣的方法，才能避免走向文學；畢卡比亞，比方說，試著專注於顏色，而於接近主題時，却從不敢賦予個人的特色。（我得在此說明，標題並不表示藝術家已觸到主題。）

像《風景》（*Landscape*）、《春天》（*Spring*）、《春之舞》（*Dance at the Spring*）這樣的作品是眞正的繪畫：色彩形成統一或對比，在空間上定位，且在張力上增強或減弱以引發出美的情緒。

這不是抽象的問題，因爲這些作品提供了直接的樂趣。這裏，驚訝扮演了一個要角。桃子的味道能稱之爲抽象嗎？畢卡比亞的每幅畫

都有一明確的特色，其界限則由標題設定。這些作品和「先前的」抽象作品差得極遠，遠得畫家可以告訴你每一幅畫的歷史；《春之舞》只是臨近那不勒斯 (Naples) 時，自然而然感受到的一種造形情緒的表達方式。

一旦淨化後，這種藝術就會有範圍極廣的美感情緒。它可將普桑的評語作為座右銘：「繪畫除了眼睛上的愉悅和喜樂外，別無其他目的。」

似在尋找一種動感藝術的畢卡比亞，可能會放棄這種靜態的藝術，而求其他的表現方法（像富勒〔Loie Fuller〕所做的）❸。但我力勸他，身為畫家，要埋首於主題（詩），也就是造形藝術的本質。

杜象

杜象在數量上還太少，且又很不一致，難以概括其品質或判斷創作者的真正才華。像大多數的新畫家，杜象也放棄了外觀的崇尚（似乎是高更首先恨起畫家長期以來的這種信仰）。

剛開始，杜象受到布拉克（作品於一九一一年在秋季沙龍和創協路畫廊展出）和德洛內的《塔》（《火車上的憂鬱青年》A Melancholy Young Man on a Train）的影響。

為了將他的藝術從可能變成概念的感覺中解脫出來，杜象便將標題寫在畫布上。如此一來，絕少藝術家得以避免的文學性——但不包括詩意——就在他的藝術裏消失了。他的形式和顏色不是用來描繪外觀，而是洞察把畫家逼上絕路，且只要可能都寧願不用的形式和形式上之色彩的本質。

在他作品的具體構圖上，杜象反對太過知性的標題。他走到極端，

不怕被評爲奧祕或無法理解。

所有人，所有在我們身邊經過的人，都在我們記憶中留下了一些痕跡，而這些生命的痕跡有某種眞實性，其細節可供我們研究或臨摹。這些跡象都出現在那造形特點可由一純粹知性的操作而顯示的性質上。

這些生命的跡象出現在杜象的畫中。我補充一下——事關重大——即杜象是當今（一九一二年八月）現代學院唯一關心自己與裸體的畫家（《國王和皇后被快速的裸女環繞》*King and Queen Surrounded by Swift Nudes*，《國王和皇后被快速的裸女掃過》*King and Queen Swept by Swift Nudes*，《下樓梯的裸女》*Nude Descending a Staircase*）。

這種竭力將自然這麼富音樂的感覺美化的藝術，却不容許音樂裏那種輕鬆富幻想力但缺乏表達力的短曲。

一種藝術傾向從自然中奪取，非知性上的概括，而是共通的形式和色彩，而人們對它的瞭解尚未成爲知識時，自然是可以想像的；像杜象這樣的畫家很有可能實現這樣的藝術。

自然界這些不知名的、深奧的、宏偉得險峻的景觀，無需美化就能感動我們；這可以解釋火焰狀的色彩，N 字形的構圖，時而溫柔、時而趨重的隆隆聲。這些觀念不是取決於美感，而是一些線條（形狀或顏色）的活力。

這種技巧可以產生至今尚夢想不到的有力之作。甚至還能扮演社會角色。

一如契馬布耶的作品遊過街頭，我們這個世紀目睹了布雷瑞歐（Blériot）的飛機，在榮譽中負載了人類幾千年來的成果，護送到藝術和科學（學院）。調和藝術和羣眾，可能將是像杜象這樣能擺脫美感上

既有的觀念，專注於有力的事物的藝術家的職責。

附　註

杜象—維雍㉜

雕刻一旦脫離了自然就成爲建築了。研究自然對雕刻家而言比對畫家更爲必要，因爲要想像一幅擺脫自然的畫是很容易的。事實上，新畫家不留情面地研究自然，甚至臨摹自然時，都不願意崇拜自然的外觀。其實只有透過傳統——觀者溫和地這麼贊成，才有可能將繪畫和實物拉上關係。新畫家拒絕這樣的傳統，而某些人更反對回頭審視這樣的傳統，且將絕對可靠、却和繪畫毫不相干的元素引進作品。自然對他們，就像對作家一樣，是清泉，喝了不怕中毒。自然是他們對抗藝術的最大敵人，頹廢的知性主義的擋箭牌。

另一方面，雕塑家可以複製自然的外觀(不少人都做了)。由於顏色的運用，他們能給我們一種活生生的感覺。然而，他們要求的自然甚至可以比生命直接的呈現還要多，且還能像亞述人、埃及人、黑人、和南太平洋的雕刻家那樣地想像、放大、或縮小富有偉大美感生命的形式，只要這些形式完全建立在自然之上。對雕刻基本限制的了解替杜象—維雍的作品做了最佳說明；他想逃避這個限制時，便直接轉向了建築。

一種結構的元素在自然中無法辯證時，就變成了建築而非雕塑的結構。純粹的雕塑應符合一特別的條件：必須有一實際的目的，而我們可以很輕易地就想像一件建築作品像它最類似的藝術——音樂——那麼的漠然。想想巴別塔（Tower of Babel），羅德島（Rhodes）上的

阿波羅神巨像，曼門（Memmon）雕像，獅身人面像，金字塔，陵墓，迷宮，墨西哥的雕刻巨石，方尖石碑，史前巨石等等；還有勝利或紀念圓柱，凱旋門和艾菲爾鐵塔(Eiffel Tower)。整個世紀都充斥著無用或幾乎無用的紀念碑，且在比例上全都大於目的上的需要。眞的，陵寢*和金字塔對墳墓來說都過大，因此就沒有用；圓柱，即使像圖拉眞圓柱（Trajan Column）或梵朵圓柱（Vendôme Column)*意在紀念事件，也同樣的無用，因爲誰會爬到頂上去看記載在那兒的歷史情景呢？有什麼比凱旋門更沒用的？艾菲爾鐵塔的用處是在無趣的建築以後的事了。

無論如何，對建築的感覺已經喪失了，所以今天紀念碑的無用已到了驚人的地步，且在人看來簡直像怪物。

爲了報復，在沒有人會堅持雕塑之實用下，它們沒有了實用目的，變得荒誕可笑。

爲了實用的目的，雕塑呈現了英雄、神祇、神聖的動物、肖像；而這種藝術需要，大家都可以了解；它負起神祇身上神人同形的性質，讓人的形象輕易地找到自己的自然美，且給藝術家最大的想像自由。

雕塑若排除肖像，就不過是一種裝飾的技巧罷了，注定要將張力灌注到建築上（路燈、花園裏的寓言雕像、欄杆等等）。

多數當代建築師所追求的實用目的，必須爲建築上比起其他的藝術來得退步的情形負責任。建築師、工程師應有崇高的目標：造出最高的塔，爲時間和爬藤準備最美麗的廢墟，在港口或河道上拋擲一道比彩虹還大膽的拱橋，最後，要譜出人所能想像最震撼的永恆之和諧。

杜象—維雍在建築尚有這種巨人泰坦神般的觀念。身爲雕塑家和建築師，對他唯一重要的東西就是光線；而在一切藝術之中，也只有

光線——那不會腐敗的光線——才重要。

筆記

除了我在前幾章提過的藝術家，也有一些在世的藝術家屬於立體主義之前的流派，或在當代流派中，或是個別獨立的，而無論願意與否，都和立體派有關。

由卡努朵（Canudo），內洛（Jacques Nayral），剎爾門，葛蘭涅（Granié），瑞諾，布瑞西（Marc Brésil），摩瑟若（Alexandre Mercereau），赫維地（Reverdy），屠德斯克（André Tudesq），華諾（André Warnod）所支持的科學立體主義，以及在新支持者丹尼可（Georges Deniker），維雍和馬可塞斯中，這些作品的作者。

由上述作家在報章雜誌以及亞拉德（Roger Allard）和歐爾卡（Olivier Hourcade）支持的物理立體主義，可以聲明馬強德（Marchand）、何賓（Herbin）和維哈（Véra）的才氣。

由哥士（Max Goth）和此文作者所辯護的玄祕立體主義，似乎是杜蒙和佛朗西（Valensi）提議遵循的純粹傾向。

本能立體主義是一重要的運動；興起不久，在法國境外已經是真理了。瓦塞勒，布朗姆（René Blum），巴斯勒（Adolphe Basler），古斯塔夫‧康，馬利內提（F. T. Marinetti），普伊（Michel Puy）幫過某些以此為風格的人。這個潮流包括了許多藝術家，如馬蒂斯、盧奧、德安、杜費（Raoul Dufy）、夏鮑（Chabaud）、尚‧普伊（Jean Puy）、梵唐金、塞維里尼（Gino Severini）、薄邱尼（Umberto Boccioni）等等。

＊小亞細亞西南之華麗陵墓。

＊圖拉真圓柱，建於 113 年，在羅馬。

梵朵圓柱，在法國北部。

55　畢卡索,《丹尼爾—亨利‧康懷勒》, 1910 年, 油畫 (芝加哥藝術中心)

除了杜象—維雍外，下列的雕刻家也宣佈了他們和立體派的密切關係：阿格羅（Auguste Agéro），阿爾基邊克（Archipenko），布朗庫西（Constantin Brancusi）。

康懷勒，摘自《立體主義的興起》，一九一五年❸❸

開始時，說幾句這個流派名稱的開白場很有必要，以免把它當成某種計劃，而導致錯誤的結論。如同先前的「印象主義」之名，「立體主義」也是其敵對者所取的貶抑之詞。創始者是瓦塞勒，時任《布拉斯報》(Gil Blas)的藝評人；在這之前，一九〇四至一九〇五年間，還替當時前衛的「獨立派」鑄造了一個毫無意義的名稱——"Les Fauves"，野獸——這名稱幸好隨後就消失了。

一九〇八年九月他遇見馬蒂斯——是那一年秋季沙龍的評審委員——告訴他布拉克寄了幾幅「帶有小立方塊」(avec des petits cubes)的畫給沙龍。為了描述這些畫，他在一張紙上畫了兩條線交於一點，兩線之間有一些立體方塊。

他指的是布拉克那年春天所畫的伊斯塔克（L'Estaque）景色。由於這種機構特有的敏感，評審退回了六幅交審中的兩幅。一幅被馬克也，另一幅被葛林「再次被補」——有人這麼形容——兩人都是評審委員，但布拉克卻索性把六張都取回了。

瓦塞勒從馬蒂斯的「立方體」一字，創造了沒有意義的「立體主義」，這他第一次是用在一九〇九年論獨立沙龍的一篇文章裏，提到布拉克的另兩幅畫，一幅靜物，一幅風景。奇怪的是，他在這個名詞上加了形容詞「祕魯的」，而且說「祕魯的立體主義」或「祕魯的立體主義畫家」，使這稱呼更加不知所云。這個形容詞很快就消失了，但「立

體主義」却留下來並成爲口語，因爲最初被如此稱呼的畫家布拉克和畢卡索都不怎麼在乎人家叫他們這個或那個的。

這兩個藝術家是立體主義偉大的創始人。這新藝術的演變過程中，兩者的貢獻彼此關係密切，常難以區分。兩人間的閒談替繪畫的新法提供了許多進展，而無論由誰先開始實踐的，兩人都該有功勞；各以其方式，都是偉大而值得欽佩的藝術家。布拉克的藝術比較沉靜，畢卡索的緊張而騷動。神智清明的法國人布拉克和狂熱地摸索的西班牙人畢卡索並肩而立。

一九〇六年，布拉克、德安、馬蒂斯和許多其他的人，仍努力地透過顏色尋求表現之道，運用討喜的錯綜圖案，且完全溶解的物體形式。塞尙偉大的模式尙不爲人所解。繪畫威脅要自貶於裝飾的層次；意在「裝飾」，在「粉飾」牆面。

畢卡索對色彩的誘惑一直無動於衷。他追求另一條路，從未放棄過對物體的考慮。在他早期作品中那文學的「表達方式」現在不見了。一種保留著自然之翔實的抒情形式開始成形。他創造了碩大的裸女，用光影法塑造得很立體。他們看起來很「古典」，他的朋友都歸爲「龐貝時期」(Pompeiian Period)。但畢卡索的意向仍未實現。

這裏要澄清一點，就是我說到畢卡索或布拉克的意向、奮鬥或思維時，我說的並不是一項已訂的計劃。我試著用文字來描寫這些藝術家內心的策動力，這些意念，沒錯，清晰地在他們心中，却絕少在談話中提到，就算有也是很隨便的。

然後到了一九〇六年底，畢卡索畫中那柔和的圓角變成了僵硬而帶有稜角的形狀；纖柔的玫瑰紅、淡黃或淺綠，被鉛白、灰色或黑色的厚實形狀取代了。

56　畢卡索，《亞維儂姑娘》，1907 年，油畫（紐約現代美術館）

　　一九〇七年初，畢卡索著手一張描寫女人、水果和帷幕的大畫，却未完成[《亞維儂姑娘》]。它只能稱之爲未完成，儘管它代表了爲期很長的一件作品。此畫的精神出自一九〇六年的作品，在畫中某個區域包括了一九〇七年的摸索，因此從未形成整體上的統一。

　　這些裸女，眼睛大而寧靜，僵直地站著，像木偶人一樣。她們呆板圓突的身體是皮膚色、黑色和白色。這是一九〇六年的風格。

　　然而在前景，和畫其餘的部分很不相同地出現了一個蹲著的人和

一碗水果。這些形狀畫得很有稜角，而非用光影法立體的塑成。顏色是濃郁的藍色、尖銳的黃色，緊挨著純黑和純白。這是立體主義的創始，第一次的反叛，一口氣將所有的問題孤注一擲地奮力擊出。

這些問題是繪畫的基本職責：將三度空間和色彩呈現在平面上，且從整個平面上去理解。最嚴謹最高層面的「呈現」和「理解」。不是在光影法下的偽裝形式，而是透過在平面上畫畫，來描繪三度空間。沒有舒適的「構圖」，只有不妥協的、有機地接合起來的結構。此外，還有色彩的問題，而最後，最困難的，是那混合之後的產物，整體上的調和。

不加考慮的，畢卡索就同時進攻所有的問題。他在畫布上安置了輪廓尖銳的形象——多是顏色鮮豔的頭像和裸女：黃、紅、藍、黑。他將顏色用得有如線條的方式，以作為方向線，且和素描用在一起以加強造形的效果。但是，經過幾個月來嘔心瀝血的摸索後，畢卡索領悟到問題的徹底解決之道不在這方面。

在此我必須釐清的是，這些繪畫並不因為沒有達成目標而有損其「美」。一個天賦異秉的藝術家，天才，總能創出具有美感的作品，無論其面貌、「外觀」如何。他內心深處的生命創造美；而藝術品的外觀就是這美被創出時的產品。

接著是一陣短暫的疲憊；精神憔悴的藝術家轉向純結構的問題。一系列的畫作出現了，在此他似乎只專注在色面的連接上。從有形世界的變化退縮到作品中不受騷擾的平靜只維持了很短的時期。畢卡索很快就感到自己的藝術降到了裝飾層面的危險。

一九〇八年春他重又開始摸索，這次是一個一個地解決出現的問題。他得從最重要的著手，而那似乎是形式的解釋，三度空間的描繪

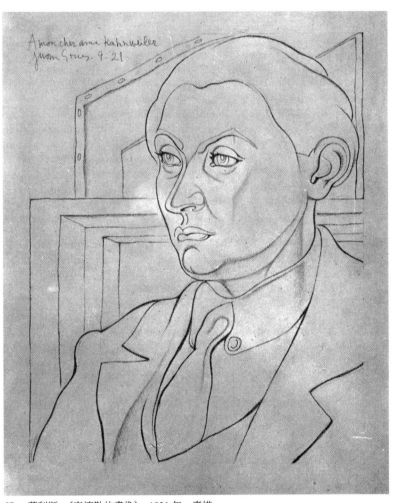

57　葛利斯,《康懷勒的畫像》, 1921 年, 素描

及其在二度平面上的空間位置。正如畢卡索有一次說的，「在拉斐爾的繪畫裏，要建立從鼻尖到嘴唇間的距離是不可能的。而我要畫有這種可能性的作品。」同一時期，理解的問題——結構——一直都是大前提。另一方面，顏色的問題却完全略過了。

因此畢卡索畫了類似剛果雕塑的人物，以及造形最簡單的靜物。這些作品中的透視法很像塞尙的。光線僅僅是創造形式的一種手法——透過光影法，因爲他這時不再重複一九〇七年以素描來創造形式的失敗手法。對這些繪畫，我們無法再說，「光線是從這邊或那邊來的」，因爲光線完全變成一種手法了。作品幾乎是單色調；磚紅色和紅棕色，經常灰色或灰綠的底，因此色彩只是要對照明暗的。

畢卡索在巴黎，夏天於森林道（La Rue-des-Bois）畫畫時，布拉克則在法國的另一端，伊斯塔克，畫我們前面提過的那組風景。兩位藝術家之間並沒有聯繫。這是一次全新的冒險，完全不同於畢卡索一九〇七年的作品；布拉克經由另一條完全不同的路和畢卡索到達了同一點。如果在整個藝術史中，還沒有足夠的證據說明美學作品的外貌在特質上受當代精神的影響，即使是最頑強的藝術家都不知不覺地在施展這種精神的意志，那麼這就是證據了。距離遠隔，各自工作，這兩位藝術家將他們最大的心力投進繪畫，而兩者類似得驚人。兩人作品間的關係持續著，但由於那一年多天他們開始交朋友，經常交換心得，這種關係也就不再奇怪了。

畢卡索和布拉克必須從最簡單的物體著手；風景方面，圓柱形的樹幹和長方形的屋子；靜物方面，碟子、對稱的器皿、圓形的水果，和一、兩個裸體人物。他們試圖把這些物體表現再儘可能富於造形，且在空間裏定出位置。這兒我們觸到抒情繪畫裏的間接好處。它讓我

們發覺到以前在單純物體中不小心忽略了的形式美，這些物體現已在藝術家從其中抽出來的美所反映的光輝中，變得永遠地生動。

德安也於一九〇七年放棄了裝飾性、色調輕淡的繪畫，比布拉克還早幾個月。但一開始，他們的途徑就不同。德安忠於自然的傾向把他和立體主義永遠分開了，不管除此之外他的意念和布拉克多麼類似。

一九〇八年多，兩個朋友開始循著共同的平行線一起工作。他們靜物畫的題材變得更為複雜，裸體的描繪也更為詳細。物體間的關係更加有分別了，而至今仍然較單純的結構——比方說，像在一九〇七年春的一幅靜物畫裏，結構乃一簡單的螺旋——也變得較為繁複而多樣了。顏色，作為光線或明暗對照的表現方式，仍是塑造形式的手法。形式的扭曲，即描繪和結構間的差異常出現的結果，則顯而易見。

此時新引進的主題有樂器，布拉克是第一個開始畫的，且在立體派的靜物畫中一直佔有重要的地位。其他的新題材有水果盤、瓶子和玻璃杯。

一九〇九年夏，畢卡索在荷塔(Horta)（近西班牙的吐魯薩〔Tolosa〕），而布拉克在拉若希蓋雍(La Roche Guyon)（在塞納河沿岸，近曼特斯〔Mantes〕），新的形式語言更進一步地擴張充實了，但基本上沒有改變。

一九一〇年春，畢卡索幾次試著在作品的形式上加進色彩。亦即，他想把色彩不只是用作光線或明暗對照的表現手法以創造形式，而是本身就是同等重要的目的。但每次他都被迫把這樣引進的顏色塗掉；這個時期唯一例外的是一張小幅的裸體畫(尺寸約18×23公分)，畫中有一塊布塗了鮮紅色。

同一時期，布拉克有了重大的發現。他在一張畫上畫了一個投影

於牆上的、看來極為自然的釘子。這個創舉的用處將討論於後。困難在於如何將這個「真實的」物體鑲進整個畫面。此後，兩位藝術家都一致將空間局限在作品的背景上。例如，一幅風景畫，與其畫出使視覺迷失的幻覺裏的遙遠地平線，藝術家索性以一座山來封起三度空間。靜物或裸女畫裏，房間的牆壁也具同樣的功效。這種限制空間的方法，塞尚就常用了。

夏天，布拉克又在伊斯塔克度過，在引進「真實物體」上又推進了一步；亦即，把畫得非常寫實、在形式和顏色方面都沒有扭曲的東西引進畫中。這段期間，我們發現一幅《吉他手》（Guitar Player）中，第一次有文字的出現。這裏，抒情繪畫再次揭開了一個全新的美感世界──這次是在海報、展示櫥窗和商業招牌上，而這在我們視覺印象上扮演了十分重要的角色。

然而更重要的，是將立體主義從先前繪畫所使用的語言中脫離出來的關鍵性發展。這發生於畢卡索度暑假的卡達克斯（Cadaqués）（在西班牙，近法國邊界的地中海）。即使努力不懈地工作了幾星期後，他仍感不滿，秋天便又帶著未完成之作回到巴黎。但他邁出了極大的一步；他突破了封閉的形式。為了達到新的目的，一種新的工具設計了出來。

多年來的研究證明，封閉形式的表達方式不敷藝術家的目標。封閉的形式接納包含在自己表面內──即皮膚裏──的物體；然後盡力描繪這封閉的實體，而由於沒有光線就看不見任何物體，於是就把這層「皮膚」當作實體和光線結合成顏色的那一點來畫。這種明暗對照只能對物體的形式提供一種幻覺。在真正三度空間的世界裏，即使光線消失了後，物體還是在那兒，可以觸摸。觸覺上所記得的形象也可

以在可見之物上得到證實。眼睛瞳孔上不同的視力調節，能讓我們好像可以在一段距離外「觸摸」到三度空間的物體。二度空間的繪畫全不理會這些。因此文藝復興時期的畫家運用封閉形式的方法，努力將光線當作物體表面的顏色來畫，以予形狀的幻覺。這永遠不過是「幻覺」。

由於把形式當成光影對照，或變成可以察覺的光線來創造，是顏色的任務，因此描繪局部色彩或色彩本身就不可能了。那只能畫成客觀的光線。

此外，布拉克和畢卡索也為形式上無可避免的扭曲困擾不已，這最初也讓許多觀者懊惱。畢卡索自己就常常在他一幅人物畫前重複他的雕塑家朋友曼諾羅 (Manolo) 的笑話：「如果你父母以這種臉在巴塞隆納的車站迎接你，你會怎麼說呢?」這是記憶中的形象和人物之間的關係最極端的一個例子。在畫中以形式的節奏連結起來的真實物體和該物在觀者記憶中存在的形象作一比較，只要作品中最微不足道的逼真在觀者眼中創造了這種衝突，就無可避免會產生「扭曲」。透過布拉克和畢卡索兩人在一九一○年夏綜合起來的發明，就可以一種新的繪畫方法來躲掉這些難題了。

一方面，畢卡索的新法得以「描繪」物體的形式及其在空間裏的位置，而非透過幻覺的方法來試圖模仿它們。藉著實體的呈現，這可經由和幾何素描有某種類似的描繪而實現。這是很自然的，因為兩者的目的都是在二度空間的平面上描繪三度空間的物體。而且，畫家不再局限於從一固定觀點所顯現的來描繪物體，而是從任何可以更為全面瞭解所需要的觀點，幾個不同的面，上或下。

物體在空間裏的位置的描繪是這樣的：與其從一假想的前景開

始，再從那兒以透視法給予深度的幻覺，畫家應從一界定得清楚明確的背景著手。從這背景開始，畫家現在再以某種形式系統朝前移動，這樣各物位置和確切背景以及其他物體間的關係都清楚交代了。這樣的安排就有了清晰且具造形感的樣子。但是如果只有這種形式設計的話，那麼就無法從外在世界去看畫中事物的「描繪」了。我們只會看到平面、錐體、四邊形等等的排列了。

在這一方面，布拉克將沒有變形的實物引進畫中就有十足的意義了。「真實的細節」這樣引進來時，結果就帶有一種記憶形象的刺激。這些結合了「真實的」刺激和形式的設計的形象，就在心中構出完成後的物體。因此，所想要的具體描繪就在觀者的心中實現了。

現在，將各自獨立的部分協調成統一的藝術品所需的節奏，不需討厭的變形就可進行了，因為物體實際上已不「在」繪畫裏，也就是，和真實就更沒有絲毫類似了。因此，刺激就不可能和同化作用下的產物發生牴觸。換句話說，畫中包括了形式設計和作為刺激的真實小細節，兩者皆融合進整件藝術品；同化作用的成品也有，但只在觀者的心裏，例如，人的頭。在這不可能有牴觸，而一度在繪畫中「可辨」的物體如今有著聰穎的「可見」特質，這是幻覺藝術做不到的。

至於色彩，作為光影的運用已被廢除了。因此它就可作為色彩，在藝術品的統一下自由地運用。至於局部色彩的描繪，運用一點點就足以在觀者心中把它嵌進成品了。

照洛克（John Locke）的說法，這些畫家區分出首要和次要的品質。他們試著盡量確切地描繪首要的，或最重要的品質。在繪畫裏就是：物體的形式及其在空間裏的位置。而對次要的特性，如色彩和觸覺的性質，只暗示出來，而這和物體之間的結合則留在觀者的心中。

這種新的語言給了繪畫前所未有的自由，不再被從單一觀點來描述物體的多少帶點逼真的視覺形象所束縛了。為了給物體主要的特點一徹底的描繪，它可以像畫在平面上的測量體積素描一樣地來描寫物體，或透過對同一物體幾種不同的描繪，而對該物體提出分析式的研究，然後觀者再在心中融合為一。這種描繪不一定非得用測量體積素描中那種封閉的手法；經由著色平面的方向和相對位置，可以不必在封閉的形式裏結合就能將形式的設計聚攏。這是在卡達克斯了不起的進展。畫家如果高興的話，也可用這種方式創造物體的綜合，或照康德（Immanuel Kant）的說法：「將不同的概念放在一起，然後以一種知覺去了解它們的種種」，而不必再用分析式的描寫。

自然地，隨同這個，一如隨同繪畫裏任何新的表達方式，那傾向從客觀角度來看呈現之物的同化作用，在觀者尚未熟悉新語言時，不會立刻發生作用。但要抒情繪畫完全達到目的，它就必須有比觀者的視覺享受更多的東西。的確，同化作用最後總會發生的，但為了促進它，且在觀者身上加強，立體派繪畫通常該提出敘述性的標題，如「瓶子和玻璃杯」、「紙牌和骰子」等。這樣，這種情形就會出現：劉易士（H. G. Lewes）所稱的「先入感覺」以及和標題有關的記憶形象就更容易專注於繪畫中的刺激物。

標題也會避免給予立體派那種感官上的幻覺的名字，並使其名有如一種幾何風格——非常流行，尤其在法國。這裏我們必須嚴加區分在觀者身上產生的印象和繪畫本身的結構設計。「立體主義」的名字和「幾何藝術」的稱呼來自那些早期觀眾的印象，他們在畫中「見到」幾何的造形。這種印象並不公正，因為畫家所希冀的視覺概念不在幾何造形裏，而是在複製物體的描繪中。

感官上的幻象是怎麼來的？來自那些缺乏某種習慣——避免產生會導向客觀知覺的聯想——的觀者。人被一種客觀化的力量支配；他要在應該——他非常確定——描述某些東西的藝術品中「看到一些東西」。他的想像強烈地回想起記憶中的形象，但唯一能呈現它們，唯一看起來切合直線和統一曲線的就是幾何形象。經驗顯示出，觀者一旦熟悉了新的表現方式，且在感覺上有所增進時，這個「幾何的印象」就會消失殆盡。

然而如果我們無視於描繪，而只看畫中「真正的」個別線條，那麼就無須分辨；這些通常都是直線和統一的曲線。再者，它們用來描述的形式通常類似於圓形和長方形，甚至立方體、球體或圓柱體測量體積式的描繪。但是，這樣的直線和統一的曲線出現在所有以不模仿自然的幻象為目標的造形藝術風格裏。建築，既是一種造形藝術但又是非具象的，即大量地運用這些線條。應用美術也一樣。人所創造的建築和產品沒有一樣不具普通的線條。在建築或應用美術方面，立方體、球體和圓柱體是不變的基本形式。自然的世界裏沒有這些，也沒有直線。但是它們深植在人身上；是所有客觀感覺的必要條件。

到目前為止，我們對視覺知覺的評論只著眼在其內容，即二度空間上「可見的」和三度空間上「已知的」視覺形象。現在我們關心的是這些形象的造形，我們對這實體世界在知覺上的造形。我們剛才提到的幾何形式提供了我們堅實的結構；在這結構上我們建立起想像中的產品，由視網膜上的刺激和記憶中的形象組合而成。這些就是我們視覺的種類。每當我們將視力對準外在的世界時，我們總是尋求那些形式，但它們從來沒有很純粹地進到我們眼中，我們所「看到」的平面圖主要架構在直的經線或緯線上，其次在圓形上。我們試驗實體世

界裏「見到的」線條，以找出它們和這些基本線條間或多或少的關係。而在沒有實際線條的地方，我們自己補上「基本」線。例如，一條兩端有盡頭的水平線在我們看來是橫的；而一條兩端沒有盡頭的，則看來就有弧度。更進一步，只有在簡易體積測定形式上的知識能讓我們在眼睛理解下的平面圖上加進第三度空間。沒有立方體，我們對物體的三度空間就沒有感覺，而沒有球體和圓柱體，對這三度空間就沒有變化的感覺。我們對這些形式「先前」的知識是必要的條件，沒有這個就沒有視覺，沒有物體的世界。建築和應用藝術在空間中實現了這些我們在自然世界裏總是求不到的基本形式；那些擺脫了自然的時期裏的雕刻，在其形象目標所允許的範圍內追求這些形式，而那些時期的平面繪畫也在其「基本線條」的運用上表現出同樣的渴求。人類不但被這些線條和形式的渴求所操縱，也被創造它們的能力所支配。這個能力清晰地顯現在那些沒有任何「具象的」造形藝術所創造出的其他線條和形式的文明中。

立體派在其作品中，配合它既有結構又是具象藝術的雙重角色，將實體世界的形式儘量接近潛藏於它底下的基本形式。透過和建立在視覺、觸覺上的基本形式的接觸，立體派提供了一切形式最清楚的說明以及根基。在我們可以感覺實體世界裏各種物體的形式之前，就得為這些物體所不知不覺付出的精力，都可以藉著立體派繪畫在這些物體和基本形式間所作的示範而減少了。這些基本形式像骨架一樣地潛藏在一幅畫最後的視覺結果中所描繪的物體印象裏；它們不再「看得見」，而是「看得見」的形式的基礎。

我們無意在此列出整個立體主義的歷史。如果在這新藝術的最後語言已創出時，我們還要再進一步追蹤兩位藝術家的發展，就超出此

作的範圍了。我們的任務是在繪畫史中定出立體派的地位，且說明引導其創始人的動機。

這個新風格擁有繪畫前所未見的外觀；從來沒有那麼多畫家開始以「立體派地」方式作畫。這抒情的圖畫是我們這個時代精神的表達。下一代所有真正的藝術家都將信奉立體派——廣義而言，是必然的結果。

那些已經採用立體主義的人，包括有才氣和沒才氣的藝術家；在立體主義中，他們也是一樣。那些有才氣的創造美的作品；沒才氣的則無法做到。因為立體主義只是「外觀」，只是當代知性精神反映在繪畫這一目的的結果。有著立體派外表的繪畫是否達到了美，有美感傾向的觀者是否不得不稱其為美，完全有賴畫家的天才，一向都是如此。然而每個有才氣的年輕藝術家都必然會了解立體主義。他不太可能不循著它而發展，就像提香那個時代的人在義大利是絕不可能回到喬托的風格。藝術家，身為人類在不知不覺中富藝術表現意志的執行者，認同該時代的風格，也就是該意志的表現方式。

就因為文藝復興時代的幻覺藝術創造了一種能滿足它在最小細節的描繪上講究逼真的油畫工具，立體派才更要為了一完全相反的目的而發明新方法。在立體派繪畫的平面上，油彩的顏色常不對勁，醜陋且有時太黏。立體派以最多樣化的素材為自己創造了新的媒體：著色的紙條、漆、報紙，此外，為了真實的細節，則創造了油布、玻璃、鋸木屑等等。

一九一三和一四年，布拉克和畢卡索試圖結合繪畫和雕刻以去除當成光影來用的顏色，這在他們當時的畫中仍留有一些。現在他們可以將一塊平面重疊在另一塊上，直接圖解彼此的關係，而不必透過陰

影來說明一塊平面如何位於第二塊平面的上面或前面。最先這樣做的試驗要追溯到很久以前。畢卡索早在一九〇九年就開始這樣的計劃了，但由於他在封閉形式的限制下做，因此注定要失敗。它變成了某種著色的浮雕。只有在開放的平面形式裏，這種繪畫和雕刻的融合才能實現。儘管在當時的偏見下，這種透過兩種藝術的合作以增加造形表現的努力，必定受到熱烈的贊成；它給造形藝術帶來了豐碩的成果。一些雕刻家如利普茲（Jacques Lipchitz）、勞朗斯（Henri Laurens）和阿爾基邊克，自此採用且發展了這種雕刻繪畫。

這種形式在造形藝術史上也不是全新的。象牙海岸的黑人在他們的跳舞面具上用了一種非常類似的表現方法。這些面具是這樣做的：一塊完全平坦的平面做爲臉的下半部；在此接上有時同樣平坦，有時微向後彎的高聳前額。鼻子以一簡單的木條加在上面，而兩塊各突出八公分的圓柱做爲眼睛，另一塊較短的六角形則當嘴巴。圓柱形和六角形向前的平面塗了顏色，而頭髮就用繩索來代替。這裏，沒錯，形式還是封閉的；但，這不是「真正的」形式，而是一種造形原始力量的嚴密形式設計。在此，我們也發現了一種當作刺激物的形式和「真正細節」（畫了的眼、嘴和頭髮）的設計。這在觀者心裏的結果，所希望的效果，就是一張人臉。

布拉克，「聲明」，一九〇八或一九〇九年❸

我無法將一個女人所有的自然美都描繪出來。我沒有這種能耐。沒有人有。因此，我必須創出一種新的美，以線條、容積、重量總和後在我眼前顯現的美，且透過那種美來詮釋我主觀的印象。自然對一幅裝飾性圖畫而言，只是藉口，再加上感性。它暗示了情緒，而我將

那情緒轉變成藝術。我要闡述**絕對**，而不只是那虛假的女人。

布拉克，〈藝術方面的思考和感想〉，一九一七年㉟

　　藝術中，進展不在擴充裏，而在限制的知識上。

　　方法的限制決定了風格，生發出新的形式，且在創造上給予衝勁。

　　有限的方法通常構成風始繪畫的迷人和力量。擴充，相反地，將藝術道向頹廢。

　　新的方法，新的主題。

　　主題並非目的，而是一種新的統一；一種完全從方法產生出來的抒情主義。

　　畫家從形式和色彩的觀點來思考。

　　其目的不應該考慮到敍述性事實的「重組」，而是畫面事實的「組成」。

　　繪畫是描繪的方法。

　　我們不可模仿我們要創造的。

　　我們不可模仿外在；外在只是結果。

　　要做到純粹的模仿，繪畫必須忘却外觀。

　　要臨摹自然，就要即興而爲。

　　我們得謹防「放諸四海皆準」的公式，那會用來詮釋其他的藝術以及現實，且只能製造風格，或圖案化，而非創造。

　　透過純粹性而達到效果的藝術，絕非那些放諸四海皆準的藝術。帶著頹廢的希臘雕刻（加上其他的），教了我們這個。

　　感官使之不成形，而頭腦使之成形。工作以改進頭腦。除了頭腦所想像的，沒有什麼是確實的。

58　布拉克在工作室，約 1911 年

想要畫圓圈的畫家只能畫出弧線。其外形可能會滿足他，但他會懷疑。圓規會讓他確定。在我素描裏的貼紙（papiers collés）也使我確信。

「假象」緣起於一個「故事性的機會」，其成功是因為事實的單純。

我在某些素描中所使用的貼紙、仿木紋——以及其他類似的元素——也因為事實的單純而成功；這使它們和「假象」混淆，其實它們是完全相反的。它們也是單純的事實，但是由「頭腦創造出來的」，且是新形式在空間裏的一個辯證。

高尚的行為出自情緒上的滿足。

情緒不該由一種亢奮的顫慄來表達。它既不能補充亦不能模仿。它是種子，而作品是花朵。

我喜歡能矯正情緒的規則。

布拉克，「對他的方法的研究」，一九五四年㊱

我不會比呼吸更想做個畫家……畫畫讓我快樂，而我工作得很努力……在我，我心中從沒有目標。「目標就是奴役」，尼采寫道，我相信，而這是真的。一個人發覺自己是畫家時就糟了……如果我有任何意圖的話，就是逐日地實現自己。而於實現自己時，我發覺自己所做的很像是一幅畫。我繼續不斷地開創自己的路。就這樣……但因為人絕不會離開現狀而生活，因此我一九〇七年在「獨立沙龍」展出的十幅作品賣掉後，我告訴自己說，沒有什麼可做的了。

我備有一本設計簿的習慣始於一九一八年。在此之前我畫在草稿紙上，都遺失了。我就對自己說，必須準備一本筆記簿。由於我經常在手邊留有一本筆記簿，不管什麼都畫，所以我保留了腦中想到的一

切。而我發覺這一切對我都很有幫助。有時人有衝動要畫，但不知要畫些什麼。我不知道個中的原因，但會有一些時候人感覺很空虛。胃口大開要工作時，我的草稿簿就像饑餓時的食譜那樣伺候我。我把它打開，最不好的草圖都能提供我工作的材料。

我很小心地處理繪畫的背景，因為那是支撐一切的底子；就像房子的根基一樣。我一向對材料都很在意且有成見，因為技巧方面的感性和繪畫的其他部分一樣多。我預備自己的顏料，親自研成粉末⋯⋯我處理的是材料，而非意念。

我總是回到畫的中心。因此，我和我稱之為「交響樂家」的正好相反。在交響樂裏，主調朝無窮而去；也有畫家（波納爾是個例子）將其主題無限地發展。在他們的作品裏有一種像暈開的光線一樣的東西，而我却相反，我試著走到張力的核心；我濃縮。

畢卡索，「聲明」，一九二三年❸❼

59　畢卡索，《自畫像》，1907 年，油畫
　　（布拉格 Narodni Galerie）

我很難了解「研究」在現代繪畫裏所賦予的重要性。在我認為，研究在繪畫裏毫無意義。尋找，才是目的。沒有人有興趣追隨一個眼睛盯著地面，終其一生尋找幸運應該替他將皮夾放在路上的人。那不論找到一些什麼的人，即使他的目的並非尋找，就算不獲我們的尊重，也會引起我們的好奇。

在我被控訴的幾項罪名中，沒有什麼比說我有研究的精神——即我作品中的首要目標——更錯的了。畫畫時，我的目標是顯現我所找到的，而非正在尋找的。在藝術裏，意圖是不夠的，我們在西班牙文中說：愛要用事實，而不是用理由來證明。一個人做出來的才算，而不是他有意做的。

我們都知道藝術不是真理。藝術是一種讓我們明白真理的謊言，那至少能讓我們了解的真理。藝術家必須知道讓別人相信他謊言中的真實性的手法。如果他在作品中只顯示出他找到的、並一再尋找的掩飾謊言的方法，他就永遠成不了任何事。

研究的想法常使繪畫走入歧途，且使藝術家在精神的潤滑中失去自己。也許這就是現代藝術最大的錯誤。研究的精神毒害了那些沒有完全了解現代藝術中所有正面的和關鍵性因素的人，且使他們試著畫不可見的，因此也就是，畫不出來的。

在反對現代繪畫時，他們就提出自然主義。我想知道有沒有人看過一件自然的藝術品。自然和藝術是兩件不相干的東西，不可能變成同一件事。透過藝術，我們表達出什麼不是自然的這個觀念。

委拉斯蓋茲留給我們他對當代人的想法。無疑他們和他畫的不同，但我們無法想像菲立浦四世在委拉斯蓋茲所畫之外的樣子。魯本斯也畫過這個君王，而在魯本斯的畫像中，他似乎變成了另一個人。我們

相信委拉斯蓋茲畫的那個，因爲他使我們相信他的勢力之權。

從那些作品顯然和自然不同的最早的畫家——原始人——起，到像大衛、安格爾，甚至伯哲羅那樣相信照自然本來的面目來畫的藝術家，藝術就始終是藝術，而不是自然。從藝術的觀點來看，並沒有具體或抽象的形式，只有或多或少能敎人相信謊言的形式。那些謊言對我們精神上的自我很有必要，是毫無疑問的，因爲藉著它們，我們才能形成我們生命裏的美學觀。

立體派和其他繪畫流派沒有什麼不同。同樣的原則和元素對大家都是一樣的。立體派長期以來不被了解，即使到今天還有人在其中看不出什麼名堂來，這並不意味什麼。我看不懂英文，一本英文書對我是空白的。這並不表示英文就不存在，而如果我不了解我一無所知的東西，除了怪自己外，爲什麼要怪別人呢？

我也常聽到演變這個字。不斷地有人要我解釋我的繪畫是如何演變的。在我，藝術既沒有過去也沒有未來。如果一件藝術品不能一直活在目前，那麼就根本不該重視。希臘、埃及和別的時代的那些偉大畫家的藝術，並不是過去的藝術；也許它今天比過去還更有生命。藝術本身並不演變，變的是人們的意念，以及隨之而來的表達方式。我一聽到別人說一個藝術家的演變時，對我就好像他們把他看成站在兩面相對的、不斷重複他形象的鏡子之間，他們望著一面鏡子中連續的影像，當成他的過去，而另一面中的影像當成他的未來，至於他眞正的影像則是現在。他們不想想這些都是在不同平面的同一個影像而已。

變化並不意味演變。如果一個藝術家改變他的表達方式，這只表示他改變了他的思考方式，而在變化當中，可能變好也可能變壞。

我在藝術中所用的幾種方法不可看成是演變，或是通往未知的繪

畫理想的步驟。我所做的一切都是為目前而做的，且希望這永遠會保持在目前。我從未考慮到研究的精神。我發覺有東西要表達時，不會考慮到過去或未來就去做了。我不相信我在不同的繪畫方式下，用了徹底不同的元素。如果我想表達的主題暗示了不同的表達方式，我會毫不遲疑地去用。我從不試驗也不實驗。每當我有話要說時，我以我覺得它非得這樣說不可的方式說出來。不同的動機自然需要不同的表達方法。這並不是指演變或進展，而是對我們想要表達的那個意念以及表達那意念的方法所作的調整。

過渡的藝術並不存在。在依年代順序發展的藝術史裏，有一些時期要比其他時期來得更為肯定，更完整。這是說，在某些時期中，好的藝術家比其他時期多。如果藝術史可用平面圖顯示出來的話，就像護士替病人量溫度所記錄的圖表，同樣的山勢剪影就會出現，證明藝術不是往上發展的，而是遵循可能發生在任何時間的起落。同樣的情形也發生在個別藝術家的身上。

許多人認為立體派是一種過渡的藝術，是一種會帶來下一步結果的實驗。那樣想的人就還不了解它。立體派既非種子，也非胚胎，而主要是處理形式的一種藝術，一旦某種形式落實了，就會在那兒自己生存下去。有幾何結構的無機物，並不會因為過渡的目的才產生的，它保持著以本來的樣子，且永遠會有自己的形狀。但如果我們要把演變和轉換的法則應用在藝術上，那我們就得承認一切的藝術都是暫時的。相反的，藝術並不牽涉到這些哲學上的絕對論。如果立體派是一種過渡的藝術，那麼我確定唯一會得出的結果就是另一種形式的立體派。

數學、三角學、化學、心理分析、音樂等等，都為了給立體派一

種較爲簡單的解釋而和它扯上了關係。這一切即使不能說是無稽之談，
也是純文學，帶來了用理論蒙蔽人們的壞影響。

　　立體派一直都保持在繪畫的範圍和限制內，從未自命超越而過。
在立體派裏了解和運用的素描、設計與色彩的精神和方法，一如其他
學派內所了解和運用的。我們的主題可能不同，因爲我們在繪畫中引
進了以前忽略了的物體和形式。我們的眼睛對周遭的環境非常留意，
我們的頭腦也是。

　　在我們可見的範圍內，我們給了形式和色彩個別的重要性；主題
上，我們保持著發現的喜悅，意外的樂趣；我們的主題本身必須是興
趣的來源。但如果每個人想看就能看見的話，那麼解釋我們所做的還
有什麼用呢？

畢卡索，「有關亞維儂姑娘」，一九三三年❸

60　奧莉薇，《畢卡索的畫像》，素描

「亞維儂姑娘」❸——那標題就能教我興奮！是剎爾門想出來的。你一定很清楚，它當初叫做「亞維儂的妓院」。你知道為什麼嗎？「亞維儂」對我一向是個很熟悉的字眼，和我的生命交織在一起。我以前住在離卡勒德亞維儂 (Celle d' Avignon)〔巴塞隆納〕只有幾步遠的地方，我常去那兒買紙和水彩。然後，你知道，馬克斯〔雅各布〕的祖母原來也是從亞維儂來的。我們以前對那張畫開了一大堆玩笑。其中一個女人是馬克斯的祖母，一個是費南迪 (Fernande)，還有一個是瑪麗・羅倫辛——都在亞維儂的一個妓院裏。

照我最初的想法，畫裏也有男人——你也見過為他們畫的素描。本來有一個學生拿著骷髏，還有一個水手。女人們在吃東西——那說明了現在仍然在畫中的水果籃。然後就變了，變成現在的樣子。

畢卡索，「對話」，一九三五年❹

我們可以把那個沒有什麼比戰爭的工具在將軍手中更危險的笑話用到藝術家身上。同樣地，沒有什麼比公正在法官手中，及畫筆在畫家手中更危險的了。想想這對社會造成的危險！但今天我們無意將畫家和詩人逐出社會，因為我們不承認把他們留在我們中間會有任何危險。

依照我的熱情告訴我的來運用事物是我的不幸——也可能是我的喜悅。對一個喜愛金髮女郎的畫家來說，因為她們和水果籃不配而要禁止自己把她們畫進畫裏是多命苦啊！而一個痛恨蘋果的畫家，却因為它們和桌布很配而得常用，又是多麼糟啊！我把我喜歡的東西都放進畫裏。這些東西——對他們還更不妙；他們唯有忍受。

以前，繪畫是一個階段一個階段地走向完成。每天都帶來一些新

的東西。一幅畫在過去是增添的總合。而我的情況，畫是破壞的總合。我畫一幅畫——然後破壞掉。然而最後，卻什麼都沒有少；我從某個地方拿走的紅色在別的地方又出現了。

用照相的方式把一幅畫的變形——不是階段——保存下來會很有意思。這樣很可能就會發現頭腦實現一個夢想所遵循的道路。但有一件事非常奇怪——發覺到一幅畫基本上並不會變，最初的「想像」幾乎是完整的，儘管外觀在變。當我把一塊亮色和一塊暗色放進一幅畫裏時，我常對著它們思考；我儘量試著加進一種會製造不同效果的顏色以將它們分開。作品被拍成照片後，我注意到，為了修正我最初的想像而加進去的東西消失了，而照片中的形象終究和我堅持變形之前的第一個想像不謀而合。

一幅畫不是預先可以想好，事先可以安排的。在過程中，它隨著一個人想法的改變而改變。而完成後，它還會按照看畫人的意識狀態繼續改變。一幅畫就像一隻活的動物一樣地有生命，歷經生命每天加諸在我們身上的變化。這相當自然，因為繪畫只能透過看畫的人而生存。

在我作畫的那一刻，我可能想著白色就畫下白色。但我不能永遠工作時想著白色就畫白色。顏色像五官一樣，隨著情緒而變化。你見過我替一幅畫所作的速寫，上面標明了所有的顏色。剩下了什麼呢？我所想的白色和綠色自然還在畫裏，但不在我想要的地方，也不是同樣的量。當然，你可以畫畫時把不同的部分搭配起來，以保它們組合得很好，但也會喪失戲劇性。

我想到達一個地步，沒有人看得出我的畫是怎麼畫的。那有什麼意義嗎？只不過想由此把情緒發放出來。

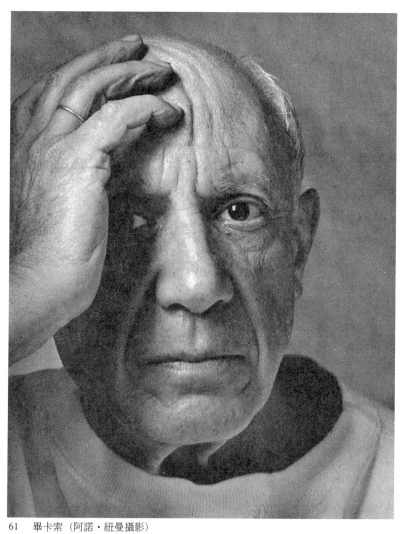

61 畢卡索（阿諾・紐曼攝影）

工作對人是必要的。

馬不會自動地就套進車轅中。

人發明了鬧鐘。

我開始畫一幅畫時，有人跟我一起工作。到了末了，我却有單獨工作的感覺——沒有合作者。

你開始畫畫時，通常會製造一些漂亮的新東西。對這些得小心。把它毀掉，重新再來幾次。每毀掉一次漂亮的新發現時，藝術家不是真的超越了，而是把它轉化、濃縮，使其更堅實。最後得出的就是將發現的東西拋掉的結果。否則，你就變成了自己的鑑賞家。我不兜售自己任何東西。

其實，你沒有用多少顏色。但每個顏色的位置都對時，就好像很多了。

抽象藝術只是繪畫。那麼戲劇又如何呢？

並沒有抽象的藝術。你一開始總得畫些東西。然後你就可以擦掉所有寫實的痕跡了。之後不管怎樣都沒有危險了，因為物體的意念就會留下無法磨滅的記號。這就是使藝術家開始，激勵其意念，並煽起他的情緒的東西。意念和情緒最終會被因在他的作品裏。他們不管做什麼，都無法逃離畫面。他們形成了構成整體所必要的部分，即使在畫中已辨認不出。無論喜不喜歡，人都是自然的傀儡。他在人身上烙下了自身的個性和樣貌。我在迪那 (Dinard) 畫的畫和樸爾維爾 (Pour-ville) 畫的畫中，表現的景色十分類似。但你自己也注意到在不列塔尼畫的和在諾曼第畫的，氣氛上有多不同，因為你認得顛撲懸崖 (Dieppe cliffs) 的光線。我沒有臨摹這光線，也沒有特別注意。我只不過沉醉在其中。我的眼睛看到，而我的潛意識記錄下所看到的：我的手固定住

印象。人是不能對抗自然的。它比最強化的人還要強。和它保持良好的關係對我們相當有利。我們可以給自己某些自由，但只能在細節上。

也沒有什麼「具象」或「非具象」的藝術。一切都偽裝成「形象」出現在我們面前。即使在形上學裏，意念也以象徵「形象」的方法表達出來。所以想想看，畫畫而沒有「形狀」是多麼荒謬。人、物體、圓圈都是「形象」；它們或強或弱地對我們產生作用。某些較接近我們的感覺，產生觸動我們感情能力的情緒；而另一些則較能直接地吸引思考力。它們都該佔有地位，因為我發覺我的精神對感情的需要和對理性的一樣多。你想我會在乎我某張畫裏描繪了兩個人嗎？雖然這兩個人一度對我來說是存在的，但現在已不在了。他們的「影像」給了我初步的情緒；然後漸漸地，他們確實的樣子就愈變愈模糊了；他們演變成想像，然後整個地消失了，或更正確地說，轉換成各種各樣的問題了。他們不再是兩個人，你知道，而是形式和色彩；採用了──於此之際──兩個人的這意念並保存了他們生命震盪的形式和色彩。

我處理繪畫就像我處理事情一樣，我畫了一扇窗子，正因為我從窗口看出去。如果一扇打開的窗子在畫裏看起來不對，我就畫上窗簾把它遮起來，就像我在自己房裏會做的一樣。就像在生活上，你在繪畫裏也必須直接反應。當然，繪畫有其傳統，倚賴這些是必要的。確實，你沒別的可以做了。所以你實在應該留意真實的生活。

藝術家是接收各處而來的感情的容器：從天，從地，從一張紙，從一閃而逝的形式，一片蜘蛛網。這是我們不該區分事物的原因。一旦牽涉到事物，就沒有等級之別。我們必須從我們能找到的地方──除了我們自己的作品外──選擇對我們有益的。我對抄襲自己有恐懼。但給我看一本舊的素描簿時，比如說，我卻會毫不猶豫地從其中汲取

我要的。

我們創造立體主義時，根本就無意創造什麼立體主義。我們只想表現我們心裏所有的。我們沒有一個人訂過運動的計劃，而我們的朋友，那些詩人，很留意我們的成果，但可沒有授意我們什麼。今天，年輕的畫家通常跟著草擬的計劃進行，且像用功的學生一樣地執行工作。

畫家會走過滿足和評估的階段。那是藝術的整個祕密，我漫步在楓丹白露（Fontainebleau）的森林中。我得到「綠色的」消化不良症。我得把這種感覺拋進在一幅畫裏。綠色控制了畫。畫家畫畫是要宣洩感覺和想像。人們訴諸繪畫以遮掩他們的裸露。他們在他們能夠的任何地方抓住他們能夠抓住的。最後我不相信他們抓住了任何東西。他們只不過把表皮切到自己無知的深度。他們以自己的形象來創造一切，從上帝到繪畫。因此畫鉤就是畫的破壞者——一幅畫總是有某種重要性，至少和創作者的重要性相當。只要拿來一掛上牆，它就變得有另一層重要性，而畫就是為此而作的。

學院派在美感上的訓練是一種欺騙。我們被騙了，但被騙得如此巧妙，連真實的一點點影子都找不回來。帕德嫩神殿、維納斯、女神、水仙少年的美都是謊話連篇。藝術不是美學標準的應用，而是本能和頭腦在任何法規外所感應到的。我們愛一個女人時，不會從測量她的四肢開始。我們用欲望來愛——甚至在愛情上，雖然試著應用某種標準的努力也都做過。帕德嫩神殿實在只是個上面有人蓋了屋頂的農場而已；圓柱和雕刻加上去是因為碰巧有人在雅典工作，想要表達自己。重要的不是藝術家「做了」什麼，而是他「是」什麼。如果塞尚過的想的都像布朗夏，就絕不會讓我感到丁點興趣，即使他的蘋果畫得十

倍的美。提起我們興趣的是塞尙的焦慮——那是塞尙的教誨；梵谷的煎熬——那才是眞正的人生之戲。其餘都是騙人的。

每個人都想瞭解藝術。爲什麼不去了解鳥叫呢？爲什麼人不必瞭解就會愛夜晚、花朵，愛他四周的一切呢？而如果是一張畫，人就非得「瞭解」不可。如果他們能明白最重要的一點，就是藝術家是出於需要而作，其本身只不過是這世界微不足道的一部分，附加在他身上的重要性不該超過世界上許多我們解釋不出，但讓我們高興的其他事情。試著去解釋繪畫的人通常是白費心思。哲楚德‧史坦茵（Gertrude Stein）前幾天很高興地向我宣佈，說她終於看懂了我那張有三個音樂家的畫是指什麼。原來是靜物！

你怎能期望一個旁觀者像我一樣地享受我自己的畫呢？一張畫從好幾哩路之外來到我面前：誰能說我在多遠之外就感到、看到、畫了呢？而第二天我連自己做的都看不懂了。有誰能進入花了我好長一段時間才成熟、初見天日，最重要的，能從其中掌握我所歷經的——也許違反我自己的意願——夢境、直覺、欲望、想法呢？

除了幾個替繪畫開創了新領域的畫家外，今天的年輕畫家都不知道要何去何從。他們並沒有繼續我們的研究，以明確地對抗我們，而是忙著復興過去的——當整個世界眞正在我們面前展開，一切都有待完工，而不只是重做。爲什麼要不顧一切地緊守著已實踐了的諾言呢？「某種風格的」繪畫有好幾哩路長；但很難找到一個照著自己意思來做的年輕人。

他難道相信人不會重複自己的嗎？重複就是和精神的法則反向而行；本質上的逃避主義。

我不是悲觀主義，我不痛恨藝術，因爲我活著而不將全部的時間

投在這上面。我將它視爲生命唯一的目標而愛著它。我所做的和它有關的一切，都帶給我極大的樂趣。但我仍然看不出爲什麼全世界都得接受藝術，索其證明，且在這事上放任其愚昧。美術館只是一堆謊言而已，而以藝術爲其事業的人大多數是騙子。我不懂爲什麼改革的國家比落後的國家對藝術就該有更多偏見！我們的愚昧、謬誤，一切精神上的貧乏都已感染到美術館的畫。我們已把它們變成無聊而可笑的東西。我們已被虛構的事物牢牢綁住，而不試著去感受作畫人的內在生命。那兒應該有一絕對的專利……眾畫家的專利……一個畫家的專利……以鎮壓那些背叛我們的人，鎮壓騙子，鎮壓欺詐，鎮壓矯飾主義，鎮壓媚惑，鎮壓歷史，鎮壓一大堆別的事情。但常識通常能擺脫這個。最要緊的是，我們來一個與之對抗的革命！眞正的專政者通常會被常識的獨裁權征服……也許也不會！

畢卡索，「意念只是個起點，不過如此……」❹

你知道我第一次畫那些吉他時，從來沒有摸過吉他嗎？我用他們第一次給我的錢買了一個，但後來就再也沒畫過了。人們認爲我畫中的鬥牛是活生生的臨摹，但他們錯了。在我去看鬥牛之前我常畫鬥牛，好賺錢去買票。你眞的做了你計畫要做的嗎？你出門時，難道不常連想都不想地就改變路線嗎？是否在那情形下你就不是自己了？而不管怎樣，你不還是到了嗎？但就算到不了，又有什麼關係呢？問題是你根本就不必去，而你如硬要改變命運，可能是錯的。

意念只是個起點，不過如此。你一旦盯著它，它就變成了別的。我發現經常想的，都已在心中完成了。所以你怎能希望我會一直對它有興趣呢？如果我堅持不輟，它就變成了別的，因爲另一件事就會岔

進來了。就我而言，不管怎樣，我最初的意念並不特別有意思，因為我在實現它時，就在想別的了。

重要的是創造。別的都不重要；創造是一切。

你見過一幅畫完的畫嗎？畫作或者別的東西？據說你完成的那一天，苦難就會降臨你身上！完成一件作品？完成一幅畫？簡直廢話！完成就是說到此為止，殺掉，去其靈魂，給它最後的一擊：對畫家和畫作最不幸的一種。

一幅作品的價值端在它所不是的東西。

畢卡索，「尋獲物」，一九四五年❷

你記得我最近展出的那個牛頭嗎？我用單車把手和坐墊做了一個牛頭，任何人都認得出的牛頭。變形被完成了；而現在我想看另一種反方向的變形。假設我的牛頭丟在一堆廢物中，也許有一天會有人來說：「啊！有一樣東西做我單車的把手會非常就手……」這樣雙向的變形就得以達成。

葛利斯，「回答就他藝術而做的問卷」，一九二一年❸

我以智慧的元素，以想像來工作。我試著把抽象的變得具體。我從一般的進展到個別的，這是說，我從抽象著手以求得出一真正的事實。我的是一種綜合的、削減的藝術，如瑞諾所說的。

我要賦予我所用的元素一種新的品質；我從一般的類型開始，以便建造特別的個體。我認為繪畫中的建築元素是數學，即抽象的一面；我要使它人性化。塞尚將一個瓶子轉變成一圓柱體，而我從圓柱體開始，創造一種特別類型的個體。我把圓柱體變成瓶子——一特別的瓶

62　葛利斯，《自畫像》，1921 年，素描

子。塞尙傾向建築，我遠離建築。這就是我用抽象事物（色彩）來組合，然後把這些色彩調整出物體的形式。例如，我用黑和白來構圖，然後白色變成畫紙，黑色變成陰影時，我就修正：我的意思是我修正白色，使之變成畫紙，修正黑色，使之變成陰影。

這張畫對於別人，就如詩之於散文。

雖然在我的「系統」裏，我可能和任何理想的或自然藝術的形式都相去甚遠，在練習時却無法擺脫羅浮宮。我的方法是所有時期的方法，是古代大師所用的方法：有技巧上的「手法」，且保持一貫。

葛利斯，「回答有關立體主義的問卷」，一九二五年[44]

立體主義？由於我從未有意的，且在深思熟慮後，要做一立體派畫家，而只是因爲循著某些方向去做以致被歸納，所以我從未像某些圈外人士在採用前就思考過那樣去想其原因和特性。

今天我清楚地意識到，一開始，立體派只是一種描繪世界的新方法。

藉著對印象派畫家所用的那些瞬間即逝的元素的自然抗拒，畫家覺得有在描繪的物體中尋找較爲穩定的元素的必要。而他們選擇了那類經由瞭解而存留腦中，不會變動不斷的元素。他們將瞬間的光線效果替換成，比方說，他們所認爲的物體的局部色彩。而形式上的視覺外觀，則替換成他們所認爲的這種形式的眞正品質。

然而那導致了一種純粹敍述性、分析式的畫面，因爲所表現出來的唯一關係即是畫家的智力和物體間的，而物體之間却永遠不會有任何實際的關係。

另外，每種智力活動的新分支都從敍述做爲起點，這是十分自然

的：亦即，從分析、歸類爲起點。在物理成爲科學之前，人類就已敘述、歸納物理現象了。

現在我很了解，立體主義開始時只是某種分析，其中的繪畫成分不比物理中物理現象的描繪更多。

但現在所有稱之爲「立體派的」美學元素都可由畫中的技巧測出，現在，昨日的分析已由物體間各種關係的表達方式而變成綜合，這種指責就無效了。如果一向稱之爲「立體主義」的只不過是其外在，那麼立體主義就已消失了；如果是一種美感，那麼就已被吸收進繪畫了。

所以你想，這時我怎麼會認爲有「有時以立體派風格，有時以另一種藝術風格」來表達自己的可能性呢？因爲對我而言，立體主義根本不是一種風格。

立體主義不是一種風格而是一種美感，甚至是一種精神狀態；因此，就無可避免和當代思想的各種聲明有關。創造一種獨立的技巧或風格是可能的，但不能創造整個錯綜複雜的精神狀態。

但現在我知道我還是給了你我個人繪畫發展的大概情況，而不僅僅是回答你的問題而已。

雷捷，摘自〈機器的美感〉，一九二四年㊺

「現代人愈來愈生活在一種幾何佔優勢的秩序中。」

「人類在機械或工業上的一切創造都根植在幾何的意向上。」

我特別想提一下這個使四分之三的人類盲從，且讓他們完全無法對周遭的美醜現象做一自由判斷的「偏見」。我相信一般的造形美是能完全擺脫傷感、敘述或模仿的價值的。每個物體、繪畫、建築或裝飾的構造都有自身的價值；它是完全絕對的，且和它正巧描繪的對象毫

無關係。

　　如果對「藝術品」那先入爲主的觀念不是像膠布一樣地蒙蔽了他們的眼睛的話，許多人對「沒有藝術傾向的」一般物體之美都很敏銳。不良的視覺教育造成了這種傾向的原因，就像現代那種對分類——不但將人也將工具分類——不惜任何代價的狂熱。人「害怕自由的思考」，然而這却是唯一能接受美的精神狀態。他們是這個批判、多疑且知性時代的受害者，竭盡全力去了解而不信賴自己的感覺。「他們對藝術僞造者有信心」，因爲他們是專家。身分和殊榮迷惑且干擾了他們的眼光。我在這兒的目的是試著證明：沒有可以歸爲「階級制度」的美；那是可能犯的最嚴重的錯誤。美無處不在，在你對瓶瓶罐罐的安排，在你廚房的白牆上，這些可能比你在十八世紀沙龍或官方美術館中的都更多。

　　因此我想說一下新的建築秩序：「機械時代的建築」。一切古代和現代的建築也都是從幾何的意向上進展而來的。

　　希臘藝術裏，橫線是用來操縱的。這影響了整個法國的十七世紀。羅馬式風格：直線。哥德時代實現了一種通常在曲線和直線間變化中做得最好的平衡；它甚至還獲得了驚人的東西——一種會動的建築。有些哥德建築正面波動得有如一幅動感十足的繪畫；這是互補線和對比線交織的結果。

　　可以這麼認定：如果界定出體積的線條間的關係，以一種和以前建築互相呼應的秩序來平衡時，機器或大量製造的物體可以是美麗的。因此，我們面對的不是一個本質上的新現象，而只不過是像以前一樣的建築證明。

　　我們面對一切結果，亦即「機械創造的目的」時，問題就會變得

比較微妙。如果以前建築上紀念碑的目標是美感先於實用，那麼不可否認地，在機械的秩序裏的首要目的就是應用，嚴格限定在應用。一切都以最大的精確針對應用的目的。「然而，應用的傾向並不妨礙美的境界的獲得。」

汽車造形的演進就是我這觀點的一個顯著的例子；而更奇特的事是，機器愈改良它的實用功能，就變得愈美。

那就是說，直線一開始就佔優勢，和其目的相反時，就非常醜陋——我們在尋找一匹馬。這叫做無馬的馬車。但由於速度的需要而變得較低較長時，由於最後以曲線平衡後的橫線佔優勢時，就成為邏輯上建造得合於目的的一完美整體。

但是我們不可從美麗和實用在車上的這個關係總結出：實用上的完美一定暗示著美感上的完美。我不否認這還可能是倒過來的。我見

63　雷捷，《自畫像》，1922 年，素描

過，但不記得了，無數強調實用而破壞了美的例子。

單是機會就控制了大量製造出的物品的樣子。

雷捷，摘自〈新的寫實主義──物體〉，一九二六年**❹**

在景觀或電影這方面的一切努力，都應著重在顯示「物體」的價值──甚至犧牲主題和一切其他所謂詮釋的攝影元素，無論是些什麼。

目前所有的電影都是浪漫的、文學的、歷史的表現派等等的。

如果你高興的話，讓我們忘記這一切，而想想：

煙斗─椅子─手─眼─打字機─帽子─腳，等等，等等。

讓我們想想這些東西以本來的樣子──單獨──在螢幕上所能提供的，其價值由各種已知的方法而增加。

在這陳列裏，我特別包括了人體以強調一事──即在新寫實主義中，人類、人的特性只有在這些肢體中才有意思，而這些肢體不應看得比其他列出的物體更重要。

強調技巧是為了孤立物體或物體的局部，且以尺寸最大的特寫讓鏡頭呈現在螢幕上。一件物體或局部無窮地放大後，就給了它前所未有的個性，而在此情況下，就可以成為一種全新的抒情和造形力量的工具。

我堅信在電影發明之前，沒有人知道一隻腳、一隻手、一頂帽子中所蘊藏的潛能。

當然，眾所周知，這些物體是有用的──人們對它們是視而不見。在螢幕上它們可以被仔細地觀看──可以被挖掘──且只要呈現得當，人們就會發覺它們具有造形和戲劇方面的美。我們生在一個專業化──專業人員──的時代。如果大量製造出的物體整體上製作優良，

加工精緻——這是因爲它們是由專業人員製造和檢驗的。

　　我提議將這公式應用到螢幕上，且研究蘊藏在放大的局部裏，（當作特寫）放映在螢幕上，從動態和靜態的每個觀點深入、觀察和研究後的造形潛能……

　　我再重複一次——此文的整個要點就在於：有力的——「物體」壯觀的效果目前完全被忽略了。

❶摘自剎爾門,《法國年輕派繪畫》(巴黎: Société des Trente, 1912), 第41-55頁。(刊登於11月)

剎爾門對立體主義不像阿波里內爾那麼積極地擁護; 因此他書中只有一章專講這個。他的藝評和幾篇藝術家專論所牽涉的風格和藝術家都極廣, 而基本上比另一位詩人的文章較具歷史性。他對包圍著「洗滌船」那一羣人的描寫, 參見他的小說 *La Négresse du Sacré-Coeur* (巴黎: N. R. F., 1920)。

❷可能來自 Hermes Trismegistus (希臘文,「三倍的偉大」), 希臘─埃及的神, 他的三項才能相當於祭司, 宗教的給予者; 相當於國王, 政治、藝術、法律和工業的給予者; 最後, 相當於哲學家, 語言、寫作、自然的奧祕──包括煉金術──的給予者。煉金科學或藝術,「煉金的藝術」, 即以他命名。

阿波里內爾1909年的一首詩 Crépuscule 用到 "l'arlequin trismégiste" 這個名詞。卡莫迪 (Francis Carmody) 相信這個字一用在小丑身上, 他就會變成某種魔術師。

❸表面互相平行的物體。在幾何學中, 六邊稜柱體的表面是互相平行的。

❹剎爾門大約是指那件據說發生於1908年10月1日秋季沙龍評審時的事。據阿波里內爾的版本 (*Les Peintres Cubistes* 一書中第七章提到), 馬蒂斯向評論家瓦塞勒描述布拉克的繪畫為「小立方塊」。這個名詞, 瓦塞勒第一次是用在版畫上, 但不是剎爾門所說的第二天, 而是六個星期後的11月14日。起因是瓦塞勒對布拉克在康懷勒畫廊展覽, 也是他立體繪畫第一次展出的評論。(見以下康懷勒的記事。)他在《布拉斯報》(*Gil Blas*) (1908年11月14日) 中寫道:「畢卡索和德安令人困擾的典範把他變硬了。塞尚的風格和對埃及靜態藝術的記憶也許也讓他揮之不去。

他架構了極端簡化、變了形的金屬人物。他藐視形式，將一切——位置、人物和房子都減縮到幾何圖解，立體方塊。」

瓦塞勒（1870年生）是一出色且博學的作家，在這份影響廣披的報紙任藝評家多年。雖然他本人的品味極保守（1912年夏巴斯〔Paul Chabas〕的《九月之晨》〔September Mom〕展出時，他還讚美有加），且後來又激烈地攻擊立體派，他的評論卻奠定在銳利的觀察和儘管過時卻清楚界定的標準上。

❺原載於格列茲和梅金傑合著的《論立體主義》（巴黎：Figuière，1912）（12月出版）。此處英譯自《立體主義》（Cubism）（倫敦：Unwin, 1913）。第三和第五部分此處刪去。再版時取得梅金傑先生和格列茲先生某種許可，他們首肯對該書的刪選，也得到T. Fisher Unwin之英譯版權繼承者Ernest Benn有限公司的許可。

該文寫於1912年，時當立體主義成為識多見廣的大眾和新聞媒體間最具爭議性的主題。立體派畫家1911年第一次集體在獨立沙龍展出，而幾個星期後阿波里內爾公開代他們接受了「立體派畫家」這個字眼。這個包括了布拉克和畢卡索之外所有的立體派藝術家的團體，受到廣泛的討論和理論的規劃。此書結集時，他們羣聚於維雍在普脫的工作室，評論家和詩人也參加了。

由於這個團體稱之為「立體派畫家」，許多團員都覺得有必要答覆針對他們而來的猛烈抨擊。因為葛利斯和梅金傑是團體討論時的主席，且十分在乎大眾對此運動的反應，所以身負起解說的工作。因此論文中才有那種說教的語氣和他們對早期大師的提及。

他們在書中加了大部分立體派藝術家的作品，如下：格列茲、梅金傑、雷捷，每人五張；羅倫辛、杜象、畢卡

比亞，每人兩張；塞尙、畢卡索、德安和葛利斯各一張；布拉克，無圖。他們的選擇強調了他們和畢卡索及布拉克的分化，後二者沒有在沙龍展出，也沒有參加立體派藝術家的聚會。

❻這個意念是由黑迪布蘭德（Adolph von Hildebrand）引申出來的，他聲稱道：觀者觀看自然裏一件離他很近的物體時，每次只能焦距於一點，而只有在無數次定焦後，才能捕捉住該物的全貌。相反地，他看一件藝術品中的物體時，則是在看藝術家控制下的相似空間。這個空間「提供唯一一眼之間就能了解的形式」。而物體在自然裏的這個情況，每一部分都有自己的「集中」和「適應」，而在藝術裏，却只有其中一個。《藝術形式的問題》（*Das Problem der Form in der Bildenden Kunst*）（史特勞斯堡：Heitz, 1893）（英文版：紐約：Stechert, 1907）。

❼和秀拉的理論——色彩可以放在一個從冷到暖，線條從被動到主動，而色調從亮到暗的尺度上來看，而這些可以喚起從哀到樂的心情——互相比較。梅金傑以新印象主義的風格畫了好幾年才變成立體派畫家的。

❽原載於《時報》（巴黎），1912年10月14日。轉載於《阿波里內爾：藝術年鑑（1902-1918）》，布魯涅格編輯（巴黎：Gallimard, 1960），第263-266頁。蘇尼亞・德洛內（Sonia Delaunay）夫人手上一個年代較晚的手稿提供了一個稍微不同的版本，刊登在法蘭卡斯朵（Pierre Francastel）的《立體主義之於抽象藝術》（*Du cubisme à l'Art abstrait*）（巴黎：S.E.V.P.E.N., 1957），第151-154頁。目前的英譯來自原稿，而後來版本所添的部分附在括弧內。這後來的手稿，阿波里內爾在他1913年1月於柏林的暴風雨畫廊（Sturm Gallery）演講時曾用過。

❾烏拉曼克謂這次見面是在1900年底，他還在服役的時候。

見他的《死前的肖像》(*Portraits avant décès*)（巴黎：Flammarion, 1943），第211-215頁。德安早在1901年給過烏拉曼克幾封信，證實了烏拉曼克的日期。見德安，《給烏拉曼克的信》(*Lettres à Vlaminck*)（巴黎：Flammarion, 1955）。

❿烏拉曼克在他的自傳《危險的轉變》(*Tournant Dangereux*)（巴黎：Stock, 1929）中，聲稱他是藝術家當中第一個欣賞並收藏非洲黑人雕刻的（哥德沃特將日期訂在1904年）。據他說，他在一小酒館看到兩件雕像，立刻發生興趣，買了下來。當時他認為這些雕像可比於他和友人已經知道的地方民俗藝術。

⓫在最初的，也就是第一次發表的版本裏，阿波里內爾寫道，馬蒂斯那個預言性的字眼出於畢卡索、布拉克和其他幾個立體派藝術家的繪畫，這個錯誤在後來的版本裏他單獨提到布拉克時，即經訂正。傳說，布拉克其實有六幅畫提交1908年秋季沙龍的評審委員會。阿波里內爾提到獨立沙龍藝術家，是和布拉克首次在沙龍展出的一幅立體派繪畫有關。

⓬阿波里內爾正式接受立體派藝術家這個名詞，是在1911年6月布魯塞爾一本《獨立派》(*Les Indépendants*)展覽畫冊的序言裏。

⓭原刊載於阿波里內爾的《立體派畫家：美的沉思》(*Les Peintres Cubistes: Méditations Esthetiques*)（巴黎：Figuière, 1913）。此處英譯自阿貝(Lionel Abel)的《立體派畫家：美的沉思》(*The Cubist Painters: Aesthetic Meditations*)（紐約：Wittenborn, 1944）。第一章以及羅倫辛的部分刪去了。

此書作為立體派文件而言，常評估過高，而在當代繪畫的見解方面又評估過低。現在看來，大部分是由於布魯

涅格對手稿起源（《阿波里內爾：立體派畫家》，連同謝佛里葉〔J.-Cl. Chevalier〕〔巴黎：Hermann, 1965〕）研究絕佳的結果，阿波里內爾原將此書命名爲「美的沉思」，作爲他藝術評論的一本集錦，而非專論立體派的。這個題目他曾用於該書出版前一個月，1913年2月8日《生活》（La Vie）雜誌上的一篇文章，文內用了該書前面的大部分（而這部分在1912年春初編此書時，却以另外的標題刊載於《巴黎之夜》上）。雖然他原用「美的沉思」作爲書名，後來却又在下面加上副標題「立體派畫家」。於1912年秋他校訂封面加進立體派的資料時，不知是他還是發行人將標題大爲縮小且置於括號內，同時將副標題加大，吸引了整個版面。因此，雖然標題原來的順序仍然照舊，位置較低的「立體派畫家」却顯然是發行人想將該書推出的標題。然而這個標題只出現在書內兩張扉頁上，而每頁的標題仍用「美的沉思」，顯示這是後來的改動，可能到最後只有兩張扉頁能夠改動。該書出版後兩年，阿波里內爾還把書名倒過來稱爲「美的沉思，立體派畫家」（見布魯涅格，《藝術年鑑》〔巴黎：Gallimard, 1960〕，第468頁）。

阿波里內爾的意思又可以從文中「立體主義」一詞出現次數這簡單的統計調查窺得。在書中前六章他討論新繪畫的美學時，「立體主義」一次也沒用過。即使在討論畢卡索、布拉克或其他五位畫家的文章裏，也沒用到。整個手稿第一次書頁校訂時，立體主義只提到過四次——和梅金傑、葛利斯和格列茲有關——然後只描述他們對該流派如何忠貞。

到後來（1912年9月之後）阿波里內爾才加進兩小節討論立體主義，且試著解說他對該運動有名的四個分類。這兩節是第一部分的第七章，乃立體主義的簡史，接著是

四個分類，以及在書尾的一個短註，將四個分類擴充，加進了許多別的藝術家和多數的藝評家。簡言之，阿波里內爾顯然在完成該書後才鄭重考慮加入立體主義的內容。

雖然如此，阿波里內爾對他通常只稱爲「新繪畫」的改革作了非常精闢的分析。這些改革正是畢卡索和布拉克所創的立體派手法：拼貼、著色的字母、外來物體在繪畫中的運用，以及在二度空間的平面上對三度空間物體的描繪。但由於他在畢卡索那篇文中論述這些手法時並沒有提到立體主義這個字，因此在他心中，立體主義這個字似乎和那批在沙龍中示範的畫家──立體「流派」──比兩個創始者的關係更密切。因此我們可以斷定阿波里內爾的興趣主要在繪畫中的改革，對此他深具眼力，但他不是立體派運動的護衛之士。

全書分爲兩部分。第一部分以「關於畫家」爲標題，包括七章 (22頁)，幾乎全是阿波里內爾1912年春爲《巴黎之夜》雜誌所寫的轉載或校訂文章（他當時是和比利〔André Billy〕、達理斯〔René Dalize〕、剎爾門和屠德斯克〔Tudesq〕一起修訂的）。

第二部分，也是該書佔篇幅較多的部分 (53頁)，以「新畫家」爲標題，包括以十個畫家爲主的十個小節，幾近一半是轉載自其他來源，其餘的不是在第一回的草稿中就寫好的，就是在書頁校訂的部分加添上去的。藝術家以下列次序出現：畢卡索、布拉克、梅金傑、格列茲、羅倫辛（此處刪去）、葛利斯、雷捷、畢卡比亞、杜象，以及在補訂中加入的雕刻家杜象－維雍。盧梭是編在羅倫辛那一節。

阿波里內爾在插圖方面很公正，(除了盧梭的作品沒有附圖外) 每個討論到的畫家都登四張作品，還刊出梅金傑、

格列茲、葛利斯、畢卡比亞和杜象的照片。

對該書的起源更詳盡而具說明的研究，見（上述）布魯涅格的兩本出版品。

⑭第二部分改編自〈現代繪畫的主題〉（Du sujet dans la peinture moderne），《巴黎之夜》，I，（1912年2月），第1-4頁。

⑮第三、四、五部分改編自〈現代繪畫〉（La peinture moderne），《巴黎之夜》，III，（1912年4月），第89-92頁，及IV，（1912年5月），第113-115頁。

⑯經常造訪「洗滌船」、並且參加普脫團體會議的普林賽（Maurice Princet）是數學家及一保險公司的統計員。他在繪畫上是一有造詣的業餘畫家，但他在討論時也貢獻出自己對非歐幾里德幾何方面，甚至四度空間和立體派新繪畫空間觀念兩者關係間的思索。梅金傑和葛利斯一度在普林賽的指導下研究幾何，以探討這些可能性。

某些評論家曾推測立體派畫家對物體的描繪受了這些新幾何觀念的影響，而某些藝術家的言論似乎支持了這樣的信念。但梅金傑說得很清楚，即他們在幾何上的興趣絕不是其繪畫改革的來源。1910年他寫道，畢卡索「確定了一種自由而移動的觀點，靈敏的數學家普林賽由此演繹出一整套幾何學。」（《牧羊神》[巴黎]，1910年10-11月，第650頁）這種態度由1952年5月梅金傑和我的一席談話加以證實，梅金傑聲明他們對「繪畫的意念需求得比三度空間的更多，因為這些意念只顯示出一件實體在某個時刻可見的觀點。立體派繪畫……需要一個比第三度空間更大的空間以表達物體的綜合觀點和感覺。這只有在一切傳統的空間都被一『詩意』的空間取而代之時才有可能。」

⑰在這段阿波里內爾為該書所寫且加插在先前手稿的段落

中,他將他對第四度空間的觀點修飾成和1912年4月那篇原文,以及1913年2月8日,《生活》雜誌, VI(巴黎)上所說的一樣。

❸根據《巴黎之夜》中的資料改編並重撰(1912年5月),第113-115頁。

❹根據阿波里內爾的摘記,這一章的開頭,立體派的簡史,已加進1912年9月的書頁校訂中。據布魯涅格,這是以1912年10月10日刊登在《在搜尋者和觀光者之間的人》(l'Intermédiare des chercheurs et des curieux)上的一篇文章為大綱的(巴黎)。

❹阿波里內爾在該書第一部分以很長的篇幅討論「新繪畫」(但沒有提到任何名字),但這是第一次提到立體主義這個字。

❹阿波里內爾出名但令人困惑的四個立體主義分類,自付梓以來即遭到猛烈指責。但在那些只看字面的人心中也造成極大的混淆。從阿波里內爾後來的評論中看來(見布魯涅格),他似乎並不是要下斷語,而就像他對第四度空間那種含混的附註,只不過想激發起繪畫中新方向的精神。

該注意的是,他的分類第一次是在1912年10月11日「黃金分割」首次展覽的一項演說「立體主義的四等分」裏提出的。該展正是由那些反對畢卡索和布拉克的立體主義藝術家們籌備的,他們還試圖界定基本上動機更為知性的新方向的範圍。他們談論幾何(一如他們為這個團體所取的名字所顯示的),「純」繪畫,以及當作形式的基本成分的色彩。立體主義從1911年春以來在四個沙龍造成的醜聞已煙消雲散了,所以幾個月後阿波里內爾才得以寫道(但很快就收回了),「立體主義死了,立體主義萬歲」。「黃金分割」展覽正確地說不能稱之為立體派

的聲明，而是代表1909-1911年間立體主義改革開創出的
方向的多面性，即在如此不同的藝術家如杜象、維雍、
畢卡比亞、和弗雷斯納的作品中所見的。當然，這也代
表了正統立體派藝術家如梅金傑、格列茲、雷捷和葛利
斯，但展覽的性質已由一種新的意識奠定。

然而，阿波里內爾盡力描述立體主義的普及時，他幾乎
將每個當代的藝術家都硬套進他的分類中，連馬蒂斯、
盧奧、薄邱尼和羅倫辛也在內。在書中最後的摘記中，
他還依照四個分類列出大部分的批評家。因此這全新的
章節中，在大力支持的觀眾面前所作的熱情、却不正式
的演說的精神,要比謹慎地去區分風格的企圖來得強烈。

㉒此節的第一部分來自〈年少派：畫家畢卡索〉(Les jeunes:
Picasso peintre)，《翩筆》(巴黎)，1905年5月14日，寫於
詩人遇見畢卡索之後不久。除了最後短短的三段稍作刪
節外，其餘均一如最初所寫的轉載。

㉓該章其他有關畢卡索的部分刊於《路標》，I，3，1913年
3月14日，該書出版前三日。

㉔「彩紙，報紙」這些字是阿波里內爾用普通書寫法加在
該書印就的校訂本上的。布魯涅格和謝佛里葉在他們附
註的版本上評道（第112頁）：這證明阿波里內爾剛才學
到拼貼，便急於在他的書中提及。

㉕這一段落摘自阿波里內爾在康懷勒畫廊展覽目錄上論布
拉克的幾個零碎片段(1908年11月9-28日)。基本上他為
了該書而改編了長篇的節錄或整段的正文。目錄之評論
是布拉克立體派繪畫第一篇有分量的文章。

㉖希涅克在《從德拉克洛瓦到新印象主義》一書的開白場。
論新印象主義的這幾段是以阿波里內爾在《強硬分子》
對希涅克一書的評論，1911年8月7日，轉載於布魯涅格
的《藝術年鑑》，第192-193頁。

㉗此文是阿波里內爾幾篇評論獨立沙龍的第一篇(《強硬分子》，1911年4月20日)。盧梭於1910年9月4日去世，該沙龍即為他安排了一場繪畫紀念展。他們分派到一間深具意義的場地，即42室，在立體派藝術家第一次集體展出、帶有歷史性的41室，和其他風格前進的年輕藝術家的43室之間。

此文以稍微不同的形式轉載於《巴黎之夜》上，第20期(1914年1月15日)。

這在《立體派畫家》中並沒有冠以不同的標題，只放在羅倫辛(不包括在此)之下，而之前之後都有論羅倫辛的段落。雖然書中討論到的每個藝術家，作品都有插圖，但却沒有盧梭的畫作。

㉘盧梭住在蒙帕那斯車站以南的布萊聖斯區(Plaisance)。

㉙據說盧梭從軍時，曾在墨西哥服過役。某些歷史學家附和阿波里內爾，將他的叢林之景歸之於這種法國佔領區的回憶，但最近謝賽(Charles Chassé)挖掘出軍事紀錄，證明盧梭從未到過該地，而他畫中的花卉樣式不是太籠統，不能歸為當地的，就是這些花卉在盧梭經常作畫的植物園中也找得到。

㉚畢卡比亞本身的理論考慮到他那幾近抽象繪畫裏的「音樂」性，這兩個人曾經討論過的主題。參見他的〈一個立體派藝術家筆下的立體主義〉，《贊成和反對，紐約和芝加哥舉辦的國際展覽之評》(*For and Against, Views on the International Exhibition Held in New York and Chicago*)[軍械庫之展](紐約：美國畫家和雕刻家協會有限公司，1913)。

㉛美國舞蹈家(1862-1928)，拋棄傳統的技巧而採取隨意流動、蛇行般的動作，並輔助以寬帶和彩色的燈光。她九〇年代在巴黎備受歡迎，成為「新藝術」追求那種抽

象得幾乎脫離肉體的感性和韻律動作的典範。許多藝術家，包括羅特列克和謝瑞（Jules Chéret）都畫過她。

㉜杜象－維雍最近在該沙龍展過建築模型和草圖，而阿波里內爾在他的書中登了兩件。

㉝原刊載於《立體主義之外的道路》（*Der Weg zum Kubismus*）（慕尼黑：Delphin, 1920）。此處由阿隆森（Henry Aronson）英譯自《立體主義的興起》（*The Rise of Cubism*）（紐約：Wittenborn, Schultz, 1949），第5-16頁。

原文寫於1915年，時當原居瑞士的德人康懷勒（1884年生）在他大量的藝術收藏被法國政府沒收後被迫離開法國之際。無論從他深具影響力的畫商活動，還是他數量豐富的寫作來看，他都是立體主義的軸心人物。這個最接近藝術家和詩人的人，很幸運地既具歷史亦富批評的頭腦。

他年輕時就離開了德國，1907年在近麥德林(Madeleine)的維農路（rue vignon）開了一家小畫廊。他很快就挖掘出畢卡索，買下其畫作，而在1914年他的財產被法國政府侵佔之前，對畢卡索的作品都是獨家代理。他在自己的畫廊裏也展過布拉克、德安和葛利斯的繪畫，但他也將他們的作品送往國外的許多展覽。布拉克1908年的首展也是這家小畫廊最後一次正式的展覽，因為康懷勒只想把他旗下畫家的作品提供給少數幾個收藏家，主要是口味傾向於這種藝術的德國人、俄國人和美國人。布拉克1908年後就不再提供作品給那些沙龍了，畢卡索却沒有這樣做，而康懷勒最近說道，他自1908年展覽目錄後就再也沒有在宣傳上花過一毛錢。

㉞引自柏格斯(Gelett Burgess)，〈巴黎的狂人〉，《建築紀錄》（*Architectural Record*）（紐約），1910年5月，第405頁。

㉟原刊載於《南北》（*Nord-Sud*）（巴黎），赫維地編輯，1917

年12月。英譯自《藝術家論藝術》，哥德沃特和崔福斯編
輯。1945年Pantheon Books, Inc. 版權所有。經Random
House, Inc. 分公司Pantheon Books, Inc. 獲准後再版。

❸❻節錄自華里葉（Dora Vallier），〈布拉克，繪畫和我們〉，
《藝術札記》（巴黎），XXIX，I（1954年10月），13-24。
此處由夢卡芙（Katherine Metcalf）英譯。

布拉克在藝術上的意念幾乎全由格言具體表現出來，從
頭到尾少有變化。他有一次把它們形容成有素描簿一樣
的目的──一個他可以求取添補的意念儲藏庫。

❸❼摘自薩雅斯的訪問。譯文經畢卡索過目後，以〈畢卡索
說〉登在《藝術》（紐約），1923年5月，第315-326頁。
薩雅斯是墨裔美籍漫畫家，批評家，屬於史提格利茲的
圈子和攝影─分離畫廊(Photo-Secession Gallery, 即後來
的「291」)。畫廊1911年出版了一輯和畢卡索在美國首展
有關的論畢卡索的冊子，他是撰稿人，後來他成為現代
畫廊的負責人，該畫廊1915年開幕，展出畢卡索、布拉
克和畢卡比亞。他解釋新繪畫的那本書《現代造形表現
演進的研究》（A Study of the Modern Evolution, 1913）中
提到格列茲和梅金傑的《立體主義》一書，另外他還寫
了〈非洲黑人藝術，在現代藝術上的影響〉(1951)，是
這方面以英文撰述的第一篇研究。阿波里內爾和其友人
與薩雅斯很熟，因為他1910至1914年間大部分時間都住
在巴黎，且有幾幅漫畫，包括阿波里內爾和史提格利茲
在內，登在最後一期的《巴黎之夜》上（1914年7-8月）。
因此他1923年訪問畢卡索時已有充分準備。

❸❽摘自丹尼爾─亨利·康懷勒的訪問，1933年12月2日，登
在《重點》（Le Point）上 (Souillac)，XLII, (1952年10月)，
24。

❸❾雖然《亞維儂姑娘》（紐約現代美術館）畫於1907年，標

明了立體主義的萌芽,這却是畢卡索第一次直接提到它。他的話雖然是後來才說的，却似乎值得刊印出來。另外參見剎爾門1912年這畫正在畫時的描述。

❹左佛斯的訪問，以〈和畢卡索的一席談話〉登在《藝術札記》(巴黎)，X，7-10，1935年，173-178。此處英譯採自小巴爾的《畢卡索：五十年的藝術》(*Picasso: Fifty Years of His Art*)，紐約現代美術館1946年的版權，經其同意後再版。左佛斯1935年在 Boisgeloup 與畢卡索的一席談話後立即記下這話。畢卡索過目了摘要，非正式地批准了。上述是根據艾文斯(Myfanwy Evans)的翻譯。畢卡索的密友左佛斯，是1926年創刊的《藝術札記》的編輯。就當代藝術而言，此乃當時領銜的歐洲雜誌，左佛斯在其中發表了無數他論畢卡索的文章，和他藝術的圖片。

❹此處由傅洛斯(Angel Flores)英譯自倫敦版(第145-147頁)：《畢卡索，親密之肖像》(*Picasso, An Intimate Portrait*)(紐約：Prentice-Hall，1948；倫敦：Allen，1949)。原稿稍後刊登在沙巴特斯(Jaime Sabartes)的*Retratos y recuerdos*(馬德里：1953)。

沙巴特斯是畢卡索年輕時在巴塞隆納和巴黎的密友，之後長期分開，於1935年才又和他會面。這次他們住在一起，沙巴特斯擔任起祕書和忠實伴侶的角色。畢卡索這本傳記是在藝術家本人的建議下進行的，是記載他一生事件最詳細的一本。

❹摘自華諾的訪問，《藝術》(巴黎)，1945年6月29日，1和4頁。來自《畢卡索：五十年的藝術》。

❹原刊載於《新精神》(*L' Esprit Nouveau*)(巴黎)，5，1921年2月，533-534。此處由古柏(Douglas Cooper)英譯自倫敦版(第138頁)，丹尼爾─亨利・康懷勒，《葛利斯，

其生活和作品》(*Juan Gris, His Life and Work*)(倫敦:
Lund Humphries, 1947, 紐約: Valentin, 1947)。經巴黎
的Gallimard 版本同意後使用。

葛利斯的理論反應出一件事, 就是他到1911年後期或「綜
合」時期才參與立體派運動, 開始畫畫。大戰過後, 該
運動經廣大認可時, 《新精神》的編輯們才從藝術家那兒
尋求出立體主義的解釋。

❹原以一份問卷的答案發表, 〈立體派藝術家之間〉, 於《藝
術生活雜誌》(*Bulletin de la Vie Artistique*), 費尼翁(Félix
Fénéon)、詹納等編(巴黎), VI, I(1925年1月1日), 15
-17。英譯選自康懷勒的《葛利斯》, 第144-145頁。詹納
以這一系列的訪問作為《立體主義的藝術》(*L'Art Cubis-
te*) 一書的大綱 (巴黎: Moreau, 1929)。

❹摘自《現代努力雜誌》(*Bulletin de l'Effort Moderne*)(巴
黎), I, 1和2, (1924年1、2月), 5-9。

❹摘自《小評論》(*The Little Review*)(巴黎) XI, 2 (1926
年冬季), 7-8。

5

未來主義

簡介 ❶

　　一九〇九年二月二十日，精力
充沛的雙語詩人兼編輯馬利內提，
也是備受爭議的文學雜誌《詩刊》
（*Poesia*）（米蘭）的發行人，在巴黎
《費加洛日報》（*Le Figaro*）的頭版
一篇火藥味十足的宣言裏宣告了未
來主義 (Futurism) 的運動。未來主
義這個名詞勾起了世界各地作家和
藝術家的幻想，一如馬利內提堅持
藝術家該背棄以往的藝術和傳統程
序，而著眼於發展中工業都市裏那
種生氣蓬勃的熱鬧生活。一九〇九
年，義大利一羣以馬利內提爲中心
的畫家和詩人聚在一起，將他宣言
中對視覺藝術的含意構思了出來。
一九一〇年二月，他們先發表了一
個總宣言〈未來主義畫家的宣言〉，
然後三月又發表了一較爲明確的

〈未來主義繪畫：技巧宣言〉。但要到那年後來，第一次簽署人中最重要的三位——卡拉（Carlo Carrà, 1881-）、薄邱尼和魯梭羅（Luigi Russolo, 1885-1947）——的繪畫才在形式上顯出和技巧宣言設定的程序一致的革命性變化。最初，彭沙尼（Aroldo Bonzagni）和羅曼尼（Romolo Romani）也都在宣言中署了名，但很快就退出了，而在巴黎工作的塞維里尼加入了薄邱尼、卡拉和魯梭羅，形成未來派畫家環環相扣的組織。

　　未來主義運動在繪畫方面常被誤認為立體主義的一個分支。其實，無論在根基和目標上都非常不同，反而和最後稱之為表現主義的德國繪畫中的新運動，關係還更密切。誤會一部分是起於巴黎畫家看技巧宣言時，腦中即有揮之不去的立體主義分析程序。而這羣義大利畫家，一如巴黎派堅持其在藝術上的領銜地位一樣地力保其獨立性，再三地

64　未來派藝術家在巴黎，1912年(左至右：魯梭羅、卡拉、馬利內提、薄邱尼、塞維里尼)

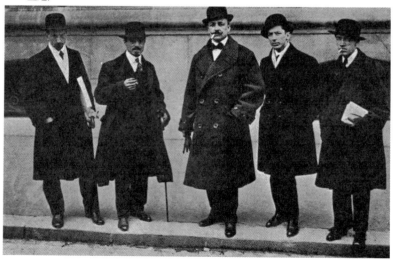

在刊登於佛羅倫斯 *Lacerba* 報上的文章裏憤怒地指出其中的差別。然而誤會根深柢固，因爲幾位未來派畫家——薄邱尼、卡拉、蘇菲西（Ardengo Soffici）和塞維里尼（住在巴黎，一開始就很熟悉立體主義），移植了立體主義形式語言的外觀，藉此達到他們自身的目的。薄邱尼和卡拉一九一一年接觸到立體主義繪畫，先是透過刊物，後於秋天在塞維里尼的帶領下前往巴黎。然而這種相似是表面的，且正如卡拉在下文中所說的，他們的繪畫無論是目標或效果都不一樣。

第一次大型的未來派畫展在米蘭舉行，一九一一年四月三十日開幕。一批未來主義繪畫自一九一二年二月在巴黎伯漢─強恩（Bernheim-Jeune）畫廊展出後，就在歐洲主要的中心巡迴展出，引起紛紛的議論，在羣眾和藝術家身上都產生了同樣的影響。英國、德國、荷蘭都辦了展覽，展覽的圖片說明也流傳甚廣，連美國的新聞界都出現了。一九一三年塞維里尼在倫敦舉行了一次個展，而薄邱尼一九一二年四月發表了一篇革命性的未來派雕塑宣言後，也在巴黎展出了他驚人而獨具創意的雕刻。

詩人和畫家並肩齊步，彼此間有許多相互的啓發。一九一二年馬利內提發表了他的「自由字句」詩，詩中的啓發性字句以不同的字體和尺寸印出來，用數學符號而非文法上的介詞連在一起，非常戲劇化地散在紙上。畫家們汲取了這個觀念，開始在畫中運用文字，但不是像立體主義那樣用其形式，而是聲音的啓發和額外的圖形聯想。

另外，音樂上的宣言也發表了，第一次是普瑞提拉（Ballila Pratella）於一九一二年七月提出，而魯梭羅也花了大量的時間用一組吵雜的機器來做實驗。他一九一三年三月發表了一篇宣言，〈噪音的藝術〉。也有一羣人拿攝影和電影來實驗。布拉格里亞（Anton Giulio Bragaglia）

一九一二年在羅馬發表了〈未來主義的動態攝影〉,而一九一六年九月又推出了他的〈未來主義電影的宣言〉,且拍製了一套完整的電影,*Perfido Incanto*。劇院表演也搬上了舞台,無論在震撼效果及強迫性的胡言亂語上都預示了達達派日後的活動。❷

年輕建築師聖艾利亞(Antonio Sant'Elia)一九一四年加入了未來派組織,並重新發表他該年於一本展覽目錄上的一篇鼓舞人心的現代建築方案,以作為未來主義的建築宣言。他傑出的設計和革命性的宣言,對年輕人一直都是一種啟發。他一九一六年死於戰爭。

未來主義「動力」即表現手法的原則,畫家對過程而非事物的強調(在這方面,他們引用柏格森的論點作根據),以及他們對直覺及其能將各方面的感官和記憶經驗以一種連貫的「並時性」(simultaneity)綜合起來的力量的強調,對其他運動都有深遠的影響:如構成主義及其各式各樣的分支,英國的渦紋主義(Vorticism),和隨後的達達派以及超現實主義。

到一九一四年底,未來主義的第一個時期已趨近尾聲;許多原來擁戴的人不但相互之間、且對馬利內提不斷地施壓都開始有所批評。隨著義大利一九一五年的參戰——馬利內提和其同黨所大力鼓吹的一件事——所有的藝術活動都停止了。薄邱尼和聖艾利亞都在戰爭中殉難了,魯梭羅也受重傷。戰後以馬利內提為中心,自稱未來派的這一羣,不管在藝術原則或作品素質上,都和運動的初始大相逕庭。然而,它生動的宣傳戰略却受到新政治領導階層的讚揚,而新的未來主義也就和法西斯主義認同了。

馬利內提，〈未來主義的基礎和宣言〉，一九○八年❸

　　我和朋友通宵不寢坐在東方枱燈下，圓頂銅燈罩上洞洞裏的星光有如我們的靈魂──因為他們也迸發出燈心般被套住的閃電。我們終於在華麗的東方地毯上踏掉了我們與生俱來的懶散，爭辯得超越了邏輯的極限，瘋狂地塗滿了一張又一張的紙。

　　一股無盡的驕傲充塞在我們的胸膛，因為我們那一刻覺得自己是遺世獨立的，警醒挺直得有如壯麗的燈塔，且將我們的守衛站崗向前推進，對抗從天上的陣營下望的敵星軍隊。只有我們和在巨艦的煉火前工作的司爐；只有我們和衝進高速行駛火車頭熾熱腹中的黑色幽靈；只有我們和顛撲著翅膀繞著城牆晃盪的醉鬼。

　　突然，我們在撼地而過的龐然雙層電車的巨響中出發了，燦爛地像村落過節時五顏六色的燈光，連氾濫的波河（Po）河床都突然震動搖晃起來，留下的瀑布經過洪水的漩渦，流進海中。

　　然後靜默就變得深沉了。但當我們聆聽那條老運河喃喃不斷的祈禱，以及在行將腐朽的宮殿長滿了青苔的潮濕地基上喀喇作響的骨頭時，我們突然聽到汽車在我們的窗下呼嘯。

　　「我們走吧！」我說，「朋友們，我們走吧！我們走出去。神話和神祕的理想終於被克服了。我們即將目睹人首馬身怪物的誕生，且很快會見到第一批天使飛翔！……生命之門一定要搖動才能試驗絞鍊和門栓！……我們起飛吧！注視地球上第一道曙光！沒有什麼比得上太陽玫瑰色的寶劍在千年的黑暗中第一次的決鬥光輝！……」

　　我們來到三隻鼾聲震天的野獸身旁，親愛地拍撫牠們的熱胸腔。我像屍架上的屍體一樣地在車上攤開四肢；但我在方向盤下──一把

威脅著我肚子的斷頭台之刀──立刻甦醒了。

一股瘋狂的憤怒襲來，使我們失去控制，把我們掃到粗糙深邃如河床的街上。東一扇西一扇窗戶裏病了的枱燈，教我們不信任自己衰弱的眼睛所做的錯誤計算。

我喊道：「氣味！對野獸來說，氣味就夠了！……」

而我們像黑色皮毛帶有白色十字斑點的年輕獅子一樣去追逐死亡，如此生動活潑地疾馳過紫色的天空。

然而我們沒有理想中的愛人將她高貴的臉伸向雲端，也沒有可以把我們扭曲得像拜占庭指環的身軀奉獻出去的殘酷女皇！除了一個欲望，即終於不需再憂慮我們極需的勇氣外，沒什麼好渴望的了！

我們加速前進，焦黑的車輪將台階上捲成一團的看門狗壓得像漿粉漿過、熨斗熨過的衣領。死亡，已經馴服，每次都趕上我，優美地向我伸出她的手掌，且會不時地躺在地上發出磨牙的聲音，從各個泥坑中拋來柔和的、愛撫的眼神。

「讓我們像脫去一層可怕的外殼一樣地拋棄理性，然後將自己像加了驕傲香料的水果丟進風那大張而扭曲的風嘴！讓我們向未知投降，非由於失望而是為了探測那荒謬的深坑！」

我才剛說完這些話，就突然像酒醉後腳步不穩地天旋地轉，彷彿狗咬自己的尾巴，然後一下子向我衝來兩個騎單車的人，在我面前擺動，就好像兩個勢均力敵卻互相牴觸的論調。他們愚笨的兩難論法（dilemma）正在我面前辯論著……多討厭啊！汪！我隨即停下──真嘔心──車輪還在空中，就被用力地拋進溝裏……

「噢！母性的水溝，髒水幾乎淹到頂了！美好的工廠排水溝！我貪婪地品嚐你營養的穢物，想起我蘇丹護士的聖潔黑乳房……我從翻

65　葛蘭廸（Alberto Grandi），《馬利內提
　　肖像》，1908 年，墨水畫

倒的車下爬出時——受了傷，且又髒又臭——感到喜悅的熾熱之鐵穿

過我的心房！」

　　一羣以釣竿做為武器的漁夫，和一些患有痛風的自然主義人士已

經擠在奇蹟旁了。他們耐性地、仔細地支起一面高架和巨形的鐵網，

網住了我那像擱淺的大鯊似的汽車。汽車慢慢地出現了，眞的有如鱗

片般地遮住了那麼堅固的沉重之軀，那麼舒適的柔軟座墊。

　　他們認為它，我的好鯊魚，已死了，但我的手一敲就能使它起死

回生，看吧！它又活過來了，又在有力的鰭下迅速前進了。

　　因此，臉雖被工廠排出的好廢料——金屬渣做的石膏，無用的汗

水，天上的煤灰——弄髒、瘀傷，手臂包紮起，我們卻毫不畏懼地向

地球上所有「活著」的人宣告我們首要的意圖：

　　1. 我們有意發揚危險的愛，能量的習性，大膽的力量。

　　2. 我們詩篇的基本元素乃勇氣，膽量和反叛。

　　3. 文學至今為止歌頌的都是沉思下的靜態，忘我和安睡，我們要

讚揚激進的動作，狂熱的失眠，奔跑，冒險的跳躍，碰撞和打擊。

4. 我們宣稱世界的光彩已因一種新的美感形式，即速度之美，而更形增加。一輛裝了大排氣管的賽車就像呼吸有爆炸性的蛇……一輛看來要衝過炸藥的賽車比《薩瑪席瑞斯女神的勝利》（*Victory of Samothrace*）還美。

5. 我們要唱歌讚美拿著飛輪的人，其橫貫地球的理想操縱桿把自己向有單獨軌道的路線推進。

6. 詩人必須花時間在溫暖、光亮和豐饒上，以擴大原生元素的熱力。

7. 只有在掙扎之中才有美感。沒有傑作是沒有激進的烙印的。詩作應該是一種激烈的攻擊，抗拒未知的力量，召喚它們伏在人類的腳邊。

8. 我們身在時代最遠的岬角！既然我們要打破不可能的神祕之門，那為什麼要往回看呢？時間和空間已在昨天死去。我們已活在絕對裏，因為我們已創出無處不在的永恆速度。

9. 我們要歌頌戰爭——世界上唯一真正的保健法——軍事主義、愛國主義、無政府主義的摧毀姿態，能殺人的美麗意念，以及女人的藐視。

10. 我們要摧毀美術館、圖書館，對抗道德主義、女性主義，和一切功利主義的懦弱。

11. 我們要唱工作、喜悅或反叛而激起的彌撒曲；我們要在現代的首都唱革命那五光十色、多音複調的澎湃之浪；軍械庫和甲板在其耀眼的電力月光下的夜的波動；貪婪的車站吞噬著噴煙的蛇；靠煙線懸掛在雲端的工廠；橋像魁梧的運動員，跨越在閃爍如兇殘利器般的

晴朗河水上；冒險的輪船追趕著地平線；闊胸火車頭約束了長長的鐵道，而螺旋槳像旗幟般鼓動的飛機那滑溜的飛翔，以及熱情觀眾的鼓掌。

我們是在義大利憤慨地說出這顛覆而煽動的宣言，以此，我們今天成立了未來主義，因為我們會將義大利從覆蓋在她上面不計其數的美術館裏那些數都數不清的墳場中解放出來。

美術館，墳場！……在許多彼此互不相干的物體的邪惡雜亂上，真的沒有兩樣。公家宿舍，是人永遠睡在可恨或陌生人身邊的地方。在同一間美術館中，畫家和雕刻家雙方的殘暴以形式和色彩的打擊互相廝殺。

像到過世家屬的墳上那樣一年去那兒一次，一年一次！……我們已這麼答應！……一年在《蒙娜麗莎》腳邊放一束花，我們這麼認

66 薄邱尼，《未來派在米蘭的一夜》，1911 年，素描（左至右：薄邱尼、普瑞提拉、馬利內提、卡拉、魯梭羅）

定！……但將我們的憤怒，缺乏勇氣，以及病態的不安每天帶到美術館一次，我們可不答應！……你為什麼要毒死自己？為什麼要腐爛掉？

一幅古畫中，除了藝術家費盡力氣的扭曲，掙扎著去克服那無法克服、永遠妨礙他所想要表達的整個夢想的障礙外，我們還能看到什麼呢？

仰慕一幅古畫就是將我們的感情丟進墳墓，而非在行動和生產力的感情奔洩中激烈地前進。那麼你還會將你最可貴的精力花在對過去那無用的讚嘆上，結果卻累個半死、遭人藐視、蹂躪嗎？

其實，每天參觀美術館、圖書館和學院（那些徒費力氣的墳場，那些十字架受難夢裏的骷髏地，那些彈簧壞了的記錄器！……）對藝術家而言，就好像父母陶醉在他們聰慧青少年的才氣和野心中，而將他們把持不放。

對瀕死的人、傷殘的人和因犯，讓他們走。也許可敬的過去對他們的傷口就像一帖藥，因為他們永遠被擋在未來之外了……但我們什麼都沒有，我們這輩年輕、強壯、活著的未來派！……

因此歡迎有著木炭手指的和靄縱火者吧！……他們來了！……在這裏！……繼續不斷地燃燒書架！……打開運河,淹掉美術館的圓頂！……噢！讓光榮的古畫漂走吧！抓起鶴嘴鋤和斧頭！搗毀那些老鎮的地基！

我們之中最老的是三十歲；我們因而至少還有十年去完成我們的工作。我們四十歲時，讓別人——更年輕更大膽的人——把我們像無用的草稿一樣丟進字紙簍！……他們會從遠方，從四面八方來反抗我們，踏著他們最早詩作的節拍，用彎曲的手指抓一把空氣，然後將我們已答應給圖書館墓穴的腐朽思想的芬芳氣味，散播在學院門口。

但我們不會在那兒的。他們至少會在一個冬夜發現我們在曠野，在一間被單調的雨聲打得劈啪作響的鐵皮小屋內，縮在我們令人戰慄的飛機旁，在我們今日這些書籍點起的火堆上——快樂地在它們火星四濺的形象中搖曳生姿——烘手。

他們會在我們身邊叛變，因痛苦怨恨而喘息，個個被我們自負無畏的勇氣激怒，迫不及待地要殺我們，心裏翻騰著對我們的愛和崇拜，然而對我們的恨卻更厲害！然後他們的眼中會噴出強烈、有益的不平。因為藝術只能是暴力、殘忍和不平。

我們之中最老的是三十歲，然而我們已浪費了寶藏，力量、愛情、膽量和渴望的寶藏，匆忙地，胡言亂語，不依賴，永不停止，屏住呼吸。看看我們！我們不累……我們的心一點都不疲倦！因為它受到火、恨和速度的滋養！……你很驚訝？這是因為你連生存都不記得了！……

豎立在世界的頂端，我們再次將我們的挑戰向星球奮力拋去。

反對？夠了！夠了！我很清楚！我非常了解我們絕妙卻虛假的智慧所維護的。據說，我們只是祖先的結果和延續。——也許！就算是吧！……那又如何呢？我們不會聽的！小心別重複這種無恥的言論！還不如把頭抬高些！

豎立在世界的頂端，我們再次將我們的挑戰向星球奮力地拋去！……

〈未來派繪畫：技巧宣言〉，一九一〇年四月十一日❹

一九一〇年三月八日我們在杜林的奇亞瑞拉戲院（The Chiarella Theatre of Turin）的月光下，對著三千民眾——藝術家、文學家、學

生等等——發表了我們第一篇宣言；這是一篇激烈而嘲諷的呼喊，說明了我們對庸俗，對學院和腐儒的平凡，對一切古老、腐朽那種宗教式崇拜的反感，打從心底的厭惡。

我們當時立即將自己劃入一年前馬利內提在《費加洛日報》專欄上正式引介的**未來派詩歌**運動中。

杜林之役一直是個傳奇。我們之間你來我往的攻擊幾乎和交流的意見一樣多，以防義大利的藝術奇葩就此死去。

而現在在這艱難掙扎暫緩之際，我們走出羣眾，以便用技巧上的精準解釋我們在繪畫改革上的計劃，在這方面，我們米蘭的**未來派沙龍**是個令人矚目的證明。❺

我們對眞實與日俱增的需求，對至今所了解的形式和色彩已不再滿意。

我們在畫布上模擬再現的姿態，不該再是宇宙動力固定的「一刻」。它根本就該是（使之成爲永恆的）動感本身。

確實，一切事物都移動，一切事物都轉動，一切事物都在迅速地改變。

事物的外形在我們眼前絕不會靜止不動，而是不斷地出現、消失。因爲影像在瞳孔上久留時，移動的物體就會不斷地重複；其形式在瘋狂的疾馳中，變化得像快速的震動。因此一匹奔跑中的馬有的不是四條腿，而是二十條腿，動作是三角形的。

在藝術裏的一切都是傳統的。在繪畫中，沒有什麼是絕對的。昨天對畫家還是眞理的，今天就只不過是一堆謊言罷了。例如，我們宣佈畫像（使其成爲藝術品）不可畫得像模特兒，而畫家在畫布上所選擇的風景，就在他自己身上。

要畫人物，是不能用畫的；你得描繪他整個周遭的氣氛。

不再有空間了：浸在雨中的人行道在街燈照耀下，變得深不可測，開裂到地球的中心。我們和太陽之間阻隔著千萬哩；然而我們面前的房子卻能嵌進日輪中。

我們銳利且增強了的感性已能看透素材隱藏的表現，那麼誰還能相信物體是不透明的呢？我們在創造中為什麼要忘記我們那能夠給予X光效果的雙重視力呢？

從成千的列子中引述幾個，就能證明我們論點的真實性了。

在一轉動公車上繞著你轉的十六個人既是一個個地來，也同時是一個、十個、四個、三個；他們既停止不動又改變位置；他們來了又去，被街道綁住，卻突然又被陽光吞噬，然後又回來，坐在你面前，像宇宙震動的永久象徵。

那時和我們在講走過街角的那匹馬的人，我們多久沒看見他的面頰了？

我們的身體穿過我們所坐的沙發，而沙發又穿過我們的身體。公車衝進它經過的房子，反之房子也投向公車，和它融成一體。

繪畫的結構至今都還是很愚昧的傳統。畫家給我們看的一直都是在我們面前的物和人。從今以後，我們要把觀者放在畫的中央。

在人類心中的每一寸，眼光清晰的私人研究已一掃教條一成不變的晦澀，那麼賦予生命的科學趨勢，也必須將繪畫很快地從學院的傳統中拯救出來。

我們會不惜代價地再回到生命。勝利的科學今天已否認了過去，以便更好的事物能滿足我們這個時代的物質需求；我們但願藝術於否認過去時，終能滿足本在我們體內的智識需要。

67　馬利內提，*Parole in libertà* 的封面，1919 年

我們革新後的意識不允許我們將人類看成宇宙生命的中心。我們對人類的痛苦和街燈的痛苦——在它狂熱地亮起時，發出色彩最心碎的表達方式的尖叫聲——感到同樣的興趣。❻線條的和諧和現代衣著的縐褶，對我們的感覺具有裸女對古代大師同樣的情緒和象徵力量。

要想像和了解一幅未來派繪畫異常的美感時，必須淨化靈魂（再純潔一次）；眼睛必須不受原始型態和文化的矇蔽，才終能看到自然，而非美術館那一種且是唯一的標準。

一旦獲得了這種結果，就很容易承認，棕色從未流經我們的皮膚之下；會發覺黃色在我們的肉體上閃爍，紅色發光，而綠、藍、紫在肉體上舞動，帶著一種未曾見過的肉感而親切的魅力。

現在我們的生命因夢遊而倍增，將我們身為色彩學家的感覺拓寬了，怎麼還能把人臉看成是粉紅色的呢？人臉是黃色、紅色、綠色、藍色、紫色的。女人注視珠寶店櫥窗所發出的光，比吸引她如百靈鳥的耀眼珠寶光澤還更強。

在繪畫中耳語我們感覺的時代已過去了。我們希望它們將來在我們的作品上用一種震耳欲聾的勝利來歌唱、回應。

你對半黑狀態習慣了的眼睛，很快就會因光線更燦爛的影像而睜開。我們將要畫的陰影會比我們先人畫得最光亮的部分還明亮，我們的繪畫，放在那些美術館作品的旁邊，會像眩目的日光比之於最暗的夜晚。

我們的結論是，今天，繪畫沒有分光主義就不能生存。這不是憑著意志就能學習和運用的過程。分光主義對現代畫家而言，必須是一**與生俱來的補充**，是我們宣稱為基本且必要的。

我們的藝術很可能會被罵成是受苦的、頹廢的腦力主義。但我們

只這麼回答，我們相反地是一種新的、增強了百倍的微妙感受的創始人，而我們的藝術因自發性和力量而醉人。❼

我們宣稱：

1. 一切模仿的形式都得唾棄，一切創新的形式都該歌頌。

2. 基本上要反抗「和諧」和「高品味」這些字眼的暴虐，因為表達方法過於鬆散，藉此之助，要推翻林布蘭、哥雅和羅丹的作品就很容易了。

3. 藝評家不是無用就是有害。

4. 以前所用的一切主題都該掃到一邊，以便表達我們鋼鐵的、驕傲的、狂熱的或快速的旋轉生活。

5. 一切改革者試圖箝制「瘋子」之名的言論應該看成是榮譽的頭銜。

6. 與生俱來的補充在繪畫裏是絕對必要的，就像詩裏的自由韻律或音樂裏的多音複調。

7. 宇宙的動力在繪畫裏必須描繪成動感。

8. 描繪自然的態度，首在誠懇和純潔。

9. 動作和光線破壞軀體的實質感。

我們反對：

1. 企圖在現代繪畫上為求得時間上之銅綠而用的瀝青色調。

2. 用平面色調建立起來的那種膚淺不成熟的古拙感，而這，藉著模仿埃及的線條技巧，將繪畫簡化到一種既幼稚又古怪的軟弱綜合。

3. 分離派和獨立派那些讓人歸究到未來派的不實聲明，而他們設立的新學院比起以前的學院，根本一樣的平凡和守舊。

4. 繪畫中的裸體，像文學裏的通姦一樣的可厭、乏味。

我們想解釋一下最後這一點。在我們眼中沒有什麼是「不道德的」。我們所反對的是裸體的單調無趣。我們聽說主題不算什麼，一切都在於處理的方式。那我們同意；我們也承認。然而這個在五十年前無可指責且是絕對的真理，今天要用在裸體上可就不是這樣的了，因為迷於渴望暴露其情婦身體的藝術家，已將沙龍變成一排排有礙健康的肉體了。

「我們要求在繪畫中壓抑裸體十年。」❽

<div align="right">

薄邱尼，畫家（米蘭）

卡拉，畫家（米蘭）

魯梭羅，畫家（米蘭）

巴拉（Giacomo Balla），畫家（羅馬）

塞維里尼，畫家（巴黎）

</div>

〈展出者告之大眾〉，一九一二年❾

我們可以斷定，不是吹牛，最近在巴黎展出，現在運往倫敦的義大利未來派首展，是至今為止讓歐洲來評判的最重要的義大利畫展。

因為我們年輕，且我們的藝術極具革命性。

我們所嘗試和完成的，於大量地在我們四周吸引了一批技巧高超的模仿者和缺乏才氣的抄襲者之際，雖經由一條不同但卻在某方面和畢卡索、布拉克、德安、梅金傑、傅康尼、格列茲、雷捷、羅特（André Lhote）等大師所領導的後印象主義、綜合主義和法國立體主義的道路並行，而將我們置於歐洲繪畫運動之首。

這些極具價值的畫家對藝術的商業主義顯示了值得嘉獎的輕蔑，對學院主義表達了強烈的憎恨，當我們一面讚賞他們的英勇事蹟時，

同時也感到並宣稱我們的藝術和他們的絕對是相反的。

他們仍然頑固地畫靜止的、凝固的物體，以及**自然界**一切的靜態；他們崇拜普桑、安格爾、柯洛的墨守成規，因頑固地依附過去而使其藝術老化、僵硬，這在我們眼中實在是不可思議的。

相反地，我們以本質上屬於未來的觀點，尋找一種動態的風格，一件以前從未嘗試過的事。

我們絕不倚賴希臘和古代大師的範例，而一直都頌揚個人的直覺；我們的目的是規定一套全新的法則，以將繪畫從在其間徘徊的搖擺不定中拯救出來。

我們的願望，即盡其可能地給我們的繪畫一堅實的結構，絕不會容許我們退回到任何傳統。那個，我們堅信。

一切在學校或畫室學得的真理對我們都已廢棄了。我們的雙手自由、純潔得足以重新開始任何事。

無可爭辯地，我們那些法國同志的某些美學聲明顯示了某種偽裝的學院主義。

聲稱主題在繪畫裏全然不具價值，這不正是一種回歸學院嗎？

相反地，我們聲稱如果沒有完全現代的感覺作為出發點，就沒有現代繪畫，而我們說「繪畫」和「感覺」是兩個分不開的字眼時，沒有人可以反駁我們。

如果我們的作品是未來主義的，這是因為它們在倫理、美感、政治和社會各方面都絕對是未來派觀念下的結果。

對著擺著姿勢的模特兒來畫是荒謬的，也是一種精神上懦弱的行為，即使模特兒在畫布上已轉換成線條、球形或立體的形式。

從模特兒所拿著的或安排在他周圍的物體，推論出作品的意義，

以將寓意賦予一尋常的裸體人物，這在我們心中就是傳統和學院心態的證據。

這個方法非常像希臘人，像拉斐爾、提香、維洛內些所用的，非觸怒我們不可。

我們於駁斥印象主義之時，為了殺死印象主義，特別詛咒目前將繪畫帶回老學院形式的復古。

要反抗印象主義，只有超越它才行。

和它抗爭，沒有什麼比採用在它之前的繪畫法則更荒謬可笑的了。

在追求風格時，和所謂的「古典藝術」可能產生的接觸點，則和我們無關。

其他人則會尋找，且必然會發現，這些相似點在任何情形下都不可視為一種回歸古典繪畫所傳達的方法、觀念和價值。

舉幾個例子就能說明我們的理論。

我們在那些通常稱之為「藝術的」裸體和人體結構圖片上的裸體之間，看不出什麼分別來。另一方面，這些裸體和未來主義觀念下的人體卻有極大的分別。

透視法，即多數畫家所了解的，對我們的價值就像對工程師的設計一樣。

藝術品中心理狀態的並時性：那才是我們藝術使人陶醉的目的。

讓我們再舉例說明。畫中一個人在陽台上，從房間裏看時，我們並不將景象限制在窗子方框讓我們看到的；而是試著描繪陽台上那人所體會到的整體視覺感的總合；街上浸在陽光下的人羣，向左右延伸開去的雙排房屋，種了花的陽台等。這暗示了周圍環境的並時性，因此也就是物體的錯位和切割，細節的分散和融合，擺脫了既有的邏輯，

且彼此各不相干。❿

　　爲了要讓觀眾如我們宣言中表達的身在作品的中央，則作品必須是「一個人記得和看見的」綜合。

　　你必須描繪在干擾物之外活動、生存的不可見之物，在我們右邊、左邊、後面的，而不只是一向不自然地擠在舞台邊側圍出的那一塊小方格內的生活。

　　我們在宣言裏已聲明，該描繪的是「動感」，亦即，各個物體的特別韻律，其傾向、動作，或更確切地說，其內在的力量。

　　考慮人在移動、靜止、快樂興奮或憂鬱悲傷時的不同神態，是很平常的。

　　忽略掉的是，一切無生命的東西都在線條上顯示出平靜或狂亂，悲哀或快樂。這種種傾向都給了它們由是成形的線條一種沉重的穩定，或空氣般輕飄的感覺和特質。

　　每個物體都由線條顯示出，如果順著這些線條力量的趨勢，會如何地分解自己。

　　這些分解不是循著由固定的法則控制的，而是依照物體特有的個性和觀者的情緒而改變的。

　　再者，每件物體隨著支配作品的情緒法則（未來派原始主義的基礎）而影響臨近的東西，這不是因爲光線的反射（印象派原始主義的基礎），而是因爲線條間眞正的競爭和平面間眞正的衝突。

　　爲了加強美的情緒的這個願望——如果可以這麼說的話，而將畫好的作品與觀者的靈魂結合，我們宣稱：後者「在未來必須置於作品的中央」。

　　他不在行動中出現，而是參與。如果我們畫暴動的各個階段，羣

眾揚起拳頭叫嚷著，馬隊嘈雜的攻擊，這些在畫布上都循著作品中的一般暴力法則，轉換成配合著一切衝突力量的一束束線條了。

這些「力量之線」必須圍繞並影響觀者，這樣他才會以某種方式被迫和畫中的人物互相糾纏。

所有合於薄邱尼樂於稱之為「肉體的超越經驗論」的物體，都因其「力量之線」而傾向於無盡，而其持續性則由我們的直覺來測得。

我們要畫的正是這些「力量之線」，才能將藝術品引回真正的繪畫去。我們藉著在畫布上描繪這些物體作為這些物體加諸我們感性能力上的韻律之起點或延續，以此來詮釋自然。

比方說，在畫上照著畫了一個人的右肩或右耳後，我們估計再畫左肩或左耳是全無必要的。我們不畫聲音，而畫其震盪的間歇性。我們不畫疾病，而是其徵兆和結果。

我們還可以從音樂的演進所得出的一種比較，更進一步地來解釋我們的意念。

我們不但徹底放棄了完全由早經決定，所以是人為的平衡而發展出來的動機，也突然並有意地用一個或多個我們從未完全發展而只是給了開頭、中段或結尾幾個調子的動機，來貫穿各個動機。

你可以看到，我們有的不只是變化，還有節奏的混亂和衝突，彼此完全相反，然而即使如此，我們却組成了一種新的和諧。

我們因而達成了我們稱之為的「心理狀態的繪畫」。

以圖解來描述各種告別的心境，垂直線，起伏波動且看來筋疲力竭，處處依附在身體空洞的輪廓上，就很能表現出奄奄一息和沮喪的樣子。

迷惑的、震顫的線條，無論是直的還是彎的，和彼此對喊的人們

急促的手勢所勾勒出的線條互相交織，就能表達那種亂哄哄的亢奮感。

另一方面，無情地切進消失了一半的側面或破碎彈跳的片段風景的疾馳的、迅速的、痙攣的橫線，則會散發那種人們離去的喧囂感。

要用文字來表達繪畫的基本價值，實際上是不可能的。

也要使大眾相信，要了解一個人不習慣的美感時，必須整個忘掉他的智識文化，這不是為了「同化」藝術品，而是為了在心靈上「提昇自我」。

我們是在開創一個繪畫的新紀元。

我們此後必然會實現最重要的觀念和最無可質疑的原創性。其他人則會追隨那些抱有同樣膽量和決心、征服我們僅能驚鴻一瞥其巔峰的人。這是我們為什麼自稱為「整個改革後的敏銳性的創始人」的原因。

我們呈現給大眾的幾幅畫裏，各物體因震盪和動作而不斷增加。我們因而證實了自己「一匹奔跑中的馬有的不是四條腿，而是二十條腿」那有名的說法。

也可以說，在我們的畫裏，點、線、色面並不符合真實，而是依照我們內在的數學定律，以音樂的方式造就並增進了觀者的情緒。

我們因而創造了某種情緒的氣氛，以直覺去尋找外在（具體）景象和內在（抽象）情緒之間的交感力和聯繫。那些顯然不合邏輯、沒有意義的線、點、色面，是開啟我們作品的神祕之鑰。

要用實質的形式來界定與表達我們的抽象內在和具體外在結合起來的微妙關係，我們絕對會被人斥為妄想。

然而，我們能否將釋放後的瞭解交給一直是別人怎麼說就怎麼看、眼光被慣例所扭曲的大眾呢？

我們用自己的方式，每天在我們自己身上也在作品裏破壞替我們在自己和大眾間搭起溝通之橋的寫實形式和確切細節。爲了讓大眾分享我們那美妙、他們却不明白的精神世界，我們給了他們那個世界的物質感。

我們以我們原始主義中極爲寫實的觀點，如此回答了四周粗俗且過於簡單的好奇心。

結論：我們未來派的繪畫具體說明了三種新的繪畫觀念：

1. 解決了畫裏體積的問題，和印象派畫家喜歡將物體融解的影像相反。

2. 使我們得以依照區分物體的「力量之線」來說明物體，由此而獲得物體詩裏一種絕對的新力量。

3. 那（前兩項的必然結果）會散發出作品情緒上的氣氛，即每件物體各種抽象節奏的總合，由此迸發出繪畫上至今尚未爲人所知的抒情泉源。

<div align="right">

薄邱尼

卡拉

魯梭羅

巴拉

塞維里尼

</div>

注意：這篇前言所包含的一切見解，都在畫家薄邱尼1911年5月29日於羅馬國際藝術圈（Circolo Internazionale Artistico）發表的未來派繪畫演說，有詳盡的申論。

薄邱尼，〈未來派雕塑的技巧宣言〉，一九一二年⓫

　　每個歐洲城市裏的紀念館和展覽會中，雕塑展出的景觀是如此可悲的粗野、笨拙、單調的模仿，使我未來派的眼睛都要深惡痛絕得退怯了。

　　每個國家的雕塑都被過去沿襲下來的公式裏那種盲目愚蠢的模仿把持著，一種受到傳統和便利的雙重懦弱行為姑息的模仿。在拉丁語系的國家，我們有希臘和米開蘭基羅的重擔，這在法國和比利時則產生了某種技巧上的嚴肅感，而在義大利則有一種怪誕的魯鈍。在日耳曼語系的國家，我們有一種愚蠢的希臘化的哥德風格，在柏林工業化了，而在慕尼黑則由於德國的賣弄攙進了頹廢的關懷而變甜了。另一方面，在斯拉夫語系的國家，有一種介於古拙的希臘、北歐和東方怪物式混亂不清的衝突，是上自亞洲那種過於繁複深奧的細節，下至拉布蘭人（Lapp）和愛斯基摩人那種幼稚古怪的聰敏影響下，缺乏形象的東西。

　　所有這些雕塑的宣言，以及那些改革得更為大膽的宣言中，一直都有同樣的錯誤：藝術家臨摹裸體、研究古典雕像時，都抱著一股單純的信念，即認為他們無須放棄傳統觀念下的雕塑形式，就能找到一種呼應於現代感應力的風格。這種觀念，再加上每個人提到時都要下跪的名言——「理想美」，從來就沒有脫離過菲狄亞斯（Phidias）的時期及其頹廢。

　　而為什麼成千上萬的雕刻家一代又一代不斷塑造人像模形時，從不曾自問過，為什麼參觀雕塑藝廊——還未曾整個荒廢時——會無聊害怕，而為什麼世界上那些四四方方的紀念館揭幕時，都會面臨無法

理解和一般的熱鬧，這幾乎是無法解釋的。繪畫却沒有發生這種現象，因爲它不斷地更新，即使過程相當緩慢，却是對我們這個時代一切抄襲的、枯燥的雕塑品最清晰的指責！

雕塑家必須讓自己相信這絕對的眞理：繼續並要以埃及、希臘或米開蘭基羅式的元素來建設創造，不啻用漏底的木桶從一口枯井汲水。

如果本質——亦即形成錯綜圖案的線條和物質的影像與概念不更新的話，藝術是無論如何不可能更新的。藝術並不是模擬再現當代生活的外貌，就能成爲那個時代的表達方式；這就是何以上個世紀以及當代藝術家迄今所了解的雕塑，都像怪物一般地過時！

雕塑之所以無法進展是因爲學院觀念下的裸體所指定給它的有限領域。一種藝術要將男女都剝得赤條精光才能開啓其情感作用，即死的藝術！繪畫透過畫得能和人或物即時產生關係的風景或環境，而得以開拓新生命、深度和廣度，達到未來派對平面的詮釋觀點（〈未來派繪畫的技巧宣言〉，1910年4月11日）。同樣地，雕塑也將會找到新的感情來源，繼而風格，將其造形性質延伸到以我們野人般的粗澀而言，至今尚認爲是次類、感觸不到，所以實際上無法表達的東西。

我們要創造的話，就得從物體的核心開始，才能發現新的定律，也就是看不見但數學上關聯到**外表的造形無限**和**內在的造形無限**的新形式。然後，新的造形藝術就會轉換成塑膠、青銅、玻璃、木頭和任何其他的材料，那些連接並分割事物的氣氛平面。這我稱之爲**肉體的超越經驗論**（〈在藝術圈講演未來派繪畫〉，羅馬，1911年5月）的影像就能將造形賦予物體平面間相互的形式影響下所創出來的神祕交感力和密切關係。

雕塑因而必須給予物體生命，使它們在空間裏延伸擴張得可以觸

摸，有其系統和創造性，因為人們再也不相信一件物體完結了，另一件物體才會開始，也不相信我們的軀體是被四面八方而來却不會刺穿、切割我們的曲線交織成的錯綜圖案所包圍。

現代雕塑上，曾有兩種更新的嘗試：一種是裝飾性的，著重風格；另一種則是純粹創造性的，著重材料。第一種，作者不詳也沒有系統，缺乏協調上的技能，且由於受建築物經濟條件的束縛太大，只能生產多少在裝飾上受到建築、裝飾動機、設計而合成或限制的傳統雕塑。一切以現代標準而建的大樓和房子都包括有用大理石、水泥和鋼筋在這方面的心血。

第二種嘗試，較討人喜歡、公正無私、且具詩意，但太孤立片面，缺乏一綜合的意念以形成定律。在朝向革新的方向努力，只有熱切的相信是不夠的；必須規劃設計出一套指示方向的標準。我指的是天才羅梭（Medardo Rosso, 1858-1928），義大利人，唯一試著用造形來描繪環境的影響和受主題牽連的氣氛的偉大現代雕塑家。

另外三位偉大的當代雕塑家中，慕尼埃（Constantin Meunier, 1831-1905）對雕塑的感受力全無貢獻。他的雕像幾乎全是希臘英雄和碼頭工人、水手或礦工那種運動員式的謙卑兩者間令人贊同的綜合。儘管他是第一個試著創造以前受鄙視或被貶到寫實模擬較低層次的主題並將之提昇的人，他在雕像、浮雕造形和架構上的觀念，仍然止於萬神殿或古典英雄式的那種。

布爾代勒（Antoine Bourdelle, 1861-1929）帶進雕塑塊體中的幾乎是抽象建築塊面式的狂熱質樸。他性格熱情，總是緊繃著，全心全意地尋找真理，却仍然不知如何脫離某種古拙風格的影響，和哥德大教堂切石工人那種無名無姓的一般品質。

羅丹是個精神較爲機敏的人，這讓他能
從「巴爾札克」(Balzac)那種印象派的風格
走到「加萊公民」(Burghers of Calais)＊的不
穩定和其他一切米開蘭基羅式的罪惡。他的雕塑具有一種不安的激動
和全面的抒情力量，要不是這些品質大約四百年前米開蘭基羅和多納
太羅（Donatello）在幾乎一模一樣的形式中就已擁有的話，且如果這
些品質是用來激發出一種完全新創的眞實的話，還眞的很現代。

因此我們在這三位偉大的雕塑家的作品中，看到來自三種不同時
代的影響：慕尼埃的希臘，布爾代勒的哥德，羅丹的義大利文藝復興。

羅梭的作品，另一方面，是非常現代而具革命性的，更有深度，
且必然更受約束。其中既不牽涉英雄也沒有象徵，而是女人或小孩容
貌的平面，指出空間上的一種解放，這在精神歷史上的重要性比我們
這個時代賦予它的將會更大。不幸的是，這嘗試中那種印象派的需求
限制了羅梭在某種高浮雕或淺浮雕方面的探討，說明人體本身仍是被
看成一個以傳統爲基礎，以情節爲目標的世界。

羅梭的革命雖然至爲重要，却是從外在的繪畫觀念，即忽略掉新
的平面架構的問題上著手的；在拇指的感性觸摸於模仿印象派筆觸那
種輕巧感而散發出一種活生生的臨場感時，它需要當場快速地揮刀，
並去掉藝術品中那種多才多藝的創造特質。因此它有的優點和缺點與
印象派在繪畫裏是一樣的。我們的美學革命也是從這些研究開始的，
但走下去時，却走到了一全然相反的極端。

雕塑和繪畫一樣，不求**動作的風格**就無法革新，也就是說，將印
象主義在片段、偶發，因而是分析裏給我們的，變成綜合起來的系統
和確實。而這種雕塑震動——其基礎將是建築性的——的系統化，不

但在塊面的構成中，也會使雕塑體塊包括含有主題的**雕塑環境**裏的建築元素。

我們自然會帶來**環境的雕塑**。

未來派的雕塑結構將會具體說明構成我們這個時代物體那了不起的數學和幾何元素。這些物體不會放在雕像旁作為解釋的器物或錯置的裝飾元素，而是遵循新的和諧觀念法則，嵌入體內的肌肉紋理中。因此從一機械師的肩膀可能伸出一車輪，而桌子的線條可以切進一個閱讀者的頭部；有扇狀書頁的書可能分割那讀書人的胃。

傳統上，一件雕像是以它展覽時的周圍環境來雕刻或描繪的。未來派的繪畫已克服了人體中線條韻律的延續，以及人體脫離背景和脫離**看不見的牽連空間**的概念。照詩人馬利內提的說法，未來派的詩「自破壞了傳統韻律，創造了自由詩句後，現在又破壞了句子構造和拉丁語句。未來派的詩是一種不停頓且自然發展的相關詞，而每個字都在直覺上和中心主題產生關係。因此，天馬行空的幻想力和自由的詞語。」普瑞提拉的未來派音樂突破了節奏計時法的專制。

為什麼雕塑就該落在後面，被沒有人有權置於其上的法規綁住呢？因此，我們拋棄一切，正式宣佈：**絕對地、整體地廢除確切的線條和封閉的雕塑。我們將人體打開，放在環境之中**。我們宣稱造形塊面本質上是個自有其法規的獨立世界，而環境必須是其中的一部分；人行道可以跳上你的桌上，你的頭也可以移到對街，同時你的枱燈在屋與屋之間織出一片灰泥光網。

我們宣告，整個可見的世界一定會同意我們，和我們融合，建立起一種只能以創造的幻想力來衡量的和諧；那些只有作為造形韻律的元素才有其重要性的腿、手臂或某件物體都可以去除，只要是為了配

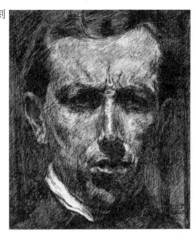

合藝術家想要創造的和諧，而非爲了模仿希臘或羅馬的殘片。一件雕塑的實體就像畫，只能像它自己，因爲在藝術裏，人和物必須與事物外貌的邏輯分開。

　　因此人可以一隻手穿衣，而另一隻裸露，一瓶花不同的線條也可以自由地穿插在帽子或脖子的線條間。

　　因此，在燈光之內或之外的透明平面、玻璃、金屬片、電線就可以標明一種新的事實裏的平面、斜面、色調和半色調。

　　因此，一種新的以直覺著色得出的白色、灰色、黑色就可以增加平面的情緒力量，而同時，著色平面的調子則會隨著暴力而加重造形眞實感的抽象意義！

　　我們所說的繪畫裏的**線條／力量**（〈未來派首次展覽目錄宣言之序〉，巴黎，1911年10月）⓬也可以同樣地用於雕塑；靜態的肌肉線條可以使其存在動態的線條／力量中。直線將會主導這肌肉線條，因爲我們反對從分析中取得外在的俗麗感(baroquism)，而只有它才符合綜

合的內在單純性。

但是直線不會引我們去模仿埃及人、原始人及野蠻人的，好像某些現代雕塑家為了擺脫希臘藝術沒命地去嘗試的那樣。我們的直線是活的，也是急速跳動的；它會將自己借給無窮無盡表達物質時所需要的一切；而其赤裸、基本的精確性將會象徵決定現代機械線條的鋼鐵的精確性。

最後我們可以斷言，在雕塑中，藝術家要大膽地用盡一切方法以求得**真實**。沒有什麼比害怕跨越我們正在其中操練的藝術界線更愚蠢的了。根本就沒有繪畫、雕塑、音樂或詩這些東西；只有創造！因此，如果一幅構圖需要特別的韻律感以幫助或對照雕塑實體（藝術品裏必要的）的靜態節奏，我們便可以在平面或線條上加上任何可提供其中所需的運動的結構。

我們不能忘記鐘的滴答聲和指針，汽缸裏活塞的進出，兩個齒輪的開闔及其方形鋼齒不斷地出現消失，飛輪或推進器渦輪的猛烈，都是未來派的雕塑作品在造形和圖畫元素上應該考慮斟酌的。活瓣開關創造的節奏一如動物眼瞼眨動時的美，但卻要新的太多太多了。

結　論

1. 我們宣稱雕塑是以決定形式、而非其人物價值的平面和體積的抽象重建為基礎的。

2. 要像其他藝術一樣地**去除主題在雕塑裏的傳統尊貴性**。

3. 在雕塑裏，否認以任何「忠於事實」的情節建構作為目標，但肯定運用一切真實之物的絕對需要，以回到造形感應力的基本元素。因此，將身體和肢體理解為**造形區域**後，一件未來派雕塑的構圖就會

用金屬或木頭的平面做爲物體——無論在靜止還是機械運動的狀態中，毛製的球體做爲頭髮，半圓的玻璃做爲花瓶，電線和屛風做爲大氣的平面，等等。

4. 摧毀大理石和靑銅在整個文學和傳統上的尊貴性。否定只用一種材料做爲整件雕塑的構造。肯定即使十種不同的材料也可以用在一件作品中互相競爭，以影響造形上的感覺。讓我們列出一些：玻璃、木頭、紙板、鐵、水泥、馬毛、皮革、布、鏡子、電燈等等。

5. 正式宣佈：一本書的不同平面和一張桌子的各個角度的相交中，火柴的線條中，窗子的窗框中所有的眞理，比所有啓發現代雕塑之愚昧的扭曲的肌肉、英雄和維納斯所有加起來的乳房和臀部都還多。

6. 只有選擇最現代的主題才能導致新**造形意念**的發現。

7. 直線是唯一能導向雕塑塊面或區域中新建築構造裏那種原始的純潔。

8. 不透過**環境的雕塑**就不可能有革新，因爲可塑性只有透過這個才能發展，而持續下去，才能**塑造**事物周圍的**氣氛**。

9. 人所創造的東西不過是在一座搭在**外在的造形無限**和**內在的造形無限**之間的橋樑；因此物體絕不會終止，而是和互相交流的和諧與互相衝突的嫌惡兩者間無止盡的組合相交。

卡拉，〈從塞尙到我們，未來派藝術家〉，一九一三年❸

塞尙是舊時代裏最後一個代表人物，那些稱他爲新繪畫流派創始者的人是在自欺欺人。他的寫實主義有一種建築方塊的特性，他的作品讓人想起米開蘭基羅。雖然他的構圖被誤認爲動力十足，其實它們的堅實和莊嚴卻絕對是靜態的。即使塞尙試著以圓錐體、球體和圓柱

體來描繪自然,他選來表達的仍是凍結在一種舊的設計形式裏的東西。就造形上奇形怪狀的範圍及其在動作研究上的使用而論,塞尚的作品在許多方面都有美術館作品的味道。比方說,雷諾瓦在很多方面都比他來得現代。讓那些膚淺的批評家去相信:新古典時期不是止於普桑、大衛或安格爾,而是止於塞尚這種說法好了。

在近代,懷舊的傳統派人士對安格爾這個名字掀起了一陣狂熱。在我呢,必須承認我發覺義大利的拉斐爾已無法令人滿足了,更別提欣賞安格爾那種法國式的拉斐爾了。如果拉斐爾是「高品味」的主要代表,「一般庸才下的天才」,那麼安格爾就是他的陰影,幸好在義大利,陰影是討好不了任何人的——除了克羅斯派❹。

塞尚在結構上藉色彩而達到了更強的力量,在這方面我們承認他超越了以前的畫家。

塞尚之前,繪畫止於素描,一來由於無能或不成熟,或更可能的是因為完全缺乏感應力,並試著將素描充作一種以色彩為結構的代替品。

塞尚所做的正好相反,因此改變了古典畫家在最後一部分的繪畫問題上所陳述的,亦即,自然的靜態和永恆那方面的研究。

正如早期畫家所給我們的線條表現法,他從同一觀點給了我們色彩上的形式表現法。在色彩的感性上,塞尚超越了埃及人、波斯人、中國人、甚至拜占庭時代的人,這些人都將純色領域的觀念限制在幾何形式的範圍內。他認定色調即上了色的塊面,且由於他在塊面裏注入的活力,這使他甚至超越了提香、丁多列托、魯本斯等人,因為他擺脫了這些藝術家所倚賴的純粹明暗對照法的步驟。然而,他一直都是外表的,局限在一明顯的視覺範圍裏的真實。

龍希(Longhi)在他論未來派畫家的文章裏特別提到塞尙作品中不可抹殺的靜態特質，即使在這點上都是最有革命性的。但他的作品雖然引發了立體主義，却和我們本質上基本是動力的研究毫不相干。

我們未來派畫家反抗塞尙式的色彩客觀論，就像我們拒絕他古典的形式客觀性一樣。對我們而言，即使方法十分不同，繪畫表現色彩的方式必須像我們感受音樂一樣，亦即——類似的。我們代表的色彩的運用方式，是不把事物當作著了色的形象來模仿；我們代表一種「空中的」視覺，其中顏色的素材表現在我們主觀性能創出的種種一切可能性中。因爲對我們未來派畫家而言，形式和色彩只有說到它們主觀的價值時才有關聯。

與客觀相對應的色彩（即使是色調）不但和抽象的感覺（此乃一件藝術品中唯一的具體元素）以及作爲純繪畫感覺的表達方式沒有關係，還會將之抵消。

一幅使「眼睛著迷」的畫，在它一般的意思上，總有自己個別的視覺來源。對一幅中心點不在自己身上的作品，觀者的精神總是被動而陌生的。這樣的畫是沉思的理想主義下的產品，我們可稱之爲「可見自然的感傷模仿」。

如果我們這個時代的人還在欣賞這種形式較低的繪畫活動，是因爲作家要和繪畫扯上關係，即使他們對藝術一竅不通。在可恥的無知下，這些將稱爲「神聖的」，却不過是表面而平凡的裝飾和諧。

我們未來派矢言，這徹頭徹尾粗俗的藝術形式是和我們對立的。它所牽涉到的兩種繪畫心態，相對時是互相否定的，而愈來愈大的差異是非常深的。

在塞尙身上，可以看到兩種相反的力量：一種是改革的，一種是

傳統的。

這位畫家的所有作品都表明了這種在美術館和對生命真實而原始的誠摯詮釋間的擺盪。

塞尚心中自然揮之不去的宗教性，使他在理論上否定了印象派畫家所肯定的那種奇形怪狀的抒情需要。因而，這個不自覺而備受煎熬的天才，理雖說得很糟，却畫得眞好，在畫中表現出他同輩間最大膽的線條、平面的奇怪造形和分佈。這是何以近視的人將塞尚形容爲「失敗的」天才。

這一切都證明這位藝術家的作品是整個十九世紀最複雜、最難界定的。在某幾幅作品中，有葛雷柯的感覺，另幾幅則有林布蘭的感覺。

我們未來派已超越了塞尚顏色塊面的簡單構圖了，因爲我們在繪畫中已走出了那種「旋律式的」結構（「旋律」：親愛的蘇菲西❺，那是另一個我們必須拋棄的字，並且創造一個更爲繪畫性的說法）。旋律的構圖，其重複性及節奏和簡單色調的對稱均衡，是建立在冷靜的繪畫感覺上的。在這方面，塞尚和喬托差不了多少。

將我們證明過的做一結論：

1.假冒的古典大師，普桑、大衛和安格爾（不提那平庸的裝飾家夏畹，他有一陣子看起來也很古典）並沒有替古典的理想帶來任何補充。這些藝術家因此對任何時期的藝術都沒有貢獻。

2.塞尚，以其色彩結構，只是將一早就已存在的原則引申至最後的定論(在外在自然中見到的造形世界裏的靜態線性和靜態色性)。由於這些，再加上另外的原因，他並沒有開創出任何新的繪畫紀元。

3.只有從造形世界中的動感觀念出發，才能給予繪畫一新的方向。

節奏和線條的力量給了我們具體造形元素中（機器、人、房子、

海洋等等）的「抽象」重量。如果一件物體在形式的結構裏有最高度的情緒力量，那麼我們應該在其建築方塊的本質上也給予這樣的力量。然而另一方面，如果該物在色彩的和諧與衝突，或光線的折射上有這樣的力量，那我們在其色調和照明的結構上也該給予這種力量。因為我們未來派的原則明瞭造形世界顯示給我們的三種途徑：光線、環境、體積，而我們有意將著色的形式和明亮的塊面戲劇化，好從這種種的實質聚合出一般繪畫上的戲劇統一性。

如果我們控訴立體派所創造的不是作品而是片段，一如早先的印象派，這是因為我們感到他們的作品需要更深更廣地發展。更深，是因為他們的油畫缺乏對於作品做為一個整體的構造而言實屬必要的中心，以及湧向中心並環繞這中心的周邊力量。

最後，是因為我們注意到他們繪畫中的錯綜圖案純粹是意外，缺少了對一幅作品的生命而言不可或缺的通體性。

我們的繪畫不再是意外的、短暫的感覺，局限在一天的一個小時，一天，或一個季節。我們未來派打破了時間和地點的統一性，卻將全面的感覺，亦即造形上一般原則的綜合，帶到了繪畫裏。

我們繼續談技巧的問題，因為對懂得藝術的人來說，技巧既是原因，也是效果。我們以上所說的包含了一切；而我們即將要說的，對那些（有許多這樣的人）智能絕對不足，還有許多其他缺點，卻要來宣判繪畫的真相和問題的人，則是一本闔上的書。

色彩，在繪畫中，是最先也是最終的情緒。形式則是中間的情緒。

相關的色調統一並加強塊面。互補色調切入塊面，且將它分割。

陰影是凹面。光線是凸面。

色調是對畫家的「我」最重要的部分，而由於這個原因，強烈地

刺激了他人的內在感覺。在一組神祕色調前，觀者，就算再前衛再見多識廣，也會發出令人駭異的尖叫。然而，如果該畫是依明暗對照法的規則而構成的，這就不會發生。這從觀者面對一件雕塑品——無論多麼大膽——時，從不會感到心情上的劇變，就可證明了。

動作會改變形式。

無論在什麼動作中，形式都會改變它們之間最初的關係。

畫家至今仍受靜止觀念的影響，架構出的形式既乾又僵硬，也沒有呈現任一指定動作的動態，亦即構成動作本身的個別性和綜合性的力量趨勢和中心。他們不自然地限制並阻止了動作，因為他們整個人先入為主地被絕非純粹創作的繪畫過程的一切負面的外在形貌盤據住，而完全沒有力量和事物認同。

我們反對身體引力定律不變的謬誤之論：因為在未來派繪畫裏，身體會對繪畫自有的特別引力中心產生反應。因此離心力和向心力會決定重量，空間和身體引力。這樣，物體就會生存在造形的本質中，變成整體繪畫生命的一部分。如果人能創出一種「造形的標準」，來量身體在線條、在色彩價值的重量，以及體積的方向所表達出來的力量，即我們的直覺引導我們在作品中應用的力量，那所有被判為武斷的罪名就會撤消了，因為就可以用「造形的安培」、「造形的電磁波」等等來描述了。

而大眾也不會再受到驚嚇而尖叫，因為他們不必害怕再受到愚弄，且會明白四年來我們在義大利及其他地方所激發的新真理，亦即將繪畫的營地置之於革命的真理。

❶此章一切翻譯，除非另加註明，否則均出自泰勒(Joshua C. Taylor) 之手。

❷見《馬利內提劇場》(F. T. Marinetti Teatro)，卡倫多里 (Giovanni Calendoli) 編，三冊 (羅馬，1960)。

❸原刊於《費加洛日報》(巴黎) (1909年2月20日)。首次英譯選自《詩刊》(1909年4-6月)，在馬利內提的指示下完成。轉載於賽克維爾畫廊 (Sackville Gallery) 展覽目錄，倫敦，1912年3月。第一部分，〈基礎〉，由泰勒重譯。

❹原在米蘭出版成小冊子，1910年4月11日。該篇翻譯是在馬利內提的指示下完成，刊登在倫敦展覽目錄上。與刊登在1914年宣言選集上的版本有少許出入(《未來主義的宣言》〔I Manifesti del Futurismo〕，馬利內提編，〔佛羅倫斯：Lacerba，1914〕)。

❺該處的「沙龍」是指"Mostra d'arte libera"，1911年4月30日開幕。在宣言大多數的版本中，下面這重要的段落取代了以上的：「我們當時關懷的是我們和社會間的關係。然而今天在這第二篇宣言裏，我們毅然決然地擺脫了所有相關的顧慮，提昇到繪畫獨立的最高表現。」

❻在其他的刊物中，此處寫做「悲傷的表現」。

❼1914年出版的宣言選集中，下面的一段取代了這一段：「最後，我們拒絕某些想激怒我們的人所輕易指責我們的——『巴洛克作風』。我們這裏所提出的意念完全來自我們敏銳的感應力。於『巴洛克作風』代表矯柔造作、不負責、削弱的藝術技巧時，我們所宣佈的藝術則是自發的行為和力量。」

❽1914年出版的宣言選集中，最後這兩段刪去了。由以下這兩段取代：「你認為我們瘋了。然而我們卻是新的，完全轉變過的感應力的最早藝術家。」「我們居住環境以外的都不過是影子而已。我們未來派向最高、最燦爛的峰

頂爬去，宣稱自己爲光之主宰，因爲我們飲的已是太陽的生之泉了。」

❾1912年2月在巴黎伯漢—強恩開幕的展覽目錄簡介，隨後行銷到歐洲各個國家。英譯採用倫敦賽克維爾畫廊的目錄。1915年刊登於美國舊金山巴拿馬—太平洋 (Panama -Pacific) 展覽的藝術展覽目錄精裝本上，此乃未來派繪畫在美國的首次展出。

❿該前言最主要的負責人薄邱尼，在此描繪的是他《市囂穿透屋內》(*The Noise of the Street Penetrates the House*) 一畫。

⓫原刊於1912年4月11日。此文是以馬利內提編輯的《未來主義的宣言》的宣言選集那一冊來翻譯的，選自泰勒的《未來主義》(*Futurism*)，1961年，紐約現代美術館，經其同意再版。上述翻譯出自却斯 (Richard Chase) 之手。薄邱尼將宣言和前言重刊於他在巴黎的雕塑目錄上 (La Boëtie 畫廊，1913年6月20日-7月16日)，收錄在他的《未來派的繪畫雕塑》(*Pittura Scultura Futuriste*) (米蘭：Poesia, 1914)，第391-411頁，413-421頁。

⓬展覽舉辦於1912年2月，雖然薄邱尼表示他在目錄前言中已解說過這些意念。參見〈展出者告之大眾〉的前言正文。

⓭以〈塞尙對我們未來派藝術家〉刊登在*Lacerba*，1913年5月15日。薄邱尼在〈未來派的動力和法國繪畫〉(*Lacerba*, 1913年8月1日) 也討論過類似的主題，重登刊於他的《未來派的繪畫雕塑》，第423-435頁。

⓮未來派藝術家不喜歡克羅斯 (1866-1952)，他哲學家兼歷史學家的身分實際上要比他的哲學——他們所共享的——來得更甚。在此，卡拉指的可能是克羅斯在他哲學的規劃中，不斷地引用歷史資料。

❻蘇菲西 (1879-1964)，畫家兼La Voce的評論家，很早就對法國繪畫的新趨勢有所警覺。他1911年論立體主義的一篇文章是早期對該運動最清晰的說明。卡拉指的是他刊在 Lacerba 的一文，〈立體主義及其他〉(1913年1月15日)，蘇菲西認為此篇有些像新藝術術語裏的ABC。

國家圖書館出版品預行編目資料

現代藝術理論／Herschel B. Chipp 著；余珊珊譯.
　-- 二版.　　-- 臺北市：遠流，　2004 [民 93]
　　冊；　　公分.　-- (藝術館；71-72)
參考書目：面
含索引
譯自：Theories of modern art：a source
book by artists and critics
　ISBN 957-32-5193-0 (全套：平裝).
　-- ISBN 957-32-5194-9 (第 1 冊：平裝).
　-- ISBN 957-32-5195-7 (第 2 冊：平裝).
　1. 藝術－西洋－19 世紀　2. 藝術－西洋－現代 (1900-)

909.407　　　　　　　　　　　　　　　　　　93003959